T5-ASM-312

LOS HIJOS DEL TRABAJO
Los artesanos de la ciudad de México, 1780-1853

CENTRO DE ESTUDIOS HISTÓRICOS

LOS HIJOS DEL TRABAJO
Los artesanos de la ciudad de México, 1780-1853

Sonia Pérez Toledo

EL COLEGIO DE MÉXICO

UNIVERSIDAD AUTÓNOMA METROPOLITANA
IZTAPALAPA

331.794
P4387hi
 Pérez Toledo, Sonia
 Los hijos del trabajo : los artesanos de la ciudad de México, 1780-1853 /
Sonia Pérez Toledo. --
 México : El Colegio de México, Centro de Estudios Históricos : Universidad Autónoma Metropolitana-Iztapalapa, 1996.
 301 p. ; il. ; 22 cm.

 ISBN 968-12-0671-1

 1. Artesanos-México (Ciudad)-Historia-Siglo XVIII.
 2. Artesanos-México (Ciudad)-Historia-Siglo XIX.
 3. Gremios-México (Ciudad)-Historia-Siglo XVIII.
 4. Gremios-México (Ciudad)-Historia-Siglo XIX.

HD2346
.M42 M47
1996

Portada de Mónica Diez-Martínez

Primera edición, 1996

D. R. © El Colegio de México
 Camino al Ajusco 20
 Pedregal de Santa Teresa
 10740 México, D. F.

D. R. © Universidad Autónoma Metropolitana, Unidad Iztapalapa
 Consejo Editorial de la División de Ciencias Sociales y Humanidades
 Colección C.S.H.
 Av. Michoacán y La Purísima s/n
 Col. Vicentina
 09340 México, D. F.

ISBN 968-12-0671-1

Impreso en México/*Printed in Mexico*

A la memoria de Luis Pérez García,
mi padre y maestro en el arte de la vida

ÍNDICE

ÍNDICE DE CUADROS

ÍNDICE DE GRÁFICAS

ÍNDICE DE MAPAS

PREFACIO

Cuando inicié esta investigación una de las interrogantes que siempre me asaltó fue por qué, al parecer, los artesanos de la ciudad de México habían permanecido impasibles frente a la "abolición" de sus gremios. En múltiples ocasiones también me pregunté acerca del silencio en el que aparentemente se mantuvo el artesanado urbano frente a los conflictos políticos y militares en los que se vio envuelta la ciudad en la primera mitad del siglo XIX.

Estas preguntas, como muchas otras, me acompañaron durante el tiempo de archivo, lectura y reflexión. Este libro es un primer intento que aspira a responder a la primera interrogante así como explicar la forma en que los artesanos de la ciudad de México afrontaron los cambios que vinieron con la independencia del país. En este sentido, debo reconocer que no sólo queda por responder la segunda de las preguntas sino que aún hace falta analizar con mayor detalle la naturaleza del artesanado así como las diferencias entre ellos a partir de las especificidades inherentes al oficio. Sin embargo, decidí dejar para otro momento el análisis de estas diferencias, cuya importancia no me es ajena, con la intención de avanzar en la construcción de una explicación general sobre las características y evolución del artesanado de la ciudad de México entre 1780 y 1853.

Estoy consciente de que existen grandes vacíos y lagunas que las limitaciones de esta investigación no alcanzan a cubrir, pero espero que en un futuro otros estudios contribuyan a ampliar el conocimiento sobre el tema.

Este libro se inició como tesis —cuya versión original ha sufrido algunos cambios en relación con el trabajo que presenté en El Colegio de México— bajo la dirección de Clara E. Lida. A ella mi más sincero agradecimiento por el tiempo dedicado, por su cuidadosa e inteligente lectura y, particularmente, por su calidad humana. A El Colegio de México como institución debo los apoyos económicos que hicieron posible la culminación de la investigación. Las becas del Centro de Estudios Demográficos y de Desarrollo Urbano y la del Consejo Nacional de Ciencia y Tecnología —frutos de la buena disposición y capacidad negociadora de Josefina Vázquez y Alicia Hernández respectivamente— contribuyeron a que realizara el trabajo en mejores condiciones.

A lo largo del tiempo transcurrido desde el momento en que inicié este trabajo, muchas otras personas han estado cerca brindándome su apoyo, sus

conocimientos y sobre todo su afecto. A Manuel Miño agradezco su interés por el trabajo y su amistad, así como las discusiones que, con un café en mano, tuvimos sobre el tema desde 1990. Mi esposo, José Luis Velasco, merece un reconocimiento especial, pues no sólo compartió conmigo los desvelos y las responsabilidades de una vida en común, sino que me brindó, además de su apoyo incansable, su tiempo y conocimientos para el análisis y elaboración de algunos de los materiales que se incluyen en este libro. A él y a mis hijos, Itzel y José Luis, dedico esta obra.

Finalmente, deseo reconocer el inmenso apoyo de mi familia. El de mi padre Luis Pérez García, quien, de no haber tenido que partir, hubiera leído con gran emoción este libro, y el de mi madre, Sara Toledo, quien seguramente lo leerá con la misma emoción y entusiasmo.

INTRODUCCIÓN

El tema

Hace ya varias décadas que la historiografía tradicional fue criticada por olvidar grandes sectores y grupos sociales que sin duda ocuparon un lugar dentro de la historia. Esta crítica provino en buena medida de los autores que en la década de los años sesenta realizaban el tipo de historia denominado *from the bottom up*, o "desde abajo", que buscó estudiar sectores generalmente desatendidos por la historiografía tradicional a partir de la diversificación de fuentes y métodos de investigación, así como del replanteamiento entre la teoría y la historia. Parte fundamental de esta corriente historiográfica la constituyeron los trabajos de Edward P. Thompson, Eric J. Hobsbawm, Christopher Hill y Rodney Hilton entre otros.[1] Como resultado de las nuevas preguntas y planteamientos, la historia social ha avanzado considerablemente durante los últimos veinte años,[2] y se ha observado un desarrollo importante de investigaciones históricas concretas que, desde muy diversas perspectivas, han emprendido el estudio de la clase obrera, en particular el de la europea.[3]

Por su parte, las investigaciones de los últimos años sobre la clase obrera han incorporado como sujetos de estudio a los artesanos y han encontrado "que los artesanos calificados, y no los obreros de las nuevas industrias fabriles, dominaron el movimiento obrero de las primeras décadas de la industrialización".[4]

[1] Incluso los trabajos del History Workshop de Oxford fundado en 1966 como el volumen coordinado por Samuel. Véase Samuel, 1984 y Corner, 1985; MacGregor, 1992, p. 117.

[2] Sobre la evolución de la historia social véase Hobsbawm, 1976, Perkin, 1973; Zunz, 1985; Samuel, 1991; Zemon Devies, 1991; Mörner, 1992; MacGregor, 1992.

[3] Sewell, 1987. Para un análisis de la historiografía norteamericana sobre el mundo del trabajo véase McDonnell, 1991. Mörner (1992, p. 442) señala que en Hispanoamérica "la decadencia de la categoría de artesanos, causada, en parte, por la competencia con mercancías importadas ha sido estudiada en particular en Colombia... y Chile". Sobre Colombia véase Sewell, 1987.

[4] "En Francia, Inglaterra, Alemania y Estados Unidos, en huelgas, movimientos políticos y estallidos de violencia colectiva, se encuentran una y otra vez los mismos oficios habituales: carpinteros, sastres, panaderos, ebanistas, zapateros, albañiles, impresores, cerrajeros, etc. El movi-

17

A pesar de que el estudio particular de los artesanos ha adquirido nueva importancia dentro de la historia social, en México poco o casi nada se ha avanzado en el estudio del artesanado. Durante algún tiempo, la historiografía dedicada a estudiar a los trabajadores se ocupó, principalmente, del estudio de sus movimientos. El movimiento obrero, y no los obreros, fue el objeto de trabajo de muchos historiadores que estudiaron fundamentalmente sus organizaciones, sus líderes y sus luchas, olvidando a los propios trabajadores. Asimismo, como resultado del estudio del movimiento obrero, los estudiosos mexicanos centraron su atención en los trabajadores de las fábricas, de donde pensaban que surgía el proletariado. Evidentemente, este punto de partida llevó a establecer una periodización inicial a partir de la cual se estudió a los trabajadores: no sería sino hasta el surgimiento de las fábricas y su dominio como forma de producción cuando se iniciara el estudio de los "obreros". En este momento los artesanos se consideraban ya extintos, a raíz de la legislación liberal y el desarrollo de la fábrica, es decir, prácticamente a partir de la década de los años sesenta o setenta del siglo XIX.

De hecho, este punto de partida llevó a olvidar el estudio de los artesanos mexicanos, el de su mundo y el de los cambios que enfrentaron a partir de los últimos años del siglo XVIII, cuando se empezó a atacar a las corporaciones de oficio. Han permanecido en este olvido a pesar de que —como he indicado— desde hace algún tiempo se han realizado estudios sobre los artesanos de otros países.

Así, dentro de la historiografía sobre México dedicada al estudio de los trabajadores y el mundo del trabajo, en particular al de los artesanos, se pueden señalar dos características generales. En primer lugar, existen muy pocos estudios sobre el tema, con excepción de los vinculados a la producción textil —que por otra parte tampoco son muchos—;[5] y, en segundo, hay, prácticamente, una ausencia total de trabajos sobre los artesanos durante el periodo que va desde el inicio de la guerra de independencia hasta la década de los años de 1850. De hecho, como lo muestra un análisis reciente sobre la historiografía que aborda

miento obrero del siglo XIX nació en el taller artesanal, no en la oscura fábrica satánica." Sewell, 1987, p. 15. Véase Thompson, 1977; Bezucha, 1974; Gutman y Bell, 1978; Hobsbawm, 1979 y 1987; Berg, 1987; Laurie, 1989; Jones, 1989; Berlanstein, 1991; Kirk, 1992; Kocka, 1992; Agulhon, 1992.

[5] Sin pretender homologar los trabajos de diversos autores interesados en la problemática, porque son obras de carácter sustantivamente diferente, hay que mencionar los estudios de Potash (1986, cuya primera edición es de 1950), Bazant (1964), Keremitsis (1973). Y más recientemente el de Miño (1986) sobre los obrajes y tejedores de la Nueva España cuya primera versión es de 1984; el de Viqueira y Urquiola (1990) y el de Salvucci (1992). Para el caso de Puebla véase: Aguirre Anaya y Carabarín García, 1987, y Thomson, 1988, entre otros.

el problema de "la desigualdad social en México", la mayor parte de los trabajos centran su atención en la segunda mitad del siglo XIX.[6]

Esta carencia historiográfica se explica, en parte, por la idea que se ha tenido de que durante este siglo el artesanado mexicano entró en un proceso de decadencia que lo llevó a la extinción, planteamiento del cual el primer exponente fue Luis Chávez Orozco.[7] Y por otro lado el interés por el surgimiento del trabajador de las formas fabriles, al cual se ha puesto más atención, ha llevado a los estudiosos del artesanado en México a centrar su atención en un periodo posterior al de este libro, y a examinarlo a partir de sus formas de organización, vinculándolo siempre con el proceso industrial.[8]

Entre las obras dedicadas al estudio de los artesanos se encuentran la de Manuel Carrera Stampa (valiosa entre otras cosas por el manejo erudito de las fuentes) y la de Jorge González Angulo. Estos trabajos son cualitativamente diferentes, pues el primero atiende a la organización de los artesanos en gremios,[9] mientras que el segundo estudia al artesanado dentro del espacio urbano.[10] De más reciente aparición son los trabajos de Felipe Castro Gutiérrez y Julio Bracho; en ellos, los autores estudian a los gremios, que no a los artesanos. El primero tiene como punto de partida la tesis de la "extinción de la artesanía gremial" con lo que continúa de cierta forma con los planteamientos establecidos por el propio Luis Chávez Orozco. Bracho, por su parte, plantea cierta continuidad entre los gremios y el sindicalismo del siglo XIX, pero no aporta elementos suficientes ni estudia particularmente al artesanado de ese periodo.[11]

[6] "En contraste con la abundante literatura sobre el periodo colonial, los estudios sobre la clase proletaria rural, urbana, artesana y obrera son escasos a pesar de la importancia de este periodo que presenta cambios tan profundos...". Mentz, 1992, pp. 531-532; véase también p. 530.

[7] El planteamiento original de la agonía del artesanado en el siglo XIX de Luis Chávez Orozco (1938, 1977) no ha sido del todo superado, aunque sí matizado, por trabajos posteriores. Véase Carrillo, 1981; Castro, 1986.

[8] "El interés académico por el trabajador industrial, como 'clase obrera', fue guiado originalmente por el interés más bien político de reconstruir los lazos que existieron entre el proletariado mexicano y otros grupos marxistas y anarquistas del mundo, o por dar a conocer las luchas, tendencias ideológicas y actuación política de los trabajadores." Mentz, 1992, p. 530; Haber, 1992.

[9] Si bien Carrera Stampa (1954) señala la persistencia de los gremios durante la primera mitad del siglo XIX, la obra se centra fundamentalmente en el periodo colonial. La desproporción del espacio dedicado a este periodo contrasta con las contadas páginas dedicadas a los artesanos del México independiente.

[10] González Angulo (1983) estudia la producción, su carácter, composición y reglamentación gremial desde una perspectiva general. Asimismo, atiende a los productores artesanales dentro del espacio urbano y su papel social en éste, la familia, la unidad doméstica, la segregación étnica y social de los oficios, además de sus diferencias y dinámica social durante las últimas décadas del siglo XVIII y la primera del XIX.

[11] Véanse Castro, 1986 y Bracho, 1990.

Me interesa destacar también los trabajos de Frederick Shaw,[12] por su acercamiento a partir de fuentes de origen y carácter diferente, al estudio de los artesanos de la ciudad de México durante la primera mitad del siglo XIX, fuentes que utilizó para valorar las condiciones de vida del artesanado urbano. Éstas fueron las sumarias de los juicios contra "vagos" y los padrones o censos de la época.[13] Más allá de las fuentes novedosas y su utilización, aunque tiene que ver con ellas, me interesa detenerme en los trabajos de Shaw por su carácter pionero en cuanto al estudio de los artesanos de la ciudad de México y porque es necesario someter a revisión las estimaciones sobre el número de artesanos que en ellos se registra. El autor señala la existencia de 28 000 artesanos para 1849.[14] Esta estimación la obtuvo a partir de lo que denomina el "censo de 1849", fuente que, como tal, no existe en el acervo del Archivo del Ayuntamiento de la ciudad de México.[15] Por otro lado, como él mismo señala, muchas de sus observaciones se sustentan en los cuadros elaborados por él mismo a partir de muestras tomadas de la fuente que el llama "censo de 1849" y que, reitero, no existe entre los documentos que él cita. Algunas de estas muestras fueron escogidas al azar, lo cual difícilmente puede llevar al autor a establecer el total de artesanos que indica.[16] La diferencia entre la cifra de artesanos que él presenta y la que yo misma obtuve para 1842 (como se podrá ver adelante) es muy considerable, ya que la de Shaw alcanza más del doble, lo cual tiene implicaciones que rebasan el análisis puramente estadístico, aspecto sobre el cual volveré más adelante.

[12] Shaw, 1975 y 1979.

[13] Fuentes como éstas, y en general las de origen criminal han sido utilizadas con bastante éxito por Hobsbawm y Rudé (1985) para el caso inglés. Para el mexicano véase Scardaville, 1977 y 1980; Taylor, 1987; Arrom, 1988a. Por otra parte, el estudio de fuentes de naturaleza estadística sobre México lo han emprendido también otros historiadores. Véase González Angulo, 1979 y 1983; Aguirre Anaya y Moreno Toscano, 1975; López Monjardín, 1976, 1979 y 1982; Anderson, 1988; Pérez Toledo y Klein, 1992.

[14] Shaw, 1975, p. 76 y 1979, p. 404.

[15] Los dos volúmenes que da como referencia corresponden a dos padrones distintos. En el primer caso el número 3409 que da como referencia remite sólo al segundo de los tres volúmenes que conforman el "Padrón de los habitantes de las casas de esta ciudad de 1848", y el 3413 es el asignado al tercer volumen del "Padrón de la Municipalidad de México de 1850". El hecho de que utilice en cada caso sólo un volumen de dos fuentes distintas me lleva a suponer que, aun cuando los elegidos pudieran ser complementarios, en los otros tres que no considera no aparecen registrados artesanos, lo que es bastante improbable.

[16] Véase Aguirre y Sánchez de Tagle, "Padrones y censos" en Moreno y Lombardo, *Fuentes para la historia de la ciudad de México*, vol. I y las referencias de los cuadros que presenta el autor en las primeras páginas. Shaw, 1975. Encontré un dato bastante "curioso" en la tabla 22 (p. 156) en la que compara la edad de matrimonio con el promedio de renta; al pie de dicha tabla el autor indica que lo obtuvo del "censo de 1849" y el número de volumen citado es el 3406; volumen que conozco bien pues corresponde a la primera parte del "Padrón de la Municipalidad de México de 1842".

Las condiciones de vida de los artesanos de la ciudad de México han sido estudiadas también por Adriana López Monjardín a través de la información que aparece en el Padrón de la Municipalidad de México de 1850.[17] La información que proporciona la autora es muy interesante pero no deja de ser parcial en la medida en que no existen series de salarios y precios y, por lo tanto, sus consideraciones, a pesar de ser de las primeras aproximaciones a esta problemática, difícilmente se pueden aplicar al conjunto de artesanos de la ciudad. Sin embargo, reitero que este análisis resulta un importante punto de partida, aunque considero fundamental seguir trabajando esta problemática.

Igualmente importantes y sugerentes han sido los trabajos de Robert Potash sobre el Banco de Avío y la producción textil así como los de Guy Thomson (sobre Puebla) y Manuel Miño (sobre los obrajes).[18] Estos trabajos son un punto de partida valioso para investigaciones de este tenor, así como los pocos estudios que existen acerca de la historia urbana ya que, como indica Magnus Mörner, "sobre la primera mitad del siglo XIX, la historiografía urbana en sus aspectos sociales es más escasa".[19]

ÁMBITO DEL LIBRO

El objetivo fundamental de este libro es estudiar a los artesanos de la ciudad de México desde el momento en que sus tradiciones corporativas y sus gremios enfrentaron el ataque del pensamiento ilustrado, y más tarde liberal, hasta el inicio de la sexta década del siglo XIX. Es decir, busca explicar los cambios que enfrentaron los artesanos, las formas en que se adaptaron a ellos así como las continuidades que pudieron haberse presentado al pasar del mundo corporativo al mundo individualista durante el periodo de 1780 a 1853, años en los que se enfrentaron un sinnúmero de problemas y en los que se buscó dotar a México de una nueva organización política, una vez alcanzada la independencia.

El conjunto de hipótesis que guían el análisis y la exposición del libro es múltiple. La primera de ellas es que los artesanos estuvieron muy lejos de la extinción en la primera mitad del siglo XIX y que siguieron siendo importantes tanto en términos sociales como económicos. Es decir, que el artesano, en tanto trabajador manual calificado vinculado a la persistencia de la estructura gre-

[17] Véase López Monjardín, 1976, 1979 y 1982. Gayón, 1988.

[18] Véase *supra*, nota 5. También de importancia dentro de la historiografía sobre el tema en México es el artículo de Dorothy Tanck (quien en 1979 señaló acertadamente la conveniencia de estudiar la forma en que los gremios afrontaron la legislación que, de acuerdo con la autora, llevó de hecho a la abolición de los gremios). Tanck, 1979.

[19] Mörner, 1992, p. 443.

mial —que en la práctica se reflejaba en la continuidad del proceso de aprendizaje de los oficios, y en la diferenciación formal y real entre el maestro, el oficial y el aprendiz, así como entre éstos y el trabajador no calificado—, conservó su importancia numérica y social dentro de la población de la ciudad, y económica dentro del mercado urbano permitiéndole a este último mantener su posición como centro productivo. En este sentido, si bien el capital comercial rompió con la unidad de producción y venta, ello no significó tampoco la desaparición de la típica empresa artesanal —que es la predominante dentro del espacio urbano en este periodo—, a la que también se articuló el capital comercial. La persistencia del artesano y del taller artesanal durante la primera mitad del siglo XIX contradice la supuesta extinción del artesanado durante el periodo que me ocupa.[20] Una segunda hipótesis es que el patrón de ocupación y distribución de los artesanos y sus talleres dentro del espacio urbano no se modificó entre el periodo que va de 1790 a 1842, lo que rebate la idea de la expulsión de los artesanos pobres hacia las zonas periféricas de la ciudad, por lo menos hasta este último año. Esto, igualmente, contradice la tesis que indica que el centro de la ciudad fue adquiriendo características fundamentalmente comerciales en dicho periodo.[21] En tercer lugar, la estructura corporativa de los gremios siguió existiendo y normando en la práctica la vida de los artesanos durante la primera mitad del siglo XIX, a pesar del vacío legal provocado por el decreto de libertad de oficio. Esto indica que las tradiciones y experiencias corporativas tuvieron una vida más larga de la que la historiografía tradicional les ha conferido. Finalmente, una cuarta hipótesis es que las tradiciones y formas de expresión y organización corporativas del artesanado se refuncionalizaron para hacer frente al nuevo estado de cosas de la primera mitad del siglo XIX y que se expresaron en la adopción de una mentalidad proteccionista —la cual era una rearticulación de la mentalidad corporativa de los gremios— que formó parte de y contribuyó a desarrollar una conciencia colectiva a mediados del siglo XIX. Esta conciencia se expresaría con mayor claridad en la Junta de Fomento de Artesanos, en su Sociedad o Fondo de Beneficencia Pública y en su órgano de prensa —el *Semanario Artístico*— al dotar a los artesanos, por lo menos a un sector, de una organización pública y legalmente reconocida que serviría, a su vez, como una forma de socialización del artesanado, haciéndole reconocerse a sí mismo y recuperar, no sin alteraciones, sus tradiciones corporativas para defender su propia existencia.

El periodo que estudio en este libro inicia en los últimos años del siglo XVIII (1780) y concluye al mediar el siglo XIX (1853), pues mi intención es analizar los

[20] Véase Chávez Orozco, 1938, 1977; Castro, 1986.

[21] Estas ideas las han expuesto González Angulo (1983) y López Monjardín (1976, 1979 y 1982).

cambios así como las continuidades o, en su caso, la restructuración de la estructura gremial, así como la importancia de los artesanos dentro del espacio urbano en un periodo que está lejos de caracterizarse por su estabilidad política.[22] El primer límite temporal permite observar claramente los cambios que enfrentaron los artesanos como resultado de la política reformadora de los Borbones y, al mismo tiempo, me permite hacer un análisis comparativo del periodo anterior al inicio de la independencia con el de la década de los años cuarenta del siglo XIX.

La segunda delimitación temporal se debe también a varias razones. Una de ellas es que al mediar la década de los cuarenta se realizaron esfuerzos para fomentar el trabajo de los artesanos y mejorar sus condiciones de vida. La Junta de Fomento de Artesanos y la publicación del periódico *Semanario Artístico* fueron resultados de este primer intento y muestran cómo la tradición corporativa de los artesanos cobró nueva importancia frente a la situación que prevalecía en esos años. Por otra parte, de 1853 en adelante encontramos ya el surgimiento de un nuevo tipo de asociaciones, diferentes a las de la década anterior, que hace pertinente para los fines de esta investigación, concluirla en esta fecha.[23] Además, al mediar el siglo XIX la estructura urbana así como la población empezaron a modificarse. Por un lado, el espacio urbano empezó a crecer rebasando los límites que tuvo desde 1790, mientras que la población de la ciudad creció un poco más en relación con la tendencia registrada durante la primera mitad de este siglo.[24] Y por otro, los establecimientos fabriles aun si no fueron más importantes en términos numéricos, sí cobraron mayor vitalidad durante la segunda mitad del siglo XIX.[25]

Finalmente, es importante señalar que esta periodización se justifica también en función del vacío historiográfico que existe en torno al estudio de los artesanos. Como expuse antes, son contados los trabajos que abordan este problema y, entre ellos, la mayoría se limita al estudio de los trabajadores vinculados a la producción textil —incluidos los de los obrajes—, en tanto que los arte-

[22] En un trabajo reciente Magnus Mörner indica que "aun tratándose de la historia social, los trabajos monográficos, con pocas excepciones, empiezan o terminan con la época de la independencia... [lo que] resulta muy perjudicial desde el punto de vista analítico". Mörner, 1992, p. 424; sobre la necesidad de estudiar la primera mitad del siglo XIX para comprender el problema de la industrialización, véase Haber, 1992.

[23] Precisamente, sobre el periodo que se inicia en 1853, se puede consultar la tesis de doctorado de Carlos Illades, *Hacia la república del trabajo: artesanos y mutualismo en la ciudad de México, 1853-1876*, defendida recientemente en el Centro de Estudios Históricos de El Colegio de México.

[24] Véase *infra* "Características demográficas de la ciudad de México".

[25] "Investigaciones recientes han señalado que el porfiriato fue la época en que se instaló gran parte de la capacidad industrial de México" debido a que durante la primera mitad de este siglo el "crecimiento del mercado estaba mucho más atenuado", Haber, 1992, pp. 657 y 661.

sanos productores de otras manufacturas han permanecido prácticamente en el abandono.

La ciudad de México es el espacio en el cual estudio a los artesanos porque en ella se reunía el mayor número de artesanos urbanos dedicados a la producción de manufacturas muy diversas que satisfacían las necesidades básicas de la población capitalina, producción que en algunos casos iba más allá del mercado estrictamente local. En segundo lugar, porque la ciudad tuvo un papel destacado como centro político y administrativo en tanto capital de la Nueva España, mismo que no perdió después de la independencia. Además, desde el punto de vista demográfico, la ciudad (la más grande de América Latina) concentraba una parte importante de población, que en términos sociales presenta una pronunciada diversidad interna con una notable y compleja jerarquización social llena de contrastantes extremos de pobreza y riqueza, características que sin duda influyeron en la organización, diferenciación y heterogeneidad de los artesanos capitalinos.

Este libro es un primer intento de estudio que busca explicar al artesanado como un grupo social vinculado al desarrollo del espacio urbano e inmerso dentro del proceso político, económico y social general del que formó parte la ciudad de la primera mitad del siglo XIX. En este sentido, mi intención es acercarme al artesano para observarlo desde diversos ángulos. Me interesa saber cuántos y cómo eran, de dónde provenían, dónde vivían y por qué vivían en ciertos lugares de la ciudad y no en otros; dónde y en qué condiciones ejercitaban el oficio; cómo se relacionaban entre sí y con otros grupos sociales de la urbe. Igualmente, me interesa conocer la manera en que participaron y enfrentaron los conflictos y problemas relativos al mundo del trabajo, y cómo los expresaron a través de valores y tradiciones que, según espero demostrar, estaban vinculados a la pervivencia de la estructura gremial (por tal motivo, los gremios ocupan un lugar importante en esta obra) y al desempeño de un trabajo especializado que los hacía identificarse a sí mismos como artesanos.[26]

Saber cómo y en qué condiciones vivió una parte importante de la población de la capital en los momentos de cambios sustanciales que vinieron con la independencia, en un país que enfrentaba una crisis económica prácticamente endémica, la inestabilidad política y graves conflictos con otros países, además de interesante, puede contribuir a la comprensión de la historia social mexicana.

[26] La conciencia que tiene el artesano de sí mismo, es quizá la del oficio que E. P. Thompson (1989) caracteriza como vertical. Hablar de la existencia de conciencia de clase en el artesanado de la primera mitad del siglo XIX puede resultar impreciso a menos que la evidencia histórica demuestre lo contrario. Véase E. P. Thompson, 1977; Hobsbawm, 1981.

Sin duda, la complejidad del tema y el sinnúmero de interrogantes sobre el mismo es mayor en comparación a lo que expongo en las páginas de este libro. Sin embargo, la necesidad de empezar a dar respuesta a algunas de las preguntas que me he formulado hace conveniente este ejercicio de sistematización.

Con el objeto de abordar el estudio de los artesanos de la ciudad de México en el periodo comprendido entre 1780 y 1853, este libro se ha dividido en tres partes. La primera de ellas tiene por objeto mostrar las características e importancia del artesanado y sus gremios durante los últimos años del siglo XVIII, así como los cambios que se presentaron a raíz de la política reformadora de los Borbones. Esta primera parte tiene como punto de partida las características y evolución de la ciudad y de su población, elementos que considero sustantivos para este trabajo.

El primer capítulo se ocupa de los artesanos, sus particularidades por oficio, de la función social y económica de los gremios y, finalmente, de las cofradías de oficio. A nivel del análisis cuantitativo, el segundo capítulo está destinado a mostrar la importancia social y la diversidad del artesanado novohispano y los talleres artesanales. Asimismo, en las últimas páginas de este capítulo se presentan los cambios en la concepción de los gremios entre 1780 y 1814.

La segunda parte del libro pretende mostrar cómo cambió la situación de los artesanos y los gremios al decretarse la libertad de oficio durante los años que transcurrieron entre el inicio de la guerra de independencia, su consumación y la adopción del régimen republicano. El tercer capítulo de esta parte aborda las características del periodo y la importancia que tuvieron para los artesanos. El cuarto, al igual que el segundo, estudia la evolución y características del artesanado y los talleres a mediados del siglo XIX fundamentalmente a través del análisis cuantitativo.

Finalmente, la tercera parte del libro busca mostrar la forma cómo los artesanos y los gremios enfrentaron el tránsito hacia una sociedad nueva, liberal y "moderna". Es decir, quiere mostrar cómo las experiencias previas de los artesanos y su tradiciones corporativas ocuparon un sitio importante en sus organizaciones en la década de los años cuarenta. Por ello, el quinto capítulo aborda el estudio de la Junta de Fomento de Artesanos y la forma en que se emprendió "la defensa del oficio". Y, por último, el capítulo sexto presenta el esfuerzo de las clases privilegiadas —incluidos algunos artesanos prósperos, propietarios de taller— por imponer al trabajador manual calificado una "disciplina" y una "moral" que no le era propia.

Para concluir, debo señalar que mi interés por presentar en esta investigación dos niveles diferentes de análisis, el cualitativo y el cuantitativo, se debe a que creo necesario avanzar en ambos sentidos para tener una mayor comprensión de la historia social del artesanado mexicano. El tema, insisto, merece estudiarse con nuevos ojos, utilizando la información de archivo que aún no ha sido explotada suficiente y convenientemente.

LAS FUENTES

Para el estudio de los artesanos de la ciudad de México he recurrido a la recopilación de datos globales sobre la población de la ciudad y a fuentes de primera mano, como censos y padrones, que brindan información valiosa sobre los artesanos y los talleres artesanales en el periodo de estudio. El material de carácter estadístico constituye la base de análisis del segundo y cuarto capítulo, material que resulta fundamental para el planteamiento y comprensión de las hipótesis de esta investigación. Dos fuentes de este tipo son de particular importancia: el "Padrón de la Municipalidad de México de 1842", y el "Padrón de Establecimientos Industriales" levantado durante los últimos meses de 1842 y los primeros de 1843. En ambos casos la información que brindan es lo suficientemente completa para dar una idea de la población urbana dedicada a la producción artesanal y de los talleres.

Para analizar la información que obtuve a partir de estas fuentes procedí a agruparla por ramas productivas, con el fin de hacer más accesible su manejo y obtener una visión general y de conjunto del artesanado y los talleres dentro del espacio urbano.[27] Esta visión general, a pesar de que podría conllevar el riesgo de una menor profundidad analítica, ya que no permite observar las especificidades y diferencias que existen entre los diversos oficios (como las que evidentemente existen entre un hilador y un sastre), resulta necesaria frente a lo poco que se conoce sobre el artesanado.

Las actas de cabildo son otro grupo documental que proporciona valiosa información ya que la revisión de las discusiones que se dieron en el ayuntamiento durante la primera mitad del siglo XIX me permitió conocer las diversas opiniones que tuvieron los miembros del cabildo sobre los gremios en los últimos años del periodo colonial. Asimismo, por medio de la lectura de las actas, pude apreciar la política del ayuntamiento respecto a los artesanos y su actividad productiva después de la independencia.

Otra fuente de gran utilidad es el *Semanario Artístico*, órgano de difusión de la Junta de Fomento de Artesanos. Aunque reconozco que existe un gran riesgo en prácticamente fundamentar uno de los capítulos de este libro en él,

[27] En el segundo y cuarto capítulos de la segunda parte, realicé el análisis estadístico de la evolución del artesanado a partir de su agrupación en trece ramas productivas. Éstas fueron: *textil, cuero y pieles, madera, cerámica y vidrio, pintura, metales no preciosos, metales preciosos, cera, imprenta, relojería, barbería* (que incluye a trabajadores que, aunque no elaboraban productos en el sentido estricto, estaban incorporados a la estructura gremial y tenían un oficio especializado) y *alimentos*; finalmente, en *varios* se encuentran reunidos aquellos trabajadores cuyo número es muy reducido. Esta agrupación respeta en buena parte la división que hizo González Angulo (1983) al estudiar a los artesanos de finales del siglo XVIII con el objeto de hacer comparable la información en los dos momentos.

resulta necesario indicar que el *Semanario Artístico* es la única fuente de su tipo con la cual se puede acceder a las concepciones de un sector del artesanado. Es decir, que a través de esta publicación se pueden conocer diversos aspectos de la vida y situación de los artesanos de mediados del siglo XIX así como sobre su cultura y discurso, entre otros.

Asimismo, otra fuente utilizada fueron las sumarias que contienen información sobre las personas que fueron enjuiciadas en el Tribunal de Vagos (en su mayoría artesanos) a partir de 1828, año en que empezó a funcionar este tribunal, y con la que se cubrió el periodo que me interesa. Igualmente, la información de archivo sobre gremios y cofradías fue fuente de consulta obligada y de gran utilidad para esta investigación. Los datos que obtuve de esta fuente me sirvieron de base para mostrar cómo, en la práctica, los artesanos de la ciudad de México conservaron formas de organización y expresión propias de los gremios coloniales.

Finalmente, es conveniente hacer una aclaración en torno a algunas de las fuentes que utilizo en esta investigación. En primer lugar, debo hacer hincapié en que muchas de ellas son fuentes de carácter oficial que aportan información sobre los artesanos pero que no provienen de ellos mismos. En ese sentido no es posible mostrar a partir de éstas las diferencias que existían entre el amplio y heterogéneo artesanado urbano. Éste es el caso de la información obtenida de los padrones. Y, en segundo lugar, es necesario subrayar que en el caso de las fuentes en las que se puede observar la participación de los artesanos —como el *Semanario Artístico* y la información sobre la Junta de Fomento de Artesanos— no son una expresión del conjunto de artesanos de la ciudad de México sino de un grupo de ellos. De esta manera, dada la naturaleza de estas fuentes y el carácter de la Junta de Fomento, la información que se obtiene proviene de los propietarios de talleres y, por lo mismo, no refleja la voz de los oficiales u operarios ni de los aprendices.

Sin embargo, dada la falta de testimonios directos de artesanos, en especial de los oficiales o aprendices, no se puede desdeñar la información que aportan este tipo de fuentes por más exigua, dispersa, "deformante" o "ideologizada" que ésta sea.[28]

[28] Como bien lo ha señalado Carlo Ginzburg, aunque la información que procede de los «archivos de la represión» así como las fuentes escritas por individuos vinculados más o menos abiertamente a la cultura dominante son "doblemente indirectas" (lo cual significa "que las ideas, creencias y esperanzas" de los artesanos nos llegan a través de filtros o intermediarios) no por ello es inutilizable. Ginzburg, 1991, pp. 13-23.

PRIMERA PARTE

LA HERENCIA DEL PASADO INMEDIATO

I. ESPACIO URBANO Y POBLACIÓN

LA CIUDAD DE MÉXICO, EL ESPACIO Y LA SOCIEDAD

Alejandro de Humboldt, quien visitó la ciudad de México en los primeros años del siglo XIX, dejó una valiosa descripción de la entonces aún capital del virreinato. Al comparar la capital de la Nueva España con otras ciudades, destacaba ésta —según las palabras del viajero alemán— por su extensión, por el nivel uniforme del suelo que ocupaba, por la regularidad y anchura de sus calles y por lo grandioso de las plazas públicas.[1]

La ciudad del siglo XVIII, la que vio el viajero, tenía que ver con la traza colonial, pero distaba mucho de la concepción original que le dio el conquistador. Ya no sólo se trataba de un hábitat para los españoles, pues en él convivían la opulencia y la mendicidad, los españoles y las castas. Se trataba de una ciudad que había crecido en espacio y población y en la cual, por lo mismo, se enfrentaban un sinnúmero de problemas de muy diversa índole.[2]

Durante la segunda mitad el siglo XVIII las autoridades virreinales, imbuidas del espíritu reformador y bajo la influencia de la Ilustración de la que los Borbones eran fieles representantes, se dieron a la tarea de sanear y embellecer la capital. El esfuerzo se encaminó hacia la búsqueda de una nueva organización que dotara a la ciudad de una mayor y mejor administración de justicia, a través de la división del espacio urbano en cuarteles o entidades y jurisdicciones más pequeñas, pues además de que "muchas antiguas casas estaban convertidas en ruinas, el piso de la Plaza Mayor y otras plazuelas, [estaba] defectuosamente nivelado". Asimismo, era necesario combatir la delincuencia y los escándalos mediante la implementación de medidas de carácter administrativo.[3]

[1] Humboldt, 1984, pp. 118-119.

[2] "El perímetro de la traza original, que separaba el recinto español de los barrios indígenas, estaba por completo desbordado... aunque persistía la imagen de aquella división primaria... el resto de la capital crecía con menos regularidad." Báez, 1967, p. 412.

[3] Báez, 1967, pp. 409-410. Sobre la situación en que se encontraba la ciudad véase "Anónimo: Discurso sobre la policía de México, 1788", en Lombardo, 1982.

Si bien es cierto que desde antes de 1753 se intentó la reorganización de la urbe, no fue sino años más tarde cuando en términos reales la ciudad de México adquirió una nueva organización que sobrevivió prácticamente todo el siglo XIX. Durante el gobierno de Martín de Mayorga, el oidor Baltasar Ladrón de Guevara fue comisionado para hacer la nueva división de la ciudad de acuerdo con el crecimiento que ésta había experimentado, así como el reglamento para determinar las funciones de las personas que se harían cargo de velar por el orden y buen funcionamiento de la urbe.[4] El trabajo realizado por el oidor fue aprobado en 1782 y la real cédula que confirmó las ordenanzas de la ciudad fue expedida cuatro años después. De acuerdo con estas ordenanzas, la ciudad fue dividida en ocho cuarteles mayores que quedaban bajo el cuidado de los cinco alcaldes de corte que formaban la Sala del Crimen, el corregidor y los alcaldes ordinarios con jurisdicción civil y criminal. Además de éstos, se estableció otro tipo de funcionario: el alcalde de barrio quien, en la Nueva España, era nombrado directamente por el virrey a propuesta del alcalde de cuartel. A diferencia de este último, los de barrio no tenían competencia judicial, ya que en este aspecto se limitaban únicamente a la instrucción de sumarias de delitos, de tal forma que las funciones que debían desempeñar caían en el ámbito de la policía y lo administrativo. A ellos correspondía, entre otras cosas,

> llevar un libro de folio para el registro de las casas de obradores, comercios, mesones, fondas y figones; levantar un padrón de todos los vecinos y sus familias, eclesiásticos y seculares... velar por la limpieza de cañerías y calles, [además de] discurrir y promover los medios para aumentar y fomentar la industria y las artes, así como mirar por que las viudas y huérfanos se recogieran con personas honestas, los impedidos para trabajar en los hospicios y los varones donde pudieran aprender un oficio.[5]

Es decir, a los alcaldes de barrio correspondía vigilar a la población y asegurarse de que se ocuparan en alguna actividad y, por lo mismo, eran los encargados de fomentar las artes y oficios. Eran, en suma —como se establecía en las ordenanzas—, los "padres políticos" encargados de velar y vigilar a la población que vivía en su cuartel.

Para cumplir con este cometido, los alcaldes contaban con el apoyo de sus auxiliares, un escribano y varios alguaciles. De esta forma, el espacio urbano de los últimos años del siglo XVIII fue dividido en ocho cuarteles mayores (véase mapa 1), cada uno de los cuales fue subdividido en cuatro cuarteles menores sumando éstos un total de treinta y dos, tal como se muestra en el mapa 2.

[4] Véase "Bando del virrey Martín de Mayorga en que divide la ciudad...", Archivo General de la Nación Mexicana (en adelante AGNM), *Impresos Oficiales,* vol. XIII, exp. 16, ff. 61-63.

[5] Báez, 1969, pp. 57-58.

MAPA 1
Cuarteles mayores, ciudad de México (1842)

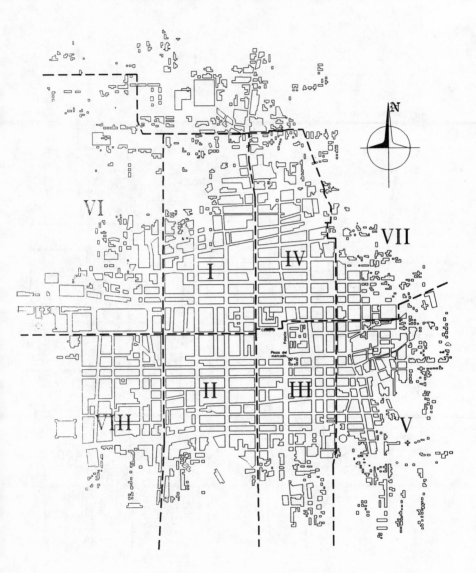

MAPA 2
Cuarteles menores, ciudad de México (1842)

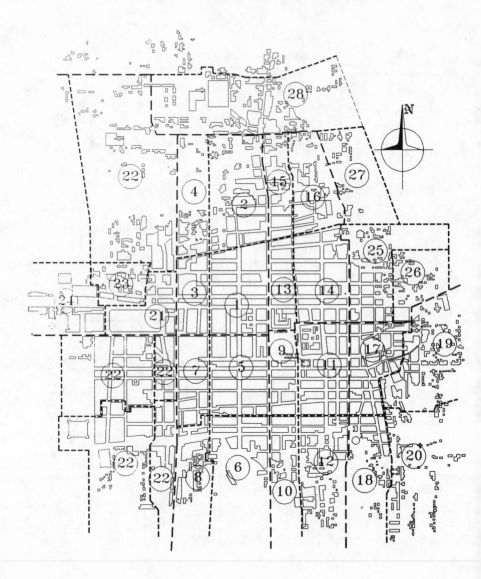

Los cuarteles menores de la zona céntrica eran el 1, que estaba ubicado dentro de los límites de las actuales calles de Brasil, Perú, Allende y Francisco I. Madero, y comprendía las plazas de Santo Domingo y de la Cruz del Factor, las casas principales de los marqueses del Valle, la Alcaicería y los monasterios de Santo Domingo y Santa Clara, así como la iglesia del Oratorio o Casa de la Profesa. El cuartel menor 3 tenía como límites las calles de San Francisco al sur, al poniente la acequia que corría a lo largo de las rejas de la Concepción y Puente del Zacate, al norte la acequia que iba hasta el Puente de la Misericordia —hoy República de Perú—, y al oriente las calles de León, Cruz del Factor y Vergara —Allende—. Este cuartel era uno de los barrios con gran densidad de población y comprendía los conventos de la Concepción, Betlemitas, San Lorenzo, el Colegio de San Andrés, la Capilla de la Concepción y las plazuelas de Guardiola y la Concepción. Ambos cuarteles, el 1 y el 3 pertenecían al cuartel mayor I. Dentro del cuartel mayor II, los cuarteles menores de la zona central eran el 5 y el 7. El primero tenía los siguientes límites: del Portal de Mercaderes hacia el sur por las calles de Monterilla, bajos de San Agustín y Aduana Vieja (5 de Febrero); al sur las calles de Piojo y Regina (Regina), al poniente por las de las Ratas, las Damas, Colegio de Niñas y Coliseo (Bolívar) y al norte por San Francisco y Plateros (Fco. I. Madero). Comprendía la Plazuela de Regina y los conventos de San Agustín, Capuchinas, San Felipe y Regina. El segundo estaba limitado al norte por la calle de San Francisco (Madero), al poniente por las calles de las Ratas, las Damas, Colegio de Niñas y Coliseo; al sur por la Plaza de Vizcaínas y Regina, y al oriente por las calles de San Juan y el Hospital Real. En este cuartel menor estaban el conjunto monástico de San Francisco y los colegios de Niñas y Vizcaínas.

Los cuarteles menores 9 y 11 formaban parte del mayor III. El 9 comprendía por el norte hasta el Parián, por el poniente estaba limitado por las calles de la Montarilla, bajos de San Agustín y la Joya (5 de Febrero); al sur por la calle de San Felipe de Jesús (Regina), y al oriente por las Calles Reales de Porta Coeli y del Rastro (Pino Suárez). En este cuartel se encontraban el Hospital de Jesús, la Plaza de Jesús, el Convento de San Bernardo y el Parián. Por su parte, el cuartel 11 llegaba, por el norte, hasta Palacio y las calles de Cerrada del Parque y Estampa de Jesús María (Soledad); por el oriente hasta Puente de Jesús María, Estampa de la Merced y Puente del Fierro; al sur a las calles de Pachito, Cruz Verde y San Camilo (Regina) y al poniente a la Plazuela de Jesús y calle Real de Porta Coeli (Pino Suárez); comprendía las plazuelas del Volador y la Paja, el Colegio de Comendadores de San Ramón, la Real y Pontificia Universidad y los conventos de Jesús María y San José de Gracia; asimismo el convento de Balvanera y el Colegio de Porta Coeli.

Del cuartel mayor IV, los cuarteles menores 13 y 14 correspondían a la zona central. El primero de ellos tenía límites muy precisos: al oriente la calle del Reloj (Argentina), al norte la calle de Pulquería de Celaya, al poniente las de

Aduana, Santo Domingo y el Empedradillo (Brasil), y por el sur la Plaza Mayor. En su interior estaba la Catedral, con la Parroquia del Sagrario, los conventos de la Encarnación y la Enseñanza, la capilla de la Cruz de los Talabarteros y el Seminario. El segundo, otro de los más poblados, limitaba al sur por la "obra nueva de la Real Casa de Moneda" y la calle Cerrada del Parque (Soledad), al oriente las calles de Garay, Venegas, Ceballos, Colegio de Inditas y de los Plantados, hasta el Puente de Cantaritos (Rodríguez Puebla); por el norte la acequia que pasaba por el Convento del Carmen (Nicaragua), y al poniente la calle del Reloj, entre el Puente de Leguízamo y Palacio. Abarcaba las plazas de Loreto y San Sebastián, los conventos de Santa Catalina de Sena, Santa Inés y Santa Teresa la Antigua, el Colegio de San Pedro y San Pablo, las iglesias del Amor de Dios y Loreto, y la Parroquia de San Sebastián.[6] En términos gráficos, la parte central de la ciudad era la que se encuentra delimitada en el mapa 3.

Esta división del espacio urbano, como indiqué antes, sobrevivió a los sucesivos cambios y conflictos derivados de la guerra de independencia y a la organización del país en república, al menos hasta el periodo del que me ocupo en este trabajo.[7] Los funcionarios del ayuntamiento —doce regidores perpetuos, seis regidores honorarios, dos alcaldes ordinarios más los alcaldes de barrio o regidores— se ocupaban de los diversos asuntos relativos a la administración y policía de la ciudad mediante la formación de comisiones tales como las de abasto, alhóndiga y pósito, policía, y Junta de Propios (que incluía asuntos de los gremios, fiestas, repartimiento y asistencia a pobres).[8] Los asuntos concernientes a cada una de ellas eran remitidos a las personas que integraban la comisión y sus resoluciones pasaban a las juntas de cabildo para su aprobación o, en su defecto, para someterlos a una nueva discusión.

Las funciones atribuidas a los alcaldes de barrio, al igual que la división de la ciudad en cuarteles, sobrevivieron a la independencia. El alcalde de barrio (o de cuartel) era todavía en el siglo XIX el "padre político" de la porción del pueblo que se le encomendaba, y era el que "aseguraba protección, castigo y control".[9] Los auxiliares continuaron coadyuvando a los alcaldes en su cometido aunque, a finales de la quinta década del siglo XIX, bajo la denominación de jefes de cuartel o de manzana. Estos jefes de manzana contaron, a su vez, con el auxilio de individuos a quienes se encomendaba vigilar cada una de las calles.[10]

[6] Estos datos fueron tomados de Báez, 1969.

[7] Véase Archivo Histórico de la Ciudad de México (en adelante AHCM), *Demarcación de Cuarteles*, vol. 650; Orozco, 1973, pp. 628-632.

[8] Tanck, 1984, pp. 17-18; Rodríguez de San Miguel, 1978, pp. 1-2.

[9] Moreno, 1981, pp. 327-328.

[10] Las funciones de los ayudantes por calle fueron establecidas el 11 de enero de 1847 y el

MAPA 3
Zona central de la ciudad de México (1842)

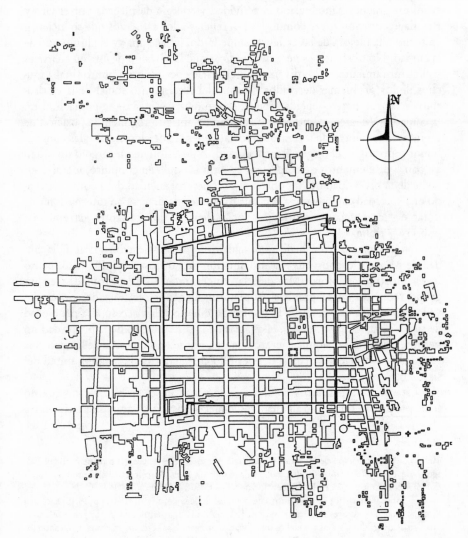

Los efectos de la nueva administración de la ciudad de finales del siglo XVIII, del espacio, de sus asuntos y los de su población han sido descritos por diversos cronistas quienes han elogiado la actividad y energía desplegada por el virrey Revillagigedo. Son lugar común las referencias a los esfuerzos que se hicieron en torno a la mejora de las calles, el empedrado, las acequias y el alumbrado de la ciudad. No obstante, es necesario indicar que la división de ésta en cuarteles y el nombramiento de los diversos funcionarios no pusieron punto final a muchos de los problemas derivados no sólo del crecimiento social de la ciudad, sino de la gran heterogeneidad social, económica y étnica de su población. En la ciudad de México, como en toda ciudad de antiguo régimen, la posición de un individuo dentro de la jerarquía social dependía de elementos tales como el honor y prestigio, el origen étnico, el sexo, la posesión de un cargo o un oficio así como de elementos de naturaleza económica que, en conjunto, incidían en favor de la diversidad de su población. Tal heterogeneidad daba como resultado una sociedad caracterizada por una pronunciada diversidad interna con una notable y compleja jerarquización social llena de contrastantes extremos de pobreza y riqueza.[11]

Un parámetro para medir la desigualdad y estratificación social de la ciudad de México lo constituye la distribución de la propiedad. En 1813, como lo ha mostrado Dolores Morales, la concentración de la propiedad en un grupo reducido de 41 grandes propietarios urbanos contrastaba con el elevado porcentaje de 98.6% de la población que no tenía acceso a la propiedad de su vivienda.[12] Sin embargo, el análisis de la distribución de la propiedad no permite observar la compleja jerarquización y gradación interna de los diversos sectores de la sociedad urbana del periodo colonial y de la primera mitad del siglo XIX.[13]

Esta gradación interna resulta evidente aun en el amplio sector que no tenía propiedad inmueble alguna. Desde luego existía una gran diferencia entre

cambio de denominación de los alcaldes auxiliares por el de jefes de cuartel o de manzana el 3 de agosto de 1849. *El Monitor Republicano*, 14 de agosto de 1849. Al respecto véase también *Curia filípica mexicana* (pp. 1-2), en Rodríguez de San Miguel, 1978 (ed. facsimilar de 1850).

[11] Esta característica no es exclusiva de la ciudad de México. Sewell (1987, pp. 18-19) hace una descripción de los sectores sociales urbanos de Francia y distingue entre una amplia gama de artesanos, trabajadores domésticos y aquellos que vivían al margen de la economía urbana destacando los contrastes de riqueza y pobreza. Por su parte, Albert Soboul utiliza el término "clases populares urbanas" para distinguir entre los *Sans-culottes* parisinos y la pequeña y mediana burguesía. Soboul, 1971, pp. 11-14 y 1983, pp. 38-40. Para la población parisina véase también Chevalier, 1973; y para el caso mexicano Di Tella, 1972 y Moreno, 1981.

[12] Morales, 1976, pp. 363-402; Moreno, 1981, pp. 304-305.

[13] Alejandra Moreno indica que "la división de la población entre los que algo poseen y los no propietarios" siguió siendo válida en los albores del siglo XIX, y que esta percepción está en la base de muchos de los escritos de Lucas Alamán. Moreno, 1981, p. 305.

el que era propietario de sus medios de trabajo o de sus conocimientos técnicos, como el artesano, y el que realizaba una actividad para la cual no se requería mayor especialización. Asimismo, la posibilidad de acceder a un empleo contribuía a establecer diferencias entre la población "decente" y aquellos individuos cuya vida estaba entregada al "ocio", al "vicio" o actividades reprobadas por los cánones morales de la época. La apreciación que dejó Guillermo Prieto en sus memorias a mediados del siglo XIX hace patente estas diferencias:

> el pueblo tenía sus jerarquías, su nobleza, su aristocracia. Un oficial barbero mira con tanto desdén a un peón albañil como el más rico agiotista lo haría con un meritorio de oficina. De la clase de léperos salen los albañiles, los tocineros, los cargadores, los conductores de carros públicos, los veleros, los curtidores, los empedradores de calles.[14]

Esta heterogeneidad junto con la jerarquización interna de los diversos grupos sociales actuaban en sentido contrario a la solución de problemas pretendida sólo con reformas administrativas como las impulsadas por Revillagigedo. Prueba de ello fueron las constantes disposiciones que las autoridades coloniales, primero, y republicanas, después, harían sobre la vagancia, la comercialización de los productos fuera de los mercados y la limpia de las acequias, entre otros muchos aspectos.

CARACTERÍSTICAS DEMOGRÁFICAS DE LA CIUDAD DE MÉXICO

Para calibrar las diferencias y la heterogeneidad de la población capitalina resulta conveniente hacer un alto para observar su evolución y comportamiento demográfico en el periodo comprendido entre los últimos años del siglo XVIII y los que corresponden a la primera mitad del XIX. En las páginas siguientes, presento una valoración general de la evolución demográfica de la ciudad a partir de algunas consideraciones en torno a las estimaciones de población, para pasar después al estudio concreto del artesanado.

El estudio de la población de la ciudad de México y de sus patrones demográficos representa en sí mismo un trabajo aparte, sobre todo por la actual carencia de estudios sistemáticos a partir de fuentes de carácter estadístico del periodo. Sin embargo, no he querido dejarlo de lado en la medida en que ayuda a comprender la evolución social de la población y a estimar la importancia del artesanado, aunque es necesario indicar que estoy lejos de pretender establecer cifras precisas de población debido a la dificultad que supone la utilización de

[14] Guillermo Prieto, *Memorias de mis tiempos*, citado por Moreno, 1981, pp. 305-308.

fuentes tan diversas y en algunos casos contradictorias. De tal suerte, las estimaciones de población que utilizo se toman con todas las reservas sobre su confiabilidad, y me limito sólo a señalar algunos problemas.

Las estimaciones de población de la ciudad de México durante el periodo que va desde la realización del censo de Revillagigedo (1790) hasta la primera mitad del siglo XIX, deben tomarse, sin duda, con precaución y ser objeto de nuevos estudios y análisis, aunque ello suponga un arduo trabajo de recopilación de la información que existe en diversos archivos. Tal necesidad se hace patente en el momento en que se contrastan los datos de población que durante mucho tiempo se han manejado y la información que se obtiene a partir de algunos padrones.

En términos generales, se puede decir que hasta ahora la gran mayoría de los historiadores —con excepción de los que se dedican al estudio de la demografía del pasado— han utilizado las diversas estimaciones de población, conocidas desde hace ya largo tiempo, para sus objetivos particulares de investigación. Algunos de ellos las han manejado con mayor o menor cautela y han señalado las limitaciones de este tipo de información. Sin embargo, no se ha avanzado sustantivamente ni se han emprendido nuevas investigaciones. Prueba de ello es que si analizamos los trabajos que existen fácilmente encontramos una repetición continua de cifras y referencias que en su mayoría son proyecciones hechas a partir del censo de Revillagigedo.

Un trabajo clásico que presenta cifras de población para varias ciudades es el de Keith A. Davies. En él aparece un cuadro sobre la población de la ciudad de México que a continuación presento, incluyendo sólo los datos de las siete primeras décadas del siglo XIX, con el objeto de mostrar la poca confiabilidad de algunas de las cifras que se incluyen.[15]

Como puede verse a partir de la información que presenta Davies, la población de la ciudad de México en 1793 se fijó en 130 602 habitantes distribuidos en las catorce parroquias, o bien en los ocho cuarteles mayores en que estaba dividida la ciudad.[16]

En relación con las cifras de población señaladas por Humboldt para los primeros años del siglo XIX, Victoria Lerner ya ha disertado sobre su escasa

[15] Davies, 1972, p. 501.

[16] Véase Davies, 1972, pp. 501-504; el recuento de población verificado entre 1790 por mandato de Revillagigedo fue en su momento —y aún lo es— fuente de debate. La discusión que originó en la ciudad de México llevó a que en 1790 la población de la ciudad de México fuera contabilizada en 112 926 personas que, según un documento de la época, no incluía a los individuos de la tropa que pasaban revista y que sumaban en total 3 063. Si se acepta como válida esta información, esto indicaría que para 1790 el total de personas contabilizadas en la ciudad podría haber sido de 115 989. Véase "Estado General de la Población de México capital de Nueva España, 1790", AGNM, *Bienes Nacionales*, leg. 101, exp. 52-bis.

CUADRO 1
Población de la ciudad de México

Año	Fuente	Habitantes
1793	Censo Virreinal de Revillagigedo	130 602
1803	Alejandro de Humboldt	137 000
1805	Tribunal del Consulado	128 218
1811	Padrón del Juzgado de Policía	168 846
1813	Ayuntamiento de la Ciudad	123 907
1820	Fernando Navarro y Noriega	179 830
1824	Joel R. Poinsett	150 000-160 000
1838	Junta Menor del Instituto Nacional de Geografía y Estadística de la República Mexicana	205 430
1842	Branzt Mayer	200 000
1846	Thomas J. Farnham	200 000
1852	Juan N. Almonte	170 000
1856	Lerdo de Tejada	185 000
1857	Antonio García Cubas	200 000
1857	Jesús Hermosa	185 000
1862	Antonio García Cubas	200 000
1862	José Ma. Pérez Hernández	210 327
1865	M. E. Guillemin Tarayre	200 000

FUENTE: Davies, 1972, p. 501.

confiabilidad debido a los métodos que utilizó el viajero alemán y a la construcción de hipótesis a partir de información insuficiente.[17]

Para 1811 la población estimada, a partir del padrón del Juzgado de Policía levantado con fines militares, era de 168 846.[18] La diferencia entre las cifras de 1793 y 1811 se ha explicado a partir del argumento de que la ciudad de México, al igual que otras ciudades, experimentó un aumento de población durante los últimos años del siglo XVIII y los primeros del XIX por la existencia de corrientes migratorias hacia los centros urbanos.[19] Tan sólo para el periodo comprendido entre 1790 y 1810 el crecimiento de población de la ciudad se estima en un 2%

[17] Lerner, 1968.

[18] Al parecer esta cifra no incluía a la población indígena de las parcialidades de Santiago Tlatelolco y San Juan. Navarro y Noriega, *Memoria sobre la población del reino de la Nueva España*, citado por Davies, 1972, pp. 501-502.

[19] Entre las ciudades que tuvieron un aumento de su población en este periodo se encuentran Guadalajara, Guanajuato y Puebla por señalar sólo algunas. Davies, 1972, pp. 481-524; Kicza, 1986b.

anual en tanto que considerando exclusivamente la primera década del siglo xix el porcentaje se duplica.[20]

Estas corrientes migratorias, que se observan con claridad a partir de 1792, adquirieron mayor importancia con el inicio de la guerra de Independencia. Y, en gran parte, a ésta se ha atribuido el aumento de población en la ciudad en los años de 1808 y 1810.[21] La migración durante este periodo se ha explicado también a partir de las condiciones económicas prevalecientes. Se ha señalado que antes de la guerra la migración a las ciudades se debió a que la población de otras zonas se trasladó a los centros urbanos en busca de mejores condiciones de vida. Aunque no profundizaré en la discusión, hay que señalar que de unos años a la fecha se ha rebatido la idea de la bonanza y crecimiento económico de la Nueva España al finalizar el siglo xviii, sobre todo porque los trabajos que han apoyado esta tesis se basan en el análisis de los ingresos fiscales de la corona, lo que no necesariamente es un indicador de la producción, o en su caso, del crecimiento económico, sino quizás de mayor eficiencia en la recolección y contabilidad de los ingresos, amén de mayor presión fiscal debido a los conflictos armados en los que se vio envuelta la metrópoli. Por otra parte, una de las explicaciones de la migración del campo a las ciudades es la presión demográfica en el campo y la extensión de la agricultura comercial, unido a un deterioro de los niveles de vida.[22]

La ciudad de México era receptora de una población que procedía de lo que se conoce como su "área de influencia", esto es, de los estados vecinos a la ciudad, la región del Bajío y partes de Veracruz, aunque la zona más importante de aportación demográfica estuvo constituida por lo que actualmente se conoce como el área metropolitana del valle de México. Las ciudades que aportaron mayor número de migrantes a la de México, al menos en los primeros años del siglo xix, fueron Puebla, Jalapa, Querétaro y Valladolid (Morelia).[23] La migración hacia la urbe, producto de las condiciones prevalecientes en esos tiempos, es en resumen la que puede explicar el crecimiento

[20] Véase Humboldt, 1941, p. 38; Davies, 1972; Van Young, 1987, pp. 6-7; Van Young, 1988, pp. 147-148.

[21] Alejandra Moreno y Carlos Aguirre señalan que los movimientos migratorios hacia la ciudad de México en estos años se presentan como movimientos de expulsión hacia la urbe, en tanto que el de 1792 es más bien un movimiento coyuntural explicado por la epidemia de ese año. Por otra parte, a partir del análisis de una muestra del padrón de 1811, los autores encuentran un aumento espectacular de migrantes. Este aumento lo atribuyen al inicio del movimiento de Hidalgo. Aguirre y Moreno, 1975, pp. 36-37. Por su parte, Davies apunta que la población de la ciudad aumentó en más de 37% entre 1793 y 1820 por las mismas razones. Este porcentaje lo obtiene a partir de las cifras que él presenta en su cuadro. Davies, 1972, pp. 502-503.

[22] Véase Marichal, 1990; Van Young, 1987, pp. 1-12 y 1988, p. 151.

[23] Aguirre y Moreno, 1975, pp. 31-34. Para el caso de los poblanos véase Thomson, 1988.

social de la ciudad entre 1790 y 1811, ya que es difícil aceptar un crecimiento de población de 2% para todo el país cuando estas mismas condiciones —a las que se les sumaron las epidemias— limitaron el crecimiento natural de la población. Esto resulta evidente considerando que tan sólo para el periodo de 1800 a 1812, la ciudad de México tuvo un promedio de 4 814 defunciones, cifra que fue superada en 1804 por la epidemia de viruela, y en 1810, 1811 y 1812 por los propios movimientos de la guerra de Independencia.[24]

El problema de la poca confiabilidad de las cifras de población salta a la vista cuando encontramos que a escasos dos años, en 1813, el ayuntamiento contó un total de 123 907 almas.[25] La diferencia que existe entre las cifras de población de 1811 y 1813 (más de 40 000) en un intervalo tan corto despierta suspicacias a pesar de que la desproporción entre ellas se ha explicado por el descenso demográfico que ocasionó la fuerte epidemia de tifo en 1813. Ésta, de acuerdo con un estudio reciente, incrementó de forma importante el promedio anual de mortalidad elevándolo de 116 en los cinco años anteriores a 1 488 en ese año, lo que representó en números relativos un aumento de 1 175 por ciento.[26]

Nuevamente la discrepancia entre las cifras de población de la ciudad se hace patente cuando comparamos la de 1820 proporcionada por Fernando Navarro y Noriega de 179 830 habitantes,[27] con las 114 084 personas (48 012 hombres y 66 072 mujeres) contabilizadas por el ayuntamiento en 1824.[28] En este caso la diferencia es aún mayor que la que se observa para la primera década del siglo XIX, con una desigualdad de más de 65 000.

[24] Humboldt estableció la tasa de crecimiento de 2%, pero resulta en extremo alta considerando el elevado número de defunciones del periodo. Por otra parte, el porcentaje establecido por Humboldt resulta también elevado si se considera que, en condiciones más favorables, durante el primer cuarto del siglo XX —para el periodo comprendido entre 1930 y 1940— la tasa de crecimiento era del 1.9%. Lerner, 1968, p. 333; Maldonado, 1978, p. 148.

[25] Véase Davies, 1972, p. 501 y AGNM, *Padrones*, censo 1811-1813, vols. 53 a 77, citado por González Angulo, 1983, p. 11. Cabe destacar que González Angulo presenta la cifra de 120 000 habitantes para 1811 probablemente porque considera que la cifra del Padrón del Juzgado de Policía es elevada.

[26] Márquez Morfín, 1991, *La desigualdad ante la muerte: epidemias, población y mortalidad en la ciudad de México en la postindependencia*, tesis de doctorado en historia, El Colegio de México, p. 271 (de próxima aparición como libro en Siglo Veintiuno Editores, México). "Para toda la ciudad *La Lima de Vulcano* reportó un total de 23 786 muertos entre los que no estaban incluidos los de los pueblos indígenas aledaños a la ciudad." Márquez, 1991, p. 284. Por su parte, Davies (1972, p. 502) indica que el número de defunciones estimadas por el ayuntamiento fue conservador considerando las apreciaciones de funcionarios y vecinos contemporáneos del periodo.

[27] Que de acuerdo con Victoria Lerner (1968, p. 346) es más confiable que Humboldt.

[28] Véase "1824. La población de la ciudad según el número de habitantes que hay en los 32 cuarteles". AHCM, t. I, s. p. en Gortari y Hernández, 1988, t. III, pp. 268-269.

En la década de los años cuarenta, la población estimada para la ciudad, de acuerdo con contemporáneos como Brantz Mayer, Thomas J. Farnham y otros, era de 200 000 personas. Sin embargo, la revisión, análisis y contabilidad que realicé del "Padrón de la Municipalidad de México de 1842",[29] indica que las estimaciones de población de estos contemporáneos para mediados del siglo XIX son muy elevadas, ya que el total de habitantes registrados en esta fuente asciende a la cifra de 121 728. Este total lo obtuve a partir de los resúmenes de población por manzana; su distribución por cuartel mayor y sexo es tal como se presenta en el cuadro 2.[30]

CUADRO 2
Población de la ciudad de México en 1842

Cuartel	Hombres	Mujeres	Extranjeros	Niños*	Total
I	6 850	10 731	144		17 725
II	7 125	10 771	427	40	18 363
III	6 292	9 839	279	16	16 426
IV	7 848	11 048	167	217	19 280
V	4 167	5 511	19		9 697
VI	4 190	5 905	23		10 118
VII	3 293	4 622	1		7 916
VIII	5 320	8 264	79		13 663
Total	45 085	66 691	1 139	273	113 188

* La población infantil de los cuarteles en los que no hay información está contabilizada en las cifras de hombres y mujeres.

FUENTE: elaboración propia a partir del "Padrón de la Municipalidad de México de 1842", AHCM, vols. 3406-3407.

[29] AHCM, *Padrones*, vols. 3406 y 3407.
[30] No pude incluir el número de niños en la división por sexos debido a que aparecen registrados de esa manera en los resúmenes de las manzanas 44 y 115. Cabe aclarar que en la fuente —aunque es bastante completa— no aparece el registro de 17 manzanas (18, 19, 20, 21, 22 y 23 que corresponden al cuartel menor 2; la 42 del cuartel menor 5; la 117 del cuartel 13; 143 y 144 pertenecientes al 15; la 161 del 18; la 181 y 192 ubicadas en el 24; la 214 dentro del 16; y la 230, 231 y 245 que correspondían al cuartel mayor 8). Por tal motivo calculé la población existente en ellas haciendo un promedio de hombres y mujeres de los cuarteles menores a los que corresponden las faltantes.

Los resultados parciales que aparecen en el cuadro suman un total de 113 188, pero hay que agregar 8 464 hombres y 76 mujeres. Éstos corresponden a 5 930 hombres de los batallones y plazas militares, 796 de los colegios, 959 que se encontraban en los hospitales, 782 que estaban en diversas oficinas y plazas, y las 76 mujeres que estaban en el hospital del Divino Salvador. De tal manera que para 1842 tenemos 53 549 hombres y 66 767 mujeres que sumados a las personas que aparecen como extranjeros y niños dan como resultado la cifra de 121 728 indicada líneas antes.[31] La diferencia entre los 200 000 habitantes estimados por los contemporáneos y el total que obtuve se eleva prácticamente a más de 78 000.

Ahora bien, si observamos las cifras de población establecidas por los contemporáneos para las décadas de 1850 y 1860 saltan a la vista las discrepancias que existen incluso para un mismo año. Esto es evidente por ejemplo en 1857: para este año García Cubas estimó un total de 200 000 habitantes en tanto que Jesús Hermosa estableció la cifra de 185 000. Por otra parte, los datos correspondientes a la primera mitad de la década del ochocientos sesenta muestran que los contemporáneos pensaban que la población de la ciudad difícilmente podía rebasar las 200 000 personas, número que se venía estimando desde por lo menos veinte años atrás.

De acuerdo con la información que obtuve de otra fuente censal del ayuntamiento, todavía para 1864 la población de la capital aunque había aumentado en relación con 1842 no llegaba al total estimado por los hombres de esta época. La contabilización del número de personas que vivían en cada manzana, cuartel menor y mayor que aparecen en el padrón de 1864, alcanza un total de 129 802.[32] Esta cifra, comparada con las estimaciones, muestra —al igual que en los años anteriores— la distancia que existía entre los cálculos de los contemporáneos y el total de habitantes contabilizado por el ayuntamiento a partir del recuento de la población, pues la diferencia es de 70 198 personas menos de las que pensaban hombres como García Cubas.

Si observamos las gráficas 1A y 1B en las que comparo las cifras de población obtenidas a partir de fuentes del ayuntamiento de la ciudad para diversos años —1813 y 1824—, y las que obtuve para 1842 y 1864, con la de 1811, la

[31] La superioridad numérica de las mujeres en 1842 concuerda con los patrones demográficos observados por Silvia Arrom para la primera mitad del siglo XIX. Esta autora señala que "la ciudad de México, al igual que otros asentamientos urbanos de Latinoamérica y Europa, tenían una población en que predominaban las mujeres". Arrom, 1988a, p. 129.

[32] Este padrón fue localizado recientemente en el Archivo Histórico de la Ciudad de México por Claudia Pardo Hernández a quien agradezco haberme informado sobre su existencia. El título completo de lo que denomino "Padrón de 1864" es "Noticias estadísticas sobre las propiedades fabricadas (casas, fábricas, manufacturas, etc.), Distrito del Valle de México. Prefectura Municipal". AHCM, *Calles Padrón Índice*, vol. 491.

estimada para 1820, y las de las décadas de los años cuarenta y sesenta que hasta la fecha se habían venido manejando y que aparecen en el cuadro de Davies, se puede ver con claridad cómo estas últimas aumentan en forma prácticamente proporcional al menos hasta 1842, por lo que no sería difícil inferir que éstas fueron el resultado de cálculos y proyecciones.[33] Mientras tanto, los totales registrados por el ayuntamiento en los años aludidos, además de ser menores, muestran una evolución demográfica diferente que quizá no esté lejos de las condiciones reales del periodo, si consideramos que durante los años transcurridos entre 1813 y 1832 se dieron un máximo de 12 677 defunciones y un mínimo de 3 700 (con los puntos más altos en 1813 por la epidemia mencionada arriba, en 1825 por la de sarampión y en 1830 por la de viruela). Además, en los años posteriores los habitantes de la ciudad enfrentaron el cólera (1833, 1848-1850, 1854), la fiebre amarilla y otras enfermedades. Desde esta perspectiva, no resulta difícil aceptar la conclusión de un derrumbe demográfico en la urbe ocasionado fundamentalmente por las epidemias en el transcurso de 1800 a 1860, y que la relativa estabilidad de la población que se muestra en las gráficas 1A y 1B —observando sólo las cifras que provienen del ayuntamiento— se hubiera debido básicamente a los movimientos migratorios hacia la ciudad de México.[34]

Por otra parte, es importante destacar que el espacio urbano no se expandió durante el periodo de 1811 y 1850. La comparación de la ciudad en 1790 y más tarde en 1853 evidencia que "los límites de la ciudad son los mismos", pues prácticamente no se construyó nada sino hasta 1848 cuando en la zona suroeste se fundaron varias fábricas de hilados y tejidos además de plomerías y carrocerías propiedad de extranjeros.[35] Es muy probable que la permanencia de los límites de la ciudad (por lo menos hasta los últimos años del ochocientos cuarenta) guarde estrecha relación con el comportamiento demográfico que revelan las cifras obtenidas por el ayuntamiento. En otras palabras, es posible que el espacio urbano no se expandiera por la inexistencia de una presión demográfica, a diferencia de lo que sucedería durante la segunda mitad del siglo XIX cuando se observa con mayor claridad el crecimiento de población así como el aumento de la superficie urbana.

[33] Davies (1972, p. 504) indica que con excepción de la cifra correspondiente a 1838, la mayoría de las estimaciones hechas para mediados de siglo "son proyecciones realizadas a partir de cifras básicas (a menudo se usa el total que Humboldt señala para 1803), o bien copias de las cifras de autores contemporáneos" y no producto de un censo.

[34] Maldonado, 1978, pp. 149-150; Márquez (1990, p. 87) señala que la mortalidad provocó caídas muy severas y que "aparentemente, la natalidad no era muy alta. En las ciudades preindustriales generalmente la población tenía casi siempre un crecimiento natural negativo", es decir, más muertes que nacimientos.

[35] Morales (1978, p. 190) comparó los mapas de la ciudad de García Conde (1790) y Juan Almonte (1853); véase Lombardo, 1978, p. 183.

GRÁFICA 1A
Población de la ciudad de México, 1811-1842

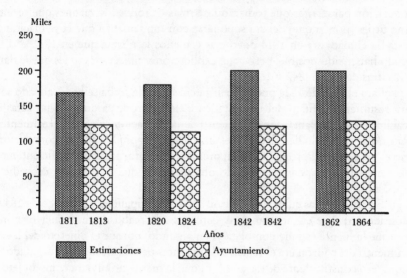

GRÁFICA 1B
**Población de la ciudad de México, comparación de cifras
del ayuntamiento y estimaciones**

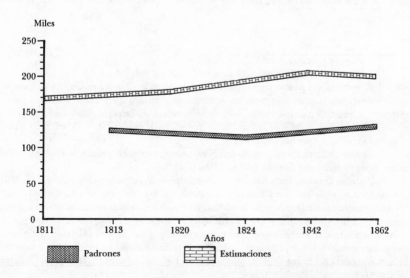

En el caso del alistamiento de 1813, que registró 123 907 personas, Navarro y Bustamante indicó la posibilidad de que el ayuntamiento ocultara a la población para evitar que tomaran las armas "...todos los varones que resultaran útiles [por lo que] deberá suponerse con fundamento que la población de ésta [la ciudad] era en 1814 poco más o menos la misma que en 1811".[36] Ello pudo haber sido posible, pero ¿qué explicación y objeciones se les puede dar a las cifras de 1824, 1842 y 1864?

Para el caso de 1824 puedo decir poco. Hasta la fecha se ha localizado sólo un resumen producto del levantamiento del padrón, ya que por las actas de cabildo se puede saber que el recuento de la población se efectuó realmente y que no es resultado de cálculos o estimaciones elaborados por los contemporáneos.[37] Además, el propio resumen presenta una información lo suficientemente completa para pensar que pudo obtenerse sin que se llevara a cabo dicho recuento.[38]

En cuanto a las cifras del "Padrón de la Municipalidad de México de 1842", considero que se encuentran muy cercanas a la realidad, en primer término, porque la fuente es muy completa y, en segundo, porque el objetivo del levantamiento del padrón era el registro de votantes para la elección de diputados al congreso constituyente de ese año.[39] El que la fuente no tuviera como objeto el reclutamiento, o en su defecto fines fiscales, disminuye la posibilidad de ocultamiento de la población, sobre todo de la masculina. Por otra parte, resulta difícil atribuirle un subregistro, ya que el número de diputados al congreso por departamento dependía del tamaño de la población.[40]

Finalmente, en el caso del "Padrón de 1864" si bien es cierto que aún no se conoce a ciencia cierta qué originó su elaboración, la fuente contiene la infor-

[36] Navarro y Bustamante, 1851, p. 50 citado por Márquez, 1990, p. 63.

[37] Véase AHCM, *Actas de Cabildo Ordinarias Originales*, vol. 144.

[38] El resumen del padrón de este año fue publicado recientemente en Gortari y Hernández, 1988. No sabemos si exista completo. Sin embargo, en el cuadro aparecen las cifras de población masculina y femenina (casados, viudos, solteros, eclesiásticos seculares y regulares, y de religiosas en el caso de las mujeres), además de la distribución por edades de cada uno de los 32 cuarteles menores de la ciudad (véase el tomo III, pp. 268-269).

[39] Diversos estudiosos del periodo coinciden conmigo en que el padrón de 1842 es uno de los más completos. Véase por ejemplo Arrom, 1988a, p. 131.

[40] Antonio López de Santa Anna, presidente provisional, publicó el 10 de diciembre de 1841 la convocatoria para las elecciones a diputados de acuerdo con lo establecido por las Bases de Tacubaya. En dicho acuerdo se estableció que se nombraría un diputado por cada sesenta mil almas o fracción mayor de treinta y cinco mil, y que en cada junta primaria sería nombrado un elector por cada quinientos habitantes; "esos electores nombrarían a su vez por cada veinte de ellos, un nuevo elector, que en las capitales y los Departamentos harían la elección de diputados propietarios y suplentes". Esta convocatoria fue la que llevó al ayuntamiento a levantar el padrón. Véase Arias, 1982, tomo VIII, p. 41; Noriega, 1986, pp. 63-70.

mación del número total de personas por familia que ocupaban cada una de las casas de las 245 manzanas que conformaban la ciudad de México en ese año.

La sospecha personal de que las cifras de población de la ciudad de México para el periodo de estudio sean sobrestimaciones, pero sobre todo la carencia de estudios demográficos sistemáticos a partir de fuentes más confiables, me llevan a correr el riesgo de dejar de lado los totales de población que comúnmente se han utilizado en diversos estudios y tomar sólo los datos de población que provinieron del ayuntamiento.

Por todo lo anterior, el análisis sobre los artesanos de la ciudad y su proporción frente a la población total de la ciudad lo haré a partir de las cifras señaladas para 1793, 1813, 1824 y 1842 a pesar de los inconvenientes que ello pueda suponer ya que, en general, son los datos de 1811 los respetados.

II. LOS ARTESANOS DE LA CIUDAD DE MÉXICO
(1780-1820)

LOS ARTESANOS: PARTE VITAL DE LA POBLACIÓN URBANA

La ciudad de México, en tanto capital del virreinato y como principal aglomeración urbana, requería de una gran variedad y cantidad de bienes para satisfacer las necesidades de la población, la cual consumía no sólo productos agrícolas sino también una amplia gama de productos elaborados. La importancia del artesanado en la elaboración de dichos productos fue crucial durante el periodo que aquí se estudia.[1] No es nimio apuntar que esa variedad de productos elaborados con diferentes calidades tenía que ver también con la existencia de una diversidad de productores y, desde luego, también de consumidores, lo que hacía que el artesanado novohispano —al igual que sus homólogos europeos— fuera un grupo bastante heterogéneo que no sólo se diferenciaba por el tipo de oficio desempeñado, sino por el grado de especialización y conocimientos necesarios para la producción de sus artículos.[2] A estas diferencias se agregaba el nivel de cada artesano dentro de la jerarquía establecida por el proceso de aprendizaje del oficio, esto es, las que existían entre el maestro, el oficial y el aprendiz. Por si esto fuera poco, la organización de los artesanos en una corporación, el gremio, reforzaba estas diferencias e introducía otros elementos de divergencia que surgían a partir de la membresía o no en la corporación.[3] De esa manera, el marco legal de funcionamiento de los gremios —que tenía que ver tanto con la propia produc-

[1] John Kicza ha señalado ya que "la ciudad de México, bien conocida históricamente como centro burocrático y comercial, fue también sede de importantes manufacturas, suficientes como para emplear a un gran número de individuos". Kicza, 1986a, p. 205.

[2] La ciudad de México, como otras ciudades europeas, contó con gran variedad y diversidad de oficios artesanales. Para el caso de Francia véase Sewell, 1987, p. 19. A la heterogeneidad del artesanado francés, hay que sumarle, para el caso de México, las diferencias que supone la existencia de la población indígena, mulata y mestiza. Véase Carrera Stampa, 1954.

[3] En Francia, por ejemplo, la diferenciación a partir del nivel de aprendizaje del oficio y consecuentemente los derechos y privilegios exclusivos a los maestros, marcó la diferencia entre las organizaciones de los maestros en *corps d'arts et métiers* reconocidas por la autoridad y las organizaciones clandestinas de los oficiales, el "compagnonnage"; véase Sewell, 1987, pp. 37-42.

ción y venta de los productos, como con las relaciones entre los agremiados y las autoridades del ayuntamiento— establecido en las ordenanzas, hacía del artesano de la ciudad que se encontraba al margen de esa regulación, un contraventor.[4] A todo lo anterior es necesario agregar las diferencias surgidas del acceso al capital para ejercer el oficio en un taller propio. En este sentido, E. P. Thompson apunta que "el término 'artesano' oculta grandes diferencias de categoría, desde el próspero maestro de oficio que empleaba fuerza de trabajo por su propia cuenta y era independiente de cualquier *master*, hasta trabajadores que habían de sudar a pulso la camisa".[5]

Si bien es importante subrayar las divergencias que existían dentro del artesanado, resulta fundamental indicar también que el dominio de un oficio que requería de un proceso de aprendizaje y una calificación en mayor o menor grado, hacía de los artesanos sujetos diferenciados del resto de la población urbana que desempeñaba trabajos para los que no era necesaria calificación alguna.[6] En el antiguo régimen, como lo ha mostrado William Sewell, la posesión de un oficio en el que el trabajo manual era redimido por una dosis de ejercicio de la inteligencia (por ello el nombre de "artes mecánicas") producía una diferencia importante entre el artesano y el trabajador ordinario. La calificación del artesano —que requería de un largo proceso de aprendizaje—, sustentaba su posición intermedia dentro de la jerarquía social colocándolo por abajo de los individuos cuya actividad era considerada intelectual y no manual, y por encima del trabajador común (cuyo trabajo carecía de toda regla y disciplina interna), así como de la población indigente. Esta diferenciación y la propia estructura jerárquica guardan estrecha relación con la concepción que se tenía del trabajo y del arte en el antiguo régimen. En éste, el trabajo se encontraba cargado de las connotaciones tradicionales de sufrimiento y penitencia mientras que el arte era una actividad ennoblecedora, concepciones que se traducen en la dicotomía arte/trabajo o mente/mano.[7]

[4] García Cubas, 1950, p. 317; González Angulo, 1983, p. 226; Woodward, 1981, pp. 42-43; Miño, 1986, pp. 111-114.

[5] Thompson, 1977, II, p. 75.

[6] Eric J. Hobsbawm apunta también la importancia de la calificación y la posesión de un oficio indicando que "en ningún caso hay que que confundir al 'artesano' con el 'peón'". Hobsbawm, 1979, pp. 271-273. Véase también "The Mechanical Arts", en Sewell, 1987, pp. 19-25.

[7] Sewell, 1978, p. 24. En este sentido, para Francia, el propio Sewell distingue entre artesano y proletario a partir de las condiciones económicas de vida pero sin olvidar las diferencias culturales y sociales de los trabajadores. Diferencia importante que no considera Christopher R. Friedrichs para la sociedad urbana germana al distinguir entre "clase media alta", "clase media baja" y "proletariado" sólo a partir de la pérdida de control de los medios de producción, lo que lo lleva a incorporar de manera indistinta a oficiales y sirvientes dentro del "proletariado". Véase Sewell, 1974, pp. 75-109; Friedrichs, 1975, pp. 24-25.

Así, el hecho de que los artesanos fueran trabajadores calificados, poseedores de un oficio o arte mecánica, los dotaba de una identidad común a pesar de las diferencias, lo cual permite su estudio como grupo social. Otro elemento que permite el estudio de los artesanos de la ciudad como grupo social (pese a su heterogeneidad interna) es su organización en corporaciones de oficio. Al respecto, Manuel Miño ha señalado que el artesano se define en tanto trabajador agremiado cuyo núcleo de acción "está limitado al espacio urbano y su oficio es permanente, ejercido como actividad principal".[8]

En consecuencia, el artesano urbano se define como tal por varios elementos: en primer lugar, por poseer un oficio o tener calificación (es decir, por poseer una cultura propia y un saber especial, *know-how*) y por organizarse en gremios (lo cual supone un proceso de aprendizaje y el sometimiento del trabajo a una regulación u ordenamiento que lo diferencia del trabajo común y lo eleva a un nivel superior).[9] En segundo, por ser dueños de los medios de producción y de los conocimientos técnicos; en tercer lugar, por controlar internamente el proceso productivo en el que el trabajo es fundamentalmente manual y con escasa división; en cuarto, porque el ejercicio del oficio se realiza dentro de unidades productivas pequeñas con número reducido de trabajadores por taller[10] y, en quinto lugar, por su independencia formal frente al comerciante. De esta suerte, es necesario indicar que de la participación gradual del capital mercantil en la producción de los artesanos de la ciudad —aunque de hecho los hacía depender de intermediarios— no se sigue a la ruptura total de su tradicional independencia, en la que el trabajador, a diferencia de lo que sucede en el sistema fabril, "todavía controlaba en cierta medida sus propias relaciones inmediatas y sus modos de trabajo", aunque "tenían muy poco control sobre el mercado de sus productos o los precios de materias primas o alimentos".[11] Esta independencia se conservó en la forma y se expresó en la defen-

[8] Sin embargo, hay que recordar que una de las características del trabajo artesanal es la irregularidad con la que se mezclan los tiempos de trabajo con los de ocio. Véase Miño, 1983 y 1986, pp. 527 y 119-120 respectivamente y Thompson, "Tiempo, disciplina de trabajo y capitalismo industrial", 1989.

[9] La distinción entre el "que tenía un oficio" y el que no lo tenía, además de las diferencias inherentes al prestigio del oficio era lo que se ha denominado como la jerarquía social del trabajo. Jones, 1989, p. 62. La especialización, el ejercicio de la disciplina de la inteligencia, además de la unión entre producción y venta, es lo que hacía diferentes a los *gens de métier* franceses de los *gens de bras, manouvres, gagne-deniers u hommes de peine*, aunque los primeros también realizaran trabajo manual. Véase "The Mechanical Arts", en Sewell, 1987, pp. 19-25.

[10] Es necesario aclarar que el número de trabajadores de un taller artesanal podía variar, pero que en general su dimensión era pequeña. Cardoso, 1977, pp. 8-9 y 11; Sewell, 1987, p. 20 y Thomson, 1988.

[11] Thompson, 1989, p. 51.

sa, sistemática o no, de sus costumbres y valores tradicionales. De ello deviene la diferencia del artesanado urbano (caracterizado líneas arriba) y el trabajo a domicilio (conocido como *putting-out*) que formaba parte de los trabajadores rurales domésticos cuya producción estaba coordinada y controlada por comerciantes quienes recurrían a este tipo de trabajador con el objetivo de evitar las restricciones impuestas por las corporaciones de oficio.[12]

LOS OFICIOS

Uno de los centros manufactureros más importantes en el periodo colonial fue la ciudad de México. La diversidad de oficios a los que un buen número de personas se encontraba vinculado era también en grado importante, sobre todo porque muchos de los artículos elaborados se transformaban en materia prima para productos terminados, como es el caso de la producción textil, donde la lana o el algodón después del hilado se convertía en la materia prima de los tejedores y los tejidos eran el material utilizado por una buena parte de la población pero también por los sastres para la confección de prendas. Como podrá verse en seguida, el número de oficios que se vinculaba a lo que llamo —para fines de este estudio— ramas de actividades productivas, era bastante grande. Es probable que algunas actividades no se encuentren incluidas, a pesar de lo cual la agrupación que en seguida presento evidencia la variedad de actividades que se efectuaba dentro del espacio urbano y, por ende, la diversidad de productos elaborados dentro de éste.

Algunos de los oficios señalados en el cuadro se encontraban en estrecha relación dado que participaban en la elaboración de las diversas etapas o partes de la producción de un artículo, como en el caso de los talleres de carroceros donde confluían carpinteros, carroceros, herreros y artesanos dedicados a trabajar el cuero.[13] En este sentido, la complejidad y desarrollo de las característi-

[12] Véase Kriedte, Medick y Schlumbohm, 1986, pp. 14-20; Woodward, 1981, pp. 42-43; Sewell, 1992, p. 124; Kocka, 1992, 107-109; Laurie, 1989. En diversos trabajos, Manuel Miño ha señalado la necesidad de diferenciar entre las formas de trabajo doméstico, la de domicilio y la artesanal a partir de las características de la organización del trabajo. Así apunta que la primera se caracteriza por su independencia frente al sector mercantil además del desempeño de esta actividad de manera complementaria al trabajo agrícola; en la segunda, a diferencia de la anterior, el comerciante es el centro articulador del capital y el trabajo. Miño, 1986, especialmente "Los tejedores novohispanos: la organización gremial, el trabajo doméstico y el sistema a domicilio". Véase también Miño, 1983 y 1993.

[13] Para mayor claridad sobre las relaciones existentes entre los diversos oficios véase González Angulo, 1983, cuadro 4, pp. 30-35.

CUADRO 3
Diversidad de oficios por rama de actividad

Rama	Oficios		
Textil	Hilador	Tejedor	Pasamanero
	Cordonero	Rebocero	Sedero
	Jarciero	Cuerdero	Sastre
	Jaspero	Frasadas	Bordador
	Obrajero	Tintorero	Modista
	Almidonero	Empuntador	Costurera
	Devanador	Pañero	Sayalero
	Entorchador	Estampador	Listonero
	Indianillero	Mantero	Torcedor
	Mercillero	Urdidor	Cardador
	Apresillador	Cintero	Desbastadora
	Flequero	Riveteador	Toquillero
	Sombrerero		
Cuero y pieles	Cuerero	Curtidor	Talabartero
	Botero	Zurrador	Guantero
	Zapatero	Gamucero	Taburetero
	Dorador	Jatero	Pielero
Madera	Maderero	Carpintero	Tonelero
	Cerrería	Tornero	Guarnicionero
	Guitarrero	Sillero	Carrocero
	Tapicero	Colero	Baulero
	Pianos	Fortepianos	Órganos
	Cepillero	Huacalero	Carretonero
	Ebanista	Tallador	
Cerámica y vidrio	Alfarero	Locero	Hornero de vidrio
	Albayol	Yesero	Candelero
	Cristalero	Espejero	
Pintura y escultura	Pintor	Barnizador	Escultor
	Retratista	Tlapalero	
Barbería	Barbero	Peluquero	Flebotomiano
Metales no preciosos	Cerrajero	Plomero	Herrador
	Herrero	Latonero	Cobrero
	Calderero	Fundidor	Alambrero
	Armero	Fustero	Batihojero
	Amolador	Fierrero	Hojalatero
	Limador	Bruñidor	Broncero
	Casquetero	Estañero	Laminero
	Latero	Rodillero	Varillero

CUADRO 3 (continuación)

Rama	Oficios		
Metales preciosos	Platero	Tirador de oro y plata	
	Joyero	Ensayador acuñador	
Alimentos	Confitero	Bizcochero	Panadero
	Repostero	Dulcero	Cervecero
	Licorero	Pastelero	Hornero
Cera	Cerero	Velero	
Imprenta y papel	Impresor	Litógrafo	Encuadernador
	Grabador	Papelero	
Construcción	Albañil	Adobero	Ladrillero
	Salitrero	Cantero	
Relojería	Relojero		
Varios	Lentejuelero	Botonero	Peinero
	Cedacero	Colchonero	Paragüero
	Aretero	Hulero	Purero
	Alfombrero	Abailero	Armillero
	Arpillador	Canastero	Escarchador
	Jicarero	Maquinero	Picador
	Tirantero		

FUENTE: libro de códigos para el análisis del Padrón de 1842 elaborado por Sonia Pérez Toledo (véase el apéndice 1).

cas técnicas y de producción de lo que he denominado ramas productivas era lo que determinaba en cierta forma la vinculación o no de diversos oficios, de tal forma que —salvo algunas excepciones— las unidades productivas —los obradores o talleres—, no constituían entidades aisladas y totalmente independientes entre sí.[14] En el caso de los textiles, esta relación resulta evidente no sólo a partir de la elaboración de productos que de hecho eran insumos para la producción de artículos acabados, sino también entre unidades productivas de dimensiones y características diversas dedicadas a la elaboración de tejidos, como los obrajes.[15]

[14] *Ibid.*, pp. 51-52.
[15] Richard Salvucci ha señalado en su estudio sobre los obrajes que para entender la importancia del obraje se requiere de la comprensión del marco artesanal y doméstico "con el que ocasionalmente se fundieron pero del que, empero, diferían". Salvucci, 1992, p. 22.

Es decir, es importante destacar que la relación que existía entre los diversos oficios tanto por rama productiva como entre ellos durante el periodo que se estudia era en dos sentidos: vertical y horizontal.[16]

Si bien es cierto que algunas actividades que se mencionan, más que producir bienes prestan servicios (como las de los peluqueros o barberos), éstos son, sin lugar a duda, oficios que requerían de un aprendizaje. Es por esto mismo que se encontraban reglamentados y constituían un gremio, de tal forma que durante esos años tanto como dentro de este trabajo sus practicantes son considerados como artesanos.

Gran parte de los oficios anotados son actividades que se ejercieron a lo largo de todo el periodo colonial, aunque no todos gozaban del mismo prestigio dentro del conjunto de la sociedad ni entre los propios artesanos. Los plateros, por ejemplo, gozaron de gran prestigio y su corporación fue de las más importantes y longevas; contrasta, sin embargo, el prestigio del platero o el barbero con el que tenían las personas dedicadas al hilado, que en su mayor parte eran de escasos recursos. Esta última actividad, por otra parte, era común a las mujeres y a los indígenas.[17]

LOS GREMIOS

La esfera de la producción, el ejercicio de un oficio y las relaciones entre los artesanos urbanos estuvieron desde los primeros años de la colonia organizados en y a través de los gremios. La mayor parte de los oficios a los que me referí antes estuvo aglutinada en corporaciones de este tipo, cuyo objetivo, al igual que las españolas y las europeas en general, era proteger y normar las relaciones entre los artesanos de un mismo oficio.[18] Para ello, los gremios contaban con un marco legal establecido en las ordenanzas que hacía posible la regulación entre los productores y el acceso de sus productos al mercado. De hecho, la vinculación entre el gremio y el ayuntamiento se fundamentaba en la necesidad y obligación que este último tenía de vigilar y asegurar el abasto de la población capitalina. En consecuencia, el gremio era una comunidad con personalidad jurídica que concedía a sus miembros el privilegio exclusivo de

[16] Al respecto, Jorge González Angulo indica que la "división del trabajo entre los oficios industriales de la ciudad era sobre todo horizontal, por la materia prima y por el tipo de producto, que se combinaba con una división del trabajo vertical que en algunas ramas como el cuero y textiles era la determinante". González Angulo, 1983, p. 64.

[17] *Ibid.*, pp. 53-55.

[18] Carrera Stampa, 1954, pp. 7-9; para el caso de los gremios franceses véase Sewell, 1987, pp. 25-39.

dedicarse al ejercicio de su oficio bajo ciertas condiciones. En el gremio existía un concepto corporativo del trabajo, es decir, una concepción del trabajo como "indudablemente social". Concepción en la que por lo tanto, maestros, oficiales y aprendices estaban sujetos a la "disciplina colectiva de la corporación, la cual regulaba todos los asuntos y a todos los participantes, aparentemente por el bien de la sociedad en general".[19]

Aunque no todos los oficios contaron con un cuerpo de ordenanzas, todos estuvieron regulados a través de la relación con las autoridades municipales —directamente cuando tenían miembros del gremio dentro de la propia corporación municipal o bien a partir de las disposiciones de policía y buen gobierno del ayuntamiento—. A pesar de que algunos gremios no contaron desde los primeros años de la colonia con ordenanzas, y que algunas de las existentes sufrieron modificaciones con el paso del tiempo,[20] la importancia social y económica de los gremios (al menos durante el periodo colonial) no puede soslayarse, pues aun cuando con el transcurso del tiempo hubo gremios que perdieron importancia, otros, en cambio, obtuvieron mayor fortaleza y llegaron a incorporar a artesanos de oficios diferentes.[21]

El ámbito y los niveles de acción de los gremios eran diversos y amplios por sí mismos, así como por la íntima relación y dependencia de éstos respecto a las autoridades del ayuntamiento. Por una parte, la existencia de los gremios establecía una relación jerárquica y vertical que trascendía los límites del aprendizaje del oficio y del taller. Por otra, empero, los gremios, tanto como la sociedad de la que formaban parte, —estamental en muchas de sus características— mostraban la permeabilidad e incidencia de los elementos de carácter económico.

Dentro del gremio, como al interior del taller, la primera diferenciación se encontraba entre el maestro artesano (núcleo de la comunidad corporativa y poseedor de los secretos del oficio), el oficial y el aprendiz. De acuerdo con la reglamentación de la época, cada uno de ellos tenía obligaciones y derechos a los que debían sujetarse una vez realizado el contrato escrito o verbal —sobre todo en los últimos años de la colonia y sobre los cuales parece que las ordenanzas no eran lo suficientemente explícitas.[22] Un maestro podía tener sólo un

[19] Sewell, 1992, p. 126.

[20] Muchas de las reformas a las ordenanzas fueron resultado de la petición expresa de los miembros de un gremio o bien de las autoridades coloniales. Véase "Reglas y reformas hechas por los maestros del arte de tejidos de algodón, sobre las ordenanzas que le fueron impuestas en su erección", 1791. AGNM, *Industria y Comercio*, tomo 18, exp. 4, ff. 19-31.

[21] Tal es el caso de los caldereros que a pesar de que desde 1720 consiguieron sus primeras ordenanzas, para 1766 habían sido anexados a los herreros. Véase Castro, 1986, p. 35; González Angulo, 1983, pp. 24-26, 28-29.

[22] Carrera Stampa, 1954, p. 24.

número reducido de aprendices tanto como de oficiales, ya que las ordenanzas establecían límites. Sin embargo, la duración del proceso de aprendizaje no era determinada con claridad en muchos de los oficios que contaban con una reglamentación. No obstante, el maestro tenía la obligación de adiestrar perfectamente a su aprendiz (cuidando además de darle buenos ejemplos) hasta que alcanzara satisfactoriamente los conocimientos y el dominio de los procesos técnicos y productivos que muchas veces estaban contenidos dentro de las mismas ordenanzas. Llegado este momento, el aprendiz se convertía en oficial y podía ejercer el oficio dentro del taller de su maestro o con cualquier otro, percibiendo un jornal a cambio de su trabajo.

El tránsito de oficial a maestro no era, por supuesto, inmediato. El oficial debía desempeñarse por algún tiempo como tal y después de pasados algunos años requería de la presentación de un examen en el que debía mostrar sus habilidades y el dominio del oficio; dicho examen se verificaba frente a las autoridades del gremio (alcaldes, veedores y maestros examinadores) y del ayuntamiento. Sólo después de aprobar el examen, el nuevo maestro juraba observar y ejercer su profesión lealmente, esto es, cumpliendo con las ordenanzas. De acuerdo con éstas, el gremio era responsable de garantizar la honestidad de sus miembros y la calidad de los artículos que producían.[23] Para esto se establecía un poder disciplinario ejercido a través de los veedores quienes constituían la autoridad suprema dentro del gremio. Estos funcionarios eran electos por los miembros de la corporación de oficio al inicio del año por medio del sufragio.[24]

Resulta importante destacar, sobre todo para los fines de este trabajo, que dentro de la estructura corporativa de los gremios, tanto en el proceso de aprendizaje como en la relación con los oficiales que laboraban en un taller u obrador bajo la dirección y supervisión de un maestro, este último se constituía en

[23] Véase Barrio Lorenzot, 1920; AHCM, *Artesanos Gremios*, vol. 382, exp. 8 para libros de exámenes; Carrera Stampa, 1954, p. 50. En Francia, la vigilancia general de los oficios se hacía a través de los *jurés* que, al igual que los veedores de los gremios mexicanos, eran los encargados de asegurar el cumplimiento de los estatutos de las corporaciones. Los oficiales franceses presentaban también su examen ante los *jurés* y sólo después de ello "realizaban un juramento solemne de fidelidad a la comunidad y a sus reglas por el que se convertían en *maître juré* o maestro jurado". Sewell, 1987, p. 30.

[24] Carrera Stampa indica que probablemente los oficiales también intervenían en la elección de las autoridades del gremio. De acuerdo con él, la elección de veedores o alcaldes era democrática ya que "una vez presentes los maestros del trato y oficio, y el escribano, se les recibía juramento, que hacían: 'por Dios Nuestro Señor y la Señal de la Santa Cruz', de proponer a elección y nombrar diputados, mayordomos y veedores [...] Hecha pública la proposición y calificándose por idóneos a los maestros postulantes, se procedía a la votación, depositando en una vasija las papeletas con los nombres de los candidatos. Se hacía el cómputo, y quienes obtuvieran el mayor número de papeletas o de votos salían electos". Carrera Stampa, 1954, pp. 64-66.

el custodia moral de aprendices y oficiales, pues a él se encomendaba el cuidado de la buena conducta y costumbres de sus discípulos así como la dedicación al oficio aprendido. Por tanto, también formaba parte de las obligaciones del maestro instruirlos en los preceptos de la religión católica. En este sentido, "la costumbre, más que las *Ordenanzas* y otros mandamientos semejantes, contribuyó a regular esta situación preeminente [del maestro como] padre de familia dentro del taller".[25]

Fuera de la unidad productiva y en relación con otras unidades del mismo carácter, la organización en gremios normó también el acceso de la producción artesanal al mercado y al espacio urbano. La factibilidad de que un oficial alcanzara el grado de maestro en el oficio estuvo mediada y sujeta no sólo a la demostración de sus conocimientos (y a veces hasta de los detalles más nimios del arte), sino a la posibilidad de contar con los recursos económicos suficientes para efectuar el pago de los derechos o impuestos correspondientes para la celebración del examen y la expedición de la carta de examen. De acuerdo con las ordenanzas, sólo un maestro examinado podía tener un taller público y por ende oficiales y aprendices en su obrador. No obstante, ser examinado no bastaba para estar en condiciones de ejercer el oficio, pues la apertura de un taller significaba una nueva erogación o fianza (ante los oficiales reales de la media *annata*)* que, sumada a las anteriores y a la necesidad de contar con los recursos indispensables para ejercer el oficio —herramientas y materia prima—, hacía obligatorio que todo artesano tuviera cierto capital, lo que, como indiqué antes, muestra evidentemente que la estructura de los gremios y la posición de los artesanos dentro de ellos estuvo cruzada y muchas veces determinada por elementos de naturaleza económica.

Esta situación llevaría a una relación ambigua y probablemente conflictiva entre los oficiales imposibilitados para alcanzar la maestría en el oficio por falta de recursos —o el maestro insolvente para abrir su propio taller— y los maestros acaudalados y reconocidos por el gremio. La restricción al acceso a la maestría podía llevar igualmente a que la condición de oficial se prolongara de por vida, actuando en favor del aumento de los contraventores que al margen de las ordenanzas podían encontrar en el ejercicio de su oficio una forma de sustento. Asimismo, la subordinación filial al maestro, es decir, la autoridad paterna que el gremio concedía a los maestros sobre los aprendices, se veía debilitada en el caso de los oficiales que no se beneficiaban con el esquema corporativo al ver restringido su ascenso dentro de la comunidad del gremio.[26]

[25] *Ibid.*, p. 53.

* Impuesto que debían pagar los artesanos a la corona para poder abrir un taller público.

[26] En el caso francés la condición "sombría y problemática" de los oficiales dio lugar al surgimiento de organizaciones propias de oficiales, no así en México. Sewell, 1987, p. 32.

Dado que uno de los objetivos fundamentales de los gremios era la protección de sus miembros, las ordenanzas regularon el proceso productivo (incluidos desde luego la calidad de los materiales y la buena ejecución de la obra) y el aprendizaje del oficio así como la actividad de los agremiados en el mercado. A través de las propias autoridades elegidas por los miembros del gremio, cuyos intereses y actividades eran encargados a un regidor del ayuntamiento denominado juez de gremios, se aseguraba el cumplimiento de estas disposiciones; así, ambos, gremios y ayuntamiento, se encargaban de vigilar el cumplimiento de las disposiciones legales, aunque era el ayuntamiento al que le correspondía supervisar y exigir que los funcionarios de los gremios (en particular los veedores) cumplieran con sus tareas y, en todo caso, imponer sanciones y ejecutarlas.

Consecuentemente, la vinculación de las corporaciones de los artesanos respecto al ayuntamiento muestra que no constituían entidades autónomas, ya que "dependían de los poderes públicos y [eran] parte formal de la estructura institucional de la administración de la ciudad".[27] Prueba de ello fue que los exámenes para alcanzar la maestría en el oficio así como la elección de los representantes del gremio tenían que notificarse al cabildo, y que las causas contra las personas que no cumplieran con las ordenanzas eran seguidas por autoridades del ayuntamiento o bien del gobierno virreinal.[28]

Es importante subrayar que si bien el gremio no era autónomo frente al ayuntamiento, esto se debía no sólo a la propia organización de la ciudad —de la que me ocupé en las primeras páginas de este libro— sino al marco legal de las mismas ordenanzas, aunque éstas a su vez requerían del reconocimiento y validación de las autoridades coloniales. En este sentido, el gremio aseguraba sus prerrogativas y privilegios pero al mismo tiempo los agremiados se veían sujetos a cumplir con las normas establecidas.[29] El artesano propietario de un taller

[27] En palabras de Jorge González, "los gremios eran parte formal de la estructura administrativa del Ayuntamiento [...] el Cabildo aparece como el sujeto que expide las normas y en quien recae la obligación y la capacidad legal de hacerlas cumplir a toda la población de la ciudad". González Angulo, 1983, pp. 25-26. Véase también Carrera Stampa, 1954, capítulo IV (en especial la parte correspondiente a las "Relaciones con el Estado"), pp. 129-155; Tanck, 1984, pp. 20-22; Castro, 1986, pp. 36-46. Bracho (1990, p. 30) señala la existencia de una "tradicional autonomía" del gremio frente al ayuntamiento, afirmación que difícilmente se puede sostener frente a las pruebas que aportan las ordenanzas y la documentación de la época sobre los gremios de artesanos. Véase Barrio Lorenzot, 1920 y AHCM, *Artesanos Gremios*, vols. 382 y 383.

[28] Véase el expediente sobre el gremio de plateros en que "El intendente de México, Bernardo Bonavia, sugiere al Virrey que se exceptúen las informaciones de legitimidad, limpieza de sangre y buenas costumbres a los aprendices de plateros", del 7 de diciembre de 1789. AGNM, *Industria y Comercio*, tomo 5, foja 230.

[29] Véase la causa "Contra Miguel del Valle por fabricar badanas de guantería sin ser examinado", de 1778 y la de "diligencias en que los veedores de guantería piden se le cierre la tienda que tiene

u obrador público veía pues regulada la producción y venta de sus artículos a través de su incorporación al gremio; pero, al mismo tiempo, su adscripción a la corporación de oficio hacía posible que disfrutara de protección frente a una competencia desleal, lo que se traducía en una especie de mecanismo de control sobre el mercado (aunque no absoluto) con el que el ayuntamiento aseguraba, en principio, el abasto de la ciudad y cierta calidad de los productos.

Si bien es cierto que la organización de la producción artesanal en gremios establecía un monopolio de la producción y comercialización de las manufacturas, también lo es que al margen de las disposiciones de las ordenanzas y de la acción del ayuntamiento relativa a éstas, existieron artesanos dedicados al ejercicio de su oficio. Estas actividades marginales tenían su origen en que, como indiqué antes, los requisitos para la obtención de la carta examen y particularmente la falta de recursos para abrir un taller propio hicieron que —sobre todo en el siglo XVIII— algunos oficiales no pudieran obtener la maestría en el oficio. Asimismo, un maestro examinado que no contara con el capital suficiente para poner en marcha su propio taller se veía obligado a trabajar en otro que no era de su propiedad. En ambos casos, el acceso a los recursos económicos contribuyó a establecer no sólo una gran heterogeneidad entre el artesanado, sino al aumento de los contraventores, o "intrusos" según los términos del siglo XVIII; esto es, artesanos que violaban los lineamientos establecidos por la legislación de los gremios.

Al menos durante el último cuarto del siglo XVIII, la documentación que produjeron los gremios se encuentra plagada de quejas de artesanos suscritos a estas corporaciones por la existencia de talleres u obradores que no cumplían con las ordenanzas, bien porque sus propietarios no habían realizado su examen o porque no dominaban el oficio. En 1796, por ejemplo, el gremio de algodoneros se quejaba de la existencia de "intrusos" a los que se pedía "exterminar" haciendo, además, un llamado al cumplimiento de la ordenanza.[30] Como resultado de la queja de los algodoneros se mandó comparecer a los oficiales que tuvieran más de un telar, notificándoles que debían quitar "los demás, apercibidos que de no cumplirlo se les pasarán a cortar las telas y quemarán aquéllos públicamente, entendidos que de querer permanecer en el ejercicio con esa actitud se han de presentar a examen dentro de ocho días".[31]

Tomás Ramírez en la Plazuela del Volador y se le imponga la pena de la Ordenanza por no ser examinado", de 1779, en AHCM, *Real Audiencia, Fiel Ejecutoria Veedores*, vol. 3834, exps. 102 y 105 respectivamente.

[30] Véase AGNM, *Industria y Comercio*, tomo 21, exp. 4, ff. 126-127.

[31] A las viudas se les notificó que debían poner al frente de su taller a un maestro en el arte, y a los intrusos se les ordenó que pusieran también sus talleres bajo la dirección de maestros limitándoles el número de telares a cuatro. AGNM, *Comercio e Industria*, tomo 21, exp. 4, ff. 130 y 131.

¿Cómo se explica que un artesano no contara con recursos para examinarse pero sí con los necesarios para abrir un taller? En primer lugar resulta necesario indicar que algunos de los oficios a los que se ha aludido no requerían —por las características y condiciones mismas del proceso productivo— una fuerte inversión de capital; ejemplos de ello pueden ser, en la actividad textil, el hilado, o, en la del cuero, el trabajo de los zapateros.[32] En segundo lugar, está la importancia del capital comercial como habilitador (o aviador como también se le llamaba en la época) de materia prima y comprador de productos elaborados por los artesanos.[33] Sin duda el lugar que ocuparon los comerciantes, sobre todo en el último tercio del siglo XVIII, en relación con la habilitación de talleres artesanales fue destacado.[34] Es bastante probable que los "intrusos" a los que se referían los algodoneros agremiados fuesen comerciantes que, sin conocer el oficio y haber pasado por el proceso de aprendizaje, se encontraban en condiciones de abrir un taller poniendo al frente a artesanos (frecuentemente oficiales o maestros sin recursos), contraviniendo con ello la estructura de los gremios y afectando los privilegios que otorgaba la corporación a sus miembros; aunque de ello no se sigue la destrucción interna de los gremios, los cuales todavía al finalizar el siglo XVIII reclamaban para sí el derecho exclusivo a ejercer el oficio y el respeto a sus ordenanzas.[35]

El número de artesanos que ejerció su oficio al margen de los gremios y su control sobre la producción y comercialización de los productos, se incrementó durante los últimos años del siglo XVIII. La documentación generada por los gremios muestra con vastedad que, en el caso de algunos oficios, los contraventores llegaron a exceder al número de maestros examinados, pese a la oposición de estos últimos quienes se encontraban vinculados a este tipo de corporaciones. La oposición desde luego obedecía a la competencia por el mercado que

[32] Véase nota 69.

[33] La importancia de los comerciantes de madera y la incidencia de éstos en la producción de artículos elaborados por los artesanos vinculados a esta rama productiva puede verse en el expediente promovido por los miembros del gremio de carpinteros en el Archivo del Centro de Estudios de Historia de México (en adelante CEHM), fondo XIV, caja 2, f. 36.

[34] La importancia de la participación del capital mercantil en la producción artesanal sobre todo en la textil en este periodo ha sido señalada por diversos autores. Véase Potash, 1986, pp. 22-25; Bazant, 1964a, pp. 505-507; González Angulo y Sandoval, 1980, pp. 202-203; González Angulo, 1983; Salvucci, 1992, pp. 30-31; Thomson, 1988; Miño, 1983, 1989 y 1990.

[35] La dificultad de los gremios mexicanos por mantener su control sobre la producción y venta y, consecuentemente, sus privilegios a finales del siglo XVIII no es exclusiva de las corporaciones novohispanas. La preocupación de los maestros legítimos en Francia por la competencia de "los *chambrelands*, y los *cahiers de doléances* [cuadernos de quejas]" escritos por las corporaciones de maestros para los Estados Generales, guardan cierto paralelismo con las quejas de los maestros mexicanos. El tono es la defensa de sus corporaciones de oficio, es decir, de sus privilegios. Sewell, 1987, pp. 62-63.

imponía a los productores agremiados la existencia de otros talleres fuera del gremio.[36]

En este sentido, la existencia de contraventores rompía con el monopolio de producción y venta que era uno de los privilegios de los gremios artesanales y, por otra parte, modificaba la relación característica de la producción artesanal en la que el trabajo supeditaba al capital invirtiendo la relación de estos dos elementos, pero esto no significaba el fin de los gremios. Las unidades productivas que no eran propiedad de agremiados constituían, en suma, una posibilidad de vida para aquellos artesanos incapacitados para realizar un examen que demostrara sus aptitudes o para abrir un taller. Al mismo tiempo, afectaba la estructura corporativa en tanto que imponía un ritmo de mayor competencia en varios niveles, a saber: por la mano de obra (oficiales y aprendices), ya que los contraventores al no sujetarse a las ordenanzas llegaron a reunir en un taller un número superior de trabajadores de lo dispuesto en el marco legal; en la actividad productiva misma[37] y, finalmente, en el mercado al que frecuentemente los "regatones" llevaban sus productos afectando con ello el monopolio de comercialización de los gremios, establecido a partir de la estructura de la unidad típica artesanal donde el taller era al mismo tiempo el lugar de venta de los artículos elaborados.

Sin embargo, es importante subrayar que de la debilidad de los gremios para mantener sus privilegios, de los conflictos internos entre oficios, entre maestros y oficiales no se puede concluir una destrucción interna del mundo de los artesanos incorporados a los gremios.[38]

Desde otra óptica, las quejas de los gremios y su actitud hostil para quienes afectaban sus privilegios, puede interpretarse como la defensa de su comunidad e intereses. En 1801 por ejemplo, los vendedores de zapatos del mercado del Parián habían obtenido que se expidiera una cédula real por medio de la cual —según la diligencia que promovieron al juez de gremios— habían logrado ganar a los maestros "el punto de vender obra prima"; no obstante, la resistencia de los maestros del oficio hacía que los funcionarios del gremio verificaran visitas cometiendo lo que para los comerciantes de los productos eran

[36] En el expediente promovido por los algodoneros agremiados al que me he referido antes, se indicaba que de 59 maestros nueve eran "intrusos" y que uno de ellos, Martín Ramírez, tenía un total de 14 telares, número superior al de cualquier otro maestro. AGNM, *Industria y Comercio*, tomo 21, exp. 4, ff. 126-127. En situaciones similares se encontraron otros oficios, véase AHCM, *Artesanos Gremios*, vol. 382.

[37] En 1783 el gremio de tejedores (sayaleros) emprendió causa contra Diego Téllez Girón quien a pesar de ser maestro en el arte contravino las ordenanzas elaborando más productos de características diferentes a las permitidas por el gremio. AHCM, *Real Audiencia, Fiel Ejecutoria, Veedores*, vol. 3834, exp. 110. Véase la nota 67.

[38] Sewell, 1987 y 1992.

abusos.[39] Evidentemente, la resistencia del gremio de zapateros, expresada en las visitas de los veedores, constituye la defensa de los privilegios establecidos en las ordenanzas de esta corporación de oficio.

Sin embargo, resulta conveniente destacar que a pesar de la resistencia que pudieron oponer los gremios, los contraventores existían y su presencia impuso otros elementos de diferenciación social y económica entre el artesanado. Estas diferencias se sumaron a las establecidas por la propia organización en gremios y a las que se desprendían del ejercicio de los diversos oficios. De tal manera que, en conjunto, todas estas diferencias hicieron del artesanado mexicano un grupo social sumamente heterogéneo y complejo que participaba en la vida urbana a través de su producción y el ejercicio de su oficio así como por su intervención casi cotidiana en los eventos de carácter público, religioso y militar.

En este sentido, la importancia de los gremios iba más allá del ámbito de la producción. El gremio formaba parte, aunque supeditado a las autoridades del ayuntamiento, de la estructura administrativa de la ciudad. Además, tenía una presencia destacada en los actos religiosos (procesiones y festividades relativas al culto católico) por medio de las cofradías y las corporaciones de oficio[40] civiles y militares, en tanto que los gremios participaban en las fiestas realizadas, por ejemplo, a la llegada de un nuevo virrey, y sus miembros formaron parte de las milicias de la ciudad, constituyendo compañías de infantería y de caballería.[41]

LAS COFRADÍAS DE OFICIO, FESTIVIDADES Y PROCESIONES

En su trabajo sobre los gremios mexicanos Manuel Carrera Stampa destacó, no sin razón, la importancia de las cofradías de artesanos. En torno a ellas apuntó que "el ambiente corporativo de la industria de la época prohibía formar entre miembros de un mismo oficio, otras ligas o compañías que no fuesen las cofradías", cuyo "espíritu de hermandad, religioso y caritativo se halla íntimamente compenetrado con los gremios".[42]

Por su parte, Sewell ha enfatizado el carácter de las corporaciones de oficio o gremios como comunidades en un doble sentido, a saber: *1)* como entidad

[40] Véase la documentación relativa a cofradías en la que participaban artesanos en AGNM, *Bienes Nacionales*, legajos 113 (exp. 2), 117 (1), 789 (5); Carrera Stampa, 1954; Tanck, 1979; Bazarte, 1989; Bracho, 1990.

[41] Carrera Stampa, 1954, pp. 156-158; Bracho, 1990, p. 32.

[42] Carrera Stampa, 1954, pp. 15 y 57.

legal e institucional —órgano colectivo— con una organización rigurosa, punitiva y jerárquica rígidamente detallada en sus estatutos que, aunque impregnada de un extremo particularismo, significaba tener una sola personalidad jurídica reconocida, *2)* como comunidad "moral" expresada en una asociación devota común a través de la cofradía. La cofradía como dimensión moral de los gremios era el complemento que atenuaba el particularismo de las corporaciones de oficio en tanto entidades legales.[43]

Las relaciones de producción en los oficios artesanales eran sociales, no sólo en lo institucional sino también en lo moral. Las corporaciones, además de ser unidades de regulación y disciplina, también eran unidades de profunda solidaridad. Este elemento de solidaridad moral se reflejaba, por ejemplo, en que los maestros prestaban un juramento de lealtad a la corporación durante su nombramiento como tales. Pero la comunidad moral del oficio se manifestaba sobre todo en la vida religiosa de la corporación. La corporación suponía también una confraternidad establecida bajo la protección del santo patrón tradicional del oficio.[44]

De esta forma, los gremios novohispanos tenían en las cofradías, o hermandades de socorro, una entidad moral impregnada de religiosidad constituida al amparo de la Iglesia. En ella, los artesanos de un mismo oficio veneraban al santo protector de su arte y establecían vínculos de solidaridad por medio de instituciones de beneficencia pública.

Si el gremio otorgaba privilegios a los artesanos de un mismo oficio, la cofradía era el vehículo que les permitía trascender como corporación y como individuos la esfera de lo terrenal y material. La cofradía de oficio, como expresión de la vida religiosa del artesanado, permitía que los artesanos jerárquicamente diferentes en el gremio estrecharan relaciones, al incluir a maestros, oficiales y aprendices sin distinción de rango, al menos en principio. La estrecha relación que existía entre la cofradía y el gremio se manifestaba de diversas formas. Una de ellas era la unidad de fe y creencias religiosas expresada

[43] Sewell, 1987 y 1992, pp. 33 y 126-129 respectivamente. "Las corporaciones de oficio eran unidades reconocidas de una sociedad corporativa, y como tales mostraban un celoso afecto a los privilegios particulares que las definían como cuerpo, un sistema cuidadosamente definido de rangos mutuamente interdependientes y jerárquicamente dispuestos, una regulación y vigilancia minuciosa de sus miembros y una extensa solidaridad que los unía como comunidad moral y espiritual." Sewell, 1987, p. 37.

[44] Sewell, 1992, p. 126. Ser cofrade, o miembro de una cofradía, suponía vínculos de hermandad o fraternidad y significaba "estar unido por vínculos de solidaridad". De manera que a pesar de las diferencias y conflictos internos, "los miembros de una comunidad de oficio pertenecían a la misma comunidad y se debían cierta lealtad entre sí y hacia su arte, frente a otros grupos de la población". Sewell, 1987, p. 33.

en la veneración al santo patrón y en la participación en las ceremonias de carácter religioso, como las misas, novenarios y procesiones así como la obtención de indulgencias que podía llevar a que los miembros de una cofradía "aseguraran" la vida eterna.

Manuel Carrera Stampa indica que casi todos los gremios tenían su cofradía y que éstas tenían uno o varios santos patronos que eran los de los gremios.[45] Sin embargo, como se verá en el cuadro 4, no todos los gremios formaron cofradías. Muchos artesanos únicamente formaron devociones para venerar a sus santos,[46] aunque ello no necesariamente indica que carecieran del espíritu de hermandad que era común a los artesanos de un mismo oficio que se organizaron en cofradía. De hecho, vale la pena subrayarlo, las ordenanzas de los gremios establecían la veneración al santo patrón del oficio.[47]

La elección de las autoridades de la cofradía muestra de otra manera el vínculo con el gremio. En una junta general, los cofrades elegían mediante sufragio al mayordomo —conocido también como hermano mayor, alcalde, mayoral (estos dos últimos nombres se daban también a los alcaldes del gremio)—,[48] quien constituía la autoridad encargada de dirigir la cofradía; también mediante sufragio se elegía a otros funcionarios encargados de su administración. Comúnmente, la mayordomía de la cofradía de oficio era ocupada por los veedores de los gremios, de tal forma que era precisamente el gremio el que participaba en la administración de la cofradía cuyos fondos se incrementaban con las multas impuestas a los artesanos.[49]

La fuente de ingresos más saneada de las cofradías, era las multas impuestas por las Ordenanzas gremiales... Cada falta o incumplimiento del cofrade, tanto a las ordenanzas de su oficio, como al precepto establecido por su cofradía, era penado con multa, ya en dinero que era lo más corriente, ya en cera que había de aportar para la festividad.[50]

Si bien la cofradía establecía una comunión espiritual entre sus miembros al fomentar el fervor religioso, por otra parte su carácter de sociedad de beneficencia hacía posible que éstos confraternizaran en la vida y la muerte. Todas las

[45] Carrera Stampa, 1954, p. 87.

[46] Véase también Bazarte, 1989, p. 37.

[47] Por citar un ejemplo, las Ordenanzas de Loceros de 1681 señalaban como patronas del gremio a Santa Justina y Santa Rufina. Carrera Stampa, 1954, p. 88.

[48] Bazarte, 1989, p. 70.

[49] La intervención del gremio en los asuntos de la cofradía se ejemplifica claramente en la solicitud que en 1794 presentó el apoderado del gremio de sastres quien, a nombre de "todos" los miembros, pedía al alcalde de la corporación una junta general para participar en el arreglo de la cofradía de san Homobono. AGNM, *Cofradías y Archicofradías*, vol. 18, exp. 10, ff. 34, 338 y 350.

[50] Carrera Stampa, 1954, p. 110; Bracho, 1990, p. 36.

CUADRO 4
Relación de cofradías y santos patronos de artesanos, siglo XVIII

Oficio o gremio	Cofradía	Santos patronos
Loza	Alfareros	Santa Justa y Santa Rufina
Arte mayor de la seda	Espíritu Santo	
Calceteros/jubeteros	Santísima Trinidad	
Herradores	Santísimo Sacramento	
Cerrajeros	San Hipólito	Arcángel S. Gabriel
Zurradores	Santo Cristo	Arcángel S. Gabriel
Entalladores	San José	San José
Carpinteros	San José	Jesús Nazareno
Confiteros	San José	San Felipe de Jesús
Doradores	De los Ángeles	
Sederos/gorreros	Amor de Dios	
Pintores	Del Socorro	Sra. del Socorro
Cereros		San Sebastián
Tintoreros		Arcángel S. Gabriel
Panaderos		Arcángel S. Gabriel
Gamuceros		Arcángel S. Gabriel
Veleros		Arcángel S. Gabriel
Latoneros		Arcángel S. Gabriel
Herreros		Arcángel S. Gabriel
Cobreros		Arcángel S. Gabriel
Pasteleros		Arcángel S. Gabriel
Curtidores		Arcángel S. Gabriel
Carroceros		San José
Talabarteros		Santa Cruz
Albañiles		Santa Cruz
Guanteros		S. Nicolás T.
Tejedores/algodoneros		Ntra. S. Concepción
Bordadores		V. de las Angustias
Cocheros	Nuestro Amo	S. Sacramento
Sombrereros		S. Cosme, Damián y Sr. de la Salud
Zapateros		Sagrada Familia y S. Crispián
Sastres	Archicofradía de la Santísima Trinidad San Homobono Divino Redentor de la Guía	San Homobono
Plateros/batihojas/ Tiradores	Ntra. Sra. de la Concepción	San Eligio, San José y San Felipe de Jesús

FUENTE: datos tomados de AGNM, *Bienes Nacionales*, leg. 118, exp. 10; Carrera Stampa, 1954, pp. 87-91; García Cubas, 1950, p. 203.

personas que formaban la cofradía se comprometían por medio de una "patente" a cumplir con las obligaciones del culto y a contribuir con una cantidad (cuotas de inscripción y semanal o mensual) que era destinada al auxilio de los cofrades. Estas obligaciones aparecían en la patente con el nombre de "Recíprocas Obligaciones", nombre que indica el sentido de comunidad fraternal.

En consecuencia, los fondos de la cofradía eran alimentados con las cuotas de sus miembros así como por donaciones, pensiones, limosnas y rentas de inmuebles así como por las multas a los artesanos. Todos esos ingresos conformaban un fondo común que servía para soportar los gastos del culto —ya que los cofrades y por tanto los gremios participaban en las festividades públicas de carácter religioso— y para aportar los recursos destinados a socorrer a sus miembros.

En este sentido, la cofradía era una institución de previsión que auxiliaba a sus miembros en situaciones adversas tales como enfermedad o accidente, muerte (incluidos los gastos del funeral), viudez y orfandad, dotes para pobres o para matrimonio, así como ayuda a la población menesterosa por medio de limosnas.[51]

La importancia concedida a la ayuda en caso de muerte, muestra cómo las cofradías de oficio estaban compenetradas de un sentimiento de solidaridad entre sus miembros. En el caso de la cofradía de san Homobono en la que se encontraban los sastres, ésta ofrecía:

> a sus fieles hermanos, asentados en ella, dar en cada uno [sic] en falleciendo, veinte y cinco pesos, para ayuda de mortaja y entierro... un paño rojo para encima de su cadáver, ataúd, almohadas, candeleros, velas y un paño negro para la mesa, lo que suministrará para la casa de su morada.[52]

[51] Carrera Stampa, 1954, pp. 113-117. En Francia, "la cofradía del oficio era la que repartía las *charités*: los subsidios y la atención médica a los enfermos, las pensiones a aquellos demasiado ancianos para trabajar, el entierro y las pensiones a viudas y huérfanos. Estas *charités* se fundaban en las cuotas y las multas cobradas a los miembros que no realizaban sus obligaciones, cuotas y multas tanto al *métier juré* como a la cofradía. Así, en la cofradía la corporación se mostraba, al menos formalmente, amorosamente compasiva e interesada en la totalidad de la vida de sus miembros, en cuerpo y alma, en la enfermedad y la salud, durante su vida y después de su muerte". Sewell, 1987, p. 34.

[52] La cofradía de san Homobono se agregó a la archicofradía de la Santísima Trinidad en 1698; en ella participaban los maestros en sastrería y algunos oficiales. Aunque en 1740 los oficiales de este arte formaron su propia cofradía cuyo nombre era el de la Guía, finalmente esta última cofradía se agregó en 1788 a la de San Homobono. Las *Recíprocas Obligaciones* de la patente de la cofradía establecían este tipo de auxilio en caso de fallecimiento. Esta ayuda se continuó dando a los miembros de la cofradía con las mismas características durante las primeras décadas del siglo XIX. Véase AGNM, *Bienes Nacionales*, leg. 118, exp. 10 y leg. 795, exp. 17.

A la muerte de uno de los cofrades, los miembros de la cofradía tenían la obligación de acompañarlo hasta el sepulcro y para ello el muñidor se encargaba de notificarles "de una casa a otra". Igualmente, estaban obligados a rezar por el descanso del alma del difunto pues de lo contrario cometían pecado. La enfermedad de un compañero era también momento de confraternidad, ya que los cofrades se organizaban en turnos para visitarlo y, en su caso, ayudarlo en su trabajo.[53] En suma, la cofradía establecía obligaciones a sus miembros, pero los beneficios que se recibían se constituían en derechos que podían reclamar los cofrades, siempre que cumplieran con los compromisos (económicos, religiosos y morales) establecidos en la patente y en las obligaciones recíprocas.[54]

Finalmente, resulta importante subrayar que el sentido de comunidad gremial o de cofradía que prevaleció entre el artesanado se expresaba también en su participación corporativa en la vida social de la ciudad. Los artesanos, ya dentro del gremio o a través de la cofradía, tomaban parte activa en las festividades públicas de carácter religioso o civil. Ellos participaban en las procesiones y muchas veces las organizaron con objeto de venerar a sus santos patronos. Las fiestas de Semana Santa, Corpus, o las de los patronos de la ciudad de México, eran de asistencia obligada para los artesanos ya que el ayuntamiento de la capital convocaba a los "veedores o mayordomos de cada cofradía gremial, para darles las instrucciones pertinentes sobre el plan del festejo, el orden a seguir, los trajes que debían llevar, y los atributos y obligaciones que, conforme a la costumbre y acuerdos tomados por el propio cabildo desde antaño, correspondían a cada gremio o cofradía".[55] Por su parte, cada gremio y cofradía solventaba los gastos que tenía que hacer para honrar al santo titular de su devoción, lo que desde luego hacía que los artesanos tuvieran que contribuir de su propio bolsillo para cumplir con las obligaciones que como miembros de una corporación religiosa les eran impuestas.

Los excesos a que daba lugar este tipo de festividades se encuentran ampliamente documentados en fuentes de diverso tipo. De hecho, el virrey Revillagigedo trató de reducir el número de festividades religiosas por la carga económica que representaba para los artesanos.[56] Más tarde, en los primeros años del siglo XIX, se pretendió que la procesión en honor de San Felipe de Jesús (patrón

[53] Carrera Stampa, 1954, p. 118.

[54] Un cofrade perdía todo derecho si dejaba de pagar las cuotas ordinarias y extraordinarias. Podía ser expulsado de la cofradía si no cumplía con las obligaciones de carácter religioso, o bien, por llevar una vida licenciosa o al margen de los códigos morales de la época. *Ibid.*, p. 82.

[55] *Ibid.*, 1954, p. 96.

[56] AHCM, *Ayuntamiento*, vol. 394, exp. 63; Tanck, 1979.

de la ciudad de México) se realizara al modo "antiguo", que se excluyera a los gremios debido al gasto "exorbitante" que tenían que realizar los artesanos y por el "que tal vez, no comería aquel día la familia".[57]

[57] En 1803, el ayuntamiento informó que la asistencia de los gremios era voluntaria. No obstante, sólo el gremio de sastres se negó a asistir a la procesión ya que, de acuerdo con el informe de Francisco Sosa, el prebendado de la catedral acompañado de otro canónigo se había tomado la molestia de visitar a cada maestro en su taller para asegurar su participación. De esta suerte, los gastos de la cera los hicieron los artesanos de los otros gremios. AHCM, *Procesiones*, vol. 3712, exps. 28 y 29 (correspondientes a los años de 1802-1804 y 1804-1805).

III. ARTESANOS Y TALLERES
EN EL ESPACIO URBANO

LOS ARTESANOS Y LA DIVERSIDAD DE OFICIOS DURANTE
LOS ÚLTIMOS AÑOS DEL SIGLO XVIII

En el capítulo anterior mostré la importancia del artesanado, la de los gremios así como la de los productores que ejercían el oficio al margen de ellos. Ahora atendiendo a otra cuestión, en seguida presento datos sobre el número de artesanos, que más adelante permitirán medir la evolución del artesanado de la ciudad de México a la luz de los cambios que suscitaron la independencia y el inicio de la vida republicana.

Al finalizar el siglo XVIII, en 1788, existían 54 gremios de los cuales 37 tenían vida legal.[1] Estas corporaciones de artesanos tuvieron gran importancia en la sociedad urbana pues, además de regular la producción y comercialización de los productos de cada uno de los oficios y su relación entre ellos, normaba la vida y relaciones entre los maestros, oficiales y aprendices otorgándoles derechos y obligaciones. Asimismo, la estructura gremial estuvo fuertemente vinculada a la sociedad urbana por medio de su relación con las autoridades del ayuntamiento que vigilaban a los gremios.[2]

Un documento de 1788 registra un total de 18 624 personas organizadas en gremios en la ciudad de México.[3] Esta cifra incluye a los individuos de las diferentes categorías, esto es, alcaldes, veedores, maestros examinados, oficiales y aprendices. La proporción de la población urbana adscrita al sistema gremial corresponde aproximadamente a 14.3% de los habitantes estimados de la ciu-

[1] Carrera Stampa indica que a lo largo de los siglos XVII y XVIII existieron cerca de 200 gremios; no obstante, la documentación de la época así como los trabajos de otros autores coinciden en que al menos en el siglo XVIII el número de gremios era bastante inferior. Véase "Relación de los Gremios de Artes y Oficios que hay en la Nobilísima Ciudad de México...", Biblioteca Nacional (en adelante BN), ms. 1388, f. 156; González Angulo, 1983, p. 28; Castro, 1986, p. 33.

[2] Véase *supra*, capítulo I.

[3] "Relación de los Gremios de Artes y Oficios que hay en la Nobilísima Ciudad de México...", BN, ms. 1388, f. 156.

dad en 1793. De esta cifra, únicamente 9 962 pueden ser considerados como artesanos mientras que el resto, aunque organizados en gremios, desempeñaban actividades que podemos llamar liberales —como las del gremio del arte de leer, contar y escribir, arquitectos, boticarios, fonderos y músicos—, de servicios —como aguadores, cocheros, lacayos y cargadores— y de construcción —albañiles, canteros, empedradores y cañeros. Esto significa que 53.5% de la población agremiada de la ciudad eran artesanos.[4] Desde luego el documento no incluye a los artesanos que desempeñaban el oficio al margen de la estructura gremial, por lo que con toda seguridad el número de artesanos debió haber sido mayor, sobre todo si consideramos la existencia de los contraventores o de aquellos que trabajaban en su domicilio, además de los que no se encuentran incluidos en la fuente de 1788 como los panaderos y bizcocheros, y los artesanos de las imprentas y el papel.

La distribución por oficios de los artesanos adscritos a los gremios se puede apreciar en el cuadro 5.[5]

La diferencia entre el número de aprendices, oficiales y maestros indica que una vez alcanzado el rango de oficial, una proporción importante de ellos no ascendía con facilidad dentro de la jerarquía del gremio. El cuadro 5 también muestra que la gran mayoría estaba formada por oficiales que constituyen más de 64% en tanto que los maestros examinados representan sólo 16.5%. Esta considerable diferencia se puede atribuir a las dificultades cada vez mayores de los oficiales para tener acceso al examen que acreditaba el dominio del oficio. Como se indicó antes, dicho examen suponía gastos que muchas veces el oficial no podía efectuar; además, aun cuando tuviera el dinero para presentar el examen, debía contar también con recursos necesarios para abrir un taller público. En relación con estos gastos, en 1807, por ejemplo, todo artesano que presentara examen "en cualesquiera oficio" o que tuviera tienda pública en tanto se examinara debía de contribuir "conforme a las reglas de los aranceles de media annata" con la suma de 8 pesos 4 reales y 6 granos; mientras que los veedores elegidos por sus respectivos gremios debían contribuir con 13 pesos, 6 tomíes y 4 granos.[6] Es de considerar, por otra parte, que esta situación llevó

[4] Castro (1986, p. 33) indica que: "los oficios artesanales agremiados abarcaban en 1753 el 68% de los trabajadores industriales, repartidos en 38 oficios diferentes [y que] en este año había más de 7 600 artesanos en este grupo". Para una comparación detallada de la información obtenida por el autor a partir del censo de 1753, véase el apéndice que incluye este autor, pp. 151-180.

[5] El porcentaje de artesanos ligados a la estructura gremial frente a la población total de la ciudad estimada para 1793 es de 7.6%. Este número puede parecer muy reducido, pero hay que considerar que la importancia de los artesanos dentro de la economía urbana, como en el caso de cualquier otro tipo de trabajadores, se debe medir en función de la población que actualmente se denomina económicamente activa.

[6] AGNM, *Impresos Oficiales*, leg. 27, exp. 35.

CUADRO 5
Gremios, artes y oficios de la ciudad de México (1788)

Gremio	Veedores	Maestros	Oficiales	Aprendices	Total
Arte menor de la seda	2	26	50	23	103
Tejedores de seda de lo angosto	1	61	654	38	754
Mujeres hilanderas del mismo of.		23	200	21	244
Hiladores de seda	2	17	146	21	186
Herradores	2	26	50	12	90
Guanteros y agugereros (sic)	1	10	30	13	54
Bordadores	2	14	50	10	76
Jarcieros y xaquimeros	1	15	51	18	85
Carpinteros y ensambladores	2	167	498	157	825
Cereros	2	15	39	15	71
Sastres	1	92	698	423	1 215
Zurradores	1	24	92	7	124
Confiteros	2	21	36	7	66
Zapateros	2	34	168	32	237
Carroceros	2	18	105	39	164
Caldereros y cobreros	2	16	44	26	88
Espaderos	1	8	10	3	22
Herreros	2	50	214	50	317
Curtidores	2	28	90	47	167
Toneleros	1	5	8	4	18
Loceros	1	15	62	5	83
Pasamaneros	2	20	102	13	137
Fundidores	1	4	3	1	9
Obrajeros	2	8	697	298	1 005
Sombrereros	2	140	48	3	193
Silleros	2	17	82	18	120
Sayaleros	2	73	370	39	484
Tintoreros	2	9	25	5	41
Tiradores de oro	1	11	69	14	95
Veleros	2	35	138	12	187
Algodoneros	2	55	300	40	397
Plateros	2	34	190	44	270
Batehojas	1	6	52	10	69
Hojalateros	1	29	42	17	89
Doradores y talladores	1	25	79	10	115
Pintores	1	16	63	30	110
Cordoneros y borleros	1	27	195	43	266
Barberos		315	422	97	834
Escultores	1	51	135	73	260
Peluqueros		45	98	57	200
Coheteros		39	42	11	92
Total*	58	1 644	6 447	1 806	9 962

* En el total hay que sumar 7 alcaldes.

FUENTE: elaborado a partir de la "Relación de los Gremios, Artes y Oficios que hay en la Nobilísima Ciudad de México", BN, ms. 1388.

igualmente a que algunos maestros desempeñaran su oficio en talleres que no eran de su propiedad.[7]

Los artesanos agremiados ligados a la producción textil representan, de acuerdo con la información del cuadro 5, algo más de 52%. Por oficios, se encuentran en primer lugar los sastres que constituían 12.2%, les siguen en orden los obrajeros (10.1%), los barberos (8.4%) y los carpinteros y ensambladores (8.3%). El porcentaje de personas vinculado a la elaboración de productos textiles en sus diversos niveles revela no sólo la importancia de estas actividades como forma de sustento de una buena parte de los artesanos de la ciudad, sino también la importancia de esta rama productiva dentro de la economía y mercado urbanos.

Para 1794, de acuerdo con las cifras obtenidas por Jorge González Angulo a partir de la información del "Extracto de las Relaciones de casas de trato y oficios",[8] de un total de 1 520 establecimientos dedicados a la elaboración de manufacturas, el número de trabajadores agremiados —entre oficiales y aprendices— era de 5 211, con un total de 6 731 si se incluye a los dueños de los talleres. Además de estos trabajadores existían los de los talleres reales (7 500), y el autor estima que por lo menos existían 5 000 trabajadores a domicilio, por lo que concluye que las personas dedicadas a la producción que denomina industrial, llegan aproximadamente a 20 000. Es decir, que constituían cerca de 50% de la población con ocupación.[9]

Si se considera únicamente el total de 5 211 trabajadores de los 1 520 establecimientos de 1794, se observa que el mayor número de ellos se encuentra también dentro de la rama textil (1 623), en tanto que el segundo lugar lo ocupan los artesanos dedicados a la elaboración de alimentos con 1 184 trabajadores, siguiéndoles en orden de importancia el artesanado de las ramas del cuero, metales no preciosos, madera, metales preciosos y cera.[10]

Por otra parte, del contraste hecho por este autor a partir de los datos obtenidos en 1794 y los del padrón de 1811, se deduce la importancia del trabajo artesanal agremiado así como el de los no agremiados: tomando las cifras globales de artesanos obtenidos en los dos momentos —desde luego sin incluir a trabajadores de las fábricas reales—, el artesanado vinculado al

[7] Una de las explicaciones de la relativa tranquilidad con que fue recibida la libertad de oficios por los gremios se sustenta precisamente en torno a este elemento. Véase Carrera Stampa, 1954; González Angulo, 1983.

[8] En González Angulo, 1983, aparece citado como "Censo de 1794" y corresponde al documento que se encuentra en el fondo de *Bienes Nacionales*, leg. 101, exp. 52-bis del AGNM.

[9] La población con ocupación se estima para este año en 40 000 personas. González Angulo, 1983, p. 11.

[10] Véase el cuadro 1 en González Angulo, 1983, p. 13.

gremio representa un poco más de 56%. Sin embargo, considerando un comportamiento diferencial por oficios, se observa que los que se encontraban incorporados a la estructura gremial alcanzaban un promedio de 40%, mientras que los dedicados al trabajo a domicilio constituían cerca de 43 por ciento.[11]

Si confrontamos los datos de 1794 proporcionados por González Angulo con los que obtuve para 1788 se puede ver que existe una diferencia importante: el total para este último año resulta mayor que el de 1794, con una diferencia de 3 231 que equivale en términos porcentuales a más de 32%, sólo a escasos seis años de distancia. Vale la pena detenernos para hacer hincapié en esta desigualdad porque subraya la importancia de los artesanos vinculados a los gremios dentro del contexto general de la población urbana y entre su grupo particular de trabajadores.[12] Desde esta perspectiva, si se confrontan las cifras en números relativos se aprecia que mientras para 1788 el número de artesanos agremiados alcanza 83%, en 1794 sólo llega a 56%.[13] La disparidad que se observa al comparar una y otra relación porcentual amerita algunas consideraciones. En primer lugar, es necesario tener en cuenta que al tomar como punto de partida los números reportados para 1794, existe la posibilidad de soslayar el lugar ocupado por los gremios en el contexto general del artesanado de este periodo y —lo que no es menos importante— subestimar el número total de artesanos de la ciudad al finalizar el siglo XVIII. Pero, en segundo lugar, existe también la posibilidad de que entre 1788 y 1794 el artesanado disminuyera o que nos encontremos ante problemas en los datos que aportan estas fuentes.

Comparemos ahora la información sobre los artesanos organizados en gremios para los años de 1788 y 1794 por rama productiva, con el objeto de observar su comportamiento y evolución en este periodo.

Aunque la información que aparece en el cuadro es distinta para ambos años, nuevamente resulta evidente la importancia de la rama textil. Sin embar-

[11] De acuerdo con el autor, la cifra de artesanos obtenida para 1811 es aproximadamente de 12 000 personas. González Angulo, 1983, pp. 18-19. Sin embargo, vale la pena subrayar que el propio autor señala más adelante un número inferior de artesanos para la misma fecha a partir del siguiente argumento: "No se dispone del total del censo de 1811, sólo de una muestra de 13 656 individuos, de los cuales el 8.55% son artesanos... Si consideramos que la ciudad tenía aproximadamente 120 000 habitantes en 1811, de acuerdo con el porcentaje de la muestra, los artesanos serían 10 260." Véase González Angulo, 1983, p. 121.

[12] La cifra obtenida en 1788 se acerca más al total de 7 600 artesanos obtenido por Felipe Castro Gutiérrez en 1753, lo que podría sugerir un incremento del número de artesanos agremiados en el transcurso de este último año y 1788. Véase Castro, 1986, p. 33 y el cuadro 5.

[13] Los porcentajes se obtienen a partir del número de artesanos agremiados en 1788 y 1794 y el total de artesanos en 1811. Véase la nota 11 de este capítulo.

go, el cuadro 6 muestra un comportamiento diferencial en torno a otras ramas productivas en ambos años, como puede verse en el caso de la rama de la madera y más acentuado aún en la del cuero; ¿cuál de estas dos ramas de actividad productiva reunía a mayor número de trabajadores agremiados? Resulta difícil saberlo con certeza ya que a pesar de que en la rama de la madera se encuentran incluidos los carpinteros y en la del cuero los zapateros, oficios a los que —después de los relativos a la actividad textil— se dedicaban buena parte de los artesanos de la ciudad de México, la información disponible no permite determinar con precisión cuántos de ellos ejercían el oficio al margen de los gremios.

En el caso de los zapateros organizados en gremios, la información disponible muestra una gran desproporción ya que en 1788 aparecen contabilizados un total de 237 en tanto que para 1794 se registran 645. Aun tomando esta última cifra resulta claro a la luz del padrón de 1811 que el número de zapateros de la ciudad estaba por encima de los que pertenecían a la corpora-

CUADRO 6
**Porcentaje de artesanos de la ciudad de México
por rama productiva, 1788 y 1794**

Rama	1788[1]	1794[2]
Textil	51.2	31.1
Madera	12.5	8.4
Metales	6.8	9.34
Cuero	5.8	13.0
Pintura	1.6	–
Arte	2.7	1.4
Metales preciosos	3.7	6.2
Cera y velas	2.6	2.4
Pólvora y salitre*	1.0	2.0
Imprenta y papel	–	1.2
Loza y cristal	0.8	1.2
Jarcia	0.9	0.4
Alimentos**	0.4	22.7
Barberías y peluquerías	10.3	–
Varios	–	0.2
Total	100	100

* Para 1788 no incluye salitre.
** En 1788 sólo están contabilizados los confiteros.
FUENTES:[1] Elaboración propia a partir de "Relación de los Gremios...", BN, ms. 1388 (las cifras incluyen alcaldes, veedores, maestros, oficiales y aprendices);[2] González Angulo, 1983, p. 13, cuadro 1 (las cifras sólo incluyen oficiales y aprendices).

ción, ya que este censo reportó la cifra de 1 357 personas dedicadas al oficio.[14] En cuanto a los carpinteros, las proporciones en esos mismos años son las siguientes: 825 para 1788,[15] 216 en 1794 y 729 en 1811.[16] La comparación de las cifras en estos tres momentos es pertinente no sólo porque puede ser un buen indicador de la situación, comportamiento e importancia diferencial del gremio frente a oficios específicos, sino también porque muestra la importancia del trabajo artesanal (dentro y fuera de las corporaciones) al finalizar el siglo XVIII. En lo que se refiere a los trabajadores vinculados a la producción de alimentos que aparecen en el cuadro anterior, con toda seguridad se puede afirmar que para 1788 el número de ellos debió acercarse a la cifra porcentual de 1794 ya que en la fuente de este primer año únicamente están registrados los confiteros.

En suma, el número de 9 962 artesanos agremiados constituye un buen indicador de la importancia de la ciudad como centro productivo, y adquiere una dimensión mayor si se toma en cuenta que la información obtenida para 1788 no incluye a algunos de los trabajadores de oficios vinculados a la elaboración de alimentos, por ejemplo los panaderos, o a la imprenta; por esto probablemente en este año el número de artesanos (dentro y fuera de las corporaciones) debió haber sido mayor si se considera que existían trabajadores dedicados a la producción de manufacturas en sus domicilios, modalidad laboral que adquirió mayor importancia a finales del siglo XVIII por el desarrollo del capital comercial, pero a la que se habían vinculado trabajadores calificados (sujetos a aprendizaje) y con tradiciones artesanales.[17] Como consecuencia, en la ciudad de México —como en otras ciudades europeas— los artesanos constituían a finales del siglo XVIII la gran mayoría de los trabajadores urbanos industriales.[18]

Cabe destacar en este sentido que a pesar de la estrecha relación entre los miembros de los gremios y las autoridades del ayuntamiento a través

[14] González Angulo, 1983, p. 116. Gabriel Brum indica para el mismo año de 1811 un total de 1 146 zapateros. Véase Brum, 1979, p. 150.

[15] La cifra incluye también a los ensambladores. Véase *supra,* cuadro 5.

[16] Cabe señalar que la información de 1794 y 1811 no es completa debido a que el cálculo de artesanos fue hecho a partir de fuentes que no aportan toda la información relativa al espacio urbano. En el caso del censo de 1811 la fuente es incompleta "en un 20% pues no se localizaron los volúmenes del censo correspondientes a los cuarteles 5, 6, 7, 8, 12, 24, 25. El censo de 1794 también es incompleto, ya que no se encontró el folio del cuartel número 3". González Angulo, 1983, p. 116 (véase su nota 22). Véase también la nota 11 del presente libro.

[17] Es decir, antiguos artesanos "que habían sido independientes y que habían estado en gremios durante muchos años y que sólo gradualmente habían caído en la dependencia contractual de los intermediarios". Kocka, 1992, p. 109.

[18] Para el caso francés véase Bezucha, 1974; Sewell, 1987 y 1992. Para el caso inglés véase Thompson, 1977 y Berg, 1987.

de la reglamentación (ordenanzas) —cosa que aseguraba a los primeros las prerrogativas de sus oficios y el control del mercado, y a los segundos, el abasto de productos en cantidad y calidad convenientes, así como el control de la producción artesanal—, la liberalización del comercio durante el último cuarto del siglo XVIII propició mayor intervención del capital mercantil dentro de la producción artesanal que, como apunté antes, se tradujo en el consecuente aumento del trabajo a domicilio, el de los rinconeros y los contraventores.[19]

La existencia de un mayor número de personas que aparecen en el censo de 1811 como artesanos en los diversos oficios, contrastada con la información sobre los agremiados que se ocupaban en los talleres públicos, contribuye a reforzar la idea de la importancia que adquirió el trabajo artesanal fuera del gremio. Otra evidencia de carácter cualitativo que aporta indicios sobre la dimensión que alcanzó el trabajo del artesanado libre no agremiado, es decir, el de los artesanos que ejercían su oficio dentro de la unidad doméstica —y en general el de los llamados rinconeros y contraventores— la constituyen los constantes reclamos y quejas de los gremios ante sus autoridades en el cabildo.[20] Aunque, por otra parte, estas quejas también revelan la importancia que tenían las corporaciones de oficio para sus miembros a finales del siglo XVIII. La vasta documentación sobre denuncias de artesanos que infringían las disposiciones de las ordenanzas llevó incluso a los propios gremios a solicitar la modificación de su *corpus* legislativo, ello probablemente como un intento de adecuación al nuevo estado de cosas que en el fondo reflejaba el interés por conservar su corporación.[21]

TALLERES ARTESANALES Y ESPACIO URBANO

La unidad productiva artesanal, el taller u obrador como se le denominó en la época, se caracteriza por la unión del trabajo y el capital, en donde,

[19] Para 1811, la importancia numérica de los trabajadores a domicilio es, de acuerdo con González Angulo, abrumadora, ya que la mitad de los artesanos no estaban empleados en talleres públicos, sino que la gran mayoría sobrevivía del trabajo domiciliario. González Angulo, 1983, pp. 121, 186, 210, 230, 236, 246-247; Miño, 1986, pp. 110-112, 125-126; Carrera Stampa, 1954. Guy Thomson en su estudio sobre Puebla ha indicado que la importancia del capital comercial en la producción artesanal durante el último cuarto del siglo XVIII se encuentra íntimamente relacionada con la liberalización del comercio y que la participación de este capital es fluctuante en relación con las guerras y los bloqueos comerciales. Thomson, 1988, parte I.

[20] Las causas seguidas a artesanos con "tienda" sin ser examinados se encuentra en AHCM, *Real Audiencia, Fiel Ejecutoria, Veedores*, vol. 3834, exps. 102 y ss.

[21] Véase "Reformas a los artículos de las Ordenanzas del Gremio de Tejedores de Algodón" 1791, AGNM, *Industria y Comercio*, tomo 18, exp. 4, ff. 22-25.

en términos estrictos, es el trabajo el que organiza y dirige el proceso productivo en el que existe una escasa división interna del trabajo. El dominio del oficio —adquirido mediante un proceso de aprendizaje—, es decir, la calificación, es lo que determina en última instancia el trabajo artesanal y el que hace que sea el trabajo y no el capital el que predomine en el proceso productivo. La importancia otorgada por los artesanos, y en particular por los gremios y sus disposiciones legislativas, al proceso de aprendizaje de los oficios, convierte a los gremios en un sistema de reproducción del trabajo artesanal. De tal suerte, sólo un maestro examinado podía tener taller público, contratar oficiales y aprendices e instruirlos en el oficio.[22]

En la figura del maestro, entonces, se une trabajo y capital expresado por la unidad de producción y venta en un mismo espacio físico. Esta particularidad del maestro artesano se manifestaba a nivel práctico en el taller u obrador, ya que el establecimiento debía tener acceso directo a la calle, ello con el objeto de que el artesano trabajara de vista al público y que los veedores pudieran inspeccionar procesos productivos y productos en venta.[23] La producción artesanal dentro del gremio establecía un marco dentro del cual la competencia entre los productores se evitaba mediante la prohibición de que un maestro tuviera más de un taller, limitando asimismo el número de oficiales, aprendices y, desde luego, determinando las características técnicas del proceso productivo.[24] Esto se puede ver, por ejemplo, en el caso del gremio de tejedores de algodón para quienes las ordenanzas estipulaban que los talleres de los maestros sólo debían tener cuatro telares.[25]

Todos estos elementos hacían que el taller artesanal se caracterizara por ser una unidad productiva pequeña con un número reducido de trabajadores,[26] aunque es necesario apuntar que tanto las mujeres como los hijos de los artesanos realizaron muchas veces actividades dentro del taller como parte del trabajo familiar, sobre todo, porque la unidad entre el sitio de producción y venta se traducía también en la unidad del taller y el hogar, como se puede ilustrar en el caso de las accesorias. Éstas, además de ser el lugar de producción y venta, ser-

[22] Estas disposiciones pueden verse en las distintas ordenanzas de los gremios. Véase Barrio Lorenzot, 1920; Carrera Stampa, 1954.

[23] González Angulo, pp. 69-71; en Francia, los *jurés* eran los encargados de realizar las visitas para verificar la calidad de los productos que se ofrecían a la venta. Sewell, 1987, p. 29.

[24] Véase "Causa formada con D. José Soto por tener tienda sin ser del Gremio de Guanteros", AHCM, *Real Audiencia, Fiel Ejecutoria, Veedores*, vol. 3834, exp. 103; Véase *supra*, nota 20.

[25] "Reformas a los artículos de las Ordenanzas del Gremio de Tejedores de Algodón" 1791, AGNM, *Industria y Comercio*, tomo 18, exp. 4, ff. 23-24 (en especial artículo 18).

[26] En general, el número de trabajadores de la empresa artesanal típica era dos o tres por cada maestro, aunque podía variar. Véase Cardoso, 1977, pp. 8-9 y 11; para Francia Sewell, 1987, p. 20; y para Londres Thompson, 1977, II, capítulo 8; Kirk, 1992, p. 88.

vían usualmente como habitaciones de los artesanos. Así, con la finalidad de evitar que los maestros hicieran obra falsa, se establecía en las ordenanzas que su casa y taller estuvieran localizadas en un mismo espacio, para que ambos fueran inspeccionados por los veedores.[27]

Entre las prerrogativas que brindaba la estructura gremial a los artesanos vinculados a ella, se encontraba el control y uso del espacio urbano. De este modo, la posibilidad de abrir un taller dependía no sólo de que se cubrieran los requisitos señalados por las ordenanzas, sino también de la autorización del ayuntamiento en cuanto al cumplimiento de las disposiciones sobre policía y salubridad.

La estrecha relación que guardaba la producción artesanal con el espacio de la ciudad y sus formas de utilización era sostenida por la organización gremial. Sin embargo, durante el último cuarto del siglo XVIII, en oposición a lo estipulado por las diversas ordenanzas de los gremios, algunas personas llegaron a concentrar más de un taller, o a ser propietarios de obradores públicos, sin siquiera conocer el oficio, o sin haber concluido el proceso de aprendizaje. Al respecto, en 1791 el gremio de tejedores de algodón se quejaba de que la limitación del número de oficiales que cada maestro podía tener en su taller hacía que "el crecido número de oficiales que hay en esta capital, y que parte de ellos solicitando trabajar en nuestros obradores y no teniendo lugar, la necesidad de no perecer con su familia les compele a esforzarse y poner un mal telar con un corto retazo que maniobran".[28] Desde luego, las viudas de los artesanos pueden ilustrar otro de los casos a los que me refiero, mientras que uno destacado puede ser el de los comerciantes que, sin conocer el oficio, abrían un taller (o más de uno) sin poseer los secretos del mismo.

Los talleres artesanales incorporados a la estructura gremial en 1788 eran aproximadamente 1 692,[29] número mayor al que González Angulo obtuvo para 1794, ya que en este último año de acuerdo con el autor existían 1 520 establecimientos manufactureros.[30] Dado que para 1788 no se cuenta con la información sobre la ubicación de los talleres dentro del espacio urbano, utilizaré los datos de 1794 que proporciona el autor para ver su ubicación dentro de la ciudad mientras que para su distribución por rama de actividad, a continuación comparo la información de ambos años.

[27] Véase González Angulo, 1983, pp. 71-73, 125-129; Arrom, 1988a, pp. 194-195; Carrera Stampa, 1954.

[28] AGNM, *Comercio e Industria*, tomo 18, exp. 4, f. 24.

[29] El número de talleres corresponde al de maestros examinados que aparece en el cuadro 5 de este trabajo más el de veedores, ya que para ejercer tal cargo tenían que pertenecer al gremio y ser maestros examinados con taller público.

[30] Véase Número y porcentaje de talleres por rama productiva del cuadro 1 en González Angulo, 1983, p. 13.

CUADRO 7
Talleres por rama de actividad en 1788 y 1794

	Porcentaje de talleres	
Rama de actividad	1788[1]	1794[2]
Textiles	34.4	25
Alimentos*	1.4	19
Cuero	6.0	15.6
Metales no preciosos	9.9	9.1
Madera	12.9	7.5
Metales preciosos	2.8	6.1
Cera	3.2	9.0
Pólvora y salitre**	2.3	2.2
Arte	3.1	1.7
Imprenta y papel	–	0.99
Loza y cristal	0.9	1.18
Jarcia	0.9	1.3
Pintura	1.0	–
Barbería y peluquería	21.2	–
Varios	–	1.3
Total	100	100

* Para 1788 sólo incluye confiterías.
** Para 1788 no incluye salitre.
FUENTES: [1] Elaboración propia a partir de "Relación de los Gremios...", BN, ms. 1388. [2] González Angulo, 1983, p. 13, cuadro 1.

La comparación de las cifras porcentuales entre uno y otro año muestra que, al igual que el número de artesanos, la mayor proporción de establecimientos por rama productiva estaba vinculada a la elaboración de textiles en sus diferentes fases. Entre éstos sobresalen, en 1788, las sombrererías que se colocaban por encima de los hiladores y tejedores.[31] Esta situación se explica porque a pesar de que el hilado y el tejido eran actividades ampliamente difundidas entre la población de la ciudad, la mayor parte del hilado era realizado por mujeres en sus domicilios, por lo que prácticamente no había talleres públicos destinados al efecto. Por otra parte, hay que recordar que la mayor parte de la población indígena hilaba, tejía y elaboraba sus propias telas y prendas.[32]

En términos generales, del total de establecimientos calculados para 1788 destaca el número de barberías y peluquerías que, después de los agrupados en

[31] Véase *supra,* cuadro 5.
[32] González Angulo, 1983, pp. 52-53; Miño, 1990, p. 154; Thomson, 1988; Salvucci, 1992.

la rama de textiles, ocupaba el segundo lugar con 360, siguiéndole en orden descendente los oficios cuyos trabajos se hacían con madera. En los de este último tipo, predominaban las carpinterías con 169 establecimientos, mientras que en la de metales no preciosos —que es la que para este año ocupa el tercer sitio— sobresalían los talleres de herrería. Considerando que para 1788 la rama de alimentos sólo contabiliza a las confiterías, resulta evidente que el número de establecimientos dedicados a la producción de ellos debió haber sido superior. Para ello basta únicamente recordar la importancia de las panaderías y bizcocherías.

En relación con 1794, el mayor número de talleres artesanales corresponde también a la rama textil aunque en una proporción menor a la de 1788, tanto en términos absolutos como relativos, pues el total de ellos en 1794 es de 380. Le siguen los de alimentos (289) y cuero (237). Al igual que en el caso de los artesanos, el porcentaje obtenido para cada uno de estos años muestra un comportamiento diferente al comparar las diversas ramas de actividades. Esta diferencia probablemente se pueda atribuir a problemas de las fuentes ya que es evidente —tanto por la información sobre artesanos como la de los talleres— que gran parte de la producción artesanal de la ciudad de México estaba destinada a satisfacer las necesidades básicas de su población.[33] Esto se aprecia en la reducción tan importante del número de establecimientos de la rama de los metales no preciosos en 1794 (138), los de madera en ambos años (220 en 1788 y 114 en 1794), metales preciosos (48 y 93 respectivamente), cera (54 y 137), imprenta y papel (15), cerámica (18) y varios (20).

Por otra parte, el número promedio de trabajadores de estos establecimientos concuerda con lo que he venido señalando como una de las características del taller artesanal, es decir, que cada maestro con taller público tenía un número reducido de oficiales y aprendices bajo su cuidado. En 1788 el promedio de oficiales por taller (incluidas todas las ramas de actividades) era de 3.4 mientras que el de aprendices llegaba a 0.9. Para 1794 los establecimientos tenían en promedio también 3.4 oficiales.[34] Sin embargo, conviene decir que al establecer el promedio de trabajadores por ramas de actividad, el número de trabajadores, aunque es bajo, es variable para cada una de ellas en ambos años, como puede verse en el cuadro siguiente.

Las diferencias que se muestran en el cuadro 8 entre uno y otro año posiblemente se deban a que para 1794 no se incluye a los aprendices que, desde luego, formaban parte de la estructura de los gremios y realizaban durante su aprendizaje tareas relativas al oficio en los talleres de sus maestros. Asimismo,

[33] González Angulo, 1983, p. 12. Véase también su cuadro 1, p. 13.

[34] González Angulo indica que el promedio de oficiales en 1794 era de 3.2; las cifras que obtu-

resulta importante indicar que la concentración de trabajo por rama productiva es, por supuesto, sólo un indicador de la baja capacidad y concentración productiva de éstas, pues existe variación en relación con cada uno de los ofi-

CUADRO 8
Promedio de trabajadores en los talleres en 1788 y 1794

	1788[1]		1794[2]	
Rama de actividad	Núm. de talleres	Promedio de trabajadores	Núm. de talleres	Promedio de trabajadores
Textil*	576	6.1	380	4.2
Madera	220	3.8	114	3.8
Metales no preciosos	169	4.0	138	3.5
Cuero	102	4.6	237	2.8
Pintura	17	5.4	–	–
Arte	52	4.0	26	2.8
Metales preciosos	48	6.6	93	3.4
Cera y velas	54	3.7	137	0.9
Pólvora y salitre**	39	1.3	33	3.2
Imprenta y papel	–	–	15	4.2
Loza y cristal	16	4.1	18	3.3
Jarcia	16	4.3	20	1.1
Alimentos***	23	1.8	289	4.0
Barberías y peluquerías	360	1.8	–	–
Varios	–	–	20	0.4
Total	1 692	4.2	1 520	3.4

* Para 1788 no incluye obrajeros.
** Para 1788 no incluye salitre.
*** Para 1788 sólo incluye confiteros.
FUENTES: [1] Promedios obtenidos a partir de "Relación de los Gremios...," BN, ms. 1388. [2] Promedios obtenidos a partir de González Angulo, 1983, p. 13, cuadro 1.

cios que ellas incluyen, ya que el número de trabajadores de un taller podía variar dependiendo de la capacidad productiva y de las características de producción de los diferentes oficios. Una carrocería, por ejemplo, llegaba a reunir

ve a partir de la propia información que presenta el autor en su cuadro 1 difieren mínimamente de las que él presenta. Véase González Angulo, 1983, cuadro 1, pp. 13 y 50-52.

hasta 11.6 trabajadores incluso de varios oficios, promedio tan elevado como el de las panaderías.[35]

Como se indicó antes, en cuanto a la distribución de los talleres dentro del espacio urbano sólo dispongo de la información que González Angulo proporciona para 1794. Y, aunque no es posible determinar su localización por rama de actividad, se sabe, de acuerdo con el autor, que los talleres artesanales (1 520) en este año se encontraban ubicados como se expresa en el siguiente cuadro:

El cuadro anterior indica que la mayor parte de los talleres se encontraba situada fundamentalmente en los cuarteles mayores que conformaron la traza original de la ciudad. Con el fin de tener una idea más clara de la distribución de estos establecimientos es necesario analizarlos por cuarteles menores, ya que como puede apreciarse en los mapas que aparecen al inicio de este trabajo, los

CUADRO 9
Talleres artesanales de la ciudad de México, 1794

Cuartel mayor	Número de establecimientos	Porcentaje
I	239	15.4
II	370	23.8
III	259	16.5
IV	229	14.7
V	245	15.8
VI	63	4.0
VII	73	4.7
VIII	76	4.9
Total	1 555	100

FUENTE: elaborado a partir de los datos del cuadro 5 de González Angulo, 1983, p. 94.[36]

cuarteles mayores I, II, III y IV abarcaban zonas que bien pueden considerarse periféricas.

Los cuarteles menores ubicados en la parte central de la ciudad (1, 3, 5, 7, 9, 11, 13 y 14)[37] reunían para 1794, 54% de los establecimientos, entre los que se

[35] Para fabricar los coches se requería de herreros, guarnicioneros, talabarteros, pintores, vidrieros, carpinteros y doradores. Carrera Stampa, 1954, p. 199; González Angulo, 1983, pp. 51 y 61.

[36] Es importante señalar que los datos que presenta el autor para el cuartel menor 3, que en mi cuadro aparece dentro del cuartel mayor I, fueron inferidos por él. Por tal motivo, en el texto se habla de 1 520 talleres mientras que en el cuadro se indica un total de 1 555. Véase cuadro 5 de González Angulo, 1983, p. 94.

encontraban las sastrerías, cererías, confiterías, y los talleres de armeros y relojeros, las talabarterías, carrocerías, y los establecimientos de pintura y escultura. Estos oficios, vale destacarlo, se caracterizaban por ser terminales dentro de su rama y sus productos tenían como consumidores principales a "los grupos más ricos de la población". Por su parte, en los cuarteles menores periféricos se localizaban los talleres de oficios cuyos productos eran materia prima de otros artesanos antes de llegar a su destino final, el consumidor; esto es, eran establecimientos en donde se curtían las pieles, pasamanerías y tejedurías, locerías, molinos de aceite y almidonerías entre otros.[38]

Si bien la información anterior presenta a más de la mitad de los establecimientos en la zona céntrica, no hay que olvidar que existía un grupo no menos importante de artesanos que no ejercían su oficio en los talleres públicos y que por lo tanto no se tiene registro de ellos a partir de la fuente de 1794. Estas personas probablemente trabajaban en sus domicilios y sobre ellas no se dispone de información, aunque se puede afirmar que no necesariamente se localizaban en esta zona. González Angulo señala que los artesanos ligados al capital comercial y que no trabajaban en los talleres públicos sino en sus casas, se ubicaban en la zona periférica, ya que desde la segunda mitad del siglo XVIII se venía dando un proceso de cambio en la estructura del suelo urbano, cambio que a pesar de no ser completo ni definitivo, tendió —según el autor— a expulsar del centro de la ciudad a los locales productivos.[39]

Si bien es cierto que durante este periodo aumentó el trabajo a domicilio, la última afirmación debe ser matizada, sobre todo frente a la información obtenida para mediados del siglo XIX, de la que me ocupo más adelante. Resulta probable que, como indica William Sewell para Francia, la ciudad de México de finales del siglo XVIII y en gran medida la de la primera mitad del XIX, retuviera gran parte de su forma tradicional espacial y cultural sin que se diera la segregación de clases y la separación radical entre hogar y trabajo que se produjo por entonces en las nuevas ciudades fabriles de Gran Bretaña.[40]

[37] Para una descripción de la ciudad, de los cuarteles, calles y edificios durante la segunda mitad del siglo XVIII véase el apartado "La herencia del pasado inmediato" de este libro y Báez, 1967 y 1969, pp. 209-284 y 51-125 respectivamente; véase AHCM, *Demarcación de Cuarteles*, vol. 650, exp. 2.

[38] Véase los mapas de distribución de establecimientos en González Angulo, 1983, pp. 70, 93, 95-102.

[39] De acuerdo con el censo de 1753, 64% de los establecimientos de la zona céntrica eran artesanales en tanto que para 1811 sólo lo eran 28%. Mientras tanto los comerciales habían pasado de 8.8 a 33% durante el mismo periodo. González Angulo, 1983, pp. 121-122.

[40] Sewell, 1992, p. 122.

Cambios en la concepción de los gremios, 1780-1814

En las páginas anteriores me he referido a la importancia de los gremios y del trabajo artesanal de la ciudad. De la misma forma, he señalado la existencia e importancia del ejercicio de los oficios al margen de estas corporaciones, esto es, el de los contraventores, así como las quejas y denuncias del artesano agremiado contra la existencia de ese artesanado "ilegal". En esta última parte del capítulo abordaré los cambios que enfrentaron los gremios a partir de la política emprendida por los reformadores de la Ilustración y los acontecimientos que enmarcan dichos cambios que, finalmente, culminaron con el decreto de libertad de oficio publicado en la Nueva España en 1814.

De acuerdo con Manuel Carrera Stampa las ordenanzas "emanadas de las corporaciones gremiales constituían estatutos jurídicos autónomos, ya que eran creados no por el rey, el virrey, la audiencia gobernadora o el municipio, aunque fuesen ratificados y promulgados por estas autoridades, y a pesar de que interviniesen en su régimen interno como autoridades de apelación; sino por las propias corporaciones, que celosas de su autoridad y poder dentro de la colectividad, se constituían en cuerpos cerrados, y hacían valer sus estatutos y ordenanzas".[41] Junto con éstas, existían leyes de carácter general, tales como reales cédulas, bandos y autos acordados de la real audiencia que formaron parte de la base legal que normó la vida de los gremios y que a lo largo del periodo colonial fue objeto de diversas modificaciones. Aunque una buena parte de las ordenanzas elaboradas en el siglo XVI sufrieron variaciones en los siguientes siglos, existieron algunas que permanecieron inalteradas, lo que las hacía incompatibles con el nuevo estado de cosas del último tercio del siglo XVIII.

Si bien durante mucho tiempo se consideró a los gremios como organizaciones benéficas para el público consumidor en tanto que garantizaban la elaboración de productos de buena calidad, al menos desde la década de los años sesenta del siglo XVIII estas corporaciones enfrentaron los ataques de ideas contrarias a los monopolios y favorables a la creación de industrias libres y a su consecuente progreso. Exponentes de ese pensamiento ilustrado español fueron Bernardo Ward, Pedro Rodríguez de Campomanes y Gaspar Melchor de Jovellanos, entre otros.[42]

Según estos pensadores, los gremios representaban un obstáculo para el fomento de la industria y eran vistos como elementos contrarios al derecho al trabajo y a la libertad que se creía debía prevalecer para que cualquiera ejerciera

[41] Carrera Stampa, 1954, pp. 153 y 261.
[42] Carrera Stampa, 1954, pp. 271-273; Tanck, 1979, p. 317; Castro, 1986, pp. 126-127; Bracho, 1990, pp. 49-52.

el arte u oficio de su elección. Esta crítica a los gremios se inscribió dentro del marco general del espíritu reformador que dominó tanto en España como en sus colonias a partir de la llegada de los Borbones.[43] En este sentido, no resulta difícil concluir —como lo hace Sewell para Francia— que la oposición a los gremios surgió de un sector de la élite fuertemente influenciado por la lógica del pensamiento ilustrado, y no del mundo de las artes y oficios, a pesar de los conflictos internos y, en muchos casos, de la debilidad del gremio para mantener efectivamente sus privilegios.[44]

Dorothy Tanck ha señalado, con razón, que en la Nueva España, durante las décadas de 1780 y 1790, las opiniones contrarias a los gremios se encauzaron hacia la reforma de las ordenanzas "que reglamentaban la técnica de la manufactura, la manera de elegir los veedores y el sistema de aprendizaje".[45] Sin embargo, en estas dos décadas es posible encontrar al menos tres posiciones en torno a los gremios de artesanos. La primera —como la de Jovellanos— se inclinaba por su desaparición. La segunda, como la de Antonio Campmany, defendía a los gremios mediante el argumento de que el gremio era la salvaguardia de la producción y que no sólo "había aumentado la honradez y pundonor de los artesanos, sino que hizo de la colectividad trabajadora una institución visiblemente permanente del Estado, influyendo en las costumbres y en el medio de vida de las clases laboriosas".[46] Y la tercera, sin llegar al extremo de la desaparición de los gremios, hacía hincapié en la necesidad de introducir reformas en ellos y en sus ordenanzas. Fiel representante de esta tercera corriente en la Nueva España fue el procurador general del arzobispado de México, Antonio Mier y Terán, quien en 1783, a consecuencia de una causa seguida a un maestro sayalero que contravenía las ordenanzas del gremio, escribió un vasto documento sobre la necesidad de reformar a estas corporaciones.

Diversos autores han abordado el estudio de la corriente abolicionista con mayor o menor profundidad en gran parte porque resulta evidente, a la luz de

[43] En Francia "el ataque a las corporaciones formaba parte del esfuerzo por elevar las artes mecánicas —y todo trabajo productivo— por encima del desdén en que los tenía la opinión contemporánea y elevar la productividad del trabajo liberándolo de las restricciones arcaicas... La idea de que el trabajo debía ser exaltado como fundamento esencial de la felicidad humana no despreciado como estigma de bajeza y pecado impregnaba el pensamiento ilustrado". Sewell, 1987, p. 64.

[44] Sewell hace especial énfasis en que la abolición de las corporaciones de oficio debe entenderse como parte de la destrucción general del orden social corporativo, no como resultado de procesos internos al mundo de las artes, lo que no significa en lo absoluto que las corporaciones, al finalizar el antiguo régimen, llevaran una vida idílica y de plena armonía. Sewell, 1987, pp. 62-63, y también Sewell, 1992.

[45] Tanck, 1979, p. 317.

[46] Carrera Stampa, 1954, p. 274.

los acontecimientos posteriores, que ésta se impuso. Sin embargo, se ha dado poca atención a la tercera corriente que, sin duda, merece ser tomada en cuenta en tanto que representa el pensamiento de un sector importante: el de algunos de los funcionarios o autoridades del ayuntamiento que, como he indicado, tuvieron una vinculación y lugar importante con el quehacer de los gremios y del artesanado en su conjunto. Por ello resulta conveniente presentar los términos en los que en 1783 Antonio Mier y Terán concebía debía reformarse a los gremios.

El 2 de diciembre, como resultado de la causa seguida al maestro sayalero Diego Téllez Girón, Mier y Terán señaló con gran énfasis:

> la necesidad de que se hagan nuevas ordenanzas de sayaleros con reglas técnicas o facultativas que conduzcan este arte al estado de perfección que ahora le falta; combinando también los usos y costumbres del tiempo y gustos de los hombres. La parte técnica de las artes no puede estar sujeta a un método perpetuo e invariable de enseñar y aprender los oficios porque admite variaciones continuas a proporción que se adelantan o decaen... Este adelantamiento o mejoría [continuaba el procurador] quedaría impedido si las Ordenanzas fijasen los principios de las Artes; y ninguna saldría de la infancia si se enseñasen por un mecanismo tradicionario. Esto trae también el perjuicio de los Artesanos de que llegue su oficio a tal extremo de decadencia que enteramente quede abolido, porque es arriesgado fijar reglas perpetuas en lo que depende del uso, gusto y capricho de los hombres [...] No sería difícil referir ejemplos así del Reino como de España para demostrar la necesidad de examinar fundamentalmente los oficios y mejorar sus respectivas Ordenanzas y policía. Para proceder a la formación de las de los sayaleros y de cualquier otro gremio deben nombrar los señores Regidores Diputados de la Mesa de Propios, personas expertas valiéndose de su dictamen para enterarse de las reglas y policía del Arte que convenga establecer, sin continuar el descuido que ha habido hasta aquí de este ejercicio de la autoridad política de que se han aprovechado los Gremios para formar Ordenanzas dirigidas a sus intereses y vivir a su arbitrio. El método de enseñanza, la educación y aprendizaje, y la sujeción a los padres y maestros deben tener útilmente su lugar en ellos: pareciendo increíble que todas las Ordenanzas de Artesanos hallan olvidado estas reglas y disposiciones tan útiles, [además] no debería permitirse como hasta aquí que los Gremios elijan veedores. Esto ha sido un abuso intolerable porque estos oficios son públicos y carecen de autoridad los cuerpos gremiales para ejecutar semejantes nombramientos que las leyes, con pulso y razón, mandan y estrechamente encargan se hagan por la justicia y Regidores [...] para que estos nombramientos recaigan en personas capaces y suficientes sin dependencia ni influjo del Gremio, y con única subordinación a la Justicia y Regimiento.[47]

[47] AHCM, *Real Audiencia, Fiel Ejecutoria, Veedores*, vol. 3834, exp. 110.

Como se ve por esta extensa cita, Mier y Terán buscaba que las ordenanzas se reformaran en varios sentidos: por una parte, se trataba de adecuar a los cambios de la época las disposiciones sobre los procesos técnicos de producción contenidos en las ordenanzas, adaptándolas a su vez a las modificaciones del mercado y a la demanda de los consumidores, lo que desde luego implicaba romper con el control ejercido por los gremios sobre el mercado; por la otra, es evidente que se quería una completa y absoluta sujeción del gremio al ayuntamiento y sus autoridades en tanto que éstos no tendrían —según el procurador— intereses contrarios a la utilidad pública pues, nombrados los veedores por el ayuntamiento, éstos garantizarían el cumplimiento de las reglas de policía a las que debían estar adscritos todos los artesanos. Esto sin duda implicaba restar poder a las corporaciones artesanales imponiendo a las autoridades desde arriba y no a través de la elección al interior del propio cuerpo. Sin embargo, a pesar de que la propuesta de reformas afectaba de fondo algunos aspectos del sentido original de los gremios, no planteaba en lo absoluto la abolición de la estructura gremial.

Si bien existían propuestas de reforma por parte de sectores externos al gremio, cabe también destacar que algunas de las reformas provinieron de los propios gremios, que buscaban adecuar sus viejas ordenanzas a las nuevas condiciones pero reforzando al mismo tiempo a sus corporaciones frente a los contraventores. En ese mismo sentido, algunos gremios solicitaron a sus autoridades y al ayuntamiento la estricta aplicación de sus estatutos y ordenanzas así como la difusión de ellas entre los maestros para su mayor conocimiento y cumplimiento.

Así, en 1791 los veedores del gremio de tejedores de algodón, Eusebio González y Mariano López, solicitaban en un escrito dirigido al síndico personero del común la reforma de sus ordenanzas. En primer término proponían que se aumentara el número de veedores con el fin de que las visitas a los obradores fueran más frecuentes "para evitar la fábrica de obras defectuosas"; de la misma forma se indicaba que era conveniente que los veedores dieran una copia de las ordenanzas a los oficiales antes de verificar su examen, esto con el fin de:

> que se instruyan en el modo en que han de gobernar y lo que han de guardar porque sin saberlo no es posible cumplirlo. Igualmente este compendio o copia se nos dé a todos los maestros por lo mismo de que sepamos lo que hemos hecho de guardar bien entendidos.[48]

[48] AGNM, *Industria y Comercio*, tomo 18, exp. 4, ff. 22-25.

Por otra parte, pedían que se ampliara el número de telares permitidos por maestro (que era de cuatro) ya que —según expresaban— "esta igualdad no nos conviene por no haberla también en nuestras familias, de que se sigue que habrá maestro que con dichos cuatro telares sobradamente se mantenga, cuando otros apenas lo conseguirían con seis". Asimismo, indicaban que de forma contraria a lo establecido por las ordenanzas, se permitiera a los maestros aumentar el número de oficiales —dado que había "un crecido número de ellos" que al no encontrar trabajo en los talleres se veían en la necesidad de contravenir las ordenanzas—, así como aumentar el número elaborado de "rebozos, mantas, cambollas o los que nos convenga sin observar la expresión que en esto se nos hace por las Ordenanzas de que sea la mitad de rebozos y la mitad de sencillo".[49]

En 1792, Francisco Morales, maestro confitero, solicitó la aplicación de las ordenanzas del gremio para que no se permitiera el ejercicio de los regatones. Los términos en los que se expresaba revelan no sólo la importancia que había adquirido el trabajo al margen del gremio sino, lo que me parece más importante, la defensa de este último.

> El gremio de confiteros se halla en el día tan abandonado como decaído [...] Estos tan sensibles golpes que mi ejercicio ha sufrido [han] provenido de los muchos contraventores que con libertad y menos aprecio de las Ordenanzas se han introducido, [...] que no hay casilla, tendejón, calles, fiestas ni funciones particulares donde no se encuentren contraventores y sus efectos.[50]

Resulta evidente por este testimonio —como otros muchos de la misma naturaleza que abundan en el periodo—, que en la práctica el artesano agremiado enfrentaba la competencia de los contraventores, lo que implicaba la ruptura del monopolio de producción y venta, prerrogativa tradicional del artesanado agremiado. De tal suerte, durante esta época los gremios enfrentaban no sólo un ataque desde arriba a través del pensamiento liberal que quería abolirlos o reformarlos, sino una competencia impuesta por el trabajo de estos contraventores. Sin embargo, las quejas y solicitudes para el cumplimiento de las or-

[49] *Idem*. Por su parte, en ese mismo año el gremio de tejedores de algodón y arte mayor de seda, al promover un informe sobre la mezcla de seda y algodón establecida en ordenanza indicaba "Que el que no sea examinado y aprobado por los mayorales del Arte Mayor de la Seda (que son a los que únicamente corresponde dicho examen) no pueden tener en su casa telares de ninguna clase de lo ancho, ni menos de la mezcla relacionada, ni de seda [...] y *el que los tuviere sin dicho requisito esencial* incurrirá en la pena de 10 pesos, pérdida de obras y quema de telares", AGNM, *Industria y Comercio*, tomo 18, exp. 8, ff. 52-53.

[50] AHCM, *Real Audiencia, Fiel Ejecutoria, Veedores*, vol. 3834, exp. 111.

denanzas (reformadas o no) denotan la importancia que tenían los gremios para los artesanos incorporados a estas corporaciones.[51]

La reforma a los gremios tal como la planteó Mier y Terán en 1783 no se verificó plenamente, pero a lo largo de esta década y las siguientes se dictaron diversas disposiciones que fueron afectando a los gremios. El 2 de septiembre de 1784 se derogó la ilegitimidad como impedimento a la práctica de cualquier arte.[52] Sin embargo, la práctica basada en la costumbre prevaleció en contra de esta disposición al menos por algún tiempo, pues en 1789 el intendente de México sugería al virrey que se exceptuara a los aprendices del gremio de plateros de las informaciones de legitimidad, limpieza de sangre y buenas costumbres, sugerencia que indica la distancia que existía entre la ley y la realidad.[53]

Por otra parte, ese mismo año se estableció que los aprendices de plateros debían tomar clases de dibujo en la Real Academia, disposición a la que se dio cumplimiento pero sólo de forma parcial.[54] En 1785 "se declaró que todos los oficios manuales, incluso el de curtidor, herrero, sastre y carpintero, eran honestos y honrados y su ejercicio no descalificaba para puestos municipales".[55] Esta declaración, de hecho, era superada en la práctica, pues en la Nueva España numerosos maestros artesanos habían ocupado puestos de regidores dentro del cabildo e intervenían —según apunta Manuel Carrera Stampa— "en la política municipal, y con mayor interés, en la vida artesanal".[56]

Por su parte, el virrey Revillagigedo intentó reducir los gastos que hacían los gremios para sus fiestas dejando además a su sucesor la opinión contraria que tenía sobre ellos. De acuerdo con el virrey, el estado de atraso en que se encontraban los oficios y las artes era ocasionado por la falta de una educación propia para el artesanado, además de que las ordenanzas contenían defectos y disposiciones que estancaban la industria y gravaban a los artesanos con tasas y diligencias inútiles. Por ello proponía que "sería muy conveniente el extinguir algunos de los gremios que ya no son necesarios", esto es, la abolición de los gremios de panaderos, tocineros, veleros y confiteros y que

[51] Sewell, 1987, p. 63.

[52] AHCM, *Cedulario*, vol. V, f. 76.

[53] AGNM, *Industria y Comercio*, tomo 5, ff. 228-230.

[54] El 1 de diciembre de ese año se informaba que sólo 33 aprendices fueron los que "a costa de muchos afanes pudieron asistir, debiendo ser setenta y ocho a razón de dos cada patrón, por treinta y nueve éstos". AGNM, *Industria y Comercio*, tomo 5, ff. 228-230.

[55] Tanck, 1979, p. 318.

[56] Carrera Stampa, 1954, p. 155; véase también la p. 264.

en algunos convendría, según el estado presente de las cosas en estos reinos, que permaneciesen los gremios, reformando sus ordenanzas, o ya que no se entre en esta obra por larga y difícil, al menos hacer una general y sobre buenos principios, que mirasen únicamente a establecer la debida subordinación y orden entre maestros, oficiales y aprendices, y que estableciese algunas reglas generales de los puntos esenciales de cada clase de obras; pero sin tratar de la figura, tamaño y demás calidades.[57]

La serie de reformas que tuvo lugar en los años siguientes muestran cómo poco a poco fue cambiando la base legal que sustentaba a los gremios y, con ello, su relación con el ayuntamiento. Asimismo, deben entenderse como *reformas* desde "arriba" que, aunque debilitaban a los gremios al modificar algunos aspectos de las corporaciones, no implicaban su abolición *de facto* y, mucho menos, su extinción real como comunidad moral.[58]

Como parte de estas reformas, en 1790 se permitió a las viudas de artesanos agremiados que sus talleres continuaran funcionando aunque contrajeran nuevas nupcias, pues los gremios sólo lo permitían en tanto no se volvieran a casar. A fines del siglo XVIII el juez de gremios del ayuntamiento encabezó un programa de reformas que era impulsado por el virrey Azanza. Como parte de este programa fueron revisadas las ordenanzas de los gremios de guanteros y zapateros exigiéndoles a éstos tanto como a los talabarteros, zurradores y carroceros que trabajaran toda la semana.[59] Esta última medida indica, sin duda, un ataque a la costumbre del artesanado en relación con el uso de su tiempo y un intento por restructurar los hábitos de trabajo.[60] En este sentido, se puede decir que las autoridades ilustradas querían fomentar en los artesanos un ritmo y tiempo de trabajo que los hiciera más productivos, lo cual se traducía en una crítica a lo que se consideraba "tiempo perdido" o de "ocio", como la práctica común del artesanado de hacer "san lunes".

Asimismo, Azanza publicó dos bandos en 1799. El primero, del mes de abril, permitía a todas las mujeres ejercer cualquier oficio siempre y cuando fuera compatible con su sexo y, el segundo, un mes después, hacía extensivas a

[57] Tanck, 1979, p. 315; Castro, 1986, pp. 128-129. Castro Gutiérrez sugiere que la idea de educar a los artesanos expresada por Revillagigedo fue tomada de Campomanes.

[58] Véase *supra* "las cofradías de oficio" en el capítulo I de este libro.

[59] Tanck, 1979, p. 317.

[60] E. P. Thompson indica que "las clases ociosas empezaron a descubrir el 'problema' [...] del ocio de las masas", pero que en la industria manufacturera de escala doméstica, en el pequeño taller y en el sistema de trabajo a domicilio, prevalece una "orientación al quehacer" en la que se encuentra entremezclado el tiempo de trabajo con el tiempo de ocio en la que se constata "que la irregularidad de días y semanas de trabajo se insertaba... dentro de la más amplia irregularidad del año de trabajo, salpicado por sus tradicionales fiestas y ferias". Thompson, 1989, pp. 245, 259, 266 y 285.

toda la población —y en particular a los artesanos— las disposiciones tomadas por sus predecesores el conde de Revillagigedo y el marqués de Branciforte. Este último bando tenía como objetivo:

> que todos los habitantes se vistiesen con decencia y honestidad según su clase: en la inteligencia de que siendo, como es, indicio vehementísimo de ociosidad y malas costumbres la desnudez en los hombres, se tendría por suficiente para asegurar la cárcel a los que se presentasen en la calle sin el vestido correspondiente.[61]

De ese modo, no debía admitirse persona alguna que no fuera "decentemente" vestida a las juntas de gremios ni a las cofradías y hermandades. Ambas medidas tuvieron desde luego efectos entre el artesanado: en relación con la libertad concedida a las mujeres, en 1801 las vendedoras de zapatos del Parián presentaron una denuncia al juez de gremios en el sentido de que los maestros y veedores del gremio les hacían constantes visitas marcando sus productos con el "sello de corriente", tratando de impedirles su actividad mediante "persecuciones con [las] que nos atormentan y finalmente la aversión con que se gobiernan con nosotras", contraviniendo la providencia tomada por el virrey.[62] Estas visitas hacen evidente la forma en que el gremio de zapateros era capaz de defender sus privilegios oponiéndose incluso a los designios de la autoridad suprema de la colonia.[63]

En cuanto a lo dispuesto por el segundo bando, en ese mismo año un funcionario del ayuntamiento encargado de los gremios expresaba lo siguiente:

> Desde que he tomado conocimiento de los gremios de esta capital, no sólo ha sido todo mi empeño arreglarlos, sino también procurar que los maestros y oficiales cubriesen sus desnudeces del mejor modo posible a costa de lo mucho que ganan, y más que pudieran ganar si se aplicaran a trabajar toda la semana entera con particularidad el de talabarteros, carroceros, zurradores y zapateros, que a pesar de ser los más crecidos en el número de individuos, son los más indecentes que por sus vicios y ociosidad dan más que hacer que otros ningunos. Los operarios por lo

[61] AHCM, *Cédulas y Reales Órdenes*, vol. 2979, exp 213, f. 223; AGNM, *Impresos Oficiales*, vol. 23, núm. 34; véase también AHCM, *Artesanos Gremios*, vol. 383, exp. 21.

[62] AHCM, *Artesanos Gremios*, vol. 383, exp. 26. En 1805 Josefa Lorenzo Trejo solicitó a la Junta de Gremios que los veedores no le impidieran "comerciar en zapatos", AHCM, *Artesanos Gremios*, vol. 383, exp. 23.

[63] Este conflicto refleja a dos niveles que el gremio era una comunidad rigurosa, particularista y punitiva. Por un lado, muestra cómo el gremio de zapateros se podía oponer a los vendedores en tanto que afectaban su privilegio sobre el mercado y, por el otro, la forma en que eran capaces de reaccionar ante la competencia femenina.

general de estos oficios no trabajan los lunes, martes y miércoles y si lo hacen los jueves, viernes y sábados de cada semana, es sólo porque la necesidad los estrecha a ello.[64]

Es bastante probable que como resultado de la disposición del virrey y de opiniones como la de este funcionario, los maestros de los diversos oficios fueran compelidos de alguna forma a prestar dinero a sus oficiales para la adquisición de ropa. En 1802, algunos maestros de diferentes gremios hicieron representaciones "pidiendo el reintegro de lo que suplieron a sus respectivos oficiales para vestirse [informando de] la resistencia de éstos no sólo al pago de lo que justamente deben sino su oposición a trabajar en las casas de los maestros".[65]

Entrado ya el siglo XIX, el fiscal de lo civil de la audiencia de México, Ambrosio de Zagarzurieta, elaboró un dictamen en el que se refirió ampliamente a las ordenanzas de los gremios. En 1806 en un largo documento, el fiscal expuso su opinión contraria a los gremios en tanto que atacaban el derecho del hombre (impuesto por Dios) de vivir "con el sudor de su rostro". De acuerdo con el fiscal, este derecho era el "título más sagrado e imprescriptible" del género humano. Asimismo, presentó un proyecto de reglamento de 21 artículos aplicable a los oficios que creía más importantes —en su carácter de "arte"— para los que consideraba conveniente que debían conservarse los gremios. De esta suerte, los "oficios y faenas que consisten en la mera aplicación del individuo a alguna obra o fatiga" debían ejercerse libremente.[66] Los términos utilizados por el fiscal para diferenciar entre el tipo de oficios que requería de algún ordenamiento, y por lo tanto de una organización, y el trabajo común muestra hasta qué punto prevalecían —pese a las ideas de la Ilustración— las concepciones de arte y trabajo características del antiguo régimen.[67]

Resulta importante destacar que la propuesta de reglamento presentada por Zagarzurieta para los que denominaba "oficios importantes" no sólo no modificaba algunas características fundamentales de las corporaciones de oficios, sino que enfatizaba la importancia del aprendizaje del oficio (conservando la diferenciación entre aprendices, oficiales y maestros) y la de la subordinación que se debía al maestro en su calidad de custodia moral de oficiales y aprendices. Igualmente, para el fiscal, la maestría en el oficio requería de

[64] AHCM, *Artesanos Gremios*, vol. 383, exp. 21.

[65] *Idem.*

[66] Véase la *Cédula del 29 de agosto de 1806*, en AGNM, *Comercio e Industria*, vol. 18, ff. 181-182.

[67] Al respecto véase "Mechanical Arts and the Corporate Idiom", en Sewell, 1987, pp. 16-25.

examen, "cumplido el tiempo fijado desde los 14 hasta los 21 años", aunque el oficial podía dejar de presentar dicho examen "con tal de que no trabaje para sí como maestro".[68]

Influido por la opinión del fiscal, Iturrigaray emprendió la reforma de algunos de los gremios, extinguió los de veleros y suspendió los de pasamaneros y toneleros.[69] Al respecto Felipe Castro apunta con bastante razón que

la medida, sin embargo, no tenía una expresa intención contra las corporaciones, sino que se fundamentaba en el escaso número de los agremiados y su consiguiente imposibilidad de sostener el fondo gremial y hacer frente a los necesarios gastos y obligaciones. Los artesanos incluso podrían adherirse libremente a otro gremio —al de sastres los pasamaneros y al de carpinteros los toneleros— y mantendrían algunos privilegios: aunque cualquier persona estaría autorizada a manufacturar obras de arte, sólo los maestros quedarían habilitados para mantener obrador y tienda pública y recibir aprendices. Quienes deseasen examinarse podrían efectuarlo... Aún más, los gremios se reconstruirían si posteriormente hubiese suficiente número de maestros.[70]

Más tarde, entre 1809 y 1810, fueron aprobadas las nuevas ordenanzas del gremio de algodoneros cuyos estatutos se venían reformando desde 1800 a raíz de la expedición de una real cédula que señalaba que el bordado era una actividad propia y exclusiva de mujeres.[71]

Probablemente como resultado de los ataques que venían enfrentando los gremios de artesanos, en 1809 apareció un artículo en el *Diario de México* en el que se criticaba estos ataques. Según el autor del artículo, muchas de las opiniones contrarias a las corporaciones no tenían un fundamento claro sino que se hacían por imitación de los franceses, aunque reconocía que era necesario re-

[68] Véase el artículo 7 del reglamento de Zagarzurieta. *Cédula del 29 de agosto de 1806*, en AGNM, *Comercio e Industria*, vol. 18. Julio Bracho presenta en su obra la transcripción completa de este reglamento. Bracho, 1990, pp. 55-58. Sobre la subordinación de oficiales y aprendices hacia el maestro Sewell indica que en el antiguo régimen "era la posesión de un grado de maestro —no la posesión de un capital— la que hacía de un hombre maestro, invistiéndole de una autoridad semipública... El maestro mandaba sobre el trabajador no en razón de sus derechos como poseedor de los medios de producción, sino de la autoridad inherente a la posesión de un grado de maestro". Sewell, 1987, pp. 118-119.

[69] La medida contra el gremio de veleros fue tomada en octubre de 1806, *Gazeta de México*, vol. XIII, núm. 100, pp. 818-819; véase también Castro, 1986, pp. 129-130, 132-133; Tanck, 1979, nota 30, p. 318.

[70] Castro, 1986, p. 134. Los problemas internos de este tipo, es decir, el endeudamiento y la falta de recursos fueron comunes a algunos gremios mexicanos así como a los europeos. Sewell, 1987, p. 62.

[71] AGNM, *Industria y Comercio*, tomo 18, exps. 9, 10 y 11.

formar a los gremios y proponía un plan para organizar a los artesanos en una dirección y juntas de gremios.[72]

Los acontecimientos de los últimos años de la primera década del siglo XIX tanto en la metrópoli como en su colonia, son de todos conocidos. La invasión de las tropas francesas a España en la primavera de 1808 llevó al príncipe de Asturias a obligar a su padre, Carlos IV, a abdicar en su favor, con lo que Fernando VII ocupó el trono; esta noticia llegó a la ciudad de México en junio del mismo año provocando la movilización de los miembros del cabildo, quienes pretendían que el nuevo rey viniera a vivir a la ciudad. El nuevo rey no alcanzó a tener conocimiento de estas gestiones pues su primer reinado fue muy breve (del 19 de marzo al 5 de mayo), ya que a escasos días de haber ocupado el trono él y su padre se encontraban presos en Bayona en donde se sucedieron la abdicación de Fernando VII en favor de su padre, de éste en favor de Napoleón y, finalmente, la de este último en favor de José Bonaparte quien fue proclamado rey de las Españas el 6 de junio de 1808.[73] Poco tiempo después, en México se recibía la noticia de las abdicaciones y de que Madrid se había insurreccionado contra los franceses así como de la creación de las juntas leales de Valencia y Sevilla. Estos acontecimientos tuvieron sus efectos en la Nueva España y en particular en la capital del virreinato provocando una gran crisis política que desembocó en el golpe de estado contra Iturrigaray el 16 de septiembre.[74] La movilización ocurrida en la colonia durante los dos años siguientes en favor de la autonomía condujo finalmente al inicio de la guerra de Independencia y con ello a la desestabilización del régimen colonial para dar paso a la vida independiente después de diez años.[75]

En medio de estos conflictos, el 9 de febrero de 1811 las cortes generales y extraordinarias declararon "que los naturales y habitantes de América [podían] sembrar y cultivar cuanto la naturaleza y el arte les proporcione en aquellos climas, y del mismo modo promover la industria manufacturera y las artes en toda su extensión".[76] Al año siguiente se promulgó la Constitución Política de la Monarquía Española (en la ciudad de México el 30 de septiembre de 1812) que establecía entre otras cosas la erección de ayuntamientos nombrados por elección indirecta y la formación de una comisión de industria para promoverla.[77] Finalmente, las cortes decretaron el 8 de junio de 1813 que "con el justo

[72] Véase "Economía política. Gremios de artesanos" en *Diario de México*, 24 de octubre de 1809, pp. 471- 474.

[73] Hamnett, 1985, p. 63.

[74] Anna, 1987, pp 55-80.

[75] Hamnett, 1990; Guedea, 1992.

[76] Artículo II del decreto del 9 de febrero de 1811, en Dublán y Lozano, 1876, vol. 1, p. 338; Zárate, 1982, tomo V, p. 348.

[77] Zárate, 1982, tomo V, pp. 357-358; Tanck, 1979, pp. 314-315. Para una descripción de los

objeto de remover las trabas que hasta ahora han entorpecido el progreso de la industria decretan":

I. Todos los españoles y los extranjeros avecindados, o que se avecinden en los pueblos de la Monarquía, podrán libremente establecer las fábricas o artefactos de cualquiera clase que les acomode, sin necesidad de permiso o licencia alguna, con tal de que se sujeten a las reglas de policía adoptadas o que se adopten para la salubridad de los mismos pueblos.

II. También podrán ejercer libremente cualquiera industria u oficio útil sin necesidad de examen, título o incorporación a los gremios respectivos, *cuyas ordenanzas se derogan en esta parte.*[78]

Con este decreto, que fue publicado por el virrey Calleja el 7 de enero de 1814,[79] culminaba la serie de ataques a los gremios aunque no se prohibía su existencia.

Los acontecimientos y debates que se dieron en el ayuntamiento en torno a estas corporaciones y al decreto han sido detallados ampliamente por Dorothy Tanck y más recientemente por Felipe Castro Gutiérrez. Cabe destacar, sin embargo, que aun antes de que las cortes emitieran tal decreto, en el seno del ayuntamiento de la ciudad de México se había discutido en torno a los gremios a causa de un memorial presentado por el gremio de zapateros. En este documento se solicitaba que continuara en vigor una contribución que pagaban los oficiales "del medio semanal y real del Ángel". Dicho memorial suscitó el debate del 7 de mayo entre el regidor Juan Antepara en favor de los gremios —quien indicaba que éstos evitaban los fraudes y engaños al público— y otros dos regidores, Rafael Márquez y Francisco Manuel Sánchez de Tagle, contrarios a los gremios y de la opinión de que se debía dejar en absoluta libertad a los artesanos tanto en la elaboración como en la venta de sus manufacturas. De esa discusión surgió la propuesta de formar una comisión que se encargaría de revisar los reglamentos de los gremios, la utilidad o perjuicios que éstos pudieran tener, así como sopesar la conveniencia de suprimirlos o reformarlos.[80]

Por su parte, el alcalde y veedor del gremio de sastres pedía que se le avisara si los gremios habían sido suspendidos y que si esto era un hecho "se les eximiera del cargo de las elecciones, gastos de la media annata y demás pensiones con

conflictos y problemas del ayuntamiento durante el periodo de la guerra de independencia véase "Esta nobilísima ciudad", en Anna, 1987, pp. 23-54.

[78] Dublán y Lozano, 1876, tomo I, p. 412 (el subrayado es mío).

[79] AGNM, *Impresos Oficiales*, vol. 37, núm. 3.

[80] AHCM, *Actas de Cabildo Ordinarias*, vol. 132-A.

que estamos gravados"; asimismo solicitaba, quizá como un intento de conservar ciertas prerrogativas, se retirara a los rinconeros que habían establecido tiendas de sastrería.[81]

En agosto de 1813, y una vez que los funcionarios del ayuntamiento tuvieron conocimiento del decreto de las cortes sobre la libertad de oficio (y antes de que se publicara el bando), el veedor del gremio de carpinteros elaboró otro memorial en el que solicitó "se cumplieran las ordenanzas y usos de su gremio", petición que tuvo por respuesta que antes de resolver nada sobre el asunto era necesario esperar a la publicación del decreto "que se hará de un día a otro por el superior Gobierno".[82]

A principios de 1814, al nombrarse las comisiones del ayuntamiento que se encargarían de los diversos asuntos relativos a la ciudad, la comisión encargada de "promover la agricultura, la industria y el comercio" quedó en manos de Juan Ignacio Vértiz, el conde de Regla, Manuel Terán, el conde de la Presa y Rafael Márquez, a quienes fueron remitidos los asuntos de los gremios en tanto que entre estos últimos existía, al parecer, una gran confusión sobre lo que era o no procedente. Como había sido costumbre cada año, en los primeros días de enero los gremios procedían a la elección de sus representantes, pero en el estado de cosas de ese momento parecía que lo más sensato era consultarlo con el ayuntamiento, como lo hizo el alcalde y veedor del gremio de sastres. Tal como se habían presentado los acontecimientos, no resulta sorprendente la respuesta negativa que dio el ayuntamiento al veedor del gremio. El dictamen del ayuntamiento establecía que:

> debían cesar semejantes elecciones en atención a que faltaba ya el objeto de los empleos que en ella se conferían porque las funciones principales de los alcaldes y veedores de los gremios eran el cuidar que ninguno que no tuviese el título de maestro pusiese tienda de su oficio, ocurrir a los exámenes de los que pretendían el expresado título y cobrar ciertas pensiones de los maestros y oficiales para los gastos que llamaban del gremio: todo lo cual no tiene en el día lugar respecto a haberse publicado ya por bando de este mes [el decreto de libertad de oficio por lo] que debían pedirse a los alcaldes y veedores de los gremios las cuentas de las pensiones que hubieren cobrado para lo que hoy tiene un derecho inconcuso el ayuntamiento por haber sido de su inspección los mismos gremios.[83]

[81] El documento está fechado el 12 de mayo de 1813. Véase AHCM, *Artesanos Gremios*, vol. 383, exp. 24 y AHCM, *Actas de Cabildo Originales*, vol. 132-A, p. 112.

[82] El memorial fechado el 31 de agosto tuvo esta respuesta el 22 de diciembre de 1813. AHCM, *Actas de Cabildo Originales*, vol. 132-A, pp. 233 y 349.

[83] Véase AHCM, *Ayuntamiento Comisiones*, vol. 406, *Actas de Cabildo Originales*, vol. 133, pp. 3, 9 y 11.

En 1814 Fernando VII regresó al trono y en marzo de 1815 el monarca reestableció las ordenanzas de los gremios,[84] suscitándose nuevamente la consulta sobre la pertinencia de la elección de maestros mayores, alcaldes y veedores de los gremios cuya respuesta se pospuso hasta 1817 indicándose únicamente que los gremios estaban extinguidos, pero que era necesario que se formara un expediente con las disposiciones sobre los gremios para establecer un dictamen acorde a ellas. Este dictamen favorable a la extinción de los gremios fue dado el 27 de junio de 1818, no sin provocar antes una amplia discusión en el cabildo de la ciudad de México.[85] Finalmente, en 1820 con el triunfo del pronunciamiento de Riego, se publicó de nueva cuenta el decreto que ponía en vigor la extinción de los gremios de acuerdo con lo establecido por las cortes de 1813.[86]

El ataque a los gremios al que me he referido en esta parte del capítulo, que culminó con el decreto de 1813 y su ratificación en 1820, ha llevado a diversos autores a afirmar que los gremios desaparecieron. Sin embargo, sabemos que existe gran distancia entre la legislación y su cumplimiento. Esta distancia está mediada por las costumbres y tradiciones que forman parte de un mundo que obedece a ritmos de cambio más lentos.[87] En este sentido, resulta pertinente hacer hincapié en que "la organización del mundo del trabajo no responde sólo a lo que ocurre en la esfera *económica* y en la esfera *política*, sino un poco también a la evolución de las *costumbres*".[88] Es decir, que la función económico-social y de comunidad moral que durante largo tiempo cumplieron los gremios no puede eliminarse por decreto olvidando así que era parte de la forma de vida de los artesanos.

Estas consideraciones me llevan a indicar, tal como señala Carrera Stampa, que a pesar de estas disposiciones los gremios no sucumbieron del todo, aun cuando tuvieron que enfrentarse —y adecuarse— a un nuevo estado de cosas. Este autor apunta que:

en realidad, a pesar de estas disposiciones, los gremios siguieron subsistiendo e influyendo cada vez más pobremente en la vida económica y social del país; ya que

[84] "A condición de que las Juntas de Comercio y Moneda las examinaran para que, con la aprobación de las corporaciones, se cambiaran las reglas que fueran 'perjudicial al fomento de las artes y... a una prudente libertad'... con excepción de 'todo lo que pueda causar monopolio por los del gremio, lo que sea perjudicial al progreso de las artes y lo que impida la justa libertad que todos tienen a ejercer su industria'..." Dorothy Tanck afirma que no existen indicios de que este documento llegara o fuera publicado en la Nueva España. Tanck, 1979, p. 320.

[85] AHCM, *Actas de Cabildo Originales*, vol. 137-A; Tanck, 1979, pp. 320-322; Castro, 1986, pp. 135-136.

[86] Tanck, 1979, p. 322; Castro, 1986, p. 136.

[87] Thompson, 1989, p. 45.

[88] Agulhon, 1992, p. 166 (cursivas en el original).

al hacerse independientes, siguieron prevaleciendo los mismos métodos y procedimientos substancialmente... El gremio de plateros que se puede tomar como prototipo de las corporaciones gremiales novohispanas seguía rigiéndose por sus mismas ordenanzas de antaño, eligiendo los veedores de costumbre, etcétera.[89]

Resulta plausible pensar —sobre todo a la luz de las actividades posteriores del ayuntamiento, reflejadas en las actas de cabildo— que esta corporación asumió como un hecho la abolición de los gremios desligándose en adelante, y por lo menos hasta 1841, de vigilar de cerca gran parte de la esfera de la producción artesanal. De hecho, la comisión formada para el fomento de la industria además de que no existió de forma permanente en el ayuntamiento a lo largo de las primeras décadas del siglo XIX, cuando fue integrada, prácticamente no se ocupó de los artesanos ni de su producción. Así, el artesanado y las corporaciones de oficio enfrentaron un vacío legal producto entre otras cosas de las circunstancias que impuso la propia guerra de Independencia, pero el vacío legal no significó en absoluto la inmediata desaparición de las viejas prácticas corporativas y mucho menos de los artesanos.

De hecho, las costumbres corporativas de los gremios ocuparían un lugar importante, al menos para los artesanos, en los años siguientes; éstas seguirían normando en buena medida sus relaciones cotidianas frente al vacío legal impuesto por el nuevo orden social y político aunque tendrían que adaptarse a las nuevas circunstancias. Desde esta perspectiva, no resulta aventurado afirmar que el mundo artesanal si bien se enfrentó a los cambios, en la práctica mostró también continuidades importantes que no deben perderse de vista por más que se haya visto alterado por los acontecimientos del periodo.[90] Esto es explicable si se considera que la legislación en contra de los gremios, particularmente el decreto de 1813, sólo permitió el libre ejercicio de cualquier arte u oficio, pero no prohibió la existencia de las corporaciones. Y que, a diferencia de lo sucedido en Francia, en México no surgió una legislación propiamente abolicionista —como la ley francesa que abrogó los privilegios y atacó a las corporaciones de los maestros en 1791 (ley d'Allarde)— y, mucho menos, se prohibió y persiguió a las organizaciones de trabajadores mediante una ley como la Le Chapelier.[91]

Responder a la pregunta de qué fue lo que permaneció de los gremios será el objetivo de la segunda y tercera partes de este trabajo, como también el tratar de dar respuesta, en la medida de lo posible, a la serie de preguntas que en su

[89] Carrera Stampa, 1954, p. 277; Guy Thomson indica que el decreto de libertad de oficio no significó el fin de los gremios, Thomson, 1988, pp. XXIII, XXIV y 102; Illades, 1990, p. 75.

[90] Sewell, 1987 y 1992.

[91] Sewell, 1987, pp. 86-91.

momento hizo Robert Bezucha en relación con el artesanado francés y que me parecen del todo pertinentes para el caso mexicano, a saber: ¿cómo cambió el carácter de la vida urbana en la primera mitad del siglo después de la independencia?, ¿cómo respondió la industria artesanal a la abolición de las corporaciones tradicionales y a la introducción de la competencia abierta? y, finalmente, ¿cuál fue la naturaleza de las relaciones económico-sociales dentro de la comunidad de artesanos de la ciudad de México?[92]

[92] Bezucha, 1974.

SEGUNDA PARTE

HACIA EL NUEVO ESTADO DE COSAS:
LOS ARTESANOS Y SUS ORGANIZACIONES
(1820-1853)

En la primera parte de este libro mostré la presencia numérica y la diversidad de oficios del artesanado de la ciudad de México, el lugar que ocuparon sus corporaciones y los cambios que enfrentaron durante el último cuarto del siglo XVIII y los primeros años del siglo XIX. El propósito de esta segunda parte es presentar la situación que prevaleció en los años subsecuentes y la forma en que influyó sobre los artesanos y su mundo.

Los conflictos que surgieron con el inicio de la guerra de Independencia y los problemas políticos y económicos que le sucedieron, han constituido el centro de atención de los historiadores y han contribuido a que la historia de los artesanos en este periodo haya quedado pendiente. Esto se debe también a la concepción de que el artesanado era un elemento arcaico en vías de extinción, sobre todo a la luz del decreto de libertad de oficio de 1813, que asestó un duro golpe a los gremios. Sin embargo, pese a la falta de fuentes y testimonios directos de estos trabajadores —que hace difícil, pero no imposible la reconstrucción de su mundo en estos años—, es claro que los artesanos de la ciudad y su larga tradición corporativa —la de los gremios—, no desaparecieron, aunque pervivieron no sin mutaciones frente al nuevo estado de cosas.

IV. GREMIOS Y ARTESANOS FRENTE A LOS CAMBIOS

Durante el último cuarto del siglo XVIII la Nueva España enfrentó una serie de cambios importantes, muchos de ellos suscitados por lo que David Brading llama "la revolución en el gobierno", es decir, por las reformas borbónicas.[1] La influencia de la Ilustración se tradujo en un ataque a las antiguas corporaciones en las que estaban organizados una buena parte de los artesanos. Los acontecimientos de los últimos años del siglo XVIII y los primeros del siguiente siglo, llevaron —como todos sabemos— a la independencia de la colonia novohispana después de un largo periodo de guerra que trastocó el orden económico, político y social. La minería, una de las actividades económicas más importantes, enfrentó una severa crisis por la destrucción de las minas, la falta de capitales y de mano de obra al iniciarse la guerra (aunque, desde luego, la intensidad de esta crisis varió en cada una de las regiones mineras). Los antiguos monopolios comerciales, como el del consulado de la ciudad de México, tan fuertemente atacados por los reformadores, fueron afectados al limitarles los privilegios de que gozaban, y más tarde por la salida de españoles y sus capitales al iniciarse la guerra. Por su parte, el comercio exterior también sufrió alteraciones: aun antes del inicio de la guerra de Independencia los continuos bloqueos (ocasionados por las guerras entre la metrópoli española y Francia e Inglaterra, cuya contrapartida fue una mayor presión fiscal para los novohispanos que llevó a una crisis fiscal y financiera en la Nueva España así como a su descapitalización)[2] ocasionaron la reducción de su volumen. Esta semiparálisis del tráfico comercial con el exterior caracterizó los años de 1810-1821.

Las reformas que se dieron en el ámbito político-administrativo, expresadas por una parte en los ataques a la Iglesia y, por la otra, a las instituciones coloniales representadas por la figura del virrey y la audiencia, tuvieron como objetivo fundamental la centralización del poder en manos de la corona y la

[1] Brading, 1985.
[2] Marichal, 1990.

obtención de mayores beneficios de sus colonias.³ Esta centralización significó para los criollos novohispanos la reducción de su poder y condujo, virtualmente, a que un sector de este grupo adoptara una posición autonomista una vez invadida la metrópoli por las fuerzas napoleónicas. El estallido de la guerra que llevaría a la independencia, aunado a los efectos de las reformas borbónicas, marcó el inicio de un periodo de continua inestabilidad política que duró, prácticamente, las seis décadas siguientes.

Durante estos años, en el orden político, los enfrentamientos de grupos, los pronunciamientos, los desacuerdos ideológicos (con expresiones regionales y hasta locales) y los conflictos con Estados Unidos y Francia, se sumaron a la crisis económica, a la permanente falta de recursos de los diversos gobiernos y al deterioro general de la economía. La inestabilidad política y la crisis económica que caracterizaron a la época constituyeron, en suma, el contexto en medio del cual el artesanado, tanto como la población trabajadora en general, continuó viviendo.

DE LA LIBERALIZACIÓN DEL COMERCIO AL PROTECCIONISMO: ACONTECIMIENTOS Y CAMBIOS

De acuerdo con Guy Thomson, a finales del siglo XVIII el sector comercial novohispano vinculado con el exterior tendía a invertir en la industria, particularmente la textil, en momentos de crisis como las provocadas por las guerras entre la corona española y los países europeos, cuyo resultado fue un florecimiento temporal de la industria.⁴ La interrupción del ritmo normal del comercio exterior así como la política borbónica en favor del libre comercio, hicieron que el capital comercial encontrara en la vía interna una forma más segura de inversión que se tradujo, durante las últimas décadas de este siglo, en mayor participación del capital privado en la producción manufacturera —aunque desde luego también en la minera— volviendo a los comerciantes en habilitadores e intermediarios y aun en propietarios.⁵

Con el inicio de la guerra de Independencia se dio paso a un periodo de crisis económica. Por una parte, el enfrentamiento entre los insurgentes y los realistas llevó a la desarticulación de las más importantes y tradicionales rutas comerciales, lo que virtualmente contribuyó a la disrupción del mercado. Por la otra, el colapso del monopolio comercial español abrió las puertas a la

³ Burkholder y Chandler, 1984.
⁴ Thomson, 1988, p. 35; Brading, 1985.
⁵ Potash, 1986, pp. 22-23; Thomson, 1988, pp. 107-108; González Angulo y Sandoval, 1981, pp. 195-196; Miño, 1990, pp. 25-26, 106-107, 121-122; Coatsworth, 1990, p. 111.

competencia de otros países, particularmente a la británica, y llevó a la pérdida de la protección del mercado. Los desastres de la guerra, la fuga de capitales con la salida de los españoles, las modificaciones del tradicional sistema monopólico y la destrucción de lo que Robert Potash llama la "muralla protectora" del comercio, dio pie, durante la década siguiente, a la entrada en cantidades considerables de productos manufacturados de origen europeo. [6]

La competencia de las manufacturas extranjeras colocó en situación de desventaja a los productores nacionales. Esta competencia, la intervención del capital comercial en la producción manufacturera y el ataque que sufrieron los gremios, llevarían a los artesanos de los antiguos gremios a desarrollar a lo largo de casi medio siglo una mentalidad proteccionista que en gran parte era una rearticulación de la mentalidad corporativa. [7] En el caso de los artesanos de la ciudad de México (así como los de otras ciudades y regiones del país), este proceso se expresó de forma más coherente durante la quinta década del siglo XIX, con la organización de estos trabajadores en la Junta de Fomento de Artesanos así como en sus juntas menores por oficios.

La política económica adoptada después de la consumación de la independencia, en particular la ley aduanal expedida a fines de 1821, abría la posibilidad para comerciar con todas las naciones, pero al mismo tiempo significaba la falta de protección a la producción nacional. Esta política, así como las disposiciones relativas a los aranceles, estaba encaminada a solucionar —aunque sólo fuera parcial y temporalmente— los graves problemas que enfrentaba la hacienda pública en permanente déficit y con una importante deuda interna y externa.[8] Sin embargo, para los productores mexicanos esta política se traducía en la entrada de artículos del exterior que al ingresar al país constituían, por ende, fuertes competidores.[9] Como resultado de la política arancelaria, en 1822 un panfletista de Guadalajara afirmó "que la ley de 1821 dejaría sin trabajo a dos mil personas de ese centro artesanal".[10] También en Puebla se elaboró una representación por medio de la cual se pretendía la restricción de la libertad de comercio en aquellos artículos que sostenían la industria de esta provincia.[11]

[6] Potash, 1986, p. 26.

[7] Véase capítulos 5 y 6 de este libro y Thomson, 1988, pp. 111, 147 y 187.

[8] Tenenbaum, 1985.

[9] En 1842 la ley aduanal de 1821 fue reformada aumentando el número de artículos cuyo ingreso al país estaba prohibido.

[10] Hale, 1985, p. 261; vale la pena destacar que los artículos de importación (en particular de algodón) eran una fuente de ingresos importante; "para 1826 constituían 32% del valor total de las importaciones, y subieron a más de 46% en el año siguiente". Potash, 1986, p. 47.

[11] Thomson, 1988, p. 204.

El liberalismo comercial puesto en práctica durante la primera década después de consumada la independencia, expresado en la política arancelaria favorable a la apertura comercial, y los cambios de ésta a lo largo de los siguientes años, fueron sin lugar a duda una constante preocupación para el artesanado, tal como se refiere en *El gallo pitagórico*.

Detesto a semejantes comerciantes, respondí, y para hacerles contrapeso, voy a entrar en el cuerpo de un artesano industrioso. —¿Qué locura se te ha metido en la cabeza? me dijo el alma de un artesano que exhalaba de cuando en cuando unos profundos suspiros: ¿no sabes, continuó, que la suerte de un artesano industrioso es la misma que la del reo que está en capilla para que lo ahorquen? Cada reforma del arancel o de la pauta de comisos; cada ley, decreto, reglamento u orden del gobierno que se anuncia relativa al comercio, basta para alarmarlo y tenerlo sin comer ni dormir muchos días y muchas noches. Mejor quisiera un dueño de telares ver en sus manos el cordel con que lo habían de ahorcar, y la mortaja con que lo habían de enterrar, que una madeja de hilaza extranjera, o una vara de manta inglesa. [...] Vino un permiso para introducir géneros prohibidos, se anularon tales artículos del arancel, se concedieron tales introducciones; adiós máquinas, adiós telarcitos, adiós pobre fabricante; ve a vender tus palos a las atolerías para que hagan leña, y quédate a pedir limosna.[12]

Por la cita anterior, es posible observar que el grupo de artesanos más afectado por la política arancelaria del periodo —o el que al menos tenía la posibilidad de expresar su rechazo a ésta y su descontento— era el de los propietarios de talleres. Esto es evidente si se considera que el "artesano industrioso" es equiparado con el "dueño de telares". En otras palabras, que no es improbable que el texto refleje la visión de los artesanos que eran dueños de taller, pues en la cita ambas frases son usadas, prácticamente, como sinónimos.

Por otra parte, como se revela en esta cita, el sector artesanal más afectado por la política arancelaria era sin duda el textil pues, de los artículos de importación, los de algodón constituían una fuente importante de ingresos para el erario, por lo que no resulta extraño que las disposiciones sobre aranceles al comercio de estos productos se encontraran en la agenda de toda discusión sobre la hacienda pública.

Así, la falta de recursos llevó en 1827 a una nueva reforma de la ley aduanal que se tradujo en un comercio más libre tanto de textiles, entre los que se encontraban los tejidos de algodón baratos, como de otros productos.[13] En este

[12] Juan Bautista Morales, *El gallo pitagórico* (reproducción facsimilar de la edición de 1845), México, Porrúa, 1975, pp. 46-48.

[13] Potash, 1986, p. 49.

sentido, la política arancelaria desplegada durante el gobierno de Guadalupe Victoria afectaba gravemente al grupo más numeroso del artesanado que, como se ha visto en el segundo capítulo, era el que se encontraba vinculado a la producción textil. Por otra parte, esta política no fue acompañada de transformación alguna en la producción manufacturera. A diferencia del interés mostrado por la producción minera, las manufacturas no constituían un imán para el capital extranjero en tanto que el capital nacional (mermado por el éxodo de los españoles) era invertido en otros renglones de la economía o bien utilizado en la especulación.[14] Sin embargo, resulta conveniente señalar que, en términos estrictos, la política arancelaria de estos años no se puede calificar de liberal en tanto que fijaba aranceles y prohibía la entrada de algunos productos. Esto, desde luego, no evitaba la competencia que los productos extranjeros imponían a los nacionales y hacía que estos últimos se situaran en una posición de desventaja en el mercado, que para colmo se veía acentuada por aquellos artículos que entraban ilegalmente al país.[15]

La falta de capitales para dinamizar la producción manufacturera, tanto como el ingreso al país de productos del exterior eran causas suficientes —sin contar los años de la guerra y sus efectos— de que el nivel de vida de los artesanos sufriera un deterioro importante. Las continuas quejas por falta de trabajo y la miseria en que se encontraba el artesanado no sólo en la ciudad de México sino en otras regiones del país, como Puebla y Guadalajara, explican en buena parte el descontento generalizado en medio del cual se verificaron las elecciones al término del gobierno de Victoria.[16]

Por otra parte, las palabras de los señores Zalaeta y Ochoa, regidores del ayuntamiento de la ciudad de México en 1825, revelan la situación por la que atravesaba el artesanado de la capital durante esos años. Con motivo de la discusión verificada en el cabildo en torno a los beneficios que había aportado un bando sobre vinaterías, estos funcionarios del ayuntamiento —que además eran artesanos propietarios de taller público— intervinieron en la discusión. El primero señaló "que en el día se experimentan muchas necesidades en los miserables [artesanos] por la mezquindad de sus jornales que es lo que refrena el vicio de embriagarse en los oficiales"; el segundo apuntó que el número de oficiales

[14] Como indica Stephen H. Haber: "Una de las consecuencias del estado relativamente primitivo de los mercados de capital en México fue que era escaso el capital para la inversión industrial". Haber, 1992.

[15] Esto a pesar de algunas medidas como las tomadas durante el mes de mayo de 1828 y por medio de las cuales se liberó del pago de todo derecho al algodón y a la lana de origen nacional (mayo 5) así como la prohibición de introducir seda torcida. Dublán y Lozano, 1876, tomo II, pp. 72-73 y 74 respectivamente.

[16] Potash, 1986, pp. 52-52; Thomson, 1988, pp. 206-207; Illades, 1990, p. 77; Ward, 1981, lib. 5, secciones 2 y 3.

que desempeñaba el oficio en su taller se había reducido y que veía a "sus oficiales más desnudos que el año de veintiuno".[17] Con toda seguridad las disposiciones en contra de la "multitud de vagos y mal entretenidos que inunda la ciudad de México" —que llevaron en marzo de 1828 a la creación del Tribunal de Vagos—, constituyen también una evidencia de la miseria y el desempleo que enfrentaron los artesanos de la capital durante este periodo.[18] No resulta improbable que estas condiciones, aunadas al descontento por la política arancelaria de esos años, contribuyeran en buena parte al rumbo que tomaron los acontecimientos que se suscitaron en los meses siguientes, a saber, la revuelta de La Acordada y el levantamiento que encabezó Lobato en la ciudad de México por medio del cual se desconoció el triunfo de Manuel Gómez Pedraza y que dispuso el ascenso de Vicente Guerrero a la presidencia.[19] El ataque al mercado del Parián, tan memorable por el gran efecto negativo que causó entre los contemporáneos, representa —de acuerdo con Silvia Arrom— una muestra del descontento de los artesanos por la política arancelaria de los últimos años del régimen de Guadalupe Victoria, descontento que al parecer llevó al artesanado de la ciudad a tomar parte activa en el saqueo.[20] Por otra parte, cabe destacar que no sólo los artesanos de la capital dieron muestras de su rechazo a esta política fiscal. Este descontento se expresó también en otros centros manufactureros de provincia como el que se manifestó a través de movilizaciones y de desórdenes en los barrios del centro de la ciudad de Puebla.[21]

Una vez que Vicente Guerrero ascendió a la presidencia, la política aduanal tomó un camino diferente al que había prevalecido en los años anteriores, lo que significó un cambio importante para la producción manufacturera. La elaboración de una legislación prohibitiva mostró el interés del nuevo gobernante por proteger las industrias artesanales. Al hacerse cargo de la presidencia, Guerrero manifestó su interés por proteger las manufacturas y su rechazo del liberalismo económico en los siguientes términos:

[17] Véase la "Discusión sobre Bando de vinaterías de 1823", AHCM, *Actas de Cabildo Originales*, vol. 145-A, pp. 191-199, 11 de abril de 1825.

[18] El 8 de marzo de 1828 los señores Piña y Quijano, capitulares del ayuntamiento, fueron designados en sesión de cabildo para desempeñar cargos en el Tribunal de Vagos, y el 25 de abril también en sesión de cabildo se acordó "que los señores capitulares presenten un vago cada semana de su cuartel". AHCM, *Actas de Cabildo Originales*, vol. 148-A; sobre la frecuencia con que los artesanos fueron acusados de vagancia véase el capítulo VI de este libro.

[19] Sierra, 1977, tomo XII, p. 193.

[20] Una de las más recientes interpretaciones del ataque al Parián, y quizá hasta ahora la mejor, es la de Silvia Arrom. Arrom, 1988b; al igual que ella, Richard Salvucci afirma que el saqueo del Parián fue realizado por "una chusma engrosada por artesanos sin empleo", Salvucci, 1992, p. 252.

[21] Para el caso de Puebla véase Thomson, 1988, pp. 206-208.

La industria, agrícola y manufacturera, no solamente puede ser mejorada, sino extendida a campos enteramente nuevos. La aplicación bastarda de principios económicos liberales y la inconsiderada amplitud dada al comercio extranjero agrabaron nuestras necesidades... Para que la nación prospere es esencial que sus trabajadores se distribuyan en todas las ramas de la industria, y particularmente que los efectos manufacturados sean protegidos por prohibiciones de importación sabiamente calculadas.[22]

Este interés se concretó en el proyecto de ley (aprobado en febrero de 1829 y firmado por Guerrero en mayo de ese año) que prohibía la importación de tejidos baratos así como de algunos metales. Desde luego esta ley fue recibida dentro del ámbito artesanal con gran beneplácito, aunque para su infortunio la ley quedó sin efecto al posponerse, primero, por disposición de Lorenzo de Zavala a cargo del Ministerio de Hacienda y, después, por las presiones de un erario sin recursos que tenía que hacer frente a la amenaza de invasión española que intentaba recuperar a México, así como por la rebelión en contra de Guerrero que en diciembre de 1829 acaudilló Anastasio Bustamante.[23]

Al iniciarse la cuarta década del siglo XIX, la política relativa a la producción manufacturera cambió de signo. Con Bustamante en el poder y mediante los esfuerzos desplegados por Lucas Alamán como ministro de Relaciones, el estado de la manufactura "reducido casi a la nulidad" —según lo expresó este último ante el congreso— debía mejorarse fomentando la introducción de suficientes capitales y maquinaria adecuada; este razonamiento llevaría a mediados de 1830 a la iniciativa para la creación del Banco de Avío.

Gracias al estudio de Robert Potash sobre el Banco de Avío, se sabe que la iniciativa gubernamental pretendía impulsar a la industria textil aportando recursos iniciales para atraer el interés y la inversión de capitales. Con la fundación del banco la política económica se alejaba en cierta forma de los preceptos del liberalismo económico al introducir la intervención estatal pero, al mismo tiempo y ante la necesidad de recursos para poner en marcha el proyecto, se adoptaba una política liberalizante que posibilitara la formación de una industria mecanizada. En otras palabras, el proyecto encabezado por Alamán significó, durante casi una década, una mezcla de los preceptos librecambistas y los proteccionistas. Y, desde luego, ocasionó respuestas desfavorables entre los liberales "doctrinarios" —como Lorenzo de Zavala y José María Luis Mora— así como entre el artesanado.[24]

[22] "Manifiesto del C. Vicente Guerrero, segundo Presidente de los Estados Unidos Mexicanos a sus compatriotas" (México, 1829), en Potash, 1986, p. 55; véase también Hale, 1985, p. 275.

[23] Potash, 1986, pp. 64-66; Tenenbaum, 1985, p. 51; Thomson, 1988, p. 208.

[24] Hale, 1985, pp. 276-278.

La oposición de este último grupo claramente ejemplificada en 1831 por los ataques de los poblanos al banco (que estuvieron encabezados por el diputado de Puebla Pedro Azcué y Zalvide) constituyeron de hecho, como señala Potash, "la determinación de los artesanos de conservar su sistema de producción".[25] La búsqueda de un sector del artesanado por imponer una política restrictiva a la importación de textiles extranjeros así como los proyectos presentados en 1835 al congreso nacional por los representantes de Puebla, Jalisco, México, Oaxaca y Veracruz, entre otros, significaban sin duda ese esfuerzo del artesanado por sobrevivir ante la competencia que significaría la entrada de mercancías extranjeras derivada de la suspensión de las prohibiciones sobre importación de productos.[26]

Como es sabido, los créditos aportados por el banco para el fomento de la industria, en su mayor parte dedicados a la producción de textiles, tuvieron poco éxito con excepción de la fábrica de hilados de Manuel Antuñano en Puebla. La mecanización de la industria, uno de los objetivos de la institución, tuvo cierto efecto pero sólo en el hilado,[27] ya que tal mecanización no alcanzó siquiera a la gran parte de la producción textil y mucho menos, al conjunto de la producción manufacturera que como se indicó antes se caracterizaba por su gran diversidad.[28] Las protestas del sector artesanal productor de textiles han sido estudiadas con cierta amplitud, pero aún se desconoce la respuesta del resto del artesanado ante la política de estos años.

Ante los cambios suscitados con el triunfo de los centralistas a mediados de la década de los treinta y hasta 1846, la política de los diversos gobiernos en torno a la producción industrial adquirió un cariz proteccionista —pese a los conflictos y a los continuos pronunciamientos en favor del retorno a la organización federal—.[29] Los estímulos a la industria adquirieron la forma de exenciones de impuestos que fueron complementados, desde la iniciativa gubernamental, tanto por el propio banco como por la protección mediante aranceles al comercio. En este sentido, la circulación de algunos productos del país tales como los textiles, el papel, el hierro y la loza de barro quedó liberada de impuestos. Esta medida pudo hacerse general en virtud de que la propia organización centralista de la república eliminaba las trabas impuestas por el federalismo que otorgaba el derecho a cada uno de los estados (entonces departamentos) de

[25] Potash, 1986, p. 85.

[26] Hale, 1985, p. 278; Potash, 1986, p. 129; Thomson, 1988, pp. 218-219; Illades, 1990, p. 79.

[27] Bazant, 1964a.

[28] Moreno, 1981, pp. 334-335; Leal y Woldemberg, 1986, p. 127.

[29] Josefina Vázquez apunta que durante "los once años de centralismo, existieron por lo menos cinco diferentes modalidades de gobierno". Vázquez, 1987, p. 28.

dictar disposiciones particulares en cuanto a su régimen interno y la administración de sus recursos. Así, la nueva situación política permitió que en mayo de 1837 se decretara la exención de carácter nacional en un momento en que Bustamante, nuevamente, se encontraba en el poder.[30]

Resulta conveniente subrayar la importancia de las medidas gubernamentales tomadas a partir de 1837 en torno a la exención de impuestos, ya que, si mi apreciación no es equivocada, las disposiciones que se tomaron para evitar que los extranjeros se aprovecharan del decreto para introducir sus productos revivían algunas de las viejas prácticas de los gremios, al establecer un sistema de inspección en torno a las industrias del país.

> Cada fabricante debería informar al recaudador de alcabalas de su jurisdicción el número exacto de telares y husos que tuviera, y las clases bien definidas y cantidades de efectos que fabricara; y debería permitir a los empleados recaudadores hacer inspecciones periódicas en sus establecimientos, para verificar la información. Todos los artículos deberían llevar el sello de su fabricante.[31]

Aunque el decreto no entró en vigor sino hasta octubre de 1838, la cita anterior muestra cómo con la inspección a los establecimientos se recuperaban algunas prácticas de los gremios, sólo que ahora la vigilancia quedaba en manos de los empleados de Hacienda en lugar de los antiguos veedores. Que los productos elaborados en los establecimientos tuvieran que llevar el sello de sus fabricantes recuerda igualmente las disposiciones que al respecto habían establecido los gremios en el periodo colonial.

Como contrapartida a la falta de organización entre el gran número de pequeños talleres artesanales dedicados a la actividad textil en la ciudad de México,[32] los grandes manufactureros de textiles de la capital organizaron en 1839 la Sociedad para el Fomento de la Industria Nacional. Ésta, aunque permitía la adscripción de todo productor independientemente del tamaño del taller, restringía la posibilidad de ejercer cargos dentro de la organización a aquellas personas que tuvieran menos de treinta trabajadores. Dicha organización pretendió aprovechar los recursos del Banco de Avío asumiendo sus funciones y bienes. Sin embargo, la difícil situación por la que atravesaba en ese momento el banco y los conflictos políticos del periodo llevaron a su abolición mediante el decreto que expidió Santa Anna el 23 de septiembre de 1842.[33]

[30] Vázquez, 1987, p. 29; Potash, 1986, pp. 187-188.

[31] Potash, 1986, p. 188; véase el "Reglamento de la Secretaría de Hacienda", del 23 de mayo de 1837.

[32] Véase el capítulo IV de este libro.

[33] Dublán y Lozano, 1876, tomo IV, pp. 267-268.

Si bien es cierto que las expectativas que dieron origen al banco no se cumplieron cabalmente, los años transcurridos y la experiencia adquirida en torno a la participación gubernamental y a la organización de los particulares llevaron, en diciembre de ese año, a que la recientemente creada Junta de Industria lograra poner en marcha su proyecto de formar un organismo que mantuviera en estrecha relación al gobierno con la industria. De tal suerte que, el 2 de diciembre de 1842, durante el interinato de Nicolás Bravo, se decretó "la formación de un gremio industrial" (denominado Junta General de la Industria Mexicana),[34] cuyo órgano ejecutivo fue la Dirección General de la Industria Nacional que, al quedar a cargo de Lucas Alamán, encaminó sus esfuerzos entre otras muchas cosas, al establecimiento de escuelas vocacionales tanto para la agricultura como para el artesanado.[35]

La Dirección de Industria no se encontró al margen de los cambios políticos de los años siguientes. La iniciativa original de que se constituyera en un organismo de carácter nacional a través de la formación de juntas regionales, cambió de sentido con el retorno del federalismo en 1846.[36]

Con el cambio a la organización federal —que dominaría a pesar del descontento y la guerra con Estados Unidos hasta el final del periodo que se aborda en este trabajo, es decir, hasta 1853—, la dirección perdió autonomía y pasó a depender de la Dirección de Colonización e Industria. Este acontecimiento fue sin duda el antecedente de su futura incorporación al Ministerio de Fomento, creado justamente en 1853. De acuerdo con Potash, a partir de 1846 el proteccionismo de los años anteriores había venido perdiendo terreno y, con el paso del tiempo, llevaría a que después de concluida la guerra con Estados Unidos se generalizara la idea de que el proteccionismo ya no era útil.[37]

DE FRENTE A LOS CAMBIOS

Tal como se indicó en las últimas páginas del segundo capítulo, los cambios en la concepción de los gremios y su utilidad para el adelanto de la producción manufacturera llevaron a que en 1813 se decretara la libertad de oficios. El decreto publicado por Calleja en 1814 fue objeto de debate en el cabildo de la

[34] Los informes y memorias de la junta pueden verse en AHCM, *Comercios e Industrias*, vol. 522.

[35] Potash ha señalado la similitud de esta organización con el modelo del gremio minero colonial. Véase Potash, 1986, pp. 202-203. Por su parte Rafael Carrillo Azpeitia apunta que la dirección adoptó "una estructura gremial". Carrillo, 1981, p. 141; Chávez, 1938.

[36] Vázquez, 1987, p. 52; la ley del 17 de septiembre de 1846 confirió a los estados la facultad para cobrar impuestos sobre los husos.

[37] Potash, 1986, p. 215.

ciudad de México en diferentes momentos antes de consumarse la independencia del país. Tanto en 1815, como en 1817 y 1818, fechas en que las actas de cabildo aportan información en torno a la polémica sobre la permanencia o no del sistema gremial, se puede apreciar que —al menos en la corporación municipal— se impuso la concepción negativa que consideraba sin sentido la elección de funcionarios de los gremios a la luz del decreto. Asimismo, por esas discusiones se puede apreciar que en el ayuntamiento imperó la idea de que los gremios se habían extinguido.

La importancia del ayuntamiento en relación con los gremios hace conveniente hacer un alto para examinar los cambios que se suscitaron al interior del organismo en su relación con el artesanado urbano.

De acuerdo con las ordenanzas de la ciudad (art. 6°), los diputados de elecciones y pobres del ayuntamiento tenían como obligación: "mirar" por los pobres y "asistir a las elecciones que hicieren, y tienen obligación de hacer conforme a las Ordenanzas de los gremios en sus oficios cada uno, por lo que le toca para ver votar los que hubieren de asistir y calificar los votos por que no se entrometa alguno que no lo sea ni esté examinado para que legítimamente y sin nulidad elijan veedores y alcaldes de cada uno de dichos gremios".

Estas disposiciones, según se expuso en reunión de cabildo en 1818, se habían verificado año con año "hasta la extinción de los gremios" publicada por bando del 7 de enero de 1814.[38] En efecto, de acuerdo con estas palabras, el ayuntamiento interpretó el decreto de 1813 como la extinción de los gremios y, por lo mismo, desde el momento en que Calleja publicó el bando, no se habían elegido veedores para los gremios existentes.

A partir de ese momento, la junta de gremios y los jueces encargados de las elecciones de los funcionarios de las corporaciones gremiales y de dirimir sus conflictos, desaparecieron como parte de las comisiones que se formaban cada año al nombrarse los funcionarios del ayuntamiento, con excepción del juez de escuelas. En 1818, al formarse las comisiones de la corporación municipal, se indicaba que "desde la supresión de los gremios se nombra un capitular con el título de juez de escuelas, antes de gremios".[39]

Dos años más tarde, al ponerse nuevamente en vigor la constitución de la monarquía española, y de acuerdo con el decreto del 23 de junio de 1813, quedaba nuevamente establecido que "en la ejecución de lo que sobre el fondo de la agricultura, la industria y el comercio previene la constitución, cuidará muy particularmente el ayuntamiento de promover estos importantes objetos, removiendo todos los obstáculos y trabas que se opongan a su mejora

[38] AHCM, *Ayuntamiento-Comisiones*, vol. 406, exp. 11.
[39] *Idem.*; Tanck, 1984.

y progreso".[40] De esta suerte, la lista de comisiones nombradas para el ayuntamiento constitucional incluía una comisión denominada de agricultura, industria y comercio (que estuvo formada por el conde Alcaraz, Francisco Sánchez de Tagle, Andrés del Río, Agustín de la Peña, Manuel Carrasco y Benito José Guerra) que se encargaría de los asuntos de la ciudad relativos a estas actividades.[41]

Esta comisión fue elegida durante los años siguientes, en los que se sucedieron la consumación de la independencia, el efímero imperio de Iturbide, un triunvirato y la organización del país en república federal con la Constitución de 1824 (en la que por otra parte no se hizo mención explícita alguna en relación con los cuerpos artesanales).[42] Sin embargo, para 1827 había desaparecido la comisión de agricultura, industria y comercio de la lista de comisionados y surgido otra, a saber: la de inspección de obrajes y oficinas cerradas.[43] El 5 de enero de 1827, a propuesta de uno de los síndicos, se aprobó el nombramiento de una comisión

> que vele sobre el buen trato que debe darse en las panaderías, tocinerías, curtiderías y obrajes a los operarios de esas oficinas, como asimismo del cumplimiento de las obligaciones de éstas, con facultad a cada uno de los señores que la compongan de visitar dichas para oír las quejas de los amos y sirvientes y quedaron nombrados para el efecto los señores Batres, Corona y Balderas.[44]

Sin embargo, como se puede apreciar, la inspección dejaba de lado una buena parte de los trabajadores y establecimientos artesanales, lo que muestra cómo el ayuntamiento asumía en la práctica una actitud diferente de la que había prevalecido antes de la independencia del país. Esta comisión funcionó hasta 1831 y al año siguiente desapareció.

Tal como se apuntó, durante el periodo colonial correspondió a la corporación municipal vigilar de cerca el cumplimiento de las ordenanzas gremiales mediante los funcionarios comisionados para el efecto. Entre las prerrogativas de los gremios —desde luego con intervención del ayuntamiento— se hallaba la de examinar a los oficiales que pretendían la maestría en el oficio así como aprobar el establecimiento de nuevos talleres. Dos preguntas resultan oportu-

[40] Dublán y Lozano, 1876, tomo I, pp. 413-421.

[41] AHCM, *Ayuntamiento-Comisiones*, vol. 406, exp. 12.

[42] Dorothy Tanck plantea que la Constitución de 1824, al asegurar la libertad e igualdad civil, hacía que el "gremio, como organización económica de producción y como institución jerarquizada", cesara "teóricamente de tener objeto". Tanck, 1984, p. 29.

[43] AHCM, *Ayuntamiento-Comisiones*, vol. 406, exp. 13, en adelante correspondientes a los años de 1827, 1828, 1829, 1830 y 1831.

[44] AHCM, *Actas de Cabildo Originales*, vol. 147-A, p. 6.

nas frente a los cambios que supuso la libertad para ejercer los oficios y los sucesos que tuvieron lugar durante los años inmediatamente posteriores: ¿qué sucedió con estas prerrogativas?, ¿fueron olvidadas por completo? Si no fue así, ¿de qué forma y quiénes asumieron estas funciones?

No resulta difícil imaginar el desconcierto que debieron provocar el decreto de 1813 y el bando de 1814 entre el artesanado agremiado que encontraba beneficios en su corporación, sobre todo en un momento en que la guerra por la independencia provocaba la movilización de diferentes sectores novohispanos. A pesar de que por las discusiones que se dieron en torno a los gremios en el ayuntamiento, desde 1813 se puede apreciar que la corporación municipal asumió prácticamente como un hecho la extinción de los gremios, al menos entre un cierto grupo de artesanos no se consideró así. Durante los años siguientes, aun cuando no existió —como se vio antes—, una comisión dentro del cabildo encargada de asumir las funciones que otrora realizaba el juez de gremios, algunos artesanos continuaron recurriendo a la corporación municipal para solicitar examen o permiso para establecer talleres. Veamos algunos casos.

En 1816 Hilarión Rivera, herrador, solicitó licencia al ayuntamiento de México para poner su taller en uno de los costados de la Ermita del Calvario. La licencia le fue concedida porque el escribano del ramo de policía de la corporación municipal reconoció el área y ésta quedaba a una distancia mayor a la que estipulaban las ordenanzas. La autorización que le concedió el presidente de la junta de policía decía: "Concédase la licencia que solicita bajo la calidad que asienta de tener limpio el paraje, y la de no estorbar en modo alguno el paso público."[45]

Lo anterior bien puede interpretarse como un indicio de que la costumbre gremial sobrevivió al decreto que permitía la libertad para ejercer cualquier oficio, pues a pesar de que el ayuntamiento era el encargado de autorizar la apertura de nuevos talleres, al menos durante los primeros años siguientes a 1813, no lo hizo sin consultar a los maestros de los gremios.

Otro ejemplo de ello es el siguiente: en 1819, Juan Fonte, propietario de un banco de herrador en la Alameda, solicitó licencia para ponerlo sobre pilastras y cubierta de firme. La solicitud le fue concedida, no sin el informe de las conveniencias de la obra por parte del maestro mayor del ramo.[46] En cuanto a la posibilidad de ejercer el oficio sin examen, resulta importante la actitud de algunos artesanos de la ciudad de México después del decreto. En junio de 1815 Miguel Romano presentó examen como herrador y los maestros que lo examinaron lo encontraron apto. Dos años después, en 1817, un oficial curti-

[45] AHCM, *Artesanos-Gremios*, vol. 383, exp. 26.
[46] *Idem.*

dor pedía que se le examinara en dicho arte y el juez de gremios y regidor perpetuo, Ignacio Pico, pidió a los maestros veedores que liberaran "el billete del estilo para que procedan al examen del suplicante, y resultando apto, expídasele el documento que sirva de título."[47] El caso de Fonte amerita varios comentarios. En primer lugar, es importante tener en cuenta que para 1817, fecha en que el oficial curtidor solicitó el examen, el decreto de libertad de oficio de 1813 ya era conocido y los funcionarios del ayuntamiento —por lo que se puede ver en las actas de cabildo— daban por hecho la extinción de los gremios. Y, en segundo lugar, es claro que en 1817 las autoridades de este gremio seguían en funciones ya que se encomendó a los maestros veedores que aplicaran el examen y que expidieran el título correspondiente.

Por otra parte, una muestra de la falta de claridad entre lo que correspondía autorizar o no por parte de las autoridades del cabildo en relación con el artesanado, son dos solicitudes que artesanos de diferentes oficios hicieron llegar a la corporación. En 1821 los zapateros de la ciudad enviaron un manifiesto al ayuntamiento en el que solicitaban la reforma de lo que calificaban como el "torpe establecimiento introducido en el comercio de zapatería". La petición de los zapateros fue denegada "por ser opuesta a la libertad actual del sistema".[48]

El 12 agosto de 1822 los herradores y albéitares de la capital hicieron llegar otro documento a las autoridades. El ocurso que elaboraron estos artesanos iba dirigido al jefe político y en él los herradores demandaban el cumplimiento de las ordenanzas de su gremio. Al día siguiente dicho documento fue enviado a la diputación provincial, instancia en la que permaneció sin respuesta durante diez meses hasta que en junio de 1823 fue enviado al ayuntamiento con el argumento de que el asunto era de la competencia de la corporación municipal; desafortunadamente no se sabe cuál fue la respuesta del ayuntamiento, pues en las actas de cabildo sólo consta que el ocurso se pasó al síndico segundo.[49] Sin embargo, la solicitud de los herradores y albéitares refleja el interés de éstos por mantener sus privilegios como corporación. Igualmente, revela que, aunque las autoridades del ayuntamiento interpretaron el decreto de 1813 como la extinción de los gremios, algunos artesanos hicieron una lectura diferente. Finalmente, el decreto sólo establecía libertad para ejercer cualquier oficio sin necesidad de hacer examen e incorporarse a los gremios, pero ello no implicaba su abolición en el sentido estricto.[50]

[47] *Ibid.*, exp. 33 y "José Mariano Pérez sobre que se le examine en el arte de curtidor", exp. 26.

[48] AHCM, *Actas de Cabildo Originales*, vol. 141-A, 13 de febrero de 1821.

[49] *Ibid.*, vol. 142-A, p. 423.

[50] "Los gremios de artesanos gozaban del privilegio de realizar en exclusividad determinadas actividades económicas, además de monopolizar el trabajo. Esta segunda atribución comprendía,

Resulta difícil pensar que en los años que siguieron a la consumación de la independencia el ayuntamiento de la ciudad pudiera permanecer totalmente al margen de la actividad productiva de los artesanos. Es probable que en estos años haya continuado de alguna forma vigilando y regulando tanto la apertura de talleres como el funcionamiento de los ya existentes. La continua referencia a la existencia de talleres "públicos" podría ser un indicio de relación o reconocimiento por parte del ayuntamiento, aunque sólo existen algunas evidencias al respecto, en particular las relativas a los herradores.

El 10 de mayo de 1822, en sesión de cabildo, se vio un escrito de José Antonio Palafox, quien pretendía licencia para establecer un banco de herrar en el Callejón del Órgano. La solicitud fue enviada para su dictamen a uno de los regidores. Otra solicitud del mismo estilo fue discutida el 23 de noviembre. En esta ocasión Juan Fonte solicitaba permiso para instalar su banco en el costado de la casa o cochera del alamadero, sólo que esta vez se acordó "que pase a los señores jueces de mercados para que regulen la respectiva pensión y establezcan las condiciones que estimen convenientes para el permiso que solicita".[51] Un año después las solicitudes de herradores continuaban llegando al ayuntamiento: en un ocurso del 19 de septiembre Antonia Arriaga pidió que se le refrendara la licencia para que su banco de herrar situado en el Puente de Anaya continuara operando.[52]

La importancia conferida por algunos artesanos al examen para acceder a la maestría en el oficio aun después de consumada la independencia se revela con claridad en la solicitud que en 1824 presentó un oficial de herrador. En abril de ese año Antonio Espinoza suplicaba que se le diera licencia "que tiene pedida para poner un banco de herrador, sin embargo de no ser examinado". La respuesta que emitió el ayuntamiento fue que elaborara una nueva solicitud "como está prevenido para dar curso al expediente". Este artesano había solicitado la licencia un mes antes y aunque en cabildo se acordó que la petición pasara al comisionado del cuartel en donde se pretendía abrir el establecimiento, la solicitud de abril indica que no se le había dado respuesta alguna. Finalmente, en mayo Espinoza presentó otra solicitud para abrir su taller y el cabildo acordó que el regidor del cuartel de la Plazuela del Salto del Agua informara sobre el particular.[53]

no sólo el proceso productivo, sino también la capacitación y la calificación de la mano de obra (incluyendo, claro está, la exclusividad del examen y el poder para determinar quién era apto o no). En 1814 se atacaron frontalmente estos privilegios de los gremios de artesanos, pero de allí no se sigue que éstos quedasen al margen de la ley." Illades, 1990, p. 77.

[51] AHCM, *Actas de Cabildo Originales*, vol. 142-A, pp. 244 y 620 correspondientes al 10 de mayo y 23 de noviembre de 1822.

[52] *Ibid.*, vol. 143-A, p. 366.

[53] *Ibid.*, pp. 167, 216 y 225.

Otros casos de esta misma índole fueron vistos en sesión de cabildo durante 1824. El 6 de marzo Dolores Díaz solicitó permiso para trasladar su banco de herrador de la espalda de la Segunda Ermita del Calvario a la calle de San Juan de Letrán, e igualmente la solicitud pasó a manos del regidor a cargo del cuartel quien al no encontrar inconveniente lo informó así al cabildo y este último autorizó el traslado. En marzo Carlos Mairet y Tomás Guilló pidieron licencia para poner un establecimiento de curtiduría en San Cosme. El asunto fue enviado al regidor del respectivo cuartel y en abril se vio el informe del señor Dosamantes que indicaba "no encontrar embarazo en que se conceda dicho permiso".[54]

En junio y agosto de 1825 el cabildo recibió dos solicitudes para el establecimiento de coheterías. La primera fue presentada por Benito Sánchez e iba dirigida al gobernador; el interesado pedía permiso para "abrir tienda pública de cohetería bajo las condiciones y circunstancias de todos los demás coheteros", acordándose que "no hay embarazo en que el interesado ejerza su Arte". La segunda fue presentada por Manuel Ríos y corrió con la misma suerte.[55] Dos años después Isidro Silva solicitó permiso para abrir una cohetería en "la casa de su residencia"; el acuerdo de cabildo del 20 de agosto de 1827 fue que este ocurso pasara a la comisión de policía.[56]

Resulta evidente a la luz de la información anterior que las solicitudes para el establecimiento de talleres no fueron enviadas a la comisión encargada de fomentar la agricultura, la industria y el comercio. La revisión de las actas de cabildo muestra que durante el tiempo que funcionó dicha comisión no se discutieron, al menos en las sesiones de cabildo, asuntos relativos a la producción manufacturera. Aún más, la denuncia que se presentó en 1824 en contra de un maestro sastre propietario de un taller ubicado en la calle de Donceles por maltratar a sus aprendices fue remitida a la comisión de educación.[57]

Por otra parte, la documentación del periodo que de alguna manera hace referencia a los productos elaborados por artesanos tiene que ver más con los conflictos originados entre los comerciantes establecidos en los mercados y los vendedores ambulantes de este tipo de mercancías. Por ejemplo, en 1824 los zapateros solicitaban que se les concediera permiso para vender sus zapatos en el callejón de la Plazuela de Jesús, solicitud que les fue denegada. En ese mismo año los comerciantes de mantas solicitaron al síndico que promoviera un ocurso

[54] *Ibid.*, pp. 142 (6 de marzo), 171 y 183 (26 de marzo y 2 de abril respectivamente).

[55] *Ibid.*, vol. 145-A, ocursos presentados el 14 de junio y el 9 de agosto, pp. 338 y 471 respectivamente.

[56] *Ibid.*, vol. 147-A, 20 de agosto de 1827.

[57] *Ibid.*, vol. 144-A, p. 341, sesión del 13 de julio de 1824.

para que se cumpliera el bando que prohibía la venta de zapatos, ropa, muebles y "cualquiera otros efectos en las calles públicas, y menos en las banquetas y esquinas". Por su parte, los vendedores de rebozos establecidos en los mercados buscaron que se impidiera la comercialización de estos productos en las calles; el expediente promovido por ellos fue remitido a la comisión de mercados y ésta respondió que:

> no encuentra [que] sea de sus atribuciones ni arreglado a justicia impedir que cada cual lleve y venda sus mercaderías donde mejor le cumpla a su voluntad y ventajas; no siendo de los artículos que por su naturaleza deban expenderse en puntos fijos para vigilar sobre su condición y precio.[58]

El acuerdo de cabildo resultó favorable para los "reboceros vagantes", debido a que se consideró que éstos eran en su mayoría fabricantes que acostumbraban abastecerse de hilo y vender al mismo tiempo sus productos en la zona cercana a Palacio.[59] Es decir, que eran artesanos que se encargaban, como era costumbre, de la comercialización de sus productos en la vía pública. Esto indica que frente al vacío legal que privó en los años que siguieron a la independencia, las costumbres de antaño eran las que continuaban normando algunas de las prácticas de los artesanos.

Por su parte, el ocurso presentado por los mercilleros y rosarieros en el que pedían que se les permitiera continuar vendiendo sus "efectos" en el sitio acostumbrado y la respuesta negativa del municipio, en el mismo año que se favoreció a los reboceros, hace evidente que en el ayuntamiento no existía una política muy clara al respecto y que muchas de las decisiones tomadas en el periodo fueron meramente coyunturales.[60]

En los años siguientes a 1831 no aparece registrada la formación de ninguna comisión dentro del ayuntamiento que indique relación alguna con el artesanado. La inexistencia de una comisión encargada de la producción manufacturera en la corporación de la capital entre 1832 y 1840 bien puede ser el resultado de los continuos cambios y problemas de orden político, aunque igualmente sugiere la inexistencia de una regulación y vigilancia en torno a la producción y productores artesanales de la ciudad de México, así como la dispersión de las funciones que antes se encontraban a cargo de comisiones específicas. Tal parecía que los gremios y los artesanos, otrora tan importantes dentro de la propia corporación municipal, fueran, para ésta, asunto del pasado. Así lo re-

[58] *Ibid.*, pp. 57, 126-127, 182 y 200.
[59] *Idem.*
[60] El acuerdo de cabildo fue simple y llanamente "que no ha lugar". Véase el "Ocurso de los mercilleros y rosarieros...". *Ibid.*, p. 350.

fleja la falta de información y referencia sobre ellos en la Memoria del ayuntamiento de México de 1830.[61]

Antes de la década de los años treinta, como ya se señaló, el artesanado hizo acto de presencia frente a la política arancelaria favorable al comercio, y constituyó una fuente de preocupación cuando se hacía referencia a su estado de miseria, a la necesidad de acabar con el abundante número de vagos que se encontraban por todas partes o bien cuando se veía en la educación un instrumento para formar ciudadanos industriosos, tal como lo señaló uno de los regidores en 1825. A raíz del bando sobre el funcionamiento de vinaterías (al que me referí anteriormente), un regidor expuso "que el beneficio de los talleres no consiste en haberse cerrado las vinaterías, sino en la mejoría de las costumbres a merced de la Ilustración".[62]

En 1840, al informar el ayuntamiento del estado de los ramos a su cuidado recordando que conforme a la ley correspondía a la corporación "el deber de promover el adelantamiento de la agricultura, industria y comercio", la corporación municipal informó que, en tanto que a ella correspondía fomentar la industria, creía conveniente explicitar los medios por los que se llegaría a tal fin.[63]

> La instrucción de nuestros muy atrasados artesanos, la erección de establecimientos con fondos bien sistemados [sic] y cuantiosos que fuesen a la vez las fuentes de esa instrucción... las exenciones, premios y demás estímulos de este orden decretados en favor del talento, de invención y de imitación; tales son las sendas que debía seguir el Ayuntamiento para promover los adelantos de las bellas artes y de las mecánicas, y en general de los fecundos resultados de la industria agrícola, fabril y mercantil.[64]

Es probable que esta declaración influyera para que nuevamente al año siguiente se instalara en el ayuntamiento la comisión de agricultura, industria y comercio que quedó a cargo de Agustín Navia y Ramón Olarte.[65] La intención del ayuntamiento de cumplir con el fomento de estas actividades, lo llevó a

[61] Véase *Memoria Económica de la Municipalidad de México formada por orden del Exmo. Ayuntamiento en 1830*, México, Imprenta de Martín Rivera a cargo de Tomás Uribe, 1830.

[62] AHCM, *Actas de Cabildo Originales*, vol. 145-A, sesión de cabildo del 11 de abril de 1825, p. 191.

[63] Esta atribución correspondía al municipio desde junio de 1813, fecha en la que se expidió la "Instrucción para el gobierno económico y político de las provincias". Sobre las disposiciones acerca del ayuntamiento véase Dublán y Lozano, tomo I, 1876, pp. 413-416.

[64] *Manifiesto al público que hace el ayuntamiento de 1840*, México, impresión de Ignacio Cumplido, 1840, pp. 30-31.

[65] AHCM, *Ayuntamiento-Comisiones*, vol. 406, exp. 51.

elaborar una representación en contra del arancel establecido por el presidente Arista que permitía la entrada de algunos productos extranjeros actuando así en defensa de la producción agrícola y manufacturera. En este documento se recurría al argumento de que era competencia del ayuntamiento "promover el adelantamiento de la agricultura e industria, lo que está también en remover cuanto pueda oponerse de algún modo a ese objeto".[66]

De mayor importancia aún fue la creación de la "comisión encargada de promover cuanto juzgue conveniente a favor de los artesanos pobres nacionales y de todas las personas miserables", que en 1841 estuvo bajo el cuidado de Manuel Terreros y dos síndicos. Esta comisión se formó todos los años a partir de 1841 y funcionó por lo menos hasta 1856, fecha que excede los límites temporales de este trabajo. En diferentes momentos pasaron por esta comisión Antonio Zerecero, Mariano Riva Palacio, Juan de Dios Lazcano, Ignacio Tagle y Valentín Gómez Farías, entre otros.[67] Sin embargo, no correspondió a esta comisión la autorización para establecer talleres manufactureros.[68]

La creación de esta comisión estaba en consonancia con las disposiciones generales que se tomaron durante ese periodo, pues en el transcurso de esos años, particularmente entre 1842 y 1846, tuvieron lugar algunos sucesos importantes para el artesanado. A fines de 1843, un año después de la creación de la Dirección General de Industria, fue instalada la Junta de Fomento de Artesanos cuyos objetivos eran la protección del artesanado así como el perfeccionamiento de sus habilidades a través de la instrucción, todo ello al amparo de la protección gubernamental.[69] Sin embargo, desde 1842 el ayuntamiento, a través de la comisión de artesanos, pensaba que era conveniente organizar a los artesanos en juntas y por lo mismo se aprobó el proyecto presentado por el regidor Riva Palacio; este proyecto indicaba lo siguiente:

1. Se formará una junta compuesta de un individuo de cada arte liberal o mecánica, nombrado por V. E. a propuesta de esta comisión.

2. La junta tendrá por objeto proporcionar cuantos medios sean posibles, las mejoras y progreso de las artes y artesanos del paso en esta ciudad.

3. Su presidente lo será el de la comisión y en su defecto uno de los otros señores capitulares que la componen.

[66] "Representación del Ayuntamiento de esta Capital en defensa de la Industria Agrícola y Fabril", México, Imprenta de Ignacio Cumplido, 7 de febrero de 1841. AHCM, *Comercio e Industria*, vol. 522, exp. 5.

[67] AHCM, *Ayuntamiento-Comisiones*, vol. 406, exps. 55 a 74.

[68] Así lo indica la información de las actas de cabildo de 1841 en adelante.

[69] La junta fue instalada el 27 de diciembre de 1843 con la participación de artesanos de diversos oficios. Véase el *Semanario Artístico* publicado para la educación y fomento de los artesanos de la República Mexicana (en adelante SA). México, Imprenta de Vicente Torres, tomo I, núm. 1, 9 de febrero de 1844.

4. La junta se denominará "Junta municipal protectora de las artes e individuos que las ejerzan".[70]

Aunque no es posible saber lo que sucedió con este proyecto municipal, no sería descabellado pensar por la fecha de su creación, que éste fue el antecedente de la Junta de Fomento de Artesanos que se creó, como indiqué arriba, un año más tarde.

Como bien sabemos, la idea de instruir y educar a la población, y desde luego al artesanado, como vehículo para lograr el adelanto y "modernización" del país no era enteramente novedosa a mediados del siglo XIX.[71] De hecho desde los últimos años del siglo XVIII —como se apuntó en su momento— una de las críticas más severas a los gremios se fundamentó en el aprendizaje del oficio. Como contrapartida a la crítica, las autoridades coloniales buscaron, en el caso de los aprendices de platería, que éstos tomaran clases de dibujo en la Real Academia.[72] De hecho, en 1810 la Academia de San Carlos contaba entre sus alumnos a 99 artesanos.[73]

Más tarde, al iniciar el país su vida independiente, la idea de que la instrucción alcanzara a la mayor parte de la población incorporó al artesanado, tal como en los últimos años del periodo colonial. Por lo menos desde 1825 diversos proyectos para el establecimiento de escuelas o academias de artes y oficios llegaron al Ministerio de Justicia e Instrucción Pública.[74] Por su parte, "El plan de educación para el Distrito y Territorios" de 1828 muestra el interés que existía en que los adultos aprendieran a leer y escribir así como en instruir a los artesanos en el dibujo por "lo mucho que sirve a las artes mecánicas".[75] Más

[70] La propuesta fue aprobada en sesión de cabildo del 4 de febrero de 1842. AHCM, *Actas de Cabildo Originales*, vol. 162-A.

[71] Pérez Toledo, 1988, cap. I.

[72] AGNM, *Industria y Comercio*, tomo 5 (véase fojas sobre el gremio de plateros en 1789).

[73] La Academia de San Carlos, más conocida como una institución artística, fue, sin embargo, una institución en la que se puso especial interés por la enseñanza técnica. Así lo revela la opinión que sobre ella expresó el fiscal Ramón Posado. Este último consideraba que "la Academia, al adiestrar a los artesanos y mejorar su estilo, ayudaría a detener las importaciones de muebles y decoraciones de la Europa no-española y promovería la economía local". Dorothy Tanck, *La educación de adultos, 1750-1821* (en prensa, INEA/El Colegio de México), pp. 15 y 18 de la versión mecanográfica. Agradezco a su autora haberme facilitado una copia de este texto.

[74] En abril de 1825 G. L. Viodet de Beaufor presentó un proyecto para establecer una escuela de este tipo, pero la falta de recursos hizo que se informara al interesado que, aunque el gobierno creía "que el establecimiento sería muy útil para el adelanto de las artes", éste sólo podía ponerse en marcha "siempre que haya medios suficientes para ponerlo en ejecución o que el proponente encuentre arbitrios competentes para el efecto". AGNM, *Justicia e Instrucción Pública*, vol. 7, exp. 15.

[75] Dorothy Tanck, *La alfabetización: medio para formar ciudadanos en una democracia, 1821-*

tarde, en 1831 por iniciativa de Lucas Alamán y del ayuntamiento, el congreso aprobó que se destinaran fondos para crear y sostener un instituto de artes y oficios,[76] que en la práctica encontró obstáculos para su apertura. Durante los primeros meses del año siguiente la falta de un local adecuado retardó la apertura del instituto. En 1833 el ayuntamiento informó que a pesar de que las comisiones de instrucción pública y hacienda se ocuparon del asunto, no había sido posible poner en marcha el establecimiento porque se requerían gastos considerables que excedían "con mucho a la suma destinada al efecto", en tanto que un establecimiento como el que se pretendía abrir requería que el ayuntamiento efectuara mayores gastos, resultantes, según se explicaba, de la alimentación y vestido de los futuros alumnos.

> porque acostumbrándose esto en cualquier taller público donde los muchachos hacen su aprendizaje, lo contrario serviría de un pretexto para que muchos padres se reusaran [sic] a mandar allí a sus hijos desnudos y muertos de hambre, prefiriendo en este caso a un maestro de la calle a quienes los entregan por tres o cuatro años.[77]

La opinión del ayuntamiento es de extrema importancia para este libro ya que a partir de ella resulta evidente que a pesar de que para la corporación municipal los gremios habían dejado de existir legalmente —como se observa a partir de la inexistencia de comisiones para tal efecto—, en la práctica y en la vida diaria del común de la población y en particular del artesanado, las prácticas de los gremios tenían aún vida. El aprendizaje del oficio se iniciaba, como en el pasado colonial, en el momento en que el aprendiz era entregado por sus padres a un maestro, quien se encargaba no sólo de introducirlo y adiestrarlo en el oficio, sino que le proporcionaba alimento y vestido. Esta información, como se señala más adelante, se corrobora a partir de los datos obtenidos de las declaraciones de acusados y testigos que llegaron al Tribunal de Vagos, misma que permite ver que las autoridades consideraban que los maestros debían ser responsables de la conducta de sus aprendices y oficiales.[78]

Por otra parte, la crítica que se hizo en el *Semanario Artístico* en 1844 a la falta de instrucción general entre el artesanado y a la "muy imperfecta artística"

1840 (en prensa, INEA/El Colegio de México), p. 12 de la versión mecanográfica. Agradezco a su autora haberme facilitado una copia de este texto.

[76] Tanck, 1984, pp. 29 y 64. En ese año un francés presentó un proyecto al gobierno para el establecimiento de una escuela aplicada a las artes y oficios. Véase el proyecto de Federico Wouthier, AGNM, *Justicia e Instrucción Pública*, vol. 7, exp. 31.

[77] "Oficio del Exmo. Ayuntamiento de esta Capital al Ministro de Justicia e Instrucción Pública", 1 de febrero de 1833, AGNM, *Justicia e Instrucción Pública*, vol. 7, exp. 30.

[78] Véase los capítulos IV y VI de este libro.

que recibían los aprendices al "lado de personas con la denominación de maestros", constituye una evidencia más de la continuidad de ciertas prácticas comunes al gremio.[79] Específicamente, la continuidad de la costumbre de asignar a los niños y jóvenes a un maestro para adiestrarlos en un oficio.

Pese a los problemas enfrentados durante los años siguientes a 1831 para el establecimiento de escuelas de artes y oficios, en 1833-1834 se hizo un nuevo intento, ya que una de las personas más interesadas en la creación de escuelas de esta naturaleza era Valentín Gómez Farías. La ley del 19 de diciembre de 1833 sobre instrucción de adultos estableció en su artículo primero que la escuela de primeras letras creada en el establecimiento de estudios ideológicos se destinaría, de forma exclusiva, a la "enseñanza de artesanos adultos, maestros, oficiales y aprendices", por lo cual las lecciones se impartirían por la noche y se suministraría a los artesanos el papel, la tinta y las plumas.[80]

Así, el 1 de febrero de 1834 se abrió una escuela nocturna para artesanos en el Hospital de Jesús y pocos días después se abrió otra en el ex convento de Belén. De acuerdo con los reglamentos de estas escuelas, los alumnos aprenderían a leer y escribir así como el dibujo aplicado a las artes y oficios. A la escuela de Belén, según el *Indicador de la Federación*, asistieron 190 artesanos, mientras que en el establecimiento del Hospital de Jesús el número de adultos que concurrió, entre artesanos y jornaleros, fue de 386.[81] Sin embargo, estas escuelas tuvieron corta vida pues fueron cerradas cinco meses después.[82]

De manera simultánea a la creación de la Junta de Fomento de Artesanos (decreto del 2 de octubre de 1843), se creó después de casi una década la Escuela de Artes —cuya dirección se encomendó a la junta— con el objeto de aportar a los artesanos conocimientos que les sirvieran de base en el ejercicio de las diferentes artes y oficios. Para ello se incluían clases de dibujo lineal, de máquinas y decoración, de matemáticas, química y mecánica. Además, se establecía la práctica en los trabajos de loza, porcelana, vidrio, curtidos, tintorería, fundición, labrado y tornado de madera y metales, así como el hilado y tejido del lino.[83]

[79] SA, tomo I, núm. 1, 9 de febrero de 1844.

[80] Dublán, 1876, tomo II, pp. 235-236.

[81] Dorothy Tanck, *La alfabetización: medio para formar ciudadanos en una democracia, 1821-1840* (en prensa, INEA/El Colegio de México), p. 15 de la versión mecanográfica.

[82] Ambas escuelas fueron cerradas cuando Antonio López de Santa Anna regresó a la presidencia, a pocos meses de su apertura. En el caso de la del Hospital de Jesús se sabe que en agosto de ese año un grupo de artesanos firmó una solicitud para que se reestableciera la "escuela de adultos y artesanos". AGNM, *Justicia e Instrucción Pública*, vol. 8, exp. 17; Tanck, 1984, pp. 72 y 178.

[83] *Diario del Gobierno de la República Mexicana*, 3 de octubre de 1843; SA, tomo I, núm. 1, 9 de febrero de 1844; Villaseñor, 1987.

De acuerdo con el decreto, esta instrucción sería impartida tanto en el establecimiento destinado para el efecto como en talleres de maestros acreditados. En correspondencia a la idea que llevó a la creación de la Dirección de la Industria Nacional, los alumnos que asistieran a dicha escuela no serían sólo originarios de la capital, sino que provendrían de diversos departamentos de la república y permanecerían en la ciudad de México en calidad de aprendices.[84] La escuela de artes recibiría a un alumno de cada departamento. Los 24 alumnos debían cubrir ciertos requisitos tales como saber leer y escribir, así como tener nociones de aritmética. Por otra parte, los padres o tutores de los alumnos tenían que asegurar la permanencia de los futuros educandos por un número determinado de años de acuerdo con el reglamento que para tal efecto elaboraría la Dirección General de Industria. Esta medida mostraba, desde luego, el interés del gobierno por formar mejores artesanos y es evidencia también de que ante la creación de un establecimiento como éste la experiencia gremial adquiría nuevamente sentido.

El hecho de que se estableciera que "los padres, tutores o encargados de los jóvenes firmen y afiancen la permanencia en el aprendizaje por un número de años"[85] recuerda los contratos que se realizaban en el periodo colonial entre los maestros artesanos y los padres de los futuros aprendices. Igualmente, el establecimiento de cuotas a pagar por los artesanos para ingresar a la junta tiene cierto paralelismo con las prácticas de los gremios y de las cofradías de las que éstos formaron parte.[86]

A finales de 1843 la Junta de Fomento de Artesanos quedó instalada; el dictamen que sentaba las bases para la elaboración del reglamento, realizado por una comisión, mostraba la preocupación de los dueños de talleres ante la competencia de los productos extranjeros.[87] Las bases sobre las que funcionaba la junta —de las que hablaré con mayor detalle más adelante—, fueron aprobadas el 27 de enero de 1844 por el gobierno del departamento de México. A partir de ese año las actividades de la junta contaron con un órgano de difusión en el que quedaron asentadas las preocupaciones y concepciones del camino a seguir para ayudar a que el artesanado se sobrepusiera al estado de miseria que padecía desde hacía largo tiempo. La publicación del *Semanario Artístico*, du-

[84] En noviembre de ese año, la Junta de Fomento de Artesanos dirigió una comunicación a José María Tornel agradeciendo su apoyo para la creación del colegio así como la labor de la Compañía Lancasteriana en favor de la instrucción. José María Tornel presidía la Compañía Lancasteriana. AGNM, *Justicia e Instrucción Pública*, vol. 32, exp. 62.

[85] Dublán y Lozano, tomo 4, p. 612.

[86] Los artesanos que quisieran ingresar a la junta debían pagar una cuota de inscripción y hacer contribuciones mensuales. SA, tomo I, núm. 1, 9 de febrero de 1844, pp. 3-4.

[87] SA, *op. cit.*, p. 9; Carrillo, 1981, pp. 141-142; Villaseñor, 1987, p. 16; Illades, 1990, pp. 81-82.

rante el periodo de 1844 a 1846, tanto como la acción desplegada por la junta, constituyen un punto esencial en este trabajo y, por lo mismo, forman parte de un capítulo especial en el que se tratarán con mayor profundidad.[88]

Para finales de 1845, a pesar de los esfuerzos realizados y los buenos propósitos, la escuela de artes no había sido abierta; la falta de recursos constituía un obstáculo difícil de salvar en las condiciones en que se encontraban el país y el erario. En enero de 1846, estas dificultades hicieron que la publicación del *Semanario Artístico* fuera suspendida.[89] Sin embargo, la importancia de la Junta de Fomento de Artesanos y de su semanario fue fundamental para la futura organización del artesanado.

La Junta de Fomento dotaría a los artesanos de un organización pública y legalmente reconocida después de un largo periodo durante el que carecieron de ella. En los años que habían transcurrido entre 1814 y la formación de esta junta, el artesanado de la ciudad de México enfrentó un vacío legal que contribuyó al debilitamiento de sus tradiciones corporativas pero, como se ha mostrado en esta parte del trabajo, esto no significó su total desaparición.[90]

La independencia del país y los diversos problemas de carácter político guardan estrecha relación con la aparente actitud de "indiferencia" que asumió el ayuntamiento frente al artesanado, cuando en el pasado habían estado íntimamente vinculados en el gremio. Sin embargo, esta actitud respondía en buena medida a los cambios en la concepción de los gremios, es decir, que se consideraba de mayor beneficio para el desarrollo de la producción manufacturera liberarla de las restricciones que habían impuesto las corporaciones de oficio. En consonancia con el pensamiento ilustrado y más tarde liberal, la élite y burocracia decimonónica creyó que la educación de los artesanos y la libertad contribuirían al desarrollo de las manufacturas elevando al país a la altura de las naciones más desarrolladas. No obstante, en la ciudad de México, como en otros países, los artesanos y los pequeños talleres siguieron predominando frente al lento desarrollo de la producción de las fábricas, cuyo alcance fue bastante limitado en este periodo.[91]

[88] Véase *supra*, capítulo V.

[89] José Villaseñor apunta al respecto que los acontecimientos posteriores a 1846 hacen suponer que la junta, al menos como institución organizadora del Colegio Artístico, desapareció con la salida de Lucas Alamán de la Junta de Industria. Villaseñor, 1987, p. 28.

[90] La importancia de las tradiciones corporativas de los artesanos franceses durante el siglo XIX ha sido estudiada por William Sewell, 1987 y 1992. Para el caso alemán, Jürgen Kocka señala que "la tradición gremial corporativa sobrevivió en Alemania durante más tiempo que en Francia e Inglaterra". Kocka, 1992, p. 114.

[91] Haber, 1992.

V. LOS ARTESANOS Y LOS TALLERES ARTESANALES A MEDIADOS DEL SIGLO XIX

¿Cuál fue la evolución demográfica de los artesanos de la ciudad de México en el transcurso de la primera mitad del siglo XIX? Es difícil determinarlo a ciencia cierta para las dos décadas siguientes a 1810, pues además de que existen pocos estudios sobre el tema que nos permitan conocerla,[1] el historiador se enfrenta a la falta de fuentes cuyo carácter haga viable su cuantificación y análisis. No es sino hasta la década de los cuarenta, en 1842, cuando nos encontramos con un padrón que hace posible el estudio más sistemático de la población de la ciudad y sus características, como son la distribución por sexo, edad, lugar de origen, ocupación y distribución dentro del espacio urbano, entre otros aspectos.[2]

Si bien la carencia de fuentes entre los años de 1811 y 1842 es un obstáculo para conocer la evolución y comportamiento de la población artesana en este periodo intermedio —si no es que desde años antes a 1811 debido a que la información de la fuente de este año no es completa—, el hecho de disponer de los datos de finales del siglo XVIII y principios del XIX así como de los de 1842, hace posible observar los cambios y continuidades en un intervalo más amplio, lo que desde luego representa una gran ventaja.

El objetivo de este capítulo es mostrar las características de los artesanos a mediados del siglo XIX, sus cambios y continuidades a partir de la información disponible.

IMPORTANCIA SOCIAL DE LOS ARTESANOS

Para 1842, de acuerdo con los datos que obtuve a partir del "Padrón de la municipalidad de México", existían en la ciudad 11 229 artesanos (hombres y mujeres) en las ramas textil, cuero, madera, cerámica, pintura, metales preciosos y

[1] Algunos de los trabajos que existen para mediados de siglo, se sustentan en muestras y revisiones, algunas de ellas en extremo parciales y posteriores a 1842. Véase López Monjardín, 1974 y Shaw, 1979.

[2] "Padrón de la municipalidad de México de 1842". AHCM, vols. 3406 y 3407.

no preciosos, cera, imprenta, relojería, alimentos (en la que sólo contabilicé a las bizcocherías y panaderías), además de los barberos y peluqueros.[3] Con seguridad este número era superior si se tiene en cuenta que en la fuente —aunque una de las más completas de su tipo— no aparecen los datos de 17 manzanas y, sobre todo, porque la cifra no incluye a los productores de alimentos con excepción de los bizcocheros y panaderos anotados.[4]

Estos artesanos representaban 9.2% de la población calculada para la ciudad en 1842 y un poco más de 28% de la población con ocupación en la capital ya que ésta se estimaba en 40 000.[5] Al comparar estos porcentajes con la información correspondiente a los últimos años del siglo XVIII, todo parecería indicar una disminución del artesanado frente a la población total y sobre todo frente a la población trabajadora, pues si confrontamos las cifras de 1842 frente a las de 1788 se ve cómo los artesanos de mediados del siglo XIX sólo disminuyen más de 1% en relación con la población total de la ciudad, mientras que en términos de la población trabajadora se observa un descenso de más de 6 puntos porcentuales.[6] Ahora bien, en 1794 los artesanos constituían 29.3% de la población trabajadora, lo que indica que para 1842 habían disminuido sólo 1.2%.[7] Por otra parte, en cuanto a la población total estimada para 1793 el artesanado de la ciudad constituye 8.9%, diferencia también mínima en relación con la cifra porcentual que obtuve en 1842 (véase la gráfica 2).

[3] AHCM, *Padrones*, vols. 3406 y 3407. De este padrón se obtuvieron los datos de más de 12 000 individuos sobre los que se conoce, además de la actividad u oficio, su dirección, origen, edad, estado civil y sexo. La base de datos formada con esta información constituye la base de análisis fundamental de este capítulo. En el "Padrón" algunas personas fueron registradas sólo como "artesanos" sin que se indicara concretamente el oficio. La cifra los incluye aunque para análisis posteriores los contabilicé aparte y no dentro de las ramas productivas. Sobre el origen de la fuente véase *supra*, "Características demográficas de la ciudad de México".

[4] La cifra no incluye a confiteros, tocineros, dulceros, ni a aquellos dedicados a la elaboración de fideos y de aceite.

[5] Estos porcentajes los obtuve a partir del total de artesanos contabilizados en la fuente y el total de población de 121 728 que obtuve a partir de la misma. Al respecto, véase *supra* "Características demográficas de la ciudad de México". Por su parte, el dato sobre la población con ocupación es de *El Siglo XIX*, 11 de noviembre de 1841, p. 3.

[6] La comparación de las cifras de 1788 y 1842 se ha elaborado partiendo de un total de 13 799 artesanos para el primer año. Este número se ha obtenido restando las cifras correspondientes a los confiteros, coheteros y obrajeros que se encuentran contabilizados en 1788 y no así en 1842, y agregándole la cifra de 5 000 trabajadores que, de acuerdo con Jorge González Angulo, se dedicaban a la producción "industrial" en su domicilio. Esta suma se ha hecho considerando que la fuente de 1788 sólo registra a los artesanos agremiados en tanto que el padrón de 1842 registra a toda la población.

[7] Pese a que la diferencia es mínima, hay que subrayar que para 1842 no incluí algunos de los productores de alimentos que sí están incluidos en 1794. Por otra parte, es conveniente aclarar que aunque la cifra de 1794 que proporciona González Angulo es de 50%, el autor incluye a los trabajadores de los cuatro talleres reales y a los dedicados a la producción de alimentos que para 1842 no

GRÁFICA 2
Artesanos en 1788, 1794 y 1842

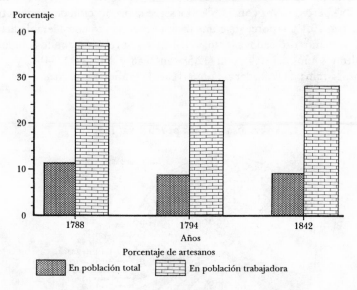

Porcentaje de artesanos
En población total En población trabajadora

Vale la pena subrayar que la consideración anterior es importante porque muestra cómo en el transcurso del periodo entre estos dos años no se reduce el número de artesanos ni su importancia en torno a la población ocupada, cosa que indica claramente que los artesanos no disminuyeron y estaban lejos de extinguirse.

Para tener una idea todavía más acabada de la importancia de la población artesanal de la ciudad, hay que señalar que el total de albañiles registrados en la fuente asciende a 1 095, cantidad menor a la de los artesanos dedicados a la producción de la rama de la madera y todavía más a la de cuero o textiles. Por otra parte, estas tres últimas en total constituyen un número superior que el de los soldados acuartelados dentro de la ciudad en un periodo en el que el ejército y los militares ocupaban un sitio importante dentro del contexto general de la época.[8]

están contabilizados. Restando las cifras correspondientes a los talleres reales, el porcentaje de artesanos frente a la población ocupada para 1794 es de 29.3%. Los talleres reales incluían a 7 500 trabajadores, la mayor parte de la fábrica de puros y cigarros, y el resto de la casa de moneda, del apartado y de la fábrica de pólvora; este tipo de trabajadores no están tampoco incluidos en mi cifra. Véase González Angulo, 1983, pp. 11 y 14.

[8] El número de plazas militares es de 5 930. AHCM, "Padrón de la Municipalidad de México de 1842". Véase Sánchez de Tagle, 1978.

La distribución de artesanos por rama productiva en 1842 revela también que los artesanos dedicados a los textiles ocupaban el primer lugar, tal como en 1788 y 1794 pero esta vez con 35.6%.[9] Le sigue la producción de manufacturas de cuero con 20.1% —porcentaje que indica un aumento considerable del número de artesanos dedicados al trabajo del cuero en relación con los obtenidos en los últimos años del siglo XVIII (12.5% en 1788 y 8.4% en 1794)—, y posteriormente la rama de la madera, 12.6% (véase la gráfica 3 y el cuadro 10).

GRÁFICA 3
Artesanos por rama productiva, 1842

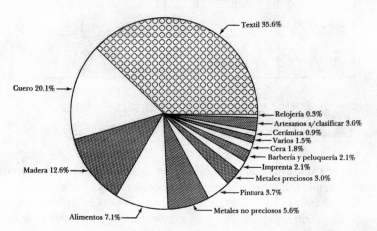

Dentro de la rama textil, la mayor parte la formaban los sastres, hiladores y tejedores, así como las costureras, en el caso de las mujeres. En cuanto a los productos de cuero, los zapateros eran los que más abundaban, y, en la rama de la madera, los carpinteros. Para calibrar la importancia de estas tres ramas productivas hay que señalar que la suma de las cifras absolutas de ellas llega a 7 555, es decir, que conformaban más de 67% del total de la población de artesanos de la ciudad en 1842.

Los porcentajes obtenidos para este año, comparados con los de 1788 y 1794 (véase el cuadro 11) revelan cómo del total de artesanos, el número de trabajadores de la rama textil, los de la madera y los de la imprenta y el papel aumentan ligeramente entre 1794 y 1842. En la rama del cuero el porcentaje de artesanos es aún más elevado entre esos años, posiblemente porque aumenta la cifra de zapateros. En cambio, en el caso del artesanado que trabajaba los meta-

[9] En 1788 llegaban a 51.2% y en 1794 a 31.1%; véase el cuadro 6 en el capítulo II.

CUADRO 10
Artesanos por rama productiva, 1842

Rama	Número	Porcentaje
Textil	4 004	35.6
Cuero	2 252	20.1
Madera	1 416	12.6
Alimentos*	797	7.1
Metales no preciosos	633	5.6
Pintura	411	3.7
Metales preciosos	337	3.0
Imprenta	239	2.1
Barbería y peluquería	232	2.1
Cera	206	1.8
Varios	167	1.5
Cerámica	98	0.9
Relojería	31	0.3
Artesanos sin clasificar	406	3.6
Total	11 229	100

* La rama de alimentos sólo incluye a productores de pan.
FUENTE: elaboración propia a partir del "Padrón de la Municipalidad de México de 1842", vols. 3406 y 3407.

les preciosos y no preciosos (como los plateros o herradores, herreros, etc.) es evidente la disminución de este tipo de trabajadores en el mismo periodo.[10]

La comparación de las cifras porcentuales de cada una de las ramas de actividad es importante porque muestra la evolución particular de éstas y servirá para establecer la relación que pueda existir entre el artesanado y los talleres al promediar el siglo XIX.

ARTESANOS, OFICIOS Y ESPACIO URBANO

Como ya se ha mencionado, la ciudad de la primera mitad del siglo XIX se encontraba dividida en ocho cuarteles mayores y cada uno de ellos estaba formado a su vez por cuatro menores. Para 1842 los límites de la ciudad eran

[10] Para hacer la comparación del número de artesanos por rama de actividad en cada uno de los momentos tomé sólo algunas de las ramas productivas que por su homogeneidad podían ser comparables. Los porcentajes de cada una de ellas en los tres momentos corresponden a la cifra obtenida dentro del contexto total de artesanos contabilizados en cada año.

CUADRO 11
**Porcentaje de artesanos de la ciudad de México
por rama productiva en 1788, 1794 y 1842**

Rama	1788[1]	1794[1]	1842[2]
Textil	51.2	31.1	35.6
Madera	12.5	8.4	12.6
Metales	6.8	9.34	5.6
Cuero	5.8	13.0	20.1
Pintura	1.6	–	3.7
Metales preciosos	3.7	6.2	3.0
Cera y velas	2.6	2.4	1.8
Imprenta y papel	–	1.2	2.1
Loza y cristal	0.8	1.2	0.9
Barberías y peluquerías	10.3	–	2.1
Varios	–	0.2	1.5

FUENTE: [1] Cifras tomadas del cuadro 6. [2] Cifras elaboradas a partir del cuadro 10.

prácticamente los mismos que los de 1790 (véase los mapas 1, 2 y 3 en la primera parte de este trabajo).

La distribución de los artesanos dentro del espacio urbano es importante en sí misma para los fines de este trabajo, pero también lo es porque refleja la estructura y uso del suelo. Para 1842, los primeros cuatro cuarteles mayores, que correspondían a la traza original de la ciudad, reunían por sí solos a 61.5% de los artesanos, mientras que los ocho cuarteles menores de la parte céntrica (cuarteles 1, 3, 5, 7, 9, 11, 13 y 14) concentraban 37.4% del total de artesanos de la ciudad. En otras palabras, estas cifras indican que tan sólo en una cuarta parte del espacio de la ciudad ocupado por estos cuarteles menores vivían —y quizá algunos también producían— un total de 4 192 artesanos.[11] De estos cuarteles menores, el número 14 era el que reunía a más artesanos. En las otras tres cuartas partes del espacio urbano se asentaban un total de 7 037 o, lo que es lo mismo, más de 62% del artesanado de la capital.

Los estudios que hasta la fecha se han hecho sobre los artesanos han señalado cómo el desarrollo del capital mercantil de la producción, "a través de la división del trabajo y sobre todo de la subordinación de la producción al comercio, es lo que separa funcionalmente el espacio de producción del de venta y expulsa del centro las habitaciones de los artesanos", e indican que ésta era la tendencia en la ciudad desde finales del siglo XVIII.[12] Sin embargo, las cifras que anoté antes así como la gráfica 4 y el cuadro 12 indican que en 1842 los artesa-

[11] Es importante subrayar que el total de cuarteles menores era de 32.
[12] Esta idea ha sido señalada por López (1979 y 1982) y por González Angulo (1983, p. 123).

nos en su mayor parte seguían viviendo en los cuarteles mayores centrales, tal y como se puede apreciar en el análisis de la distribución de artesanos dentro de la ciudad (véase la gráfica 4).

GRÁFICA 4
Artesanos por cuartel mayor, 1842

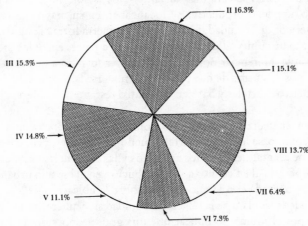

FUENTE: "Padrón de la Municipalidad de México", 1842.

CUADRO 12
Porcentaje de distribución de artesanos en el espacio urbano en 1842

Rama productiva	Cuarteles mayores	
	I al IV	V al VIII
Textil	60.2	39.8
Cuero	57.7	42.3
Madera	60.3	39.7
Cerámica	36.8	63.2
Pintura	63.8	36.2
Barbería	76.3	23.7
Metales no preciosos	60.5	39.5
Metales preciosos	71.2	28.8
Alimentos	74.9	25.1
Cera	69.4	30.6
Imprenta	68.2	31.8
Relojería	90.3	9.7
Varios	64.6	35.4
Artesanos sin clasificación	49.0	51.0

FUENTE: elaboración propia a partir del "Padrón de la Municipalidad de México de 1842", AHCM, vols. 3406 y 3407.

En el cuadro puede apreciarse que en todas las ramas productivas, salvo la de cerámica, los porcentajes de artesanos que vivían en los primeros cuatro cuarteles mayores son más elevados. Y aun cuando en el caso de la producción de cerámica la relación se invierte, debe considerarse que ésta sólo constituye 0.9% del total de artesanos (véase la gráfica 3 y el cuadro 10), y lo que es todavía más importante —como se verá más adelante— los establecimientos o talleres de esta rama o actividad productiva se localizaban en su mayor parte en los cuarteles periféricos de la ciudad, lo que refleja en cierta forma la unidad entre el espacio de producción y el de vivienda. Por otra parte, entre los artesanos que no fue posible diferenciar por rama productiva (debido a que sólo indicaban ser "artesanos"), a pesar de que también se invierte la proporción (49% en los primeros cuatro cuarteles y 51% en los cuatro restantes), la diferencia no es considerable.

Ahora bien, si analizamos la información de artesanos por rama de actividad tomando como base los ocho cuarteles menores centrales, podemos ver las características de asentamiento de los artesanos y las diferencias entre cada una de las ramas de actividad en cuanto a su distribución en el espacio urbano. Esta información, comparada con la que se tiene sobre la ubicación de los talleres, puede dar una idea más clara de la relación, o unidad si se quiere, entre vivienda y taller. Basta por el momento indicar que una gran proporción de artesanos dedicados a la elaboración de productos destinados a la población de suficientes recursos económicos vivía en las zonas céntricas, como es el caso de los plateros y relojeros. Asimismo, los impresores, encuadernadores y tipógrafos por una parte, y los barberos por otra, seguían teniendo su lugar de asiento en esta parte de la ciudad en 1842.

Si se mira detenidamente el cuadro 13 resulta evidente que los patrones de asentamiento de los artesanos de cada una de las ramas de actividad de la ciudad eran diferentes entre sí. Estas diferencias probablemente se pueden explicar a partir de la relación que existe entre la esfera de la producción y la de la comercialización de los productos o servicios, igualmente, a partir de la relación o no entre el hogar y el lugar de trabajo. Sin embargo, para determinar las características de esta última relación se requiere del análisis por oficio, ya que se debe considerar que el patrón de asentamiento que se observa en cada una de las ramas productivas es resultado de las características particulares de cada uno de los oficios que las componen. Un ejemplo de ello es el caso de los sombrereros que se encuentran agrupados en la rama textil: del total de 117 sombrereros, prácticamente la mitad de ellos vivía dentro de los límites de los cuarteles menores que conformaban la parte céntrica de la ciudad (con una relación de 45% de ellos en los cuarteles centrales y 55% en los periféricos), mientras que la ubicación de las sombrererías muestra cómo los 50 establecimientos contabilizados en 1842 se encontraban distribuidos casi en la misma proporción en el centro y la periferia del espacio urbano (véase el

mapa 4).[13] Esta misma unidad entre hogar y trabajo, como indiqué antes, se observa para los artesanos de la rama de la cera.

Si bien el cuadro 13 muestra que el mayor porcentaje de artesanos vivía en la periferia de la ciudad, vale la pena repetir que el espacio comprendido por la parte céntrica es, por mucho, menor a la periferia y que, con todo, los cuarteles centrales contaban con un porcentaje promedio importante de artesanos. Por otra parte, el que 62.7% de los artesanos vivieran en la periferia de la ciudad no indica necesariamente la segregación de clase y la separación radical entre hogar y trabajo que caracterizó a las nuevas ciudades industriales de Gran Bretaña. Por oposición al caso inglés, en el que esta separación se encuentra íntimamente vinculada a un rápido crecimiento demográfico, en Francia y en mayor medida en México no se dio un crecimiento de población tan importante como en Inglaterra. La falta de ese crecimiento demográfico aunado a la larga tradición urbana influyó probablemente en la conservación "de su forma tradicional espacial y cultural" durante las primeras décadas del siglo XIX.[14]

CUADRO 13

Porcentaje de distribución de artesanos por rama productiva en el centro y la periferia de la ciudad

	Cuarteles menores	
Rama productiva	*Centrales*	*Periféricos*
Textil	37.9	62.1
Cuero	29.1	70.9
Madera	35.2	64.8
Cerámica	09.2	90.8
Pintura	42.1	57.9
Barbería y peluquería	61.2	38.8
Metales no preciosos	32.9	67.1
Metales preciosos	52.2	47.8
Alimentos	51.4	48.6
Cera y velas	26.7	73.6
Imprenta	49.8	50.2
Relojería	71.0	29.0
Varios	25.2	74.8
Artesanos sin clasificación	40.4	59.6
Total	37.4	62.7

FUENTE: elaboración propia a partir del "Padrón de la Municipalidad de México de 1842". AHCM, vols. 3406 y 3407.

[13] Este mapa, al igual que los que aparecen en otras partes del libro, fueron elaborados por computadora gracias al valioso apoyo y conocimientos de José Luis Velasco Salvatierra. El plano base digitalizado, aunque con algunas modificaciones, corresponde al de 1853 publicado en González Angulo y Terán, 1976.

[14] Sewell, 1992, pp. 120-122; véase *supra*, "Características demográficas...".

MAPA 4
Sombrererías, ciudad de México, 1842

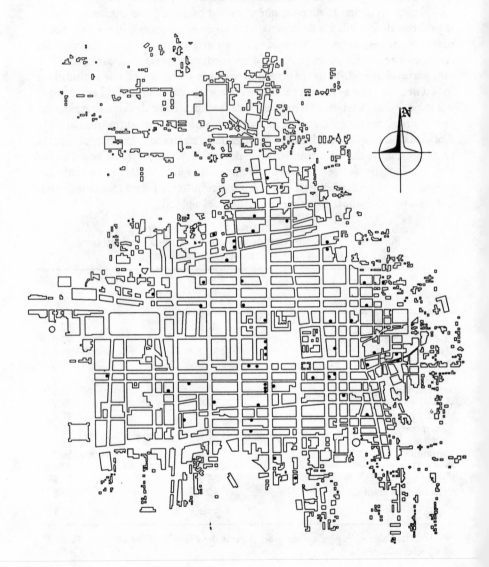

Para establecer si los artesanos se fueron o no desplazando de la parte céntrica de la ciudad hacia los cuarteles periféricos durante el periodo de estudio, sería necesario contar con los datos pertinentes para los últimos años del siglo XVIII, información de la que aún no se dispone. En ese sentido, resulta importante indicar que de acuerdo con lo expuesto líneas atrás y por lo que reflejan los cuadros 12 y 13 es muy probable que la tendencia hacia la expulsión de las viviendas de los artesanos hacia la periferia de la ciudad, si es que se dio a finales del siglo XVIII, se vio interrumpida durante los siguientes años y al menos hasta 1842, cobrando vigor tiempo después y quizá como un resultado o efecto de las leyes de Reforma. No hay que perder de vista que en la zona central existía un número importante de vecindades que a veces llegaron a tener hasta treinta cuartos albergando en cada uno de ellos a familias completas.[15]

CARACTERÍSTICAS DE LOS ARTESANOS EN 1842

Una información como la que se encuentra en el "Padrón de la Municipalidad de México de 1842" resulta muy ventajosa no sólo para el estudio de los artesanos y del mundo del trabajo urbano en general, sino para estudios de muy distinta índole. Sin embargo, esta fuente no ha sido utilizada por los historiadores quizá por la laboriosidad que representa la recopilación de los datos.[16] La riqueza de la información me permite presentar algunas consideraciones sobre las características de los artesanos de la ciudad a mediados del siglo XIX. Estas consideraciones son importantes en tanto que pueden aclarar el panorama sobre la evolución de este tipo de trabajadores sobre los que se sabe tan poco.

A partir de los datos recogidos de la fuente, hice un primer análisis sobre la composición por sexos, estado matrimonial, grupos de edades y procedencia de los 11 229 artesanos. Estos resultados se presentan en seguida.

Diferenciación de los artesanos por sexo, estado civil y grupo de edades

Del total de la población artesana registrada en la ciudad, 87.6% eran hombres y sólo 12.4% mujeres. Como ya sabemos, el conocimiento de un oficio, el aprendizaje del mismo y su ejercicio se encontraban reglamentados por las or-

[15] Cuando vacié los datos del padrón encontré registradas un buen número de vecindades con esta cantidad de cuartos, y hay que agregar que tanto las accesorias como los entrepisos y a veces las cocheras de los inmuebles sirvieron también de viviendas.

[16] El único trabajo en el que se ha utilizado esta fuente es el de Sánchez de Tagle (1978), que la usó exclusivamente para determinar el origen de los soldados y batallones acuartelados en la ciudad de México.

denanzas durante el periodo colonial y era vigilado por los propios artesanos y el ayuntamiento. Si bien la mujer se integró al trabajo artesanal como parte del trabajo familiar, ésta enfrentó limitantes legales y en la práctica para el desempeño de un oficio de manera independiente,[17] lo que no indica que no hubiera habido excepciones.

Desde por lo menos las dos últimas décadas del siglo XVIII, las autoridades virreinales tendieron —como apunté en los capítulos anteriores— a modificar las ordenanzas gremiales con el fin de dar mayor libertad a los oficios. Por ejemplo, en 1790 se permitió que las viudas de los agremiados continuaran operando el taller aun cuando se hubiesen vuelto a casar, y en 1799 se permitió a todas las mujeres el ejercicio de cualquier oficio siempre y cuando fuera compatible con su sexo.[18] A pesar de ello, los maestros de los gremios buscaron seguir manteniendo el control sobre el mercado y el suelo urbano.[19] Estas disposiciones, a las que más tarde se sumó el decreto de libertad de oficio de 1813, llevarían a pensar que la mujer podría integrarse con mayor libertad al trabajo artesanal después de esta fecha, pero al parecer no sucedió así.

Si comparamos el número de 1 018 costureras estimado para 1811 con las 1 045 de 1842, se puede ver la mínima diferencia que existe.[20] Esta diferencia, por otro lado, concuerda con la tendencia observada tanto en la evolución general de la población como de los artesanos, y contribuye a reforzar una de las ideas rectoras de este libro, a saber: que pese a los cambios suscitados al finalizar el siglo XVIII y durante el nacimiento de México como país independiente, el mundo artesanal de la ciudad de México no se modificó drásticamente sino que conservó algunas de los rasgos que lo caracterizaron en los últimos años del siglo XVIII.

Vale la pena subrayar que las cifras de 1842 sobre población trabajadora femenina se limitan únicamente a aquellas mujeres dedicadas a la producción artesanal (en la que la mayor parte de ellas se ubican dentro de la rama textil y en mucho menor medida en la de cuero y cera, pues no aparecen en las otras ramas productivas), y no al total de trabajadoras de la ciudad que con toda seguridad era muy superior. Como se sabe, una gran parte de las mujeres se desempeñaba en el servicio doméstico y en la producción y venta de alimentos.[21]

[17] Tal es el caso de las mujeres riveteadoras esposas de zapateros. Arrom, 1988a, pp. 194-195.

[18] Tanck, 1979, pp. 317-319.

[19] AHCM, *Artesanos-Gremios*, vol. 383, exp. 26. Otra evidencia de la resistencia a los cambios que tuvieron lugar en el periodo la aportan los sastres. En 1812 el gremio de sastres promovió un expediente contra Nicolás Soto para que presentara su examen pues había abierto una sastrería sin ser maestro. Y se señalaba que de no presentarlo "...dentro del tercero [sic] día se le cierre la dicha tienda". AHCM, *Artesanos-Gremios*, vol. 383, exp. 30.

[20] Los datos de 1811 son de González Angulo (1983, p. 17).

[21] Para una visión más profunda y completa de los diferentes aspectos de la vida de las muje-

Posiblemente la cifra de artesanas de 1842 sea mayor si consideramos factible que algunas mujeres no indicaran su oficio u ocupación al momento de ser empadronadas. La primera razón, y más importante, es por la idea que se tenía del trabajo femenino como sinónimo de pertenencia a las clases bajas, mientras que no trabajar era a su vez "signo de *status* para las mujeres mexicanas. Coser para la propia familia era admirable, pero 'coser lo ajeno' era degradante", como lo lamenta doña María del Carmen Andrade al quejarse de la necesidad que tenía de trabajar.[22] Y la segunda, que como el origen de la fuente fue el registro de votantes y las mujeres no tenían derecho a voto, se pudo dar el caso de negligencia en el registro del oficio tanto por parte de ellas como de los individuos que levantaron el padrón.

Con todo, creo que el número de artesanas registradas se encuentra cercano a la realidad de la época precisamente porque el trabajo femenino era ocupado en parte importante dentro del servicio doméstico y en la elaboración de alimentos para su venta. Asimismo, el bajo número de mujeres dedicadas a la producción artesanal a mediados del siglo XIX se explica —como lo ha señalado Silvia Arrom— porque la tendencia hacia la diversificación del trabajo de las mujeres que caracterizó a los últimos años del siglo XVIII, y los primeros del siglo XIX parece haberse detenido en los años siguientes.

Esta interpretación resulta aún más creíble porque el ingreso de las mujeres a los oficios artesanales no provocó ningún comentario de los escritores de la República, como sí los había provocado a fines de la época colonial. Por lo tanto parecería que la expansión de las mujeres hacia nuevos oficios no había llegado muy lejos cuando fue detenida, e incluso invertida, por la recesión y la elevada tasa de desempleo masculino que agobiaban a la República Mexicana.[23]

A pesar de que las mujeres dedicadas a la producción artesanal eran pocas a mediados del siglo XIX, no deja de ser interesante ver sus características. De las 1 392 mujeres dedicadas a la producción artesanal en 1842, 46.5% eran solteras (el porcentaje incluye a aquellas que dijeron ser "doncellas"), en tanto que las casadas representan apenas 12.6%. Esto contrasta con la cifra de viudas que alcanza 40.9%. Las edades de estas últimas se hallan, en términos generales, entre los 19 y 49 años y abundan sobre todo entre las costureras, que en repeti-

res de la ciudad de México durante la primera mitad del siglo XIX, se puede consultar el acucioso estudio de Silvia Arrom. La autora señala que la participación de la mujer dentro de la economía urbana estaba lejos de ser marginal y que en 1811 constituían "casi una tercera parte de la fuerza de trabajo". Arrom, 1988a, p. 198.

[22] Doña María del Carmen Andrade *versus* don Felipe Reyna (Alimentos), 1845, A. J., *Pleitos Civiles entre cónyuges*, citado por Arrom, 1988a, p. 197.

[23] *Ibid.*, p. 205.

das ocasiones eran migrantes, generalmente con hijas dedicadas al mismo oficio o a alguno compatible con el que ellas desempeñaban. Por ejemplo, se da el caso de la madre costurera y la hija también costurera, empuntadora o devanadora.[24]

De manera contraria a lo que sucede con las mujeres, el total de artesanos casados es sumamente alto, mientras que el de viudos es muy reducido, como puede verse en el cuadro 14.

CUADRO 14
Estado matrimonial de los artesanos.
Porcentaje en 1842

Categoría	Hombres	Mujeres*
Solteros	28.0	46.5
Casados	67.1	12.5
Viudos	4.9	40.9
Totales	100.0	100.0

* En el caso de las solteras se incluye a las "doncellas".
FUENTE: elaboración propia a partir del "Padrón de la Municipalidad de México", AHCM, vols. 3406 y 3407.

Se ha señalado ya que desde finales del siglo XVIII el mayor número de artesanos estaba compuesto por oficiales. Esta afirmación es válida también para la primera mitad del siglo XIX. Y considerando que la mayor parte de éstos se casaban sin haber obtenido la carta de examen, no es de extrañar que sea tan alta la cifra de artesanos casados a mediados de este siglo, cuando legalmente no se requería la realización de examen.[25] Por otra parte, debemos tomar en cuenta el papel de la unidad doméstica dentro del trabajo artesanal pues, como se indicó, el trabajo de la mujer y de los hijos en muchos de los casos ocupó un sitio nada marginal.[26]

[24] Es necesario señalar también que algunas de las costureras se encontraban vinculadas al trabajo doméstico como parte del servicio en las casas de familias acomodadas. Esta consideración es importante porque plantea problemas para el análisis del trabajo femenino, ya que no se les puede considerar como parte de lo que se denomina "trabajo a domicilio".

[25] Véase la gráfica 5, "Comparación de la edad de matrimonio y la de examen" en González Angulo, 1983, p. 132.

[26] Un análisis más fino de la información obtenida para el año de 1842, me permitirá más adelante —quizá en otro trabajo— profundizar en este aspecto, ya que ello supondría el manejo de la información por unidades de vivienda (número de la casa, cuartos, accesorios, etcétera y la correlación de nombres y oficios).

Si comparamos los datos de estado matrimonial de los artesanos de 1842, con los que presenta Silvia Arrom para los años de 1811 y 1848 para la población de más de veinticinco años en la ciudad, fácilmente se puede ver que en el caso de las mujeres el número de artesanas viudas aumenta en términos porcentuales, en tanto que el de las casadas disminuye. Los porcentajes estimados para esos años son los siguientes: solteras 22.5, casadas 43.9 y viudas 33.4% en 1811. En tanto que para 1848 las solteras alcanzan 17.5, y las casadas y viudas 41.3% respectivamente. Esta comparación indica que la viudez obligaba a las mujeres a buscar una actividad que les diera sustento a ellas y a su familia y que la actividad más accesible a ellas era la que estaba relacionada con la producción de textiles. Aunque no se sabe prácticamente nada respecto a la escolaridad de las artesanas, no hay que olvidar que la instrucción elemental de la época para las mujeres, tanto como la educación dentro del hogar, consideraba para el sexo femenino la enseñanza de actividades "propias de su sexo", como son la costura y el bordado.[27]

En el caso de los hombres, los porcentajes son muy parecidos a los de los artesanos que aparecen en el cuadro anterior, marcando una tendencia hacia el aumento de los casados y una disminución de viudos entre 1811 y 1848 (1811: solteros 22.5, casados 63.0 y viudos 14.5%. 1848: solteros 20.7, casados 70.1 y viudos 9.2%).[28] Si se toma en cuenta que el mayor número de artesanos se encontraba formado por hombres, es fácil concluir que la mayor parte de ellos eran casados, tal como sucedía en 1811.[29]

En cuanto a la distribución por edades de los artesanos de la capital para 1842, de los 11 031 sobre los que se tiene información de edad, un poco más de 56% de los hombres se encontraba entre los 15 y 34 años de edad; en estos años aumenta la proporción de casados de igual forma que en 1811. El análisis de los artesanos por grupos de edad es importante no sólo porque se encuentra en estrecha relación con la estructura familiar, sino porque puede ser un indicador para estimar el número de aprendices que por lo general se encuentran entre los 10 y 19 años de edad. Desafortunadamente en la fuente que utilizo

[27] Silvia Arrom indica que aunque a finales del siglo XVIII se introdujeron cambios para que las mujeres pobres formaran parte de la fuerza de trabajo, durante el siglo XIX el desempleo masculino contribuyó a que éstas enfrentaran una situación mucho más difícil que los hombres. Durante estos años la mujer fue concebida como la formadora de los futuros ciudadanos; la función civil que se confirió a la maternidad fue el centro de la educación femenina. Arrom, 1988a. Véase Pérez Toledo, 1993.

[28] Las cifras de 1811 y 1848 aparecen en el cuadro 5, "Estado civil de la población adulta (25 años o más), 1790-1848". En Arrom, 1988a, p. 143.

[29] Para 1811 véase la gráfica 2 de Jorge González Angulo (1983, p. 126), sobre el estado civil de los artesanos. Los albañiles registran la misma proporción en 1842, el número de casados es mayor al de solteros y el de viudos es mucho menor al de los dos primeros.

no se asentó la categoría de los artesanos para la gran mayoría de los casos. Muy pocos indicaron ser maestros, ninguno se dijo oficial, aunque aparecen algunos registrados como aprendices, lo que me permitió ubicarlos entre estas edades.

En el caso de las mujeres la proporción es prácticamente igual ya que 57% de las mujeres se encontraban entre los 15 y 34 años. El cuadro siguiente muestra la distribución por sexo y grupos de edad.

CUADRO 15
Edades de los artesanos en 1842

	Hombres		Mujeres	
Grupo de edad	Número	Porcentaje	Número	Porcentaje
0 a 9	37	0.4	2	0.1
10 a 19	1 734	18.0	214	15.4
20 a 29	2 970	30.8	417	30.0
30 a 39	2 292	23.8	323	23.2
40 a 49	1 425	14.8	232	16.7
50 a 59	767	7.9	146	10.5
60 a 69	313	3.2	40	2.9
70 o más	102	1.1	17	1.2
Total*	9 640	100	1 391	100

* La cifra total de artesanos es de 11 031 = 100%; sobre los demás se desconoce la edad.
FUENTE: elaboración propia a partir del "Padrón de la Municipalidad de México de 1842". AHCM, vols. 3406 y 3407.

A partir del cuadro anterior se puede estimar que el número aproximado de aprendices era cercano a los 2 000, es decir, cerca de 18%. Desde luego esta cifra es sólo una estimación que, no obstante, se acerca a los cálculos establecidos para 1788 (véase el cuadro 3 de este trabajo). Como hemos visto, la tendencia general de la población y la del total de artesanos permanece casi estacionaria entre los últimos años del siglo XVIII y 1842; no resulta extraño entonces que la cifra de aprendices estimada a partir de las edades en 1842 sea casi igual a la de 1788.[30]

[30] En cuanto a los oficiales y maestros, resulta difícil determinar a ciencia cierta los límites de edades debido a que no se cuenta con información que indique cómo y de qué manera se accedía a la maestría de un oficio y menos aún las edades.

A esta consideración podría objetarse el deterioro de la estructura gremial (e incluso su desaparición), como resultado del decreto de libertad de oficios de 1813. Sin embargo, parto de la hipótesis de que no se dio un rompimiento en el proceso de aprendizaje de los oficios por lo menos en los años siguientes a la consumación de la independencia, como traté de mostrar en los capítulos anteriores. La información que obtuve a partir de la revisión de los juicios efectuados en el Tribunal de Vagos apoya esta idea,[31] pues no sólo aparecen muchas referencias de jóvenes que al llegar ante el tribunal dijeron ser aprendices, sino que incluso los oficiales, al declarar, indicaron con qué maestros trabajaban o aprendieron el oficio. Por otra parte, muchos de los maestros, con taller público o "interior" —como ellos mismos lo llamaban—, que se presentaron a declarar como testigos de los acusados señalaban que habían aprendido el oficio con ellos o con algún otro maestro. Por ejemplo, en 1831 Luis Jaramillo, originario de la ciudad, soltero y de 14 años, al declarar dijo ser aprendiz de talabartero. Los testigos confirmaron la declaración del acusado: el maestro talabartero Antonio Cárdenas, también de la ciudad, de 37 años y propietario de un obrador público, declaró que "lo conoce de hace seis años por ser su aprendiz". El fallo del tribunal fue que quedaba libre bajo la custodia de su maestro para "que cuide de su conducta y lo acabe de enseñar [sic] en el oficio".[32] En la causa seguida a Antonio Mejía (impresor, de 20 años de edad) durante el mes de febrero de 1849, el acusado informó que "trabaja como aprendiz de don Luis G. Inclán, dueño de la imprenta de estampas en la calle de San José el Real", declaración que también fue confirmada por sus testigos.[33]

En 1834 se dictó una disposición en la que se establecía el levantamiento de un padrón para que las personas que resultaran sin oficio ni ocupación, mayores de 16 años, pasaran al Tribunal de Vagos. Los artículos 11 y 12 son reveladores de la importancia atribuida al aprendizaje de un oficio y de alguna forma de la permanencia de la estructura gremial, pues de suceder lo contrario, ¿cómo explicar que existieran disposiciones de carácter legal sobre una realidad inexistente? Esta disposición indicaba lo siguiente:

11. El síndico [...] tendrá muy presente cuanto sea conducente a depurar la verdad y a impedir que los vagos, que son el semillero fecundo de tantos crímenes, conti-

[31] El Tribunal de Vagos funcionó desde 1828, año en que fue creado, y durante buena parte del siglo XIX. De la información que aparece en las sumarias se recogieron más de 500 casos que abarcan el periodo comprendido entre 1828 y 1850, a partir de los cuales puedo afirmar que cerca de 75% de las sumarias fueron hechas a personas cuyo trabajo era de tipo artesanal. AHCM, *Vagos*, vols. 4151-4156 y 4778-4782 (véase el capítulo VI de este libro).

[32] "Contra Luis Jaramillo", diciembre de 1831. AHCM, *Vagos*, vol. 4152, expediente 74.

[33] Véase "Contra Antonio Mejía", febrero de 1849, AHCM, *Vagos*, vol. 4783, expediente 432.

núen mezclados con la sociedad, con los artesanos, comerciantes y demás individuos...

12. Los maestros serán responsables de la conducta de sus oficiales y aprendices mientras duren en sus talleres y para admitirlos les exigirá una constancia de buen parte, seguridad y honradez, del maestro en cuyo taller hubiere trabajado el oficial o aprendiz.[34]

Al parecer el empadronamiento no se llevó a cabo. Sin embargo, a partir de 1834 una gran parte de los artesanos (aprendices y oficiales) que compareció ante el tribunal fue absuelta; muchos de ellos quedaron bajo la custodia de un maestro con taller público al que se le encomendó la enseñanza del oficio y el cuidado de su conducta. Este compromiso lo adquiría el maestro mediante la elaboración de un documento que aparece al final de las sumarias y por el cual se hacía responsable de cumplir con lo estipulado por el tribunal.[35] Lo que resulta de suma importancia es que estos artículos, al igual que las ordenanzas de los gremios, hacían responsable al maestro de la conducta de los oficiales o aprendices. A pesar de que legalmente el gremio no existía, las propias autoridades recuperaban uno de los elementos tradicionales de la corporación, esto es, el que se encontraba vinculado al aprendizaje del oficio y a la estructura vertical del gremio sustentada, ésta, en la diferenciación entre maestros, oficiales y aprendices. De igual forma, constituían al maestro en "custodia moral" de aprendices y oficiales, lo que implicaba la recuperación de la tradicional subordinación filial de éstos al maestro.[36]

Otras regiones nutren de artesanos a la ciudad: artesanos migrantes en la ciudad de México

La evolución demográfica de la ciudad estuvo fuertemente vinculada a los movimientos de migración interna. Durante los últimos años del siglo XVIII y los primeros del XIX, estos movimientos de población permitieron que el número

[34] Disposición del gobierno del distrito sobre "Vagos o Empadronamiento General del Año de 1834" firmado por José María Tornel el 11 de agosto de 1834. AHCM, *Vagos*, vol. 4154, expediente 148.

[35] Tal es el caso de José María Cordero, sastre de 16 años, que se inició en el aprendizaje del oficio desde los 14. Después de las diligencias de costumbre se le liberó y entregó, con autorización de su padre, al maestro Andrés Hernández para que trabajara en su taller público. Lo mismo sucedió con el oficial de curtidor, Pablo Camacho de 22 años, que fue entregado a un maestro de su oficio propietario del taller público de curtiduría ubicado en el Puente de Santo Tomás. Véase "Contra Pablo Camacho" y "Contra José María Cordero" septiembre y octubre de 1835, AHCM, *Vagos*, vol. 4154, exps. 160 y 163.

[36] Véase Carrera Stampa, 1954 y Sewell, 1987.

de habitantes aumentara,[37] y en toda la primera mitad de este último siglo, contribuyeron a mantener más o menos estable la población urbana que había sido fuertemente castigada por las epidemias.[38]

Alejandra Moreno y Carlos Aguirre han señalado la importancia que tuvieron las migraciones a la ciudad así como el incremento de los flujos de migración en 1811 con el inicio de la guerra de independencia. La afluencia de migrantes con toda seguridad se mantuvo a lo largo de la primera mitad del siglo XIX, aunque quizá no con la misma intensidad que en la primera década de este siglo.

Estos autores muestran cómo, en 1811, en la zona norte y sur de la parte oriental de la ciudad, se asentaban familias de artesanos migrantes. Asimismo, indican que éstos provenían de lo que denominan el "área de influencia" de la ciudad de México.[39] De acuerdo con ellos, el asentamiento de los migrantes en la ciudad se hallaba vinculado tanto a la ocupación como al lugar de procedencia. Aquellos que tenían escasos recursos y baja remuneración procedían por lo general de lugares cercanos a la capital y se asentaban particularmente en las zonas de entrada a la ciudad. Los artesanos migrantes procedían de Puebla, Tlaxcala, Chalco, Amecameca, Texcoco y del Mineral del Monte. Otras zonas de procedencia de trabajadores calificados fueron Tacuba, Tacubaya, Azcapotzalco, Mixcoac y San Ángel; de acuerdo con los autores citados, estos lugares estaban densamente poblados pues habían tenido un desarrollo más autónomo frente a la ciudad.

Aunque estas afirmaciones son válidas sólo para una parte de la ciudad y difícilmente se pueden aplicar para todo el entorno urbano, el trabajo de Moreno y Aguirre es mi única referencia para los primeros años del siglo XIX —ya que desafortunadamente no se cuenta con más estudios de esta naturaleza para la ciudad de México de los años siguientes— y es de suma utilidad para evaluar los cambios y continuidades entre 1811 y 1842, con la diferencia de que para este último año sí cuento con la información completa de la ciudad.

Del total de artesanos que obtuve para 1842, el porcentaje de hombres y mujeres originarios de la ciudad de México era de 72.4 (8 098 en números absolutos). Esto quiere decir que 25.4% de los artesanos provenían de estados y

[37] Guy Thomson ha señalado con bastante acierto la importancia que tuvo la migración de trabajadores de la región de Puebla hacia la ciudad de México. Thomson, 1988, en especial el capítulo IV.

[38] Véase la primera parte de este libro.

[39] El porcentaje que los autores obtuvieron a partir del análisis de una muestra de 2 000 personas del "Padrón del Juzgado de Policía de 1811" es de 38%. Aguirre y Moreno, 1975, pp. 30 y 33.

regiones cercanas a la ciudad, ya que los artesanos procedentes del extranjero significaban 2.2 por ciento.[40]

Cerca de 61% de los que dijeron ser de la urbe residían en la zona céntrica (cuarteles mayores I, II, III y IV) mientras que el restante 39% se ubicaba en los cuarteles mayores periféricos. De estos últimos, únicamente el cuartel mayor ocho contaba con mayor proporción de artesanos originarios de la ciudad. Ello refuerza la idea de que los migrantes se habían venido asentando en las zonas de la periferia de la capital, como se verá en seguida.

Con el fin de facilitar el análisis de los lugares de procedencia de los artesanos, agrupé las diferentes poblaciones que los empadronados indicaron como lugar de origen de acuerdo con los estados a los que corresponden actualmente.[41] Como podrá apreciarse en la gráfica 5 y el cuadro 16, la zona que conformaba lo que actualmente es el Estado de México proporcionaba la mayor parte de artesanos migrantes a la ciudad de México. Le seguían Puebla, Hidalgo (que no existió como entidad sino después de 1857), Querétaro, Guanajuato y, en conjunto, las zonas aledañas a la ciudad —que hoy forman parte de la ciudad, pero que en esa época sólo se encontraban cercanas— como son Tlalpan, Iztapalapa, San Ángel, Culhuacán, Coyoacán, Xochimilco, Iztacalco, Azcapotzalco, Tacuba y Tacubaya, entre otras. Otra parte provenía de ciudades como Toluca, Puebla, Querétaro y Guanajuato.

Si se compara esta información con la que presentan Alejandra Moreno y Carlos Aguirre, podemos observar una diferencia: el número de migrantes procedentes de Michoacán, Veracruz y Tlaxcala no era tan importante a medidos del siglo XIX como en los primeros años del siglo. Una evidencia de ello es que, por ejemplo, los originarios de Veracruz eran sólo 69 en 1842[42] (véase el cuadro 16).

Las zonas de donde provenían los artesanos migrantes en 1842 concuerdan por lo demás con lo señalado por los autores para 1811. Es decir, que los estados vecinos, el Bajío y lo que hoy forma parte del área metropolitana eran las

[40] El total de individuos sobre los que se conoce el origen es de 11 181; sólo se desconoce el de 46 personas. A partir de este total fueron calculados los porcentajes.

[41] De más de 500 lugares diferentes que contabilicé al analizar la base de datos formada con el padrón de 1842, me fue imposible identificar aproximadamente veinte; sumando éstos a los registros que no cuentan con dicha información, el total de personas de las que se desconoce el lugar de origen es de 48. La localización y agrupación de los diferentes lugares de origen por estados fue posible gracias a la consulta de trabajos de geografía y cartografía histórica como el de Peter Gerhard o García Cubas así como la consulta simultánea de guías y mapas contemporáneos. Gerhard, 1986; García Cubas, 1885.

[42] Los autores apuntan que entre las ciudades que aportaron un número importante de migrantes a la ciudad de México en 1811 se encontraban Jalapa y Morelia, además de Puebla y Querétaro. Aguirre y Moreno, 1975, pp. 31-34.

GRÁFICA 5
Porcentaje de migración interna, 1842

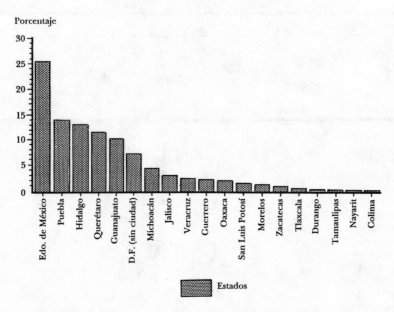

Estados

zonas de origen de los artesanos avecindados en la ciudad de México. Al comparar el cuadro 16 con el mapa 5, resulta fácil observar cómo a mayor distancia entre la ciudad de México y el lugar de origen la proporción de migrantes era menor. La relación entre distancia y el número de artesanos migrantes en la capital se puede apreciar con toda claridad en este mismo mapa. Sin embargo, cabe señalar que los estados de Morelos y Tlaxcala, señalados con los números 13 y 15, son una excepción ya que aunque más cercanos a la ciudad de México que otros estados el número de artesanos migrantes era menor.

Desde luego, el estudio de la migración interna en general hacia la capital de la república en ese periodo y no sólo la de los artesanos es la que puede aportar mayores elementos para un análisis más fino de la migración de artesanos a la ciudad de México. En otras palabras, es necesario conocer las características generales de la migración interna hacia la ciudad para poder determinar si el movimiento de migración de los artesanos es consecuente con el de toda la población, o bien si responde a elementos propios del desarrollo particular de las manufacturas a mediados del siglo XIX. De acuerdo con el *Semanario Artístico*, la ciudad de México de estos años era vista por los artesanos de otros lugares como una alternativa de trabajo.

CUADRO 16
Porcentaje de artesanos migrantes por lugar de origen, 1842

Lugar de origen	Número	Porcentaje
Estado de México	721	25.4
Puebla	395	13.9
Hidalgo*	370	13.0
Querétaro	327	11.5
Guanajuato	289	10.2
Distrito Federal (sin ciudad)	202	7.1
Michoacán	122	4.3
Jalisco	84	3.0
Veracruz	69	2.4
Guerrero*	62	2.2
Oaxaca	54	2.0
San Luis Potosí	43	1.5
Morelos*	35	1.2
Zacatecas	27	0.9
Tlaxcala	14	0.5
Durango	6	0.2
Tamaulipas	5	0.2
Nayarit	3	0.1
Colima	3	0.1
Chihuahua	2	0.07
Chiapas	1	0.03
Sonora	1	0.03
Yucatán	1	0.03
Nuevo México	1	0.03
Total	2 837	100

* Los estados de Hidalgo, Guerrero y Morelos aún no existían en 1842. No obstante, la información sobre los migrantes se agrupó así con el fin de poder localizar los diversos lugares de origen y hacerlos más manejables.

FUENTE: elaboración propia a partir del "Padrón de la Municipalidad de México de 1842", AHCM, vols. 3406 y 3407.

Los artesanos, especialmente, están sujetos a cambios y crisis más o menos prolongadas, que comprometen no sólo su existencia sino la de su familia... Las epidemias son menos temibles y menos peligrosas para el operario, que las grandes crisis políticas, porque aquéllas, aunque aumentan las dificultades de la vida, no paralizan la acción del trabajo. No teniendo los operarios ningún recurso, cuando carecen de obra, y siendo sus economías insuficientes para subvenir a las primeras necesidades, empeñan las pocas prendas que tienen... [La ciudad de] México, que parece como el centro de todos los artesanos, trae a muchos operarios que vienen de lugares distintos, donde han dejado sus talleres, creyendo encontrar aquí más abundan-

MAPA 5

Migración de artesanos a la ciudad de México, lugar de origen

NUEVO MÉXICO

SONORA

CHIHUAHUA

DURANGO

NAYARIT

ZACATECAS

JALISCO

COLIMA

GUANAJUATO

MICHOACÁN

TAMAULIPAS

SAN LUIS POTOSÍ

QUERÉTARO

HIDALGO

DISTRITO FEDERAL (SIN CIUDAD)

TLAXCALA

PUEBLA

VERACRUZ

YUCATÁN

CHIAPAS

OAXACA

MORELOS

GUERRERO

ESTADO DE MÉXICO

te mano de obra. Sin embargo, el decadente estado en que se ha visto nuestra manufactura, no ha podido proveer de ocupación bastante a todos.[43]

Si se da crédito a la opinión de los redactores del *Semanario Artístico*, los artesanos de otros lugares del país venían a la capital en busca de trabajo pero al llegar a este destino no tenían acceso a un empleo porque la ciudad, y particularmente las manufacturas, no proporcionaban a la mayor parte de su población trabajadora un trabajo más o menos estable.[44] Baste por ahora indicar que los estados que aportaban artesanos a la ciudad eran los que se muestran en el cuadro 16.

En cuanto a la distribución de los artesanos migrantes dentro del espacio urbano, uno de los primeros resultados del análisis indica que una parte importante de ellos se asentaba en la periferia. Por ejemplo, en el caso de los originarios del Estado de México, que son la mayoría, únicamente 30.1% se ubicaba dentro de los ocho cuarteles menores que conformaban la zona céntrica, en tanto que el restante 69.9% vivía en los cuarteles menores periféricos. La relación para los de Puebla, Hidalgo, Querétaro y Guanajuato, aunque mínimamente menor, muestra la misma tendencia como se observa en el siguiente cuadro.

La información que aparece en el cuadro 17 nos acerca a la distribución espacial de los habitantes urbanos por su origen.[45] En dicho cuadro es evidente que gran parte de los artesanos migrantes tenía como lugar de asentamiento las zonas periféricas, ya que —con excepción de los de Tlaxcala, Michoacán (que son los que tienen el porcentaje más elevado) y Guerrero que es el más bajo— en promedio 34.9% de migrantes de los diversos estados vivía en los cuarteles menores centrales en tanto que el resto residía en los cuarteles menores periféricos.

Si a la información anterior agregamos que la gran mayoría de los artesanos naturales de la ciudad habitaba en los cuarteles centrales, en una proporción de 79.5% en los cuarteles menores del centro frente a 20.5% en los de la periferia, ambos elementos constituyen argumentos complementarios que sirven para rebatir la idea de que en estos años los artesanos fueron desplazados de la zona central de la ciudad. Basta señalar que el cuartel menor 14 —que era el que contaba con mayor número de habitantes—, con todo y que era el cuartel central que más migrantes reportó, apenas alcanzó 13.6% del total de los artesanos originarios de otras regiones del país obtenido en 1842.

[43] SA, tomo I, núm. 17, 1 de junio de 1844.
[44] Moreno, 1981; Arrom, 1988a.
[45] Ya Alejandra Moreno ha destacado la importancia de este tipo de análisis para la comprensión del espacio urbano. Moreno, 1971, pp. 258-259.

Cuadro 17

Porcentaje de distribución de migrantes en el espacio urbano (1842)

	Cuarteles menores	
Estados	Centrales	Periféricos
Estado de México	31.1	69.9
Puebla	38.9	61.1
Hidalgo	40.2	59.8
Querétaro	36.4	63.6
Guanajuato	35.3	64.7
D. F. (sin ciudad)	28.2	71.8
Michoacán	50.0	50.0
Jalisco	36.9	63.1
Veracruz	34.8	65.2
Guerrero	27.4	72.6
Oaxaca	33.3	66.7
San Luis Potosí	32.5	67.5
Morelos	42.8	57.2
Zacatecas	30.8	69.2
Tlaxcala	50.0	50.0
Durango	33.3	66.7

FUENTE: elaboración propia a partir del "Padrón de la Municipalidad de México de 1842", AHCM, vols. 3406 y 3407.

El análisis de la relación entre el lugar de origen y el oficio es importante porque se encuentra íntimamente vinculada a las condiciones económicas de las regiones de las que provenían los migrantes y las de la propia ciudad, y puede ayudar a explicar si estos migrantes fueron expulsados o no de su lugar de origen y en qué circunstancias. Ése quizá sea el caso de aquellos migrantes procedentes de los centros mineros, como los que se encontraban en los estados de México e Hidalgo o bien el de los artesanos vinculados a la producción textil de los estados de Puebla y Querétaro.[46] Un primer vistazo a los datos procesados indica que una parte importante de los artesanos agrupados en la rama textil y la de cuero eran migrantes. Sin embargo, no es posible profundizar en este aspecto por el momento.

[46] Para una visión del estado en que se encontraba la minería de esos lugares así como de la región poblana durante los años de que me ocupo, véase: Velasco, 1988 y Thomson, 1988 respectivamente.

GRÁFICA 6
Distribución de migrantes en la ciudad de México, 1842

Como se indicó antes, los artesanos procedentes de otros países y que residían en la ciudad de México en 1842, constituían 2.2% del artesanado urbano. De éstos, 126 vivían dentro de ocho cuarteles menores centrales, número que representa más de la mitad de ellos.[47]

Una consideración final que debe hacerse en torno a las características de la migración hacia la ciudad durante el periodo es que el número de mujeres siempre fue mayor que el de hombres,[48] por lo que hay que subrayar que la información que presento es válida sólo para el artesanado y no necesariamente para el grueso de la población urbana. En todo caso, lo antes expuesto puede aplicarse a la población masculina y no a la femenina, por la cantidad de mujeres que obtuve del "Padrón de la Municipalidad de México de 1842".

[47] El total de extranjeros es de 246.
[48] Arrom, 1988a, pp. 132-137.

Los talleres artesanales, los oficios y la ciudad

El taller artesanal, a diferencia de las formas fabriles, se caracteriza —como apunté en su momento— por su reducido número de trabajadores, una escasa división del trabajo en el proceso productivo y una mínima tecnificación que hace de este trabajo una actividad fundamentalmente manual.[49] En los últimos años del siglo XVIII y durante una gran parte del siglo XIX el tipo de establecimientos que predominó en la ciudad de México fue el del pequeño taller artesanal y no la fábrica. Del pequeño taller salía la mayoría de los bienes de consumo y éstos seguían produciéndose fundamentalmente a mano.[50]

Durante el periodo colonial, el control ejercido por las autoridades del ayuntamiento y por los gremios sobre el espacio urbano (a través de sus alcaldes, veedores y jueces de gremios), tenía como objetivo vigilar tanto a los artesanos y su producción como asegurar la conveniente distribución y abasto de productos a los consumidores de la ciudad. Para el establecimiento de los talleres públicos, de acuerdo con las ordenanzas, no sólo se requería del aprendizaje del oficio y la carta de examen, sino también la anuencia de las autoridades del cabildo.[51] Sin embargo, como indiqué antes, la existencia de contraventores limitaba en la práctica la efectividad de las disposiciones legales. El control sobre el mercado urbano, que significaba a su vez el control sobre el acceso al suelo y, por ende, sobre los talleres y su distribución dentro de la ciudad, beneficiaba a los maestros examinados con taller público y al mismo tiempo significaba una limitante para los no propietarios: maestros sin recursos para abrir su propio taller u oficiales también sin recursos que no podían examinarse.

Al menos desde las dos últimas décadas del siglo XVIII, las ordenanzas gremiales sufrieron cambios que favorecieron el libre ejercicio de los oficios. Para 1811, mediante el decreto que declaraba algunos de los derechos de los americanos, se les facultaba para "promover la industria manufacturera y las artes en toda su extensión", y mediante el decreto del 8 de junio de 1813 se les permitió el libre ejercicio de cualquier industria u oficio sin necesidad de examen, título o incorporación a los gremios.[52] Ante la derogación de estas disposiciones contenidas en las ordenanzas, sería de pensarse que cualquier artesano que estuviera en condiciones de poner su taller podría hacerlo. Sin embargo, en los años siguientes el ayuntamiento seguía ejerciendo cierto control sobre los artesanos

[49] Aguirre y Carabarín, 1987; Sewell, 1987.

[50] Sewell, 1987 y 1992.

[51] Gran número de referencias al respecto se encuentra en las ordenanzas de los gremios. Véase Carrera Stampa, 1954, *passim*, y la primera parte de este libro.

[52] Decreto del 9 de febrero de 1811, artículo II, y decreto del 8 de junio de 1813. Dublán, 1876, tomo I, pp. 338 y 412 respectivamente.

y, particularmente, sobre la posibilidad de apertura de nuevos talleres y su ubicación dentro del espacio urbano, como lo muestran las diversas solicitudes que algunos artesanos presentaron a la corporación municipal en los años siguientes a la independencia.[53]

Si se parte del supuesto de que los ataques a los gremios y el decreto de libertad de oficio, aunados a la mayor participación del capital comercial, llevaron a la total destrucción de los gremios, cabría también suponer que al eliminarse las trabas y restricciones se daría paso a la proliferación de pequeños talleres y a que las características de su distribución en la ciudad se alteraran drásticamente al quedar al margen de cualquier regulación. Sin embargo, estos supuestos, a pesar de que responden a una lógica sumamente clara, no concuerdan con la evolución y características que se aprecian al promediar el siglo XIX, como se muestra en seguida.[54]

En este sentido, la distribución de este tipo de establecimientos dentro de la urbe antes de los dos últimos decretos a los que me he referido, y su comparación con la que existía al mediar el siglo XIX, es importante porque puede indicar las modificaciones, así como las permanencias o continuidades, en el uso y ocupación del suelo.

Número de talleres de la ciudad en 1842

Al contrario de lo que han señalado Jorge González Angulo y Felipe Castro Gutiérrez,[55] la libertad de oficio y la desaparición del gremio como figura legal prácticamente no aumentó el número de los talleres artesanales al menos en las tres décadas siguientes a su expedición. Debemos recordar que para 1794 existían aproximadamente 1 520 talleres, mientras que en 1842 había 1 535, según el "Padrón de Establecimientos Industriales" levantado entre los últimos meses de 1842 y los primeros de 1843.[56] Para el caso de los establecimientos artesanales,

[53] Véase *supra*, "Gremios y artesanos frente a los cambios".

[54] La idea de la proliferación de los talleres pequeños a partir de los cambios del último cuarto del siglo XVIII ha sido expuesta por Jorge González Angulo (1979, p. 173) y más recientemente por Felipe Castro (1986, p. 137) en los siguientes términos: "El primer efecto de la proclamación del decreto de las Cortes, el 7 de enero de 1814, parece haber sido una repentina afloración de talleres... No es difícil imaginarse a los rinconeros descubriendo que los veedores no podían ya perseguirlos ni decomisar sus mercancías".

[55] Véase González Angulo, 1979, p. 173 y Castro, 1986, p. 137.

[56] *Padrón de Establecimientos Industriales 1842*. AGNM, *Padrones*, vols. 83 y 84, y vol. sin clasificar, localizado en la galería 6 del mismo archivo. Resulta interesante apuntar que de acuerdo con el padrón de 1850 del AHCM, existía un total de 1 167 establecimientos de los que sólo en 23.3% de ellos se realizaba alguna actividad de transformación, cuando años antes la cifra es superior. Véase López, 1979, p. 177.

al igual que sucede con la población de artesanos, no contamos con fuentes que nos permitan hacer un análisis sobre el periodo intermedio a 1794 y 1842. Por esa razón, estos dos años son mis puntos de comparación.

Como se puede ver por las cifras antes anotadas, el número de establecimientos permaneció prácticamente sin cambio en el lapso de 48 años, de igual manera que sucede con la población artesanal de la ciudad en el mismo periodo. Por otra parte, las fábricas existentes y manufacturas de tamaño considerable, que a mediados del siglo XIX coexistían con los talleres artesanales, eran pocas y de alcance bastante limitado considerando la diversidad de productos y artesanos de la capital —en el caso de las fábricas de hilados de algodón en 1843 sólo se registran siete en la ciudad de México—,[57] mientras que existía gran número de talleres artesanales pequeños.[58] De hecho, en el propio padrón de establecimientos de 1842 aparecen registradas algunas fábricas como la de hilados de algodón que tenía 940 husos o la fábrica de mantas con 144 telares.

De los talleres artesanales contabilizados en 1842-1843, un número significativo de ellos estaba exento del pago de contribuciones posiblemente por su tamaño, aunque de los que tenían asignada alguna cuota, ésta era con mucha frecuencia inferior a un peso, lo que también nos puede indicar su tamaño.[59]

Dada la condición presente de la investigaciones sobre la historia económica de México en la primera mitad del siglo XIX, resulta difícil saber si la tendencia registrada en 1811 —a la que se refiere Jorge González Angulo— hacia el aumento del trabajo a domicilio persistió durante los años siguientes. En el caso de la producción artesanal, desgraciadamente no es posible determinar el número de trabajadores que existía en cada uno de los talleres de 1842 como para saber si aumentó y en qué proporción el trabajo a domicilio, o bien si los talleres incorporaron a un número mayor de trabajadores que los estimados al finalizar el siglo XVIII. Ello es así porque ni el "Padrón de Establecimientos Industriales" registra el número de trabajadores de los talleres ni, por otra parte, el "Padrón de la Municipalidad de México de 1842" indica si el oficio declarado se estaba

[57] "Estado de las fábricas de hilados de algodón de la República según noticias recibidas en la Dirección General de Industria", AHCM, *Comercio e Industria*, vol. 522, exp. 7. Véase Potash, 1986.

[58] Incluso "en el Londres de mediados del siglo XIX, la unidad de producción típica continuaba siendo 'una tienda diminuta con un maestro que trabajaba solo o bien tenía uno, dos, tres, o cuatro hombres empleados'." Kirk, 1992, p. 59. Véase Cardoso, 1977, pp. 8-9 y 11 y Sewell, 1987, p. 20.

[59] De algunos de los casos seguidos contra vagos se deduce la existencia de una fábrica de hilados situada en la calle de Revillagigedo. Y le llamo fábrica y no taller porque en 1846, cuando el tejedor Tiburcio Rivera fue acusado de vago, uno de sus testigos, Pedro Alfaro, que era "segundo administrador" de dicha fábrica, solicitó ver al acusado porque según decía "entre más de 300 trabajadores no es fácil distinguir a uno". AHCM, *Vagos*, vol. 4782, exp. 412.

ejerciendo en algún sitio. Sin embargo, con toda seguridad estamos frente a establecimientos que reúnen las características del típico taller artesanal tanto por la concentración de la mano de obra como por el tipo de producción.

Por otro lado, la variedad de establecimientos es un buen indicador de la importancia de la ciudad como centro productivo y consumidor y, al mismo tiempo, del papel sustancial de los artesanos y su producción de artículos o servicios dentro del mercado urbano al mediar el siglo XIX.

En el cuadro 18 se ve con claridad que la rama textil seguía ocupando el primer lugar dentro de la producción artesanal, a pesar de la competencia de los textiles extranjeros.[60] Recordemos que es precisamente en esta rama en la que se encontraba el mayor número de artesanos. A ella le seguía la de madera, después las de cuero y pieles y la de metales no preciosos (véase la gráfica 7).

CUADRO 18
Talleres de la ciudad de México por rama productiva, 1842
(1 535 = 100%)

Rama de actividad	Número de talleres	Porcentaje
Textil	373	24.3
Madera	278	18.1
Cuero	230	15.0
Metales no preciosos	203	13.2
Barbería y peluquería	118	7.7
Cera	77	5.0
Alimentos*	57	3.7
Metales preciosos	55	3.6
Imprenta	45	2.9
Pintura	37	2.4
Cerámica	28	1.8
Varios	20	1.3
Relojería	14	0.9
Total	1 535	100.0

* La rama de alimentos sólo incluye panaderías y bizcocherías.
FUENTE: elaboración propia a partir del "Padrón de Establecimientos Industriales 1842-1843". AGNM, *Padrones*, vols. 83 y 84 y vol. sin clasificar de la galería 6.

[60] Hay que recordar que en ese año, 1842, la creación de la Dirección General de Industria vino a sustituir al recientemente desaparecido Banco de Avío en un intento por desarrollar la industria textil mexicana. En cuanto a la competencia de productos extranjeros que tuvo esta actividad, véase Potash, 1986; Chávez Orozco, 1938 y 1977; Carrillo, 1981. Véase "Representación dirigida al Congreso de la Unión por 6 124 artesanos, pidiendo protección para el trabajo de los nacionales". AHCM, *Artesanos-Gremios*, vol. 383, exp. 34.

GRÁFICA 7
Talleres por rama productiva, 1842

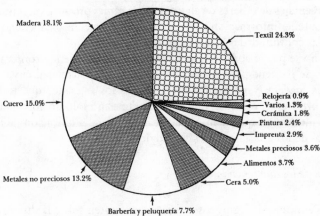

Madera 18.1%

Textil 24.3%

Cuero 15.0%

Relojería 0.9%
Varios 1.3%
Cerámica 1.8%
Pintura 2.4%
Imprenta 2.9%
Metales preciosos 3.6%
Alimentos 3.7%

Metales no preciosos 13.2%

Cera 5.0%

Barbería y peluquería 7.7%

FUENTE: cuadro 18.

Si comparamos la información que aparece en el cuadro anterior con la que presenté para 1788 y 1794,[61] se nota un descenso en las cifras correspondientes a la rama textil, pero esta disminución no es considerable porque el número de establecimientos para este último año era de 380 y para el de 1842 tenemos un total de 373. Por otra parte, cabe destacar que la reducción del número de talleres no es necesariamente un indicador de la disminución en la producción textil; en todo caso, a la producción de los talleres artesanales habría que agregar la de los establecimientos fabriles que con toda seguridad tenían mayor capacidad productiva.

En el mismo periodo que he venido comparando, se observa también un descenso en el número de establecimientos de metales preciosos, pero a su vez hay un aumento de casi 144% de aquellos establecimientos de la rama de la madera —en gran parte formada por carpinterías— que pasan de 114 en 1794 a 278 en 1842, mientras que los dedicados al cuero permanecen prácticamente igual durante todo el periodo. En el caso de los talleres de imprenta y papel, también se observa un aumento entre estos dos años, pues de los 15 que existían en 1794, para mediados del siglo XIX aparecen registrados 45, lo cual seguramente se explica por el aumento del número de publicaciones (como periódicos, folletos y papeles diversos) que se realizaron en estos años, en contraste con el periodo colonial.[62]

[61] Véase los cuadros 7 y 8 del capítulo II.
[62] Staples, 1988, pp. 94-95.

Con el fin de observar con mayor claridad la evolución de los talleres artesanales entre los últimos años del siglo XVIII y 1842, en el cuadro 19 se muestran los porcentajes de talleres de algunas de las ramas productivas, eliminando otras por contener información heterogénea que obstaculiza la medición de los cambios y las continuidades (véase la gráfica 8).

Tal como se puede apreciar en el cuadro 19, la idea de la proliferación de talleres sólo se sostiene para el caso de la producción artesanal cuya materia prima era la madera (y en menor medida para los artesanos que trabajaban metales no preciosos), mientras que en otras ramas no sólo no aumenta el porcentaje de talleres sino que disminuye. Veamos ahora la ubicación de los establecimientos de los artesanos en la ciudad de México.

Distribución de los talleres en la ciudad

De acuerdo con uno de los pocos trabajos que existen sobre la distribución y ocupación del espacio urbano, en las afueras de la ciudad se encontraban los talleres pequeños, mientras que los ubicados al sur del Zócalo eran los más prósperos. Esta distribución se ha explicado a partir del encarecimiento del suelo, esto es, por el alza en la renta de las viviendas que hacía que los artesanos pobres se desplazaran hacia la periferia, en tanto que la zona central había ad-

CUADRO 19
Talleres por rama de actividad en 1788, 1794 y 1842

Rama de actividad	Porcentaje de talleres		
	1788[1]	1794[2]	1842[3]
Textiles	34.4	25.0	24.3
Cuero	6.0	15.6	15.0
Metales no preciosos	9.9	9.1	13.2
Madera	12.9	7.5	18.1
Metales preciosos	2.8	6.1	3.6
Cera	3.2	9.0	5.0
Imprenta y papel	–	0.99	2.9
Loza y cristal	0.9	1.18	1.8
Pintura	1.0	–	2.4
Barbería y peluquería	21.2	–	7.7
Varios	–	1.3	1.3

[1] Elaboración propia a partir de "Relación de los Gremios ...". BN, ms. 1388.
[2] González Angulo, 1983, p. 13, cuadro 1.
[3] Elaboración propia a partir del "Padrón de Establecimientos Industriales 1842-1843". AGNM, *Padrones*, vols. 83 y 84 y vol. sin clasificar.

GRÁFICA 8
Talleres por rama productiva, ciudad de México 1788, 1794 y 1842

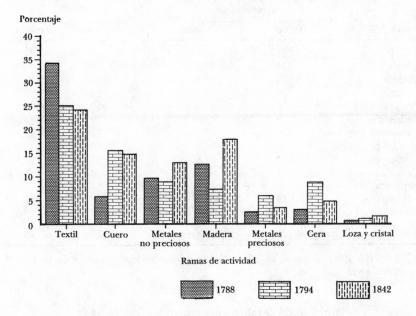

FUENTE: cuadro 19.

quirido una función comercial.[63] Es importante subrayar que resulta conve-
niente matizar esta afirmación, pues si bien ésta pudo ser la tendencia de la
segunda mitad del siglo XIX, para 1842 los cuarteles menores centrales todavía
reunían a una parte importante de los talleres artesanales. Y por si fuera poco,
hay que recordar que los artesanos, y en buena proporción los originarios de la
ciudad, se encontraban en los cuatro cuarteles mayores —o los ocho menores si
se quiere—, en tanto que los migrantes predominaban en los cuarteles periféricos.
Tanto en el cuadro 20 como en la gráfica 9 se observa cómo más de la mitad de
los establecimientos se concentraban en los ocho cuarteles menores de la zona
central, mientras que los otros se distribuían en los 24 cuarteles menores de la
periferia.

[63] Al respecto véase los trabajos de López, 1979 y 1982.

CUADRO 20
Distribución de talleres por cuarteles menores, 1842

	Centrales		Periféricos	
Rama	Número	Porcentaje	Número	Porcentaje
Textil	161	43.6	209	56.4
Cuero	134	58.3	96	41.7
Madera	186	66.9	92	33.1
Cerámica	4	14.3	24	85.7
Pintura	25	67.6	12	32.4
Barbería	89	75.4	29	24.6
Metales no preciosos	126	62.1	77	37.9
Metales preciosos	45	81.8	10	18.2
Alimentos	30	52.6	27	47.4
Cera	49	63.6	28	36.4
Imprenta	38	84.4	7	15.6
Relojería	14	100.0	–	–
Varios	11	55.0	9	45.0
Total	912	59.4	623	40.6

FUENTE: elaboración propia a partir de "Padrón de Establecimientos Industriales 1842-1843". AGNM, *Padrones*.

GRÁFICA 9
Distribución de talleres por cuarteles menores, 1842

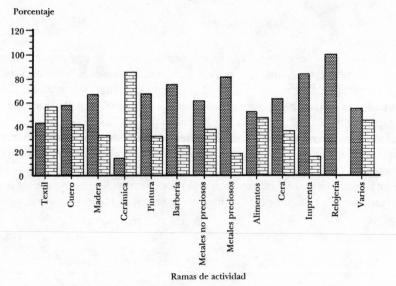

FUENTE: cuadro 20.

Esta información indica que la tendencia de expulsión de los talleres hacia la periferia de la ciudad (a la que se refieren Adriana López Monjardín y Jorge González Angulo),[64] así como de la población artesanal, no continuó como venía manifestándose hasta 1811, o en todo caso que entre este último año y 1842 se vio interrumpida manteniéndose de cierto modo los patrones coloniales de ocupación del suelo y la distribución de los talleres artesanales dentro de la ciudad. Se afirma lo anterior porque en 1794 en los ocho cuarteles menores que conformaban la parte céntrica de la ciudad se encontraba 54% de los talleres y para 1842 en esa zona se hallaba 59.4%. Esta última cifra revela incluso un ligero aumento de establecimientos productivos en la parte central de la ciudad y no la expulsión de los mismos. Si bien en cuanto al total de establecimientos se aprecia la permanencia de una parte importante de ellos en la zona central de la urbe entre los últimos años del siglo XVIII y la primera mitad del siglo XIX, desafortunadamente no es posible medir las posibles modificaciones o continuidades que se hubieren presentado en cada una de las ramas productivas en torno a su distribución en la ciudad, pues no se dispone de un análisis más fino para 1794, esto es, no se cuenta con la distribución de los talleres por rama de actividad dentro del espacio urbano.

Ahora bien, si vemos la distribución de los talleres por cuartel mayor, se observa que 73.2% de los talleres se encontraban ubicados en los primeros cuatro cuarteles mayores que conformaban la traza original de la ciudad. Por tanto, ambas informaciones indican que la zona céntrica puede seguir considerándose, en 1842, como una zona de producción artesanal, más todavía si tomamos en cuenta que el espacio físico de la ciudad había permanecido prácticamente igual entre 1790 y 1848.[65]

Al analizar el comportamiento específico de cada una de las ramas de actividad a partir del cuadro 20 y los mapas de distribución de talleres se pueden hacer algunas consideraciones particulares. En cuanto a la rama de textiles (véase el mapa 6 de textiles), se ve claramente mayor concentración de establecimientos en la zona central, fundamentalmente en el sitio en donde se encontraba el mercado del Parián. Es muy probable que la ubicación de algunos de estos establecimientos se debiera a la cercanía con el lugar de comercialización, pues en el caso de la producción de hilo y de rebozos, al menos desde 1824, los "reboceros vagantes" se situaban (de acuerdo con el señor Pasalagua, regidor del ayuntamiento) entre el Parián, el Portal de las Flores "en un ángulo de la Plaza Mayor fuera de las calles y banquetas, lugar designado para comprar a las hilanderas el hilado que necesitan aquellos vendedores que en la mayor parte

[64] Véase López, 1979 y 1982 y González Angulo, 1983.

[65] Véase *supra*, apartado 1 del capítulo I.

son fabricantes de rebozos".[66] Conforme se avanza a los cuarteles menores de la periferia se observa mayor dispersión de los talleres, con excepción del cuartel 17 que también reunía un número importante.

En las otras ramas productivas, salvo la de cerámica (véase el mapa 11), los mapas reflejan claramente que la mayoría se ubicaba en el centro de la ciudad. Si comparamos el mapa de cuarteles menores[67] con cada uno de los que corresponden a las ramas productivas, es fácil ver que un número importante de los talleres se encontraban en la zona central y, al mismo tiempo, se pueden observar las particularidades de distribución de cada rama en la ciudad de México.

En el caso de los establecimientos en los que se trabajaba la madera, el cuero y los metales no preciosos se ve cómo éstos se encontraban prácticamente en todo el espacio urbano, aunque un porcentaje mayor se ubicaba en los cuarteles menores del centro de la ciudad, al igual que las barberías y peluquerías (véanse los mapas 7, 8, 9 y 10).

Los mapas en los que se muestra la localización de talleres de metales preciosos, relojerías, y las imprentas y establecimientos de litografía y papel evidencian que su ubicación estaba fundamentalmente en la zona cercana a la Plaza Mayor, es decir, a espaldas de la catedral y el Portal de Mercaderes. Es probable que esta ubicación se debiera en primer término a que los productos elaborados en dichos talleres eran comercializados por los mismos artesanos —conservándose por tanto en estos casos la unidad de producción y venta a diferencia de los reboceros arriba citados— y, en segundo lugar, porque los consumidores de los productos elaborados en estos establecimientos eran las clases altas que por lo general vivían en esa zona de la ciudad (véanse los mapas 13, 14, y 17).

En cuanto a las panaderías, que normalmente tenían mayor concentración de mano de obra que otros establecimientos, y las bizcocherías, se puede observar a partir del mapa 12 que a pesar de que su distribución en la ciudad no muestra un patrón específico, prácticamente no se encuentra un cuartel en el que no exista por lo menos un establecimiento de este tipo. Hay que recordar que la comercialización del pan en sus diferentes calidades se hacía también a través de tiendas, tendejones y figones, así como por el vendedor ambulante que recorría las calles con la canasta de pan. Resulta

[66] La exposición del regidor dentro del ayuntamiento se debió a una discusión suscitada por la petición de los comerciantes "cajoneros" de los mercados, quienes pedían que los reboceros fueran ubicados en otro sitio de la ciudad para que no obstaculizaran sus actividades. Dicho miembro del cabildo continuaba diciendo en su alegato que los reboceros "al mismo tiempo se ocupan en la adquisición del hilado y en venta de sus productos, por lo que debiendo merecer toda consideración esta clase privilegiada" debía quedar sin efecto la solicitud de los cajoneros, y así se acordó en abril de 1824. AHCM, *Actas de Cabildo*, vol. 144, p. 200.

[67] Véase los mapas 1, 2 y 3 en la primera parte de este libro.

MAPA 6
Textiles, ciudad de México (1842)

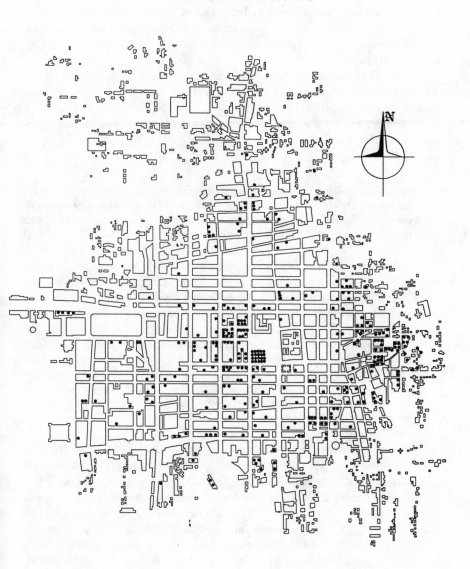

probable que la política seguida por el ayuntamiento durante el periodo colonial y en los años posteriores a la independencia en relación con el abasto de la ciudad, haya influido en la localización de las panaderías. Por otra parte, estos establecimientos continuaron siendo vigilados por la corporación municipal porque buena parte de la mano de obra que laboraba en ellos era presidiaria.

Resulta importante señalar aquí —aunque más adelante abordaré el tema— que la diferencia en el tamaño de los talleres fue un elemento que sin duda influyó en el aumento o no de la producción, y seguramente era uno de los elementos que marcaba la diferencia entre los artesanos pobres y aquellos "acomodados" a los que García Cubas se refería al describir las sastrerías de mediados del siglo XIX:

> Los elegantes, ricos o de modesta fortuna... acudían para la confección de sus trajes a las justamente afamadas sastrerías; mas los de medio pelo y petimetres de casa de vecindad, entre los que se encontraban los tenderos y algunos empleados de baja estofa, eran los parroquianos de los sastres *rinconeros*...[68]

La diferencia entre el tamaño de los talleres no era, sin embargo, el único elemento de distinción entre los artesanos. Así lo señala Juan Hernández, que en 1835 compareció ante el Tribunal de Vagos acusado por el robo de unos melones. Hernández se desempeñaba como zapatero en el taller de su maestro.

> ...se me dirá en qué obrador conocido trabajo; y yo respondo que en los obradores de Rango [*sic*] no he trabajado porque como los más son de extranjeros y éstos cuando se sirven de oficiales del país quieren que su exterior sea decente y a mí la suerte no me ha permitido estar de ese modo para trabajar en ellos, cosa por la que sólo tengo que trabajar en los rinconeros (que ese nombre tienen los que carecen de taller público).[69]

Con la información anterior y con los datos de distribución y vivienda de los artesanos dentro de la ciudad, es posible tener una idea de la relación que guardaban ambos elementos (véase el cuadro 21 y la gráfica 10). Al comparar los datos del cuadro 20 sobre la localización de los talleres en la ciudad con la información contenida en el de distribución de artesanos por rama productiva (cuadro 10 y gráfica 3), se observa que mientras en el caso de los talleres la mayoría se encontraba en la zona central, los artesanos —con excepción de los barberos, relojeros, bizcocheros y panaderos, los de la rama de metales precio-

[68] García Cubas, 1950, p. 317.
[69] "Contra Juan Hernández", mayo de 1835. AHCM, *Vagos*, vol. 4154, expediente 189. Este oficial de 20 años de edad fue entregado a su maestro para que cuidara de su conducta.

MAPA 7
Madera, ciudad de México (1842)

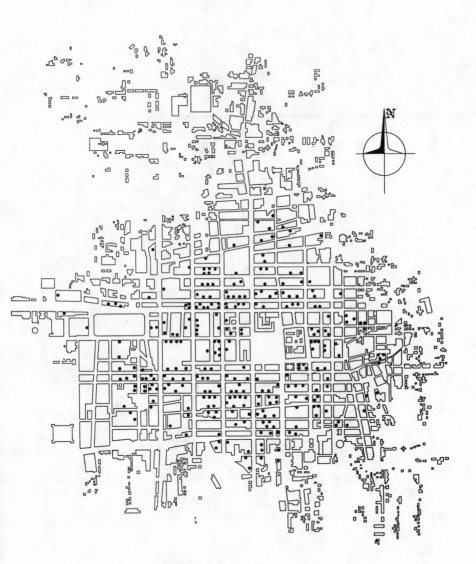

MAPA 8
Cuero y pieles, ciudad de México (1842)

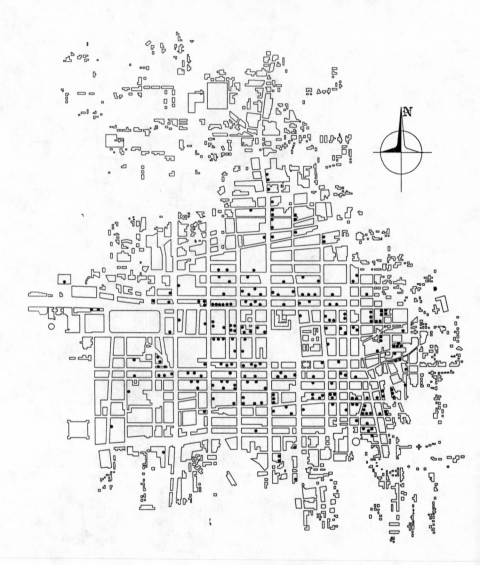

MAPA 9
Metales no preciosos, ciudad de México (1842)

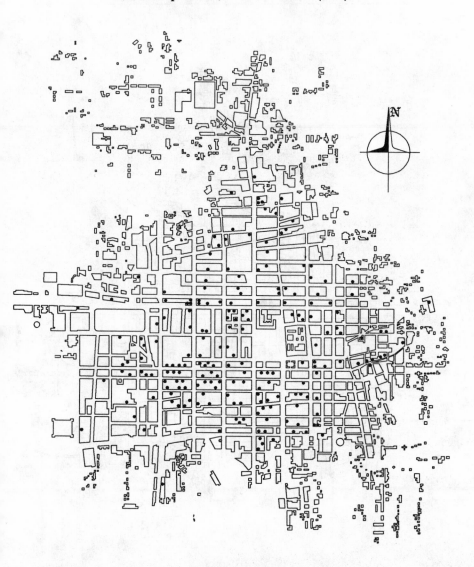

MAPA 10
Barberías y peluquerías, ciudad de México (1842)

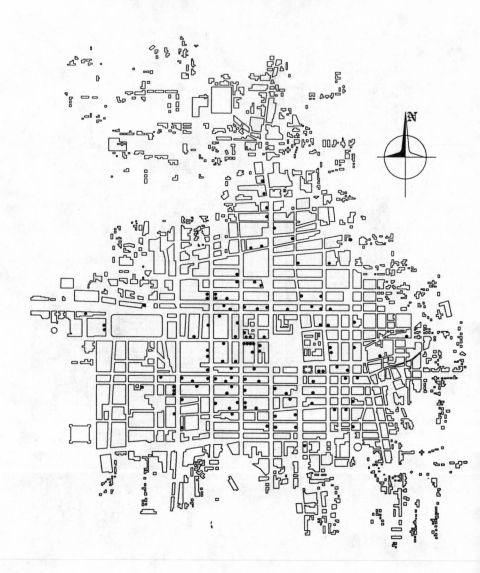

MAPA 11

Cererías y velerías, ciudad de México (1842)

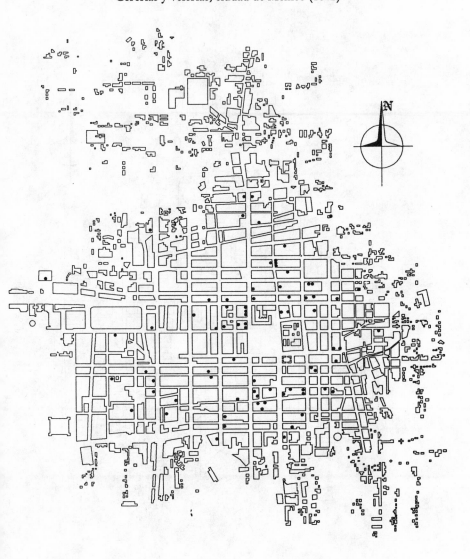

MAPA 12
Panaderías y bizcocherías, ciudad de México (1842)

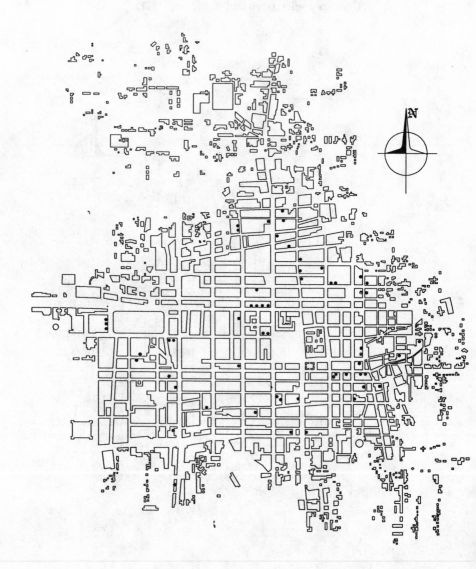

MAPA 13
Metales preciosos, ciudad de México (1842)

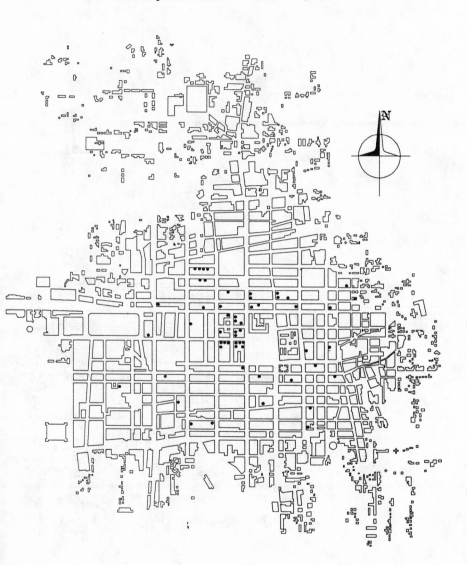

Mapa 14
Imprenta y papel, ciudad de México (1842)

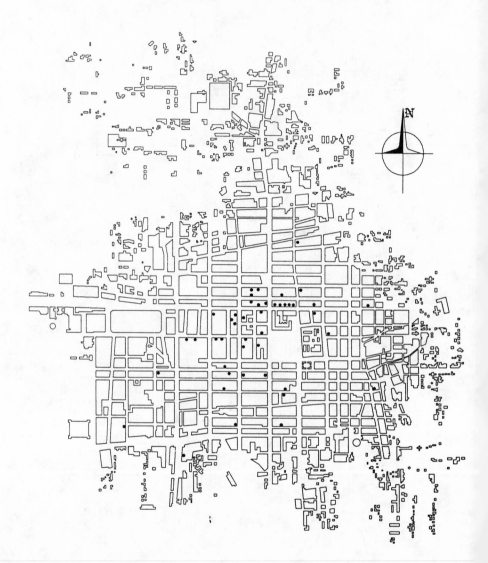

MAPA 15
Pintura, ciudad de México (1842)

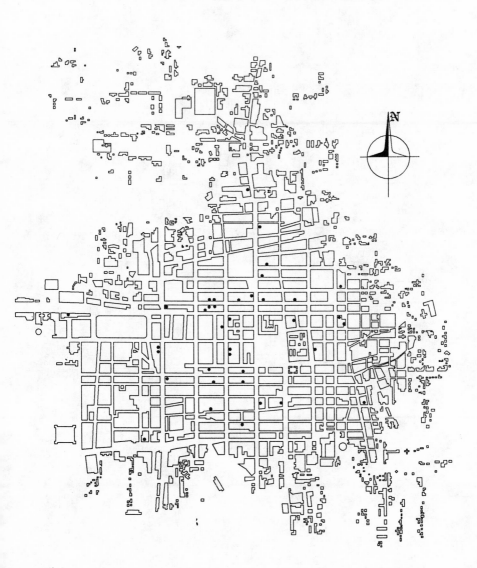

MAPA 16
Cerámica y vidrio, ciudad de México (1842)

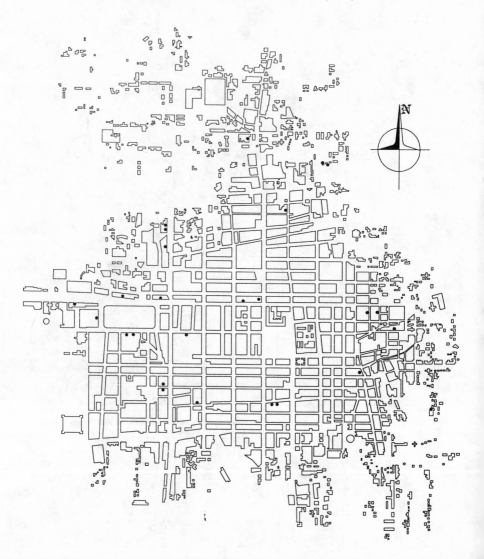

MAPA 17
Relojerías, ciudad de México (1842)

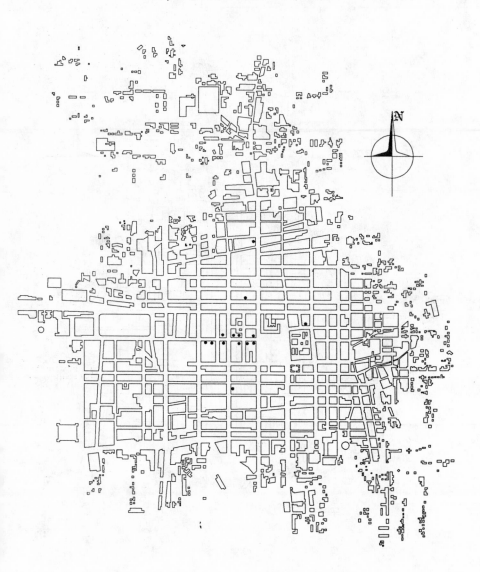

MAPA 18
Varios, ciudad de México (1842)

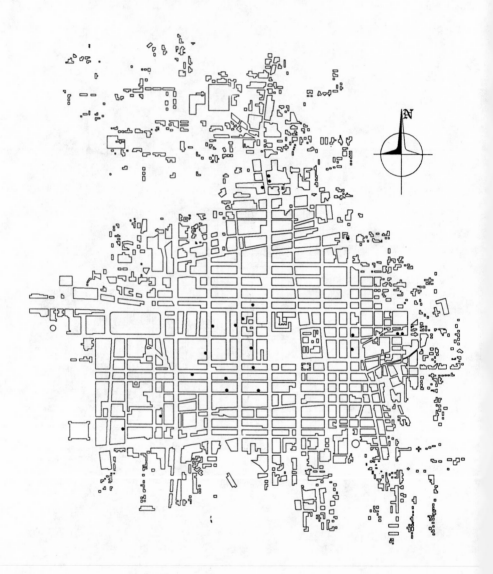

sos y los de la imprenta— vivían en los cuarteles menores no centrales, aunque ello no es necesariamente un indicador de que los artesanos fueran expulsados hacia la periferia. Como ya indiqué, 61.5% vivía en los cuatro cuarteles mayores que correspondían a la traza original de la ciudad, y 37.3% en los cuarteles menores centrales (véase cuadro 13 y los apéndices 1 y 2 sobre artesanos y talleres).

Por otra parte, hay que considerar que, por ejemplo, en el caso de los talleres así como de los artesanos vinculados a la rama de la cerámica —como se indicó antes—, ambos se localizaban en la periferia, lo que probablemente refleje una estrecha relación entre vivienda y taller (véase el mapa 16 y el cuadro 21).

Para concluir, es necesario apuntar que el tipo de información que hasta el momento he manejado muestra en lo general continuidades en cuanto a la evolución de la población, de los artesanos y de los talleres a lo largo de casi cuatro décadas. El predominio numérico de los artesanos y sus manufacturas en la primera mitad del siglo XIX no podía ser de otra forma dadas las características del incipiente desarrollo de las fábricas. La información vertida en las páginas

CUADRO 21
**Distribución de artesanos y talleres por rama de actividad
por cuarteles menores en 1842
(porcentajes)**

| | Centrales | | Periféricos | |
Rama de actividad	*Artesanos*	*Talleres*	*Artesanos*	*Talleres*
Textil	37.9	43.6	62.1	56.4
Cuero	29.1	58.3	70.9	41.7
Madera	35.2	66.9	64.8	31.1
Cerámica	9.2	14.3	90.8	85.7
Pintura	42.1	67.6	57.9	32.4
Barbería y peluquería	61.2	75.4	38.8	24.6
Metales no preciosos	32.9	62.1	67.1	37.9
Metales preciosos	52.2	81.8	47.8	18.2
Alimentos	51.4	52.6	48.6	47.4
Cera	26.7	63.6	73.3	36.4
Imprenta	49.8	84.4	50.2	15.6
Relojería	71.0	100.0	29.0	00.0
Varios	25.1	55.0	74.9	45.0
Total	37.2	59.4	62.8	40.6

* En el caso de los artesanos se han eliminado los que sólo dijeron ser artesanos sin indicar el oficio; 10 823 = 100%.
FUENTE: elaborado a partir de los cuadros 13 y 20.

GRÁFICA 10
Talleres y artesanos por cuarteles menores, 1842

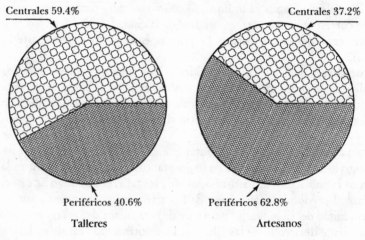

Centrales 59.4% Centrales 37.2%

Periféricos 40.6% Periféricos 62.8%

Talleres Artesanos

FUENTE: cuadro 21.

anteriores muestra la importancia del artesanado y no su "decadencia", aunque ello no significa que en el nuevo contexto económico, político y social el mundo del artesano permaneciera inmutable.[70]

El análisis particular de las ramas de actividades productivas revela las modificaciones y los cambios que enfrentó el artesanado de la ciudad de México que al promediar el siglo XIX estaba lejos de la extinción, como he tratado de mostrar en las páginas anteriores. Ambas características —esto es, cambios y continuidades— forman parte de la evolución de estos trabajadores urbanos, las dos tienen un peso específico en su historia y por ello no pueden soslayarse. Medir los cambios es desde luego importante pero no lo es menos saber qué cosas no cambiaron si se quiere explicar y comprender su historia en un periodo tan crítico y convulsivo como el de la primera mitad del siglo XIX. Encontrar los matices entre las permanencias y los cambios, o en su caso, la forma en que se asimilaron o refuncionalizaron las estructuras gremiales, resulta por lo tanto fundamental para comprender la historia de estos trabajadores así como la de sus formas tempranas de organización y la defensa de su mundo. A ello está destinada la tercera parte de este trabajo.

[70] Sewell cuestiona la concepción tradicional de la decadencia de los artesanos destacando la importancia de los artesanos en la producción de manufacturas en Francia. Véase "The declining artisan?", Sewell, 1987, pp. 154-161.

TERCERA PARTE

LA SOCIALIZACIÓN DEL ARTESANADO
A MEDIADOS DEL SIGLO XIX

En la primera y segunda parte de este libro se mostró la importancia social de los artesanos y los gremios de la ciudad de México. También se mostraron los cambios suscitados a lo largo de los años transcurridos entre el último cuarto del siglo XVIII y la primera mitad del siglo XIX, con el objeto de presentar la continuidad de algunas prácticas del sistema corporativo a pesar del vacío legal que produjo la libertad de oficio y la nueva organización política del país una vez consumada la independencia.

En esta tercera parte me ocupo de dos aspectos diferentes pero íntimamente relacionados que contribuyen a explicar cómo enfrentaron los artesanos esos cambios. En primer lugar, me interesa destacar la importancia de la experiencia y tradición corporativa de los artesanos a la luz del estudio de la Junta de Fomento de Artesanos. Y, en segundo, pretendo mostrar la forma en que las élites (autoridades y clases privilegiadas) buscaron restructurar los hábitos de trabajo y de vida de la población trabajadora.

VI. LA JUNTA DE FOMENTO DE ARTESANOS Y LA HERENCIA CORPORATIVA

Después de la creación de la Dirección General de Industria (1842), el decreto del 2 de octubre de 1843 expedido por Santa Anna estableció la formación de la Junta de Fomento de Artesanos. El estudio de la organización de la junta así como la participación que los artesanos tuvieron en ella constituye una parte medular de mi investigación, pues aunque la junta surgió como proyecto gubernamental, las características que asumió guardan estrecha relación con la experiencia organizativa de los artesanos en gremios. En este mismo sentido, pese a que el *Semanario Artístico* no fue en su totalidad un órgano de expresión del artesanado sino el instrumento de difusión de la junta, es posible encontrar —por pocas que sean— las voces de algunos artesanos.

Este capítulo tiene por objetivo mostrar cómo la Junta de Fomento de Artesanos y el *Semanario Artístico* fueron elementos de socialización del artesanado que contribuyeron a desarrollar una "conciencia colectiva" fuertemente influida por la tradición artesanal corporativa de los gremios. Esta conciencia colectiva —que no debe verse como conciencia de clase— se expresaba en el rechazo de los artesanos mexicanos a la competencia de los productos extranjeros y a los aranceles que favorecían el comercio. Igualmente, encontró una de sus primeras manifestaciones en la adopción y defensa de una política proteccionista mediante la cual los artesanos creían posible el fomento de su producción y, consecuentemente, el mejoramiento de sus condiciones de vida.

El desarrollo de esa conciencia colectiva encontró también una expresión en la formación de vínculos de solidaridad mediante la creación de la que puede considerarse como la primera sociedad mutualista en la capital del país, esto es, la Sociedad o Fondo de Beneficencia Pública creada en 1844. Ésta recuperó en gran parte el sentido de comunidad moral propio de los artesanos agremiados cuyas funciones correspondieron antes a las cofradías, aunque también muestra características nuevas que tienen que ver con los cambios y la situación particular del periodo. En suma, la Junta de Fomento, su órgano de difusión y la Sociedad de Beneficencia, dotaron a los artesanos de una organización pública y legalmente constituida que los hizo reconocerse como artesanos y restructurar sus tradiciones corporativas para defender su propia existencia.

La Junta de Fomento y el sentimiento corporativo:
¿reminiscencia del gremio?

En los años que transcurrieron entre 1836 y 1846, México estuvo regido por las Siete Leyes y más tarde por la segunda constitución centralista, las Bases Orgánicas. A fines de 1843, Antonio López de Santa Anna fue electo presidente constitucional de acuerdo con las Bases. Este cargo lo ocupó hasta diciembre de 1844, fecha en la que fue depuesto por un movimiento popular encabezado por el poder legislativo, el cual nombró como presidente a José Joaquín de Herrera quien también fue depuesto a finales de 1845 por el movimiento militar que encabezó el general Paredes y Arrillaga. El gobierno de Paredes duró escasos ocho meses, pues el 4 de agosto de 1846 se restableció la Constitución de 1824.[1]

Robert Potash ha denominado al periodo de la historia de México comprendido entre 1837 y 1846 como "la época proteccionista" con sobrada razón, pues durante los once años en los que el centralismo privó como forma de organización política en el país, el gobierno utilizó la exención de impuestos y la protección arancelaria como una vía para fomentar la producción industrial, en particular la de los textiles de algodón.[2] Sin embargo, es necesario subrayar que esta fórmula no tuvo como única razón de ser el fomento de la industria sino también la búsqueda de recursos para cubrir las necesidades del erario cuyas erogaciones eran superiores a las destinadas al ejército en cada año;[3] y, al mismo tiempo, respondía igualmente a las necesidades políticas del momento, es decir, a la búsqueda de adeptos o aliados dentro del grupo de los comerciantes o el de los industriales quienes sin duda ejercieron considerable influencia en la política oficial de la época.[4]

La serie de medidas prohibitivas establecidas por el general Santa Anna en 1843 revelan el carácter proteccionista que asumió el gobierno: en septiembre

[1] Vázquez, 1987, pp. 28, 42-50.

[2] Véase *supra*, "De la liberalización del comercio al proteccionismo". Potash, 1986, pp. 187-215.

[3] Al respecto Barbara Tenenbaum indica que "los presupuestos de los años de 1836 a 1841 arrojaron un déficit anual mayor que el que habían sufrido en el anterior periodo federalista" debido a la incapacidad del sistema centralista de poner remedio a su estructura fiscal que, frente a un mayor déficit, recurría constantemente al dinero de los agiotistas. Tenenbaum, 1985, pp. 72-75.

[4] En 1841, por ejemplo, un grupo de industriales del algodón "estaban dispuestos a apoyar a López de Santa Anna en sus ambiciones presidenciales, con la esperanza de tener un gobierno que defendiera más firmemente sus intereses" (Potash, 1986, p. 199). Más tarde, en la primavera de 1842, Santa Anna tuvo que hacer concesiones a los comerciantes extranjeros, quienes también se habían aliado a mediados de 1841 porque estaban contra el impuesto de 15% sobre el consumo de artículos importados. Sin embargo, para abril de 1843 el propio Santa Anna elevó este impuesto a 20%. Vázquez, 1987, p. 40; Pérez Toledo, 1992.

de 1843 expidió la Ley General de Aduanas cuya lista de mercancías prohibidas aumentó radicalmente y no sólo en lo relativo al ramo del algodón. De acuerdo con Potash, "el origen de estos añadidos fue la presión que hicieron sobre el gobierno diversos grupos industriales que querían la misma protección otorgada a los algodoneros. El general Santa Anna, buscando probablemente aumentar su popularidad, capituló incondicionalmente ante tales presiones", por lo que ordenó se agregaran 180 artículos más a la lista de los prohibidos.[5] Precisamente en el marco de estos acontecimientos se explica que existiera una política de fomento de la manufactura nacional y, por otra parte, que el artesanado ocupara un lugar en las discusiones de la década de los años cuarenta del siglo XIX.

En consecuencia, el 27 de diciembre de 1843 se instaló oficialmente en la ciudad de México la Junta de Fomento de Artesanos. El acto fue presidido por el gobernador del departamento y participaron en él un número importante de artesanos. Después del decreto del 2 de octubre de 1843 por el que se estableció la creación de esta junta, su organización fue encomendada a una comisión de artesanos que durante el tiempo que transcurrió entre el decreto y su instalación oficial trabajó en la elaboración de los estatutos que normarían el funcionamiento general de la junta. Esta comisión estuvo formada por Severo Rocha (litógrafo), Santos Pensado (pintor), Desiderio Valdez (sastre), José Cisneros (hojalatero), Teodoro Flores (herrero), José María Miranda (escultor) y Vicente Guzmán (alfarero). El presidente de la reunión o junta preparatoria fue Juan E. Montero, dedicado al oficio de peluquería, y el secretario, Agustín Díaz, quien se dedicaba al de zapatería.

En el acto en que se dio a conocer el documento elaborado por la comisión (12 de diciembre de 1843), los encargados de la junta preparatoria, además de fundamentar cada uno de los artículos elaborados, presentaron un discurso en el que enfatizaron la falta de protección en que se encontraba el artesanado en general, es decir, propietarios o no de talleres, así como la crítica situación que éstos venían enfrentando desde los últimos años del periodo colonial, aunque también señalaron las dificultades que tenía la hacienda pública para apoyar con recursos económicos a la junta y, por ende, a los artesanos. Según informó la comisión, "esta sociedad" contaba hasta ese momento con un total de 1 683 ciudadanos inscritos y se indicaba que si cada uno de ellos cumplía con sus cuotas, la junta podría estar en condiciones de cumplir con su cometido que, tal como se dijo, no era otro sino la protección de todos los artesanos.

[5] Santa Anna se aseguró que la lista de artículos prohibidos quedara protegida de ataques futuros ya que en las Bases Orgánicas se estableció que "El congreso no derogará ni suspenderá las leyes que prohíban la introducción de artículos perjudiciales a la industria nacional, sin el previo consentimiento de las dos terceras partes de las asambleas departamentales". Potash, 1986, pp. 206-207; véase también Hale, 1985, pp. 284-285.

Al igual que en los últimos años del periodo colonial, la comisión destacó que la vieja costumbre de dejar la enseñanza de los oficios en manos de "personas con obligaciones y establecimientos públicos" había ocasionado grandes males:

> Una desconfianza sin límites, una incertidumbre profunda, ninguna emulación artística, poca aplicación para producir dentro, y corta voluntad para aprovechar lo de afuera, son los distintivos de los más de nuestros artesanos, debido este mal a la poca educación civil, a la muy imperfecta artística que reciben al lado de unas personas, que con la denominación de maestros, aunque ignorantes en sus deberes y responsabilidad, respecto de Dios, de la patria y de los hombres... De aquí nace la falta de espíritu público; las ideas imperfectas que tienen de sus derechos...[6]

Y por ello solicitaba al gobierno que apoyara de forma conveniente las medidas encaminadas al fomento de las "artes" y el establecimiento de un mejor sistema de aprendizaje por el que podría aprovecharse el ingenio natural de los artesanos mexicanos. El discurso concluía exhortando a los artesanos a que la "unión, paz, fraternidad, trabajo, constancia y virtud, sean los distintivos indelebles que los caractericen en lo futuro".[7]

El 27 de diciembre, una vez que el gobierno aprobó las bases de la junta, ésta quedó oficialmente instalada precediéndose a la lectura de las bases. El acta de instalación de la junta fue firmada por 25 artesanos como "presidentes de cada ramo", es decir, como representantes de los oficios a que se dedicaba y por Juan E. Montero en calidad de presidente de la Junta de Fomento de Artesanos. Seguramente el número de oficios vinculados a la junta era superior a 25, pues en el documento se indicó que los "otros ramos que faltan" no lo habían firmado por "no haber concurrido sus presidentes". Los nombres de los artesanos que firmaron y los oficios a los que representaban aparecen en el cuadro 22.

De los artesanos que participaron en la firma del acta, se sabe con certeza que por lo menos 17 de ellos eran propietarios de taller del oficio al que representaban, aunque cabe suponer que los demás también lo eran. Los establecimientos de estos 17 artesanos se ubicaban en su mayoría dentro de los cuarteles menores del centro de la ciudad y probablemente sus propietarios eran artesanos más o menos prósperos. Por ejemplo, Agustín Díaz (quien ocupaba el cargo de secretario de la junta) era dueño de un taller de zapatería que en 1843 tuvo asignado como contribución directa el pago de tres pesos. Por su parte,

[6] Véase el "Discurso de los encargados de la Junta de Fomento de Artesanos", en *Semanario Artístico*, tomo I, núm. 1, 9 de febrero de 1844, pp. 6-7.

[7] SA, tomo I, núm. 1, 9 de febrero de 1844, p. 7.

CUADRO 22
Funcionarios y presidentes de la Junta de Fomento

Nombre	Oficio
Pedro García	Carpintería
Teodoro Flores	Herrería
Francisco Cifuentes	Tejedor
Desiderio Valdez	Sastrería
Agustín Díaz	Zapatería
José María Montero	Carrocería
José María Cisneros	Hojalatería
Santos Pensado	Pintura
Agustín Soriano	Tonelería
Ramón Bernal	Talabartería
José Antonio Bernal	Bordaduría
Quirino Vázquez	Cobrería
Juan Fragoso	Curtiduría
José Falco	Platería
José Pérez Machado	Relojería
Lucas Aguirre	Batihojería
Severo Rocha	Litografía
Paulino Castro	Latonería
Vicente Guzmán	Alfarería
José Miranda	Escultura
Manuel Delgado	Arquitectura
Romualdo Chavira	Botonería
José Monte de Oca	Reparador de pianos
José Alvarado	Doraduría
Juan Pérez	Armería
Juan E. Montero	Presidente de la junta

FUENTE: elaborado a partir del *Semanario Artístico*, núm. 1, 9 de febrero de 1844.

Federico Hesselbart —quien no aparece en esta lista pero que participó en las actividades de la junta y recibía en su establecimiento suscripciones para el semanario— era propietario de "la fábrica de sombreros" situada en el Portal de Mercaderes y pagaba seis pesos como contribución. Esta cantidad es elevada si se considera que una gran parte de los establecimientos denominados industriales estaba exenta del pago de contribuciones directas o pagaba una cantidad considerablemente inferior.[8]

[8] La ubicación de los talleres de estos artesanos y la cuota que pagaban como contribución directa las obtuve de la base de datos formada a partir del "Padrón de Establecimientos Industriales 1842-1843", AGNM, *Padrones*, vols. 83 y 84.

Si bien la junta representa en primera instancia el interés gubernamental por fomentar la producción manufacturera, la participación de los artesanos propietarios de talleres demuestra que éstos compartían dicho interés. Además, la intervención de los artesanos en la organización de la junta contribuye a explicar las características que adquirió y el sentido de los mensajes que el *Semanario Artístico* —como su órgano de prensa— se encargaría de enviar al conjunto del artesanado urbano.[9]

En este sentido, conviene hacer hincapié en que los artesanos que se encargaron de presidir el proyecto gubernamental para el fomento de la producción manufacturera, es decir, a la junta, eran ante todo propietarios de taller. Es decir, que pertenecían y representaban sólo a un sector del artesanado, el que se encontraba en una situación privilegiada al ser dueño de su taller. Esta acotación es importante porque —como se ha señalado en diversas partes de esta obra— el artesanado de la ciudad era muy heterogéneo y una de las diferencias que existían entre ellos era la que se sustentaba en la propiedad o no de los medios de producción. Por esto es necesario subrayar que tanto la junta como su órgano de prensa, en todo caso, expresan la voz de los maestros y no la de los oficiales u operarios.

El documento elaborado por la comisión de artesanos, es decir, las "Bases generales para la formación de los estatutos de la Junta de Fomento de Artesanos", estaba conformado por 20 artículos que al igual que el acta de instalación de la junta fueron publicados en el primer número del *Semanario Artístico*, ello con el objeto de que todos los artesanos conocieran el funcionamiento de la junta y la forma en que podían ingresar a ella.

En general, estas bases expresan la intención de los propietarios de talleres de proteger la producción artesanal de la competencia de las manufacturas extranjeras así como evitar que éstas los desplazaran. De forma explícita, el segundo artículo de las bases indicaba que el objetivo fundamental de la junta era proteger a todos los artesanos del país ya fueran mexicanos o naturalizados, fomentar el adelanto y perfección de las artes así como la difusión y generalización de métodos de trabajo y conocimientos útiles entre los artesanos.[10] Aun-

[9] A pesar de que podría pensarse que el *Semanario Artístico* constituye una fuente de carácter oficial, resulta de fundamental importancia indicar que el periódico no estuvo subsidiado por el gobierno. De hecho, una de las causas de que en 1846 se dejara de imprimir fue el que los suscriptores no habían cubierto sus deudas y por lo mismo se esperaba que cuando lo hicieran, nuevamente se editara el *Semanario*. Además, es importante hacer hincapié en que como expresión del artesanado "por más parcial que sea" es la única fuente de su tipo de la que se dispone.

[10] Véase "Bases generales para la formación de los estatutos de la Junta de Fomento de Artesanos, que en cumplimiento de lo dispuesto por el artículo 31 del decreto del 2 de octubre último ha formado la preparatoria de aquella, y presenta al Exmo. Sr. Gobernador para su aprobación", SA, tomo I, núm 1, 9 de febrero de 1844, p. 5; Villaseñor, 1987, p. 16; Illades, 1990, p. 82.

que la comisión de artesanos criticaba el sistema tradicional de aprendizaje propio del gremio, si se leen con detenimiento los artículos de las bases no resulta difícil encontrar en algunos de ellos características o rasgos comunes a las corporaciones artesanales del periodo colonial, mientras que otros presentan claras diferencias. Es decir, las bases permiten observar los cambios y continuidades así como la interacción de ambos elementos en la conformación de la mentalidad de un sector del artesanado: por lo menos el de los propietarios de talleres.

En este sentido, es conveniente subrayar que de igual forma que los antiguos gremios se ponían bajo el amparo del santo patrón del oficio, las bases establecían nada menos en su artículo primero que María Santísima en su advocación de Guadalupe se constituía en patrona de la junta y de los artesanos.

Por otra parte, las bases señalaban que el ingreso de todo artesano o "amante de las artes" a la junta era voluntario, no obstante que dicho ingreso quedaba sujeto a la aprobación de sus funcionarios (artículo 3°), quienes eran un director, un vicedirector, tres consejeros, dos secretarios, un tesorero, un contador y un artesano por cada una de las artes u oficios (artículo 5°). Cada uno de los artesanos que representaba a sus demás compañeros de oficio era a su vez el presidente de la "Junta Menor o Artística" correspondiente a dicho oficio y era auxiliado por seis funcionarios más: cuatro diputados y dos secretarios (artículo 6°). La elección de funcionarios para la junta general así como para las juntas menores quedó también regulada en las bases, pues no podía elegirse para los empleos de la junta directiva ni para las juntas menores a ninguno de "los socios que ignoren las primeras letras del saber... o que no sean de conocida moralidad, probidad y honradez" (artículo 9°) (véase la figura 1).

Antes de avanzar con otros artículos, es conveniente hacer algunos comentarios en torno a los anotados en el párrafo anterior. En primer lugar, es importante señalar que los artesanos, al crear las juntas menores por oficio, en cierta manera ponían nuevamente en práctica la única experiencia organizativa conocida, es decir, la organización en el marco del oficio que caracterizó a los gremios. En segundo lugar, aunque la junta legalmente era una asociación voluntaria y abierta "a los amantes de las artes" que no necesariamente tenían que ser artesanos —lo que por otra parte establece una gran diferencia con el gremio—, el hecho de que se estableciera que el ingreso de cualquier miembro dependía de la aprobación de los funcionarios de la junta limitaba en la práctica el carácter de asociación voluntaria y abierta de la organización. Más aún, las bases establecían que toda persona adscrita a la junta tenía que pagar una cuota de inscripción de dos pesos como mínimo y de doce como máximo, además de contribuir con una cuota mensual que iba de dos a cuatro reales (artículos 15° y 17°). Esto significaba que tanto las cuotas como el obligado visto bueno de la junta para el ingreso de sus miembros restringían la posibilidad de acceso de los

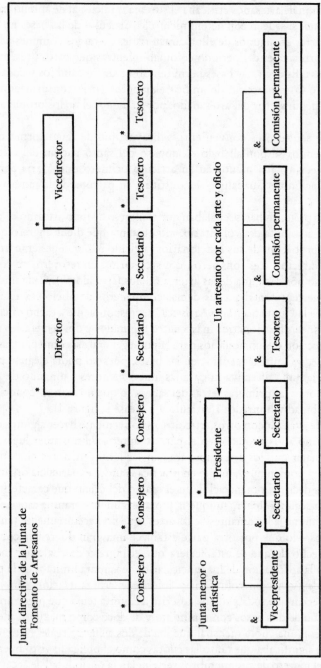

FIGURA 1
Junta de Fomento de Artesanos

Junta directiva de la junta de Fomento de Artesanos

Vicedirector

Director

Consejero Consejero Consejero Consejero Secretario Secretario Tesorero Tesorero

Un artesano por cada arte y oficio

Presidente

Junta menor o artística

Vicepresidente Secretario Secretario Tesorero Comisión permanente Comisión permanente Comisión permanente

* Elegidos por el gobierno.
& Elegidos por voto secreto por el total de artesanos inscritos en la junta menor o artística del mismo oficio con excepción del presidente de la junta.

artesanos a la organización, pues cualquier artesano que no reuniera las caracte-rísticas necesarias o no estuviera en condiciones de pagar las cuotas podía que-dar al margen de la junta.[11]

Aunque la información sobre el jornal que percibía un artesano que no era propietario de taller por su trabajo es muy escasa, resulta necesario presentar algunos datos para calibrar la posibilidad que tenían los artesanos pobres de ingre-sar a la junta. En 1845 el jornal diario de un artesano variaba entre 2 y 3 reales,[12] lo cual llevaría a que los artesanos pobres que quisieran formar parte de la junta tuviesen que pagar (considerando la cuota mínima por la inscripción) práctica-mente el jornal de toda una semana completa de trabajo y que, mensualmente, debían destinar lo de un día entero de trabajo para cumplir con lo establecido en las bases de la junta.

Por otra parte, el que se estipulara que para ocupar un cargo el socio debía ser de "conocida moralidad, probidad y honradez" muestra cierta continuidad de la mentalidad y tradiciones corporativas. Esto es a todas luces evidente si se considera que las ordenanzas de los gremios establecían el mismo requisito para los que pretendieran ocupar los cargos de veedores, alcaldes o diputados en las corporaciones de oficio.[13] Sin embargo, las funciones o atribuciones de los fun-cionarios de las juntas no eran las que otrora desempeñaron las autoridades de los gremios, ya que la junta no podía constituirse en juez o árbitro de los con-flictos suscitados entre artesanos, tal como se estipuló en el artículo 10° de las bases. Cabe destacar además, que este artículo prohibía la discusión de asuntos políticos en las reuniones de la junta, probablemente porque ésta surgió como proyecto gubernamental.

En cuanto al nombramiento del personal directivo de las juntas es impor-tante mencionar que no obstante que el gobierno era el único con facultades para nombrar a las autoridades de la Junta de Fomento y al presidente de cada una de las juntas menores, los otros funcionarios de las juntas menores o artís-ticas eran electos por votación secreta por el conjunto de artesanos que las

[11] Las bases establecían que el dinero de las contribuciones de los artesanos sería utilizado entre otras cosas para actos de beneficencia en favor de algunos artesanos pobres elegidos a criterio de las autoridades de la junta (artículo 18°).

[12] En septiembre de 1845, el maestro talabartero José María Ayala se presentó a declarar en el juicio contra José Santoyo. En su declaración dijo que Santoyo "no ganaba más de un real y rara vez dos" porque "no trabaja los días enteros sino medios días". Por su parte, Victoriano García, bizcochero, declaró que ganaba 2 reales diarios a finales de ese mismo año mientras que el zapatero Julián Guzmán que estuvo trabajando en el taller de su maestro Antonio Chavarría ganaba tam-bién de "2 a 3 reales diarios". Véase "Contra J. Santoyo", "Contra Victoriano García" y "Contra Julián Guzmán" en AHCM, *Vagos*, vol. 4781, exp. 378; vol. 4156, exp. 261 y vol. 4780 "carpeta", p. 93 respectivamente.

[13] Véase Carrera Stampa, 1954, p. 54.

formaban. En torno a este aspecto son oportunas dos observaciones: primero, que el hecho de que el gobierno nombrara directamente a las personas encargadas de los puestos más elevados en las juntas subraya el carácter oficial de éstas y probablemente la dependencia del artesanado frente al gobierno; y segundo, que este proceso de nombramiento establece una clara diferencia respecto a los gremios, ya que en estos últimos era el conjunto de maestros artesanos de un mismo oficio quien seleccionaba a sus autoridades más importantes por medio de elección.

Sin embargo, sobresale el hecho de que las autoridades de la junta general —finalmente también artesanos— otorgaran a sus compañeros de las juntas menores el derecho a elegir a los otros funcionarios que participarían en la organización y funcionamiento de éstas, pues con ello transcendían los objetivos e intereses gubernamentales dotando a la organización de un sello particular.

De acuerdo con la comisión de artesanos que elaboró las bases para la organización de las juntas menores, "la diferencia entre un artesano pobre y uno que tiene alguna fortuna" hacía diferentes sus necesidades y el modo de remediarlas. Por tal motivo la comisión consideró que era conveniente "darles a todos los artesanos voz en sus juntas menores, y [que] de este modo llegarán las quejas de los miserables hasta la Junta general".[14]

Así, maestros y oficiales (u "operarios" como también se les llamó en la época) tendrían en las juntas menores una organización común en la que podrían expresar sus necesidades y buscar la manera de remediarlas. Esta comisión (formada por Manuel Delgado, Santos Pensado, Severo Rocha, José María Miranda, José María Cisneros, Teodoro Flores y Desiderio Valdez, todos ellos artesanos) señaló también que algunas de las juntas menores tendrían sus fondos particulares de "los pertenecientes a los extinguidos gremios" y que creían que estos fondos no debían entrar a la tesorería de la junta general, pero que tampoco debían quedar en manos de las personas en que se hallaban, sino que las juntas menores debían reclamarlos y ponerlos en poder de un socio que reuniera la confianza de todos. Por esta razón, la comisión indicó que había pensado en la creación de un fondo depositario electo por votación.

Conviene hacer énfasis en que el señalamiento de la comisión en torno a los fondos de los gremios contribuye a poner más que en duda la pretendida "extinción" de las prácticas gremiales. Desde luego, legalmente los gremios habían dejado de existir pero difícilmente se puede pensar que las costumbres podían ser eliminadas de un día para otro por efecto de un decreto. Tal como lo indica el señalamiento de la comisión, los fondos de algunos gremios seguían existiendo en 1844 y por ello se consideraba que era menester de las juntas

[14] Véase "Comisión de la Junta de Artesanos", en SA, tomo I, núm 7, 23 de marzo de 1844, p. 3.

menores reclamarlos para sí y depositarlos en manos de personas elegidas por los artesanos de cada una de ellas. Asimismo, sugiere que la tradición comunitaria de los artesanos seguía teniendo sentido para algunos menestrales.

De acuerdo con las "Bases para la formación de las juntas menores artísticas" (presentadas por esta comisión a la Junta General de Fomento el 23 de marzo de 1844 y aprobadas el mismo día por Juan E. Montero y Agustín Díaz como presidente y secretario de la junta general respectivamente), los presidentes de cada arte u oficio convocarían "por medio de una esquela suplicatoria" a todos los artesanos de su ejercicio, independientemente de que estuvieran o no inscritos a la junta, para que reunidos en la sala de sesiones procedieran a la formación de las juntas menores o artísticas (artículo 1º). Una vez reunidos, se procedería a la lectura de las bases y en seguida se invitaría a los artesanos que no estuvieran inscritos a que lo hicieran voluntariamente con el fin "de que entren en los goces y prerrogativas que las referidas bases conceden a los inscritos" (artículo 2º).

Después de ello se procedería a leer en voz alta los nombres de todos los ciudadanos "que de su ramo se hallen inscritos" y de entre ellos mismos se procedería por votación secreta al nombramiento de los seis diputados que ocuparían los cargos de vicepresidente, dos secretarios, un tesorero y dos miembros para la comisión permanente (artículo 3º).

Tal como quedó asentado en el artículo cuarto, una vez instalada la junta menor ésta debía proceder a formar su reglamento interior. Las bases estipulaban de entrada que los artesanos que estuvieran inscritos en su respectiva junta tendrían voz y voto (artículo 5º) y que en las reuniones de las juntas —que no debían ser menos de dos al mes— se prohibía abordar temas políticos (artículo 9º).[15] Asimismo, se establecía que las resoluciones de las juntas menores serían llevadas a la junta general en calidad de iniciativas.

Como se puede observar, las bases para la organización de las juntas menores otorgaron a los artesanos de un mismo oficio participación directa en la elección de los seis diputados. La intervención del artesanado así como el procedimiento para la elección de estos funcionarios, recuerda las prácticas comunes a los gremios en la elección y nombramiento de sus autoridades con la diferencia de que para mediados del siglo XIX estas prácticas tenían un marco de acción más restringido en relación con el del gremio. En consecuencia, este aspecto al igual que algunos otros de la organización de las juntas menores hacen evidente la persistencia de una mentalidad corporativa al menos en un

[15] De acuerdo con el artículo 8º los dos días de sesión serían seleccionados por las juntas menores y el artículo 12º establecía que estas sesiones comenzarían un cuarto de hora después de la oración y que no durarían más allá de las nueve de la noche. SA, tomo I, núm. 7, 23 de marzo de 1844.

sector del artesanado, pues si bien los artesanos que participaron en la organización de las juntas no pretendían la restauración de los gremios, sí buscaban formar una organización pública y legalmente reconocida que propiciara la unidad, defensa y fomento de las "artes y oficios". Tal como lo indicaron los redactores del *Semanario Artístico* algunos días después, el engrandecimiento de las artes requería del esfuerzo colectivo de los artesanos de un mismo oficio quienes organizados en las juntas menores llevarían "cada arte" a su "adelantamiento progresivo" evitando los inconvenientes de los gremios.[16]

Estos inconvenientes, según se aprecia en diversos artículos de esta publicación, eran los relativos a la "defectuosa" enseñanza del oficio pero también la falta de difusión de conocimientos útiles entre el artesanado. Esta carencia, es decir, la falta de espíritu innovador para aprovechar los adelantos "de fuera" llevó a la junta a expresarse en contra del monopolio de los conocimientos. Asimismo, como producto de su época, la junta concebía a los gremios como organizaciones contrarias a la libertad que tenía todo individuo para dedicarse al ejercicio de cualquier arte u oficio, derecho que estaba prescrito por la leyes desde la segunda década del siglo XIX. Por tal motivo, en las juntas nunca se planteó el restablecimiento de los gremios.

Sin embargo, como he señalado antes, la presencia de una mentalidad corporativa en el artesanado de mediados del siglo XIX se puede apreciar en la organización de las juntas y en sus reglamentos. La instalación de las juntas menores ofrece otros elementos que permiten observar la persistencia de esta mentalidad corporativa. Por una parte, el "Reglamento para la instalación de las Juntas Menores Artísticas" (aprobado el 1 de mayo de 1844), contemplaba en su artículo cuarto una especie de juramento como el que hacían los maestros al ingresar a los gremios (quienes juraban cumplir con las ordenanzas de su oficio y ejercer lealmente su profesión). Este artículo establecía que el director de la junta dirigiría la palabra a todos los socios inscritos de la siguiente manera: "¿Ofrecéis a la nación cumplir fielmente con las bases de la Junta de Fomento de Artesanos?"[17]

Así, por medio de este juramento la comunidad de oficio, en tanto órgano colectivo y no de forma individual, aceptaba el compromiso de cumplir con las normas y disposiciones de la junta. La diferencia fundamental entre los juramentos realizados en los gremios y los establecidos en el reglamento de las juntas es que mientras en los gremios se juraba en nombre de Dios y de María Santísima y sobre las reliquias del santo patrono, en las juntas se hacía en nombre de la nación.[18]

[16] SA, tomo I, núm. 7, 23 de marzo de 1844, p. 4.

[17] SA, tomo I, núm. 13, 4 de mayo de 1844, p. 4.

[18] Véase Carrera Stampa, 1954, p. 41. Alejandra Moreno en su trabajo sobre la clase obrera

Una vez aceptado el compromiso, la junta menor quedaba oficialmente instalada previa elección de las autoridades correspondientes, y los artesanos de un mismo oficio pasaban a formar parte de una organización legalmente establecida que daría —según lo expresó la comisión que elaboró el reglamento— verdadero sentido, contenido y significación a la junta general.

De acuerdo con este procedimiento, el 6 de mayo de 1844 se citó a los tintoreros a las siete de la noche en la sala de sesiones de la Junta de Fomento (ubicada en la calle de Puente de Correo Mayor) para la instalación de la junta menor de tintorería, a los bordadores el 9 de mayo y unos días después a los hojalateros.[19] Si bien el tenor de los discursos pronunciados en los actos de instalación de las juntas —tanto la general como las menores— era de agradecimientos y alabanzas al gobierno, lo cual muestra la vinculación de las juntas a éste y revela una actitud política, también contenían la visión de algunos artesanos en relación con su trabajo, su función social y sobre todo en torno a la necesidad de protección y fomento de las actividades artesanales.[20]

Un ejemplo de ello es el discurso que pronunció Lucas Aguirre (maestro en batihojería) el 27 de diciembre de 1843 durante el acto de instalación de la Junta de Fomento.

El objeto a que mi pluma se dirige, es la de representar los derechos de los individuos, que como yo, poseen el arte de batihoja, mi corazón y sanas intenciones purificadas, por decirlo así, de la misma manera (hablando en términos propios de mi profesión) que el oro se purifica en el crisol impulsado por el fuego, así aquel y éstos por tres fuertes incentivos que son: el amor a la patria, el que necesariamente les profeso a mis compatriotas y compañeros, y el vehemente deseo de engrandecimiento de las artes que yacían sumergidas en el caos profundo de tinieblas... Yo me congratulo con vosotros al sólo considerarlo, y al recordar que es llegada la época en que seamos considerados no como imbéciles sino como hombres dotados de razón.[21]

destaca la participación que al parecer tuvieron los artesanos en la defensa de la ciudad a la llegada del ejército norteamericano en 1847. Según señala la autora, "a pesar de su desarticulación, de su fragmentación, de su inexistencia como clase para sí, durante estos primeros años del siglo XIX los trabajadores jugaron un papel fundamental en la conformación de una conciencia nacional" y aunque recurre a la anécdota "a falta de investigaciones precisas" como ella indica, no resultaría descabellado pensar que el juramento que hacían los artesanos en nombre de la "nación" podría apuntar en el sentido que anotó esta autora. Moreno, 1981, p. 346.

[19] SA, tomo I, núms. 13 y 15; 4 y 17 de mayo de 1844.

[20] No resulta extraño que los discursos de instalación de las juntas estuvieran plagados de frases de agradecimiento al gobierno ya que, como indiqué al inicio de este capítulo, el gobierno de Santa Anna había expedido leyes que prohibían la importación de un gran número de productos. Estas leyes, tal como lo expresó Esteban de Antuñano en los últimos años de la década anterior, eran consideradas como la "base moral de la industria". Hale, 1985, p. 284.

[21] SA, tomo I, núm. 1, 9 de febrero de 1844, pp. 7-8.

Por medio de este discurso es posible observar cómo el trabajo artesanal seguía considerándose como una actividad superior, es decir, como un arte cuya posesión colocaba a los individuos por encima de aquéllos cuyo trabajo era estrictamente manual. Asimismo, se puede apreciar con claridad la intención de reivindicar a los artesanos en tanto "hombres dotados de razón" y útiles que buscaban el engrandecimiento de las "artes".

Días después, en la instalación de la junta de tintorería, el vicepresidente de la Junta de Fomento exhortó a los oficiales a que se esforzaran y fueran constantes en el cumplimiento de las bases, pues —indicaba— de ello dependía el mejoramiento en la organización del aprendizaje del oficio y la difusión de ideas que contribuirían al adelanto de cada uno de los oficios. Según indicó este artesano, sólo mediante el cumplimiento de las bases podría lograrse la agrupación de los artesanos por oficios y la comunicación de ideas que fomentaran la producción para romper "las cadenas de la industria extranjera". Por su parte, el representante de los tintoreros en su agradecimiento al gobierno señaló que los artesanos eran los únicos que podían engrandecer verdaderamente a la patria.[22]

En el caso de los bordadores, los discursos aludieron a la antigüedad del oficio, a su organización y las habilidades que caracterizaban a estos artesanos, elementos que en conjunto llevaron a señalar que los bordadores no habían sufrido cambios drásticos en su trabajo y organización laboral, pero que no por ello debían desmayar en sus propósitos de superación.

Los discursos leídos en la instalación de la junta de hojalateros contribuyen a reforzar la idea central de esta obra, es decir, muestran la continuidad de la mentalidad corporativa. De forma evidente, estos discursos revelan que los artesanos veían a las juntas como una comunidad cuyo compromiso general era favorecer el progreso de los oficios y mejorar las condiciones de los "compañeros" de oficio. La existencia de una mentalidad corporativa en el artesanado de la primera mitad del siglo XIX se puede apreciar también en la continuidad del lenguaje de Antiguo Régimen, como el que se aprecia en la siguiente cita: "Quedan en vuestras manos los elementos de prosperidad del arte que profesáis... Reunidos en corporación, hacéis más vigorosos y estrechos los vínculos de confraternidad."[23]

En este breve fragmento se pueden ver con claridad tres características: en primer término aparece nuevamente la concepción del trabajo artesanal a nivel de "arte"; en segundo, la junta es presentada como una "corporación" que une a los artesanos de un mismo oficio haciéndolos fuertes en la lucha por engrande-

[22] Los discursos fueron publicados en el número 15 del *Semanario Artístico* del 17 de mayo de 1844.

[23] SA, tomo I, núm. 16, 25 de mayo, p. 2.

cer y fomentar la actividad que "profesan"; y tercero, esta "corporación" contribuye a hacer más estrechos los lazos de "confraternidad", es decir, coadyuva al desarrollo de sentimientos de solidaridad entre artesanos de un mismo oficio introduciendo en las juntas el sentido de comunidad moral que caracterizó a las corporaciones del antiguo régimen.[24]

El mismo sentido de comunidad se encuentra también en el discurso que leyó Lucas Aguirre en la instalación de la junta de batihojería el 17 de mayo de 1844. Al hablarle a los artesanos de su oficio Aguirre los conminó a la unidad, los llamó sus "dignos compañeros los artesanos", los exhortó a que el amor al trabajo fuera su "constante empeño" y que cada uno de ellos fuera "para sus compañeros accesible, generoso y franco".[25]

Consecuentemente, el llamado a la unidad de los artesanos de un mismo oficio, a su incorporación a la Junta de Fomento así como al cumplimiento de las bases de la organización y la búsqueda del progreso y protección de las distintas actividades artesanales, fueron temas centrales en los discursos de instalación de las juntas menores a las que me referí anteriormente y de las que se crearon los siguientes días.[26] Asimismo, la búsqueda de unidad y la organización por oficios revela la importancia que tenían para los artesanos de mediados del siglo XIX las tradiciones corporativas y cómo se recuperaron algunos de los elementos de la experiencia organizativa de los gremios.

Desde esta óptica, la experiencia particular de los artesanos y su concepción del trabajo como una actividad social útil que participaba en "el engrandecimiento de la patria", contribuía a que el problema del aprendizaje de los oficios se situara en el centro de las objeciones a los gremios, aunque, paradójicamente, la necesidad de regularizar y reglamentar la enseñanza del oficio a la que siempre aludieron las juntas también guardaba estrecha relación con la comprensión social de su trabajo que derivaba del sistema corporativo o gremial. Una evidencia al respecto es el comunicado que publicaron algunos artesanos propietarios de talleres el 19 de agosto de 1844. Según estos artesanos, la falta de disciplina colectiva y la libertad legal concedida desde 1814 habían oca-

[24] Para un análisis del sentido de comunidad moral de los gremios véase para Francia, Sewell, 1987 y para México, Carrera Stampa, 1954.

[25] Lucas Aguirre era el presidente de la junta menor de batihojería. Véase SA, tomo I, núm. 17, 1 de junio de 1844, p. 3.

[26] En el mes de junio se instaló la junta de doradores y en julio la de coheteros. Véase SA, tomo I, núm. 22, julio de 1844, p. 4. Aunque el *Semanario Artístico* no habla sobre la instalación de otras juntas menores, probablemente en los siguientes días se instalaron algunas otras. Una de las juntas menores que se formó también en 1844 fue la de "artesanos, maestros, galoneros y pasamaneros" cuyo presidente y vicepresidente fueron Juan Ramírez e Ignacio Rodríguez, respectivamente. Véase el "Juicio de Patentes", en el Archivo del Tribunal Superior de Justicia del Distrito Federal (ATSJDF), *Multas*, 1852.

sionado innumerables males a las artes mecánicas, males que sólo podrían solucionarse reglamentando el aprendizaje de los oficios.

> Mis apreciables ciudadanos... son males que una mal entendida libertad, o mejor dicho, un abandono punible en las administraciones pasadas, han dejado correr sin considerar que cuando las cosas se dejan obrar a su arbitrio caminan a su disolución y exterminio... En todas las artes se han introducido una porción de hombres que sin los conocimientos necesarios, fungen de maestros, resultando de ese desorden innumerables males.[27]

Las palabras anteriores hacen patente que estos artesanos consideraban que la ausencia de reglamentación y disciplina colectiva podía llevar al exterminio de las artes y que creían que la falta de conocimientos entre los hombres dedicados a las artes mecánicas era producto de "una mal entendida libertad". Esta libertad contribuía, según ellos, al deterioro general de los oficios ya que —como lo señalaron— sin los conocimientos necesarios difícilmente se podía dar "perfección a las obras". El argumento de la perfección de las obras que utilizaron estos artesanos está íntimamente relacionado con su concepción del trabajo, esto es, con la idea de que desempeñaban una actividad dedicada a la perfección de su arte y, en última instancia, en favor del bien público. De manera que este argumento, que había sido utilizado para la defensa del gremio a fines del siglo XVIII, adquiría nuevamente vigencia para estos artesanos (propietarios de talleres) de mediados del siglo XIX.[28]

Al mismo tiempo, el discurso de estos propietarios revela que reclamaban para sí el título de maestros, en tanto que la "porción de hombres" que se decían "maestros" —desde luego sin serlo— eran los culpables de los "innumerables males" que llevarían a las artes a su "disolución" y "exterminio". En consecuencia, no resultaría aventurado pensar que, en el fondo, estos maestros defendían la estructura jerárquica propia del gremio en la que la maestría del oficio era exclusiva de un grupo de artesanos que había demostrado su destreza y conocimientos.

> Después de nuestra gloriosa emancipación se permitió que todo el que tuviera los conocimientos bastantes para desempeñar cualquier profesión u arte, lo ejerciera sin necesidad de pasar por un examen: esta franquicia a primera vista no descubre los males que en sí envuelve, pues es incuestionable y casi imposible, que pueda darse a las obras de que se encargan con arrojo la perfección que les daría un inteligente que posee los conocimientos que se requieren; de este mal se sigue otro muy

[27] Este comunicado fue remitido a los editores del *Semanario Artístico* quienes lo publicaron en su número 26 del 3 de agosto de 1844.
[28] Véase "Cambios en la concepción de los gremios" en el primer capítulo.

grave, y es, que careciendo ellos de los conocimientos para el desempeño de sus obras, se valen de los mismos oficiales para que suplan su falta, y como éstos saben cuánto valen en las casas de tales patrones, prevalidos de esta necesidad han introducido cuantas costumbres desarregladas les han parecido, con escándalo de la moral y buenas costumbres que antes regían.[29]

Como se puede observar a partir de esta cita, en estos propietarios de talleres —que firmaron el comunicado como "Unos Artesanos de México"— prevalecía aún la concepción del trabajo artesanal como una actividad superior ennoblecida por la posesión de conocimientos y el ejercicio de la inteligencia. En otras palabras, el comunicado muestra continuidades tanto en el lenguaje como en las formas de pensamiento propias de una sociedad corporativa en la que los artesanos afirmaban "su capacidad para mantener el orden y buscar el bien común" así como "una insistencia en el valor y la identidad propia de los diversos oficios y el orgullo por su trabajo como contribución al bien común".[30] De allí que a mediados del siglo XIX los artesanos aún dieran importancia a la perfección de las obras (que era garantizada a través del aprendizaje del oficio y del examen) y que atribuyeran a la falta de regulación y a la "mal entendida libertad" la introducción de "costumbres desarregladas" y la "desmoralización" social, elementos que les causaba escándalo al comparar su presente con un pasado que era visto con nostalgia.

Por otra parte, no resulta difícil atribuir a la continuidad de formas de pensamiento corporativas la afirmación que los artesanos de Morelia hicieron al instalar su Junta de Fomento. El discurso pronunciado en mayo de 1845 con motivo de la instalación de esta junta muestra cómo los artesanos dotaban a esta organización de un sentido particular, esto es, de un contenido propio que superaba los objetivos gubernamentales:

Antes no habían sido llamados a una existencia civil los individuos de los gremios artísticos; y aunque muy adelantado el espíritu de asociación, no había penetrado aún en los humildes talleres para levantarlos al rango de que son dignos en el cuerpo social. El artesano oscuro, privado de relaciones, y extranjero en su propio país, carecía del importante apoyo que presta la confraternidad; mas hoy asociados los individuos de cada gremio, y unidas en intereses todas las profesiones, se ha formado una masa compacta, impenetrable y fuerte que garantiza para el futuro la nueva vida política de la comunidad artística [...] Ningún artesano podrá padecer sin que lo sientan sus hermanos, sin que corran a llevarle su ayuda y protección [...] Cuando se impongan contribuciones de numerario y sangre, que siempre car-

[29] SA, tomo I, núm. 26, 3 de agosto de 1844.
[30] Esto es lo que William Sewell caracteriza como el "ethos artesano". Sewell, 1987, p. 13.

gan más sobre esta clase laboriosa, la junta elevará al gobierno su clamor, hará valer los derechos de sus representados.[31]

Evidentemente, para estos artesanos la junta era una asociación que les daba vida pública ("nueva vida política") y los incorporaba a la sociedad. Igualmente, era una asociación en la que sus miembros se reconocían como "comunidad artística" y componentes útiles del cuerpo social. Por su parte, el sentido de comunidad se manifestaba en palabras como la "unidad de intereses" o en "la masa compacta, impenetrable y fuerte" por cuyos derechos velaría la junta, pero también en la formación y fortalecimiento de vínculos de solidaridad que se encuentran fielmente expresados en la importancia que otorgaban a la "confraternidad" como apoyo del artesano que antes se encontraba privado de relaciones, así como en la ayuda, socorro y protección del artesano en desgracia que era considerado o debía considerarse como un hermano por el resto de los artesanos.

De esta suerte, la junta adquiría para los artesanos el doble sentido de comunidad que prevalecía en el gremio: primero, como asociación legal e institucional que reunía a los artesanos de un mismo oficio dedicados a la perfección de su arte y, segundo, como comunidad moral unida por vínculos de hermandad o fraternidad para salvaguardia de su propia existencia.

Sin embargo, es fundamental subrayar que para mediados del siglo XIX —debido a que el marco legal en el que operaba el artesanado era drásticamente diferente— no se atribuía a las juntas el carácter de institución punitiva y fuertemente particularista en sus privilegios que formaba parte esencial de los gremios, pues no se trataba de la defensa del privilegio o derecho exclusivo de los artesanos para dedicarse al ejercicio de su oficio, sino de la defensa de la propia existencia frente a la producción extranjera y frente a una política arancelaria que pudiera serles desfavorable. Por ello, los artesanos de Morelia indicaban que la junta elevaría "su clamor" al gobierno cuando éste impusiera contribuciones económicas o cuando reclutara hombres para el ejército entre los artesanos. Asimismo, por ello indicaban que "siempre que el estado de cosas lo permita [la junta] se ocupará de formar proyectos útiles y benéficos para moralizar a los individuos de todas las profesiones" y que uno de sus objetivos más importantes sería: "mantener en pie la representación [para] adquirir todo el prestigio y esplendor con que se han engrandecido las corporaciones más respetables".[32]

[31] Este discurso fue publicado en el *Semanario Artístico* del 11 de junio de 1845; véase el número 61, pp. 1-2.

[32] SA, tomo I, núm. 61, 11 de junio de 1845, p. 2.

La continuidad del lenguaje de antiguo régimen que se puede apreciar en los discursos de los artesanos de las juntas y en las citas anteriores amerita, para concluir esta parte, dos comentarios finales. En primer lugar, es necesario subrayar que las fuentes a través de las cuales se escucha a los artesanos, no son la expresión cabal del conjunto de artesanos de la ciudad sino la de los artesanos propietarios de taller, por lo cual sería aventurado atribuir este discurso a los operarios u oficiales y a los aprendices. Y, segundo, que el carácter "paternalista"[33] que se observa en el discurso es más atribuible a los dueños de talleres por dos razones: primero, que dentro del grupo social constituido por el artesanado, los propietarios de taller —como los antiguos maestros gremiales— estaban por encima del resto de los trabajadores manuales, lo cual hace lógico que se dieran a la tarea de defender su oficio y se ocuparan en destacar la importancia que tenía regular el aprendizaje de las "artes mecánicas" así como que adoptaran una mentalidad proteccionista que denota un gran peso de la tradición[34] y, segundo, que difícilmente se puede creer que la campaña "moralista" que formó parte de este discurso saliera de los propios oficiales u operarios.[35]

De la defensa del oficio a la conciencia colectiva

Tal como se ha mostrado arriba, la Junta de Fomento y las juntas por oficio brindaron a los artesanos, particularmente a un sector de ellos, como los propietarios de talleres, la posibilidad de constituir una organización pública que en la práctica recuperó formas de expresión y organización corporativas. Estas organizaciones coadyuvaron a que los artesanos se reconocieran primero como "compañeros" de un mismo oficio y, en la junta general, como trabajadores de las artes y oficios. Es decir, la formación de las juntas menores propició que los artesanos se identificaran dentro del marco del oficio y buscaran organizarse para fomentar, perfeccionar y proteger el arte de su ejercicio. Por esto, no resulta aventurado afirmar que al amparo de la tutela gubernamental las juntas menores contribuyeron a desarrollar en este sector del artesanado una "conciencia colectiva" que se expresaba en la defensa y reivindicación de su trabajo, que era concebido como una actividad útil y necesaria. En suma, una conciencia colectiva —artesana— en la que la mentalidad corporativa se refuncionalizó para adaptarse al nuevo orden social y a las condiciones de la época.

[33] Sobre el concepto "paternalismo" véase Thompson (1989, pp. 13-61), "La sociedad inglesa del siglo XVIII: ¿lucha de clases sin clases?".

[34] Al respecto, Thompson indica que, "el paternalismo como mito o como ideología mira siempre hacia atrás", que "tiende a ofrecer un modelo de orden social visto desde arriba". Thompson, 1989, pp. 18-19.

[35] Véase el capítulo VI.

Sin embargo, conviene subrayar que esta conciencia colectiva no constituyó, desde luego, una "conciencia de clase". En primer lugar, porque la identidad de intereses entre los artesanos no iba más allá del límite del oficio o, cuando mucho, se encontraba dentro de los límites de la actividad artesanal en su conjunto, es decir, era una conciencia "vertical";[36] en segundo lugar, porque esta identidad común se caracterizaba por tener ciertos rasgos tradicionales —que no arcaicos—, pues, a partir del material de que se dispone, se puede apreciar que aún no era propio de los artesanos concebir a la sociedad como una organización escindida en bloques opuestos y antagónicos a partir de la posesión o no de los medios de producción; y en tercero, porque la vinculación de los artesanos a la Junta de Fomento —que de origen fue un proyecto gubernamental— hizo que estos sujetos se imbricaran con el poder, lo cual limitó su capacidad de articulación autónoma e hizo que carecieran, en esos años, de una actitud confrontativa propia de la "modernidad".[37]

A pesar de que el nuevo orden jurídico estableció la igualdad teórica, y a que la lógica del orden social prevaleciente señalaba a la propiedad, y no a los privilegios, como el fundamento de la sociedad (estos últimos propios de una sociedad organizada en corporaciones),[38] la información disponible indica que para una buena parte de los oficios urbanos de mediados del siglo XIX el trabajo era considerado como el fundamento y el pilar de la sociedad, es decir, como la fuente natural de la riqueza material.[39] A ello se debe que para los artesanos de las juntas las diferencias entre los artesanos pobres y los más o menos exitosos fueran consideradas como diferencias superables: finalmente, todos eran artesanos y la comunión de oficio debía llevarlos a la búsqueda de la unidad en beneficio del arte que les era común, pues los adelantos del oficio redundarían, en última instancia, en el beneficio personal de cada artesano.

Así, en la concepción del trabajo que tenían los artesanos de la primera mitad del siglo XIX, todavía se superponía la idea de comunidad (recuperada en las juntas) y la organización social jerárquica a partir del grado de especialización y dominio del oficio como definidores del rango y lugar del individuo

[36] "...En lugar de la conciencia 'horizontal' de la clase obrera industrial moderna". Thompson, 1989, p. 31.

[37] En este sentido, la especificidad histórica del artesanado de la ciudad, vista a partir de la evidencia empírica disponible, no corresponde a "clase" en el sentido moderno del término, es decir, dentro del marco de la sociedad industrial capitalista. Thompson, 1989, p. 36.

[38] Para un análisis sobre la concepción de la propiedad en el artesanado francés frente a los cambios impuestos por la legislación revolucionaria, véase Sewell, 1987, pp. 138-142.

[39] La importancia que la Junta de Fomento de Artesanos confería al trabajo y el lugar que le asignaba se puede apreciar con gran claridad en el *Semanario Artístico*, particularmente en un buen número de los artículos incluidos en la sección de "educación moral"; al respecto véase el capítulo VI.

dentro de la sociedad en su conjunto y dentro del mundo de los artesanos. De allí la importancia y el contenido específico que los mismos artesanos dieron a las juntas menores, que eran consideradas como el fundamento de la junta general, así como el lugar destacado que asignaron a la difusión de conocimientos útiles y a la regulación del aprendizaje en tanto vehículos para remediar el "lamentable estado de esta clase tan numerosa como importante y útil a la sociedad".[40]

Desde luego, esto no quiere decir que en la práctica las diferencias económicas fueran irrelevantes y que no incidieran en la posición de los artesanos en la estructura social. Todo lo contrario, la propiedad o no de los medios de producción establecía un margen considerable de heterogeneidad en el artesanado que era reforzado por la libertad jurídica sancionada en las leyes así como por el lugar asignado a la propiedad dentro del orden social. Sin embargo, todavía otros elementos propios del antiguo régimen, como el "rango", el "prestigio" y el "honor", se imbricaban con las diferencias económicas para definir el sitio de los individuos en la estructura social.[41] En este sentido vale la pena traer nuevamente a colación la declaración que el zapatero Juan Hernández hizo al Tribunal de Vagos en 1835:

...se me dirá en qué obrador conocido trabajo; y yo respondo que en los obradores de Rango [sic] no he trabajado porque como los más son de extranjeros y éstos cuando se sirven de oficiales del país quieren que su exterior sea decente y a mí la suerte no me ha permitido estar de ese modo para trabajar en ellos, cosa por la que sólo tengo que trabajar en los rinconeros.[42]

La compleja diversidad y gradación interna que caracterizó al artesanado —de la que las palabras de este oficial de zapatería son una evidencia— se encontraba íntimamente vinculada a las diferencias que existían entre los que sólo eran propietarios de los conocimientos técnicos del oficio y los que eran dueños de sus medios de producción. Sin embargo, conviene insistir que la noción de trabajo que persistía en los artesanos de la primera mitad del siglo XIX contenía rasgos importantes de la mentalidad corporativa que los hacía recuperar su tradición comunitaria para enfrentar el nuevo estado de cosas. Pues si bien los artesanos que poseían sólo su mano de obra eran más vulnerables a las condiciones del mercado, la propiedad de un taller no aseguraba la buena ventura

[40] SA, tomo I, núm. 53, 8 de marzo de 1845.

[41] Sobre la importancia que ocupan estos elementos en la sociedad del antiguo régimen véase Elias, 1982.

[42] "Contra Juan Hernández", mayo de 1835, AHCM, Vagos, vol. 4145, exp. 9. Para mayor detalle de la relación que existió entre el trabajo del tribunal y los artesanos se aborda en el capítulo VI.

permanente y por ello se consideraba que la unidad era fundamental para asegurar la existencia de propietarios y no propietarios.

En todo caso, se puede decir que las diferencias sociales entre los artesanos aunque tenían que ver en el fondo con elementos de naturaleza económica, se encontraban aún fundamentadas en la posesión de un oficio o en el grado de especialización para ejercerlo y no en la propiedad, lo que hacía que a mediados del siglo XIX la relación entre maestros y oficiales todavía no se definiera plenamente en términos de grupos sociales con intereses contrarios. Razón por la cual los artesanos dueños de talleres, cuyo discurso se observa en las juntas y en el *Semanario* buscaban —quizá porque así lo creían— que los no propietarios se identificaran a sí mismos como miembros de un solo grupo social, del que ellos formaban parte, cuyo principal interés debía ser la defensa del oficio y por ende la defensa de su propia existencia.

Desde esta óptica, para el artesanado de la primera mitad del siglo XIX las diferencias entre ellos no radicaban sólo en la posesión o no de los medios de producción, sino que las atribuían fundamentalmente a la falta de protección y fomento de la actividad manufacturera nacional que se veía expuesta a la competencia de los productos extranjeros y que hacía a los artesanos vulnerables al desempleo. De esta forma, la conciencia colectiva que se desarrolló en este grupo de artesanos al mediar la década de los cuarenta adquirió un carácter defensivo —pero no confrontativo en términos de clase— que en la práctica se expresó en la adopción del proteccionismo, en la defensa del oficio y los valores propios de los artesanos y a través del asociacionismo en las juntas y en la Sociedad de Beneficencia Pública, versión secularizada de la cofradía.[43]

Tal como se indicó en el tercer capítulo, los artesanos de la primera mitad del siglo XIX se encontraron ante una situación adversa desde el inicio de la vida republicana como resultado de los largos años de guerra y de inestabilidad política así como por la crisis económica que le acompañó. Con la pérdida de la protección del mercado y la falta de capitales para dinamizar la producción manufacturera, los productores nacionales tuvieron que afrontar la afluencia de productos extranjeros, la falta de empleo y, consecuentemente, el deterioro de sus niveles de vida.[44] Esta situación contribuyó a que los artesanos de los antiguos gremios desarrollaran una mentalidad proteccionista a la que se asieron como una tabla de salvación y a que identificaran a la producción extranjera como el enemigo y principal culpable de las condiciones en que se encontraban las artes y oficios.

[43] Véase "De la liberalización del comercio hacia el proteccionismo" en el capítulo tercero. Véase Thomson, 1988; Sewell, 1987.

[44] Potash, 1986; Thomson, 1988; Coatsworth, 1990. Sobre el problema del desempleo véase el capítulo IV.

La presencia de una mentalidad proteccionista en el artesanado de la primera mitad del siglo XIX se observa, desde los primeros años, en la resistencia y oposición a la política arancelaria de los diversos gobiernos. Sin embargo, en las dos primeras décadas que siguieron a la consumación de la independencia las muestras de oposición o de descontento de los artesanos eran más bien aisladas y esporádicas. No fue sino hasta los años siguientes, particularmente a partir de la cuarta década de ese siglo, cuando la mentalidad proteccionista —que no era sino una rearticulación de la mentalidad corporativa ante las nuevas condiciones del mercado— se puede apreciar con mayor claridad a la luz de la creación de la Junta de Fomento de Artesanos.

Una evidencia al respecto la constituye la promesa que la Junta de Fomento hizo a los dueños de talleres desde su instalación, en diciembre de 1843, de recomendar al gobierno el consumo de productos nacionales que por su calidad compitieran con los extranjeros, ello con la intención de que éste prohibiera la entrada de estos productos al país.[45] Otras pruebas más son la importancia que dio el *Semanario Artístico* a la difusión de informes sobre aranceles de comercio[46] y la oposición de la Junta de Fomento de Artesanos al proyecto de la Junta de Comercio de San Juan del Río que pretendía que los artesanos estuvieran sujetos al tribunal mercantil.

En torno a este proyecto, de acuerdo con la apreciación que expresó en abril de 1844 Severo Rocha —vicepresidente de la Junta de Fomento— la Junta de Comercio pretendía imponer el dominio de los comerciantes sobre los artesanos y consideraba que ello representaba un gran peligro pues los comerciantes, según indicó, actuarían de acuerdo con sus intereses particulares y no tendrían empacho en comerciar productos extranjeros que dañaban a la producción artesanal del país y a los artesanos mexicanos.[47]

Otra muestra del proteccionismo que prevaleció en los artesanos fue la promoción y divulgación que hizo la junta a través de su órgano de prensa sobre el establecimiento de sociedades "patrióticas" protectoras de la industria del país.[48] Estas sociedades tenían por objeto fomentar el consumo de productos manufactureros de origen nacional y recomendaban al público que sólo en caso extremo compraran productos extranjeros. Además, las sociedades patrió-

[45] SA, tomo I, núm. 1, 9 de febrero de 1844.

[46] Un ejemplo en este sentido fueron los números 71 y 73 del 11 de octubre y 1 de noviembre de 1845 del *Semanario Artístico*. Ambos números fueron dedicados prácticamente en su totalidad a informar a los artesanos sobre la ley de aranceles que prohibía la entrada de ciertos productos al país, ley que entraría en vigor el 1 de febrero de 1846.

[47] El documento que elaboró Severo Rocha para oponerse al proyecto de la Junta de Comercio fue aprobado por la Junta de Fomento de Artesanos el 16 de abril de 1844 y apareció publicado en el *Semanario Artístico* del 20 de abril de ese año.

[48] Cabe señalar que la sociedad "patriótica" es un concepto ilustrado del siglo XVIII en España, lo cual, en términos de la continuidad del lenguaje, es interesante.

ticas se pronunciaban en contra de la ocupación de artesanos extranjeros "cuando se podía dar trabajo a los mexicanos",[49] razón por la cual la Junta de Fomento aplaudió la formación de estas sociedades y se congratuló de los beneficios que traerían para los artesanos mexicanos.

Asimismo, en el *Semanario Artístico* del 29 de junio se expresó que el gobierno tenía el deber de proteger al artista hábil y al hombre laborioso sobre todo a la luz de la difícil situación en la que se encontraba y en las condiciones de un país en el que, según se indicó, "los hombres acaudalados, por lujo y por moda, se han creído obligados a proteger exclusivamente las producciones extranjeras [por] el solo hecho de serlo".[50] Aproximadamente un año después, en el número correspondiente al 7 de mayo de 1845 se afirmó que las leyes prohibitivas conducían a la prosperidad y se atacó y condenó lo que se consideraba como la influencia nefasta de "Adam Smith en las administraciones mexicanas".[51] Los términos en que se subrayó la necesidad de proteger a los productores mexicanos fueron los siguientes:

> Es cierto que la felicidad de los propietarios reclama que ellos puedan gozar a su voluntad de su fortuna, proporcionándose las cosas que necesitan para su consumo de mejor calidad y más baratas; pero no es menos cierto que la población, la prosperidad y la fuerza del país demandan que esos mismos propietarios proporcionen sustento a sus compatriotas, lo que la ley consigue favoreciendo los objetos de la industria nacional, pensionando a los extranjeros.[52]

En suma, de acuerdo con los voceros del *Semanario* una legislación prohibitiva que gravara a los productos extranjeros con aranceles altos era considerada como una condición necesaria para el progreso de la producción artesanal. Esta política suponía desde luego combatir el contrabando tal como lo indicó el propio Lucas Alamán en su informe a la Junta General de la Industria Mexicana. En este informe, presentado en diciembre de 1844, Alamán solicitó al gobierno la protección de la industria nacional en "contra de los esfuerzos del contrabando".[53]

La oposición de algunos artesanos a una política arancelaria desfavorable refleja fielmente hasta qué grado el proteccionismo (cargado de expectativas y

[49] SA, tomo I, núm. 23, 13 de julio de 1844. En cuanto a la formación de la junta de Querétaro para el consumo de los efectos del país, véase el número del 30 de noviembre de 1844. El tema de la preferencia hacia la contratación de artesanos extranjeros fue también abordado por *El Aprendiz* publicación también destinada a los artesanos; véase SA, núm. 24, 20 de julio de 1844, pp. 3-4.

[50] SA, núm. 21, 29 de junio de 1844.

[51] SA, núm. 58, 7 de mayo de 1845, pp. 3-4.

[52] *Idem.*

[53] El informe de Alamán presentado el 13 de diciembre de 1844 fue publicado en el número 49 del *Semanario Artístico* del 25 de enero de 1845.

definiciones consuetudinarias) había echado raíces en el artesanado. A finales de la década de los años cuarenta un grupo de artesanos dedicados a la producción de carruajes y a los trabajos de carpintería criticaron los cambios en la legislación arancelaria que establecía la reducción de tarifas a productos extranjeros del tipo de los producidos por ellos. En el artículo que apareció en *El Monitor Republicano* en agosto de 1849, cuyos firmantes eran "varios artesanos mexicanos y extranjeros", se indicaba que en la ciudad de México existía un número importante de talleres de carpintería y de carrocerías y que ambos tipos de establecimientos daban ocupación a "cerca de ocho mil personas entre maestros, oficiales y aprendices".[54] Se afirmaba que los productos elaborados en estos talleres rivalizaban por su calidad "con los mejores de esta clase fabricados en otros países" y que no había razón para que se prefiriera a los productos extranjeros sobre los nacionales. Asimismo, argumentaron lo siguiente en contra de los cambios en la política fiscal:

los gastos de estos establecimientos son de consideración y las ganancias muy moderadas: hay invertidos en ellos un capital enorme, cuyo capital se puede considerar de antemano como perdido, tan luego como se verifique la proyectada rebaja de derechos; en seguida se verán estos establecimientos desaparecer unos tras otros porque no podrán competir por más tiempo con los productos extranjeros importados bajo unos derechos tan reducidos.[55]

De acuerdo con el texto insertado en este periódico, la quiebra de los talleres por la competencia de productos extranjeros llevaría a los trabajadores al inminente desempleo.[56]

Otra queja de este tenor fue la que un numeroso grupo de artesanos de la ciudad presentó al Congreso en 1851. En una representación firmada por 6 124 artesanos se solicitaba a éste "protección para el trabajo de los nacionales" con los siguientes argumentos:

Están ya cerrados muchos talleres, y los más en decadencia. Es la causa de esta situación penosa la introducción de manufacturas extranjeras [...] Como resultado se nos presenta la indigencia y la penuria.[57]

[54] El número de ocho mil personas vinculadas a estos establecimientos a que se aludió en 1849 es exagerado, pues como se pudo apreciar en el cuarto capítulo el número total de artesanos a mediados del siglo XIX apenas llegaba a doce mil y entre ellos los trabajadores de la rama textil eran numéricamente más importantes.

[55] *El Monitor Republicano*, 9 de agosto de 1849, p. 3.

[56] Carlos Illades indica que probablemente como resultado de esta disposición gubernamental sobre carruajes y muebles, un grupo de carroceros encabezados por Juan Cano destruyó varias docenas de coches extranjeros en marzo de 1850. Illades, 1990, p. 83.

[57] "Representación dirigida al Congreso de la Unión por 6 124 artesanos pidiendo protec-

Según se expresó en este documento —para el que la junta de artesanos solicitó el apoyo de la corporación municipal—, para que los artesanos mexicanos tuvieran trabajo la legislación debía protegerlos. Al pie de la letra se decía: "Que la legislación sea protectora y habrá trabajo",[58] palabras que demuestran cómo el proteccionismo formó parte de la conciencia colectiva de los artesanos de la primera mitad del siglo XIX, a pesar de que para ese momento las medidas de carácter prohibitivo empezaban a considerarse inadecuadas. Desde los últimos días de 1845 el rígido sistema que prohibía la entrada de un gran número de productos al país empezaba, de acuerdo con Charles Hale, a "dar muestras de fatiga". Para 1846 el general Paredes y Arrillaga levantó la prohibición sobre la impotación de algodón crudo no sólo por la escasez de esta materia prima, sino por la falta de recursos del erario así como por los cambios inherentes del retorno del país a la organización federal. Posteriormente, la ocupación norteamericana permitió la entrada de productos extranjeros y, para este momento, "las industrias que habían existido gracias a la protección se enfrentaban ahora a la ruina en virtud de la entrada *de facto* de artículos extranjeros".[59]

Lo anterior explica que durante los años que siguieron al término de la guerra con Estados Unidos no sólo los artesanos se hubieran opuesto a la liberalización de la política arancelaria, sino a los defensores de las "fábricas modernas" que de ninguna manera habían sustituido al taller artesanal. Al respecto, Charles Hale indica que desde 1838 "no se observan mayores pruebas de desarmonía entre los artesanos y los nuevos industriales. Por eso es difícil distinguir unos de otros en la avalancha de solicitudes provinciales, desde 1846 hasta 1851, en las que pedían que se impusiesen prohibiciones a los tejidos. Aunque se habían establecido fábricas modernas, se prolongó indefinidamente la vida de las industrias artesanales detrás de las barreras prohibitivas".[60]

DE LA COFRADÍA A LA SOCIEDAD O FONDO DE BENEFICENCIA PÚBLICA

Tal como se apuntó en la primera parte de este trabajo, los artesanos de los gremios se expresaban como comunidad moral en las cofradías. A través de ellas se manifestaban los lazos de solidaridad y confraternidad en los distintos eventos de vida de sus compañeros de oficio. El santo patrón y las

ción para el trabajo de los nacionales", México, 1851, p. 3, AHCM, *Artesanos y Gremios*, vol. 383, exp. 34.

[58] "Representación dirigida al Congreso de la Unión por 6 124 artesanos...", México, 1851, p. 5, AHCM, *Artesanos y Gremios*, vol. 383, exp. 34.

[59] Hale, 1985, p. 290; Potash, 1986, pp. 213-215.

[60] Hale, 1985, p. 293.

prácticas religiosas eran elementos comunes que les permitía trascender el mundo terrenal y temporal así como el rigor del gremio en tanto comunidad punitiva, altamente restrictiva y jerarquizada.[61]

Las cofradías, al igual que los gremios, se vieron alteradas a la luz de la reformas del último cuarto del siglo XVIII. De acuerdo con Manuel Carrera Stampa, a finales de este siglo las cofradías de los gremios fueron sustituidas por los montepíos. Aunque, como él mismo lo anota, la única información disponible es la relativa al primero de los montepíos que correspondió al gremio de plateros, batihojas y tiradores de oro y plata, creado en 1772.[62]

A pesar de que no se cuenta con más información acerca de otros montepíos, se sabe que Francisco Antonio de Gallareta denunció al virrey Bucareli en 1778 una serie de irregularidades relativas a las cofradías. Gallareta alegaba que muy pocas cofradías estaban fundadas de acuerdo con lo que estipulaban las Leyes de Indias, por lo que la denuncia dio lugar a una indagación sobre el número y lugar de las cofradías en todas las provincias de la Nueva España.

Por su parte, el 25 de junio de 1783 Carlos III dispuso la extinción de algunas cofradías, en especial las que se habían erigido sin autoridad real o eclesiástica. El mandato real de esta fecha estipulaba que:

> todas las cofradías de oficiales o gremios se extingan; encargando muy particularmente a las Juntas de caridad, que se erijan en las cabezas de obispado, o de partidos o provincias, las conmuten o substituyan en Montes píos y acopios de materias para las artes y oficios, que faciliten las manufacturas y trabajos a los artesanos, fomentando la industria popular.[63]

Sin embargo, se indicaba que las cofradías aprobadas por jurisdicción real o eclesiástica sobre materias o cosas espirituales o piadosas podían subsistir aunque debían evitar excesos, gastos superfluos o cualquier otro desorden. Asimismo, se prohibía la fundación de nuevas cofradías, congregaciones o hermandades sin aprobación real o eclesiástica. Aunque la disposición de Carlos III no hace referencia explícita a las cofradías de la Nueva España, es probable que como resultado de esta ley se elaborara en 1794 un informe sobre las cofradías y hermandades del arzobispado de México en el cual se hacía referencia a las que debían seguir funcionando y las que debían extinguirse.[64] Sin embargo, la resistencia "de los cofrades hizo que muchas de ellas, aunque en mal estado, siguieran funcionando".[65]

[61] Sewell, 1987.

[62] Carrera Stampa, 1954, p. 125.

[63] Véase "D. Carlos III por resolución a consulta del Consejo de 25 de junio de 1783", en *Nov. Recop.*, lib. I, tít. II, ley VI, vol. I, pp. 17-18.

[64] Véase "Informe sobre todas las cofradías y hermandades de este Arzobispado...", AGNM, *Cofradías y Archicofradías*, vol. 18, ff. 262-278.

[65] Bazarte, 1989, p. 40.

En relación con la extinción de las cofradías, Manuel Carrera Stampa indica que en 1812 las Cortes de Cádiz decretaron la desaparición de las cofradías gremiales. Sin embargo, la legislación que cita corresponde al decreto de Carlos III mencionado líneas antes y, por lo mismo, no me es posible saber los términos legales en los cuales continuaron funcionando estas hermandades.[66]

No obstante, si los cofrades se resistieron a abandonar su cofradía en 1778, no resulta difícil imaginar que de haber existido alguna disposición legal posterior también lo hicieran; ya que, tal como indica Alicia Bazarte, a pesar de la creación de montepíos y del decreto que extinguía las cofradías, éstas continuaron existiendo aunque algunas perdieron su carácter específico.[67] Una evidencia de que las prácticas cotidianas y las costumbres no sucumben ante el efecto inmediato de las leyes la constituye la información que existe sobre algunas cofradías en los años que siguieron al decreto y a la consumación de la independencia de México.

En 1807, la cofradía de san Homobono en la que se encontraban agrupados los sastres reformó sus constituciones a través del marqués de Guardiola quien era alcalde y veedor del gremio.[68] Por su parte, la archicofradía de la Santísima Trinidad en la que se encontraban también sastres continuó celebrando sus juntas por lo menos hasta 1829,[69] mientras que la cofradía de san Homobono siguió otorgando patentes y auxilio a sus cofrades —entre los que en 1827 aún había sastres y tejedores— al menos hasta 1837.[70]

Sin embargo, cabe aclarar que pese a que las cofradías de sastres y el montepío de plateros continuaron funcionando durante la primera mitad del siglo XIX,[71] el nuevo marco legal en el que operaban, los cambios introducidos y

[66] La referencia citada por Carrera Stampa (1954, p. 126) es *Nov. Recop.*, lib. I, tít. 12, leyes 12-13, vol. I, p. 17; no trata sobre cofradías.

[67] Bazarte, 1989, pp. 41 y 129-138.

[68] AGNM, *Bienes Nacionales*, legajo 795, exp. 17. En 1811 la cofradía de san Homobono contribuyó, a solicitud de virrey, con 200 pesos para la construcción de la zanja cuadrada que tenía como fin resguardar la ciudad del movimiento iniciado por Hidalgo. Véase AGNM, *Bienes Nacionales*, legajo 733, exp. 11, del 16 de mayo de 1811.

[69] Véase "Libro en que se asientan las juntas que celebra la muy ilustre Archicofradía de la Santísima Trinidad..." en Archivo Histórico de la Secretaría de Salubridad y Asistencia (en adelante AHSSA), *Cofradías*, secc. Archicofradía de la Santísima Trinidad, serie libros, libro 6.

[70] Véase AGNM, *Bienes Nacionales*, legajos 166, exp. 1, 355, exp. 8, 692 exps. 7 y 10 correspondientes a 1827, 1833 y 1837, respectivamente. Todavía en 1839 el tesorero de la cofradía, Ambrosio Vega, a través de su apoderado entabló juicio contra Manuel Morales por no pagar el arrendamiento de una de las propiedades de la cofradía de san Homobono; dicho juicio terminó en diciembre de 1843, lo que indica que la cofradía se encontraba funcionando activamente para cuando se estableció la Junta de Fomento de Artesanos. ATSJDF, rel. 78, septiembre de 1839.

[71] Hasta que finalmente la ley sobre nacionalización de bienes eclesiásticos del 12 de julio de 1859 acabó con ellas. Carrera Stampa, 1954, p. 126; Bazarte, 1989, p. 42.

probablemente los problemas políticos y económicos del periodo contribuyeron a que la gran mayoría de las cofradías de oficio entraran en un letargo, estado que propició que el sentido de comunidad moral que era propio de los artesanos de los gremios también se adormeciera.[72]

No obstante, este sentido de comunidad moral, de solidaridad entre los artesanos, recobraría nuevo vigor a partir de la cuarta década del siglo XIX.

Tal como se anunció en la presentación de las bases de la Junta de Fomento en diciembre de 1843, ésta se encargó de poner en marcha el proyecto para la creación del Fondo de Beneficencia. A finales de febrero de 1844 el *Semanario Artístico* publicó en su tercer número el dictamen de la junta de artesanos sobre el fondo de beneficencia pública. Según se indicaba en este documento, la comisión quería con este fondo "acudir a las necesidades de la vida de sus hermanos y conciudadanos... [ya que] nadie ignora y la comisión sabe muy bien cuántas son las escaseces generales; cuánta la miseria pública; cuánta la paralización de los giros y arbitrios, y cuántas por último las necesidades privadas de la mayor parte de los habitantes". Por medio del Fondo de Beneficencia se podría "atender a todos los socios inscritos en él en sus enfermedades, muertes, casamientos y bautismos de sus hijos".[73]

La Sociedad de Beneficencia (que el *Semanario Artístico* calificó como "el primer ensayo de las sociedades de prevención y de socorros mutuos", cuyo proyecto fue aprobado el 1 de marzo de 1844)[74] formaría un fondo que sería alimentado con las cuotas semanarias de las personas que voluntariamente se inscribieran en ella ya que, como indicó la comisión, el gobierno estaba incapacitado para auxiliar con recursos a la junta y a su Fondo de Beneficencia.[75]

De acuerdo con el proyecto, los socios podían inscribirse en cualquiera de las cuatro clases establecidas: la primera, destinada al socorro de los socios enfermos; la segunda, para el auxilio de los familiares de los socios muertos (lo que desde luego se consideraba también como ayuda para los gastos del funeral); la tercera, para la ayuda de matrimonio y, la cuarta, para ayudar a los socios en los gastos de bautizo de sus hijos. En cada una de ellas las personas que desearan inscribirse —que podían hacerlo en una o en todas— tenían que cooperar semanalmente con medio real, además de que al registrarse debían

[72] Una prueba de la debilidad y la precaria situación económica por la que atravesaron las cofradías durante los albores del siglo XIX la constituye la demolición de la parroquia de la Cruz de los Talabarteros. El mal estado en que se encontraba este edificio llevó al ayuntamiento a decidir en los años que siguieron a la independencia a demoler el edificio. Véase AHCM, *Actas de Cabildo Originales*.

[73] SA, núm. 3, 24 de febrero de 1844.

[74] SA, núm. 5, 9 de marzo de 1844, p. 4.

[75] El proyecto fue aprobado por los artesanos encargados de la dirección y funcionamiento de la Junta de Fomento de Artesanos y los que presidían las juntas menores por oficio.

pagar por única vez dos reales (art. 9º). Asimismo, en el proyecto se aclaraba que en ningún momento los socios podrían utilizar el fondo de una de las clases para otro fin que el establecido en la clase a la que se inscribieran, y que el dinero reunido en un mes sería repartido el día último con excepción del destinado a socorrer a los enfermos quienes sólo recibirían el dinero una vez que acreditaran su padecimiento.[76]

Al comparar estas disposiciones con las establecidas en las "Patentes" o "Recíprocas Obligaciones" de las cofradías se observa con gran claridad que el Fondo de Beneficencia reprodujo algunas de las reglas de las cofradías. En primer lugar el paralelismo se observa en cuanto a las cuotas: en 1822 la cofradía de san Homobono establecía que para ingresar a ella se debía pagar dos reales y que en cada una de las clases la cooperación sería de medio real, cantidades que se establecieron como cuotas de ingreso y semanal del Fondo de Beneficencia.[77] En segundo, el fondo establecía, al igual que las cofradías, que la suspensión en el pago de cuotas era motivo para que el socio (y en su caso el cofrade) no recibiera ayuda o incluso causara baja. Y en cuanto al auxilio para enfermedad, en ambos casos se establecía que no se aceptaría a ninguna persona enferma de gravedad.[78]

Sin embargo, existía una diferencia fundamental entre el Fondo de Beneficencia y las cofradías y ésa era que mientras en esta última era parte esencial la comunidad espiritual a través de la devoción al santo patrón, en el Fondo de Beneficencia el auxilio o ayuda mutua no estaba claramente acompañado del carácter religioso que imperaba en la cofradía. Esto se explica desde luego por el origen del fondo, es decir, porque la Sociedad de Beneficencia surgió como parte de un proyecto gubernamental de un país que, aunque fundamentalmente católico, había iniciado ya un proceso de secularización. Es decir, mientras los miembros de una cofradía tenían la obligación de venerar al santo patrón y cumplir con obligaciones de naturaleza religiosa, como asistir a misas y procesiones, además de proporcionar ayuda a los cofrades, en la Sociedad de Beneficencia el sentido de comunidad se expresaba únicamente en la afirmación de lazos de solidaridad y hermandad entre los socios a través de la ayuda mutua.

Pese a que el fondo fue establecido en marzo de 1844 y que el proyecto establecía el reparto mensual, la primera distribución de ayuda económica a los

[76] Véase el "Proyecto aprobado del Fondo de Beneficencia Pública", en SA, núm. 6, 16 de marzo de 1844, pp. 3-4.

[77] Véase "Recíprocas Obligaciones" en "Sumarias de las gracias e indulgencias perpetuas que gozan los hermanos de la cofradía del santo Ecce-Homo, agregada a la ilustre archicofradía del señor san Homobono...". AGNM, *Bienes Nacionales*, leg. 118, exp. 10 correspondiente a 1822 y "Proyecto aprobado del Fondo de Beneficencia Pública" en SA, núm. 6, 16 de marzo de 1844, pp. 3-4.

[78] En torno a la similitud entre cofradías y mutualistas en Francia véase "Persistent Themes-Altered Relations" en Sewell, 1987, pp. 179-187.

socios se verificó hasta el 4 de junio. En el mes de marzo se habían inscrito 106 personas de la capital, 105 en abril y 91 en mayo, y a ellas se sumaban 16 foráneos que totalizaban 318 individuos inscritos en las diferentes clases para cuando se repartió el fondo.[79]

En los días que siguieron al primer reparto del fondo, el *Semanario Artístico* insistió en las ventajas que tenían las sociedades de beneficencia como la de la junta. A fines de junio se decía que el fondo influiría "demasiado en el amor al trabajo" y que ayudaría a combatir la miseria. Por ello, los editores de la publicación hacían el siguiente llamado: "la sociedad moderna ha inventado la feliz y filantrópica institución de las cajas de ahorros que empiezan ya a introducirse entre nosotros, y cuyos felices resultados, aunque en pequeño, se han ensayado ya en Orizaba, y que no dudamos establecerá la Junta de Artesanos de México".[80] Un mes más tarde, la sección de "instrucción general" del periódico estuvo dedicada a las cajas de ahorro: se habló de las que existían en Inglaterra, Francia y Génova y se expuso con claridad la concepción que se tenía de las cajas de ahorros: "Una caja de ahorros es una institución antirrevolucionaria por su esencia misma, pues da al prolectariado [*sic*] con sus propias obras, y sin despojos ni violencias, parte en los goces de la propiedad territorial."[81]

Después de la segunda y tercera liquidación del Fondo de Beneficencia —realizadas el 8 de agosto y el 23 de noviembre de 1844—,[82] el *Semanario* continuó informando sobre los bancos de ahorro, las sociedades de beneficencia o mutualidades de Europa. De hecho, el periódico incluyó a principios de 1845 una nueva sección denominada "crónica industrial extranjera" en la que se informaba a los artesanos mexicanos que en España y Francia había aproximadamente 250 asociaciones de caridad.[83]

El énfasis que pusieron los redactores del *Semanario Artístico* en la conveniencia de crear cajas de ahorro posiblemente influyó para que en 1849 el gobierno estableciera una caja de ahorros en el Monte de Piedad.[84]

Sin exagerar la importancia que pudiera haber tenido el Fondo de Beneficencia y su eficacia como institución de ayuda económica, sin duda éste y la

[79] SA, núm. 18, 18 de junio de 1844, p. 4.

[80] SA, núm. 21, 29 de junio de 1844.

[81] SA, núm. 25, 27 de julio de 1844.

[82] Véase SA, núms. 27 y 42 del 10 de agosto y 23 de noviembre de 1844.

[83] SA, núm. 53, 8 de marzo de 1845. El número del *Semanario Artístico* correspondiente al 13 de diciembre de 1845 publicó en la sección de fomento un artículo de *El Monitor Republicano* en el que se destacaba la importancia que tenía para los artesanos mexicanos el establecimiento de cajas de ahorros; véase SA, núm. 76, 13 de diciembre de 1845.

[84] *El Monitor Republicano* publicó la noticia de que Manuel Gómez Pedraza había establecido una caja de ahorros en el Monte de Piedad y que estaba "abierta a todos y es para ayudar a las clases pobres", *El Monitor Republicano*, núm. 1512, del 3 de julio de 1849; véase también Dublán, 1896, tomo V, pp. 574-597.

propia Junta de Fomento constituyeron parte de la experiencia de los artesanos que en la década de los cincuenta promovieron la formación de asociaciones que adquirieron un carácter diferente a las de la década previa. En este sentido, la formación de "La Sociedad Particular de Socorros Mutuos" en la que se organizaron los sombrereros en 1853 constituiría un nuevo tipo de asociación en la que el interés de los artesanos se deslindaría del que diez años antes auspició la creación de la Junta de Fomento de Artesanos, es decir, se deslindaría del interés gubernamental. Sin embargo, conviene indicar que a diferencia de los artesanos que participaron en la junta, los sombrereros contarían ya con la experiencia organizativa recientemente adquirida.[85]

En suma, a mediados del siglo XIX los artesanos mexicanos encontraron en la formación de la Sociedad o Fondo de Beneficencia Pública un vehículo que les permitió relacionarse entre sí al integrar una asociación voluntaria. Esta asociación, la primera de su tipo en la ciudad de México, se convirtió en un lugar de sociabilidad formal de los artesanos y en ella el sentido de comunidad moral y algunas de las prácticas propias de las cofradías adquirieron un nuevo sentido al recuperar prácticas de auxilio, solidaridad y "confraternidad" que les eran conocidas.[86]

Desde luego, esto no quiere decir que la Sociedad de Beneficencia fuera sólo una cofradía bautizada con otro nombre; entre una y otra había diferencias importantes a pesar de que algunas prácticas fueron comunes a las dos. En este sentido conviene insistir que la Sociedad de Beneficencia, a diferencia de la cofradía de oficio, no surgió al amparo de la Iglesia sino como parte del proyecto de la Junta de Fomento de Artesanos auspiciado por el gobierno. Este hecho hizo de la sociedad una versión secularizada de la cofradía en la que se perdió el carácter de asociación devota y comunidad religiosa que era parte esencial de las cofradías.

Esta diferencia, aunque importante en grado, no privó a la Sociedad de Beneficencia de su carácter de unidad de profunda solidaridad moral y desde luego no significó que la experiencia de las organizaciones artesanales previas quedara totalmente al margen. En la Junta de Fomento así como en la Sociedad de Beneficencia las costumbres y tradiciones que tenían que ver con el pasado inmediato ocuparon un lugar destacado. En ambas, la experiencia corporativa de los gremios y de las cofradías adquirieron un sentido particular que se adaptó —o restructuró— a los cambios de la época.[87]

[85] Carrera Stampa, 1954, p. 293; Illades, 1990, p. 87.

[86] Por "sociabilidad" se entiende lo que M. Agulhon ha denominado como "la aptitud especial para vivir en grupos y para consolidar grupos mediante la constitución de asociaciones voluntarias". Asimismo, el autor incluye dentro de las "asociaciones en forma" tanto a los gremios como a las mutualistas y subraya que "el obrero que se asocia lo hace sobre todo en el marco del oficio". Agulhon, 1992, pp. 142 y 149.

[87] La importancia de la experiencia y tradiciones artesanales en la organización de las socieda-

En efecto, los cambios tanto como las continuidades formaban parte de la vida del artesanado de la ciudad de México de la primera mitad del siglo XIX. Legalmente no existía el gremio y, sin embargo, algunas prácticas propias de esta organización, como he mostrado antes, continuaban en vigor.[88] Legalmente, la cofradía había dejado de existir y no obstante, la de los sastres —la de san Homobono— en 1836 había gastado 396 pesos y 6 reales en la fiesta de su santo patrón.[89]

Las procesiones habían decaído en cuanto a la solemnidad y el lujo del periodo colonial, pero los artesanos aún participaban de las fiestas religiosas en las calles de la ciudad: lo hacían en Semana Santa en las procesiones del jueves y viernes así como en la quema de los "judas" el sábado, en la fiesta de San Felipe de Jesús y en la de Corpus en la que todavía a mediados del siglo XIX "veíanse recorridas las calles por artesanos y modistas".[90] Lo cual muestra, como lo señala E. P. Thompson, que "las prácticas y normas se reproducen de generación en generación en el ambiente lentamente diferenciador de la 'costumbre'".[91]

Al mediar el siglo XIX, los artesanos de la ciudad de México también tomaban parte activa en los eventos sociales de carácter cívico como en la colonia, sólo que ahora no festejaban el nombramiento de un nuevo virrey sino los acontecimientos y fechas significativas para la "patria". Así tenemos por ejemplo la fiesta de independencia en la que, de acuerdo con Antonio García Cubas, además de los empleados de gobierno y particulares, participaban los artesanos. Veamos, para concluir este capítulo, cómo describe a estos últimos el autor en lo que llama la "procesión cívica".

[...] los vítores, formados *por diversos gremios de artesanos*, marchaban a paso lento, de dos en dos, vestidos casi todos de negro, y se detenían aquí y allá para no cortar la procesión, sin saber dónde poner las manos ni a dónde dirigir la vista. Esta cule-

des obreras del siglo XIX así como el carácter de las mutualistas como unidades de solidaridad moral ha sido destacado por varios estudiosos de las organizaciones obreras europeas de mediados del siglo XIX. Al respecto véase Sewell, 1987 y 1992, Agulhon, 1992; Kocka, 1992.

[88] Otra evidencia, aunque a nivel diferente, la constituye la herencia del oficio. Ése es el caso del tejedor Faustino Solís quien en 1852 (a los cincuenta años de edad) declaró en un juicio de patentes que, "el tejido se ha hecho en la casa de su padre y abuelo, que eran tejedores, siendo su abuelo secretario del arte mayor de la seda hace muchos años". Véase el "Juicio de Patentes", 1852 en ATSJDF, *Multas*, 1852.

[89] Véase "Gastos erogados en la función de Ntro. Santo Patrón en el año de 1836", en AGNM, *Bienes Nacionales*, leg. 355, exp. 4 del 15 de noviembre de 1836.

[90] García Cubas, 1950, pp. 470-471. Antonio García Cubas al describir el jueves santo apuntó lo siguiente: "...desde muy temprano, veíanse andar con precipitación, por las calles de la ciudad, a los barriletes (aprendices de sastre)... por aquí encontrábase el aprendiz de zapatero... y por allí al aprendiz de sombrerero". García Cubas, 1950, p. 428.

[91] Thompson, 1989, p. 43. Véase Agulhon, 1992.

bra negra que apoyaba la cabeza en el Puente de San Francisco y la cola aún no volteaba la esquina del Portal de Mercaderes, empezaba a desbaratarse a la entrada de la Alameda.[92]

Si pensamos en la distancia que hay entre lo que actualmente es el costado poniente de la Plaza de la Constitución y el Palacio de Bellas Artes, es fácil suponer que el contingente de artesanos era bastante nutrido: sirva esta imagen para reafirmar que el artesanado estaba muy lejos de su extinción.

[92] García Cubas, 1950, pp. 496-497 (las cursivas son mías).

VII. EL ARTESANADO Y LA DISCIPLINA PARA EL TRABAJO: COACCIÓN Y REALIDAD SOCIAL

Durante los primeros años que siguieron a la consumación de la independencia, prevaleció la confianza y el optimismo en las posibilidades que tenía el país para alcanzar un lugar destacado en el concierto de las naciones. La base de esta confianza era la idea de que el país se encontraba dotado de una abundante y variada riqueza natural a la que sólo había que poner en movimiento por medio del trabajo. La explotación de los recursos naturales, en particular la de los minerales, era la base sobre la cual se pensaba hacer de México un país moderno.[1] Sin embargo, para alcanzar la modernidad se requería formar ciudadanos aptos e "industriosos" cuya laboriosidad asegurara la marcha del país por el camino del progreso, de allí la importancia de educar a la población.

A pesar de que los proyectos educativos de la primera mitad del siglo XIX, como sabemos, tuvieron poco alcance debido a la inestabilidad política y la falta constante de recursos económicos que caracterizó este periodo,[2] el optimismo y los esfuerzos constituyeron una expresión de la fe liberal en el poder de la educación como medio importante para el desarrollo individual y el progreso social. Asimismo, representan un intento de restructuración de los hábitos y costumbres de vida y de trabajo de la población, sobre todo de la trabajadora, es decir, representan la intención de las autoridades y de los grupos privilegiados de imponer su ideología y valores al resto de la sociedad.[3] Lo que hace conveniente dedicar algunas páginas al problema de la educación de los artesanos.

[1] La visión optimista de la abundancia de recursos materiales del país fue compartida por liberales como fray Servando Teresa de Mier y Lorenzo de Zavala así como por Lucas Alamán. Este último creyó, por lo menos hasta 1842, que México podría modernizarse en poco tiempo, optimismo que expresó en los siguientes términos: "esta república tan favorecida de la naturaleza por la benignidad de su clima y variedad de producciones, se contará en breve en el número de las naciones industriales". Pérez Toledo, 1988, p. 50.

[2] Pérez Toledo, 1988.

[3] Véase Thompson, 1989, Sewell, 1987 (en especial "The Paradoxes of Labor") y Escalante, 1992.

La compulsión al trabajo: instrucción y lecciones
de "educación moral" para artesanos

Los hombres, según los decretos, no son apreciados por sus riquezas sino por sus virtudes; el hombre que trabaja y es laborioso, siempre está alegre y su corazón tranquilo, no piensa más que en el beneficio de sus semejantes... El hombre ocioso, es un ente despreciable, nocivo, gravoso y perjudicial a la sociedad.[4]

Con palabras de este tenor, en la sección sobre "Instrucción Moral" del *Semanario Artístico* se pretendía a mediados del siglo XIX despertar el "amor" al trabajo en los artesanos, especialmente entre los operarios, oficiales y aprendices. Esta publicación cuyo primer número apareció el 9 de febrero de 1844, tenía como objeto "moralizar" a los artesanos a través de la difusión "progresiva de ideas de educación popular y de fomento de la industria". De acuerdo con los redactores del *Semanario*, estas ideas eran indispensables para todos aquellos que se dedicaban al ejercicio de cualquier arte u oficio.[5]

Desde finales del siglo XVIII, se había conferido a la educación objetivos utilitarios y por lo mismo se promovió el desarrollo de una instrucción menos teórica que buscaba el ejercicio más activo e independiente de la lectura.[6] En consonancia con estas ideas, en 1809 se sugirió en la prensa que si se abrían durante las noches y días festivos bibliotecas públicas en la ciudad de México éstas atraerían a la población y desde luego a los artesanos.

Ya me parece que veo a innumerables artesanos ir los días festivos a ver el *Diccionario de artes y oficios*, la *Enciclopedia* y cuanto bueno haya traducido a nuestro idioma, para instruirse en sus respectivos ramos, pues no faltan hábiles y aplicados, y lo que a muchos falta es escuela y me creo que la suplirían con buenos libros.[7]

La enseñanza de la lectura, a la que durante mucho tiempo se dio prioridad sobre la escritura, era fundamental para la propagación de conocimientos úti-

[4] Véase "El ocioso y el virtuoso", *Semanario Artístico*, tomo I, núm. 39, 2 de noviembre de 1844.

[5] Véase "Prospecto" del *Semanario Artístico*, tomo I, 30 de enero de 1844; Staples, 1988, p. 100.

[6] Las *Gacetas de Literatura* publicadas por José Antonio Alzate entre 1788 y 1795, representaron un esfuerzo de divulgación de conocimientos útiles y de esa forma lo indicó Alzate en el prólogo que dio inicio a la publicación: "procuraré por medio de ella disponer las memorias y disertaciones acerca del progreso del comercio y la navegación... el progreso de las artes no será el objeto menos apreciable a que se dirigen mis ideas". Alzate, 1831, vol. I, p. 2. Véase también Tanck, 1988, pp. 86-87.

[7] *Diario de México*, vol. 9, núm. 1019, 1809, p. 55, citado por Tanck, 1988, p. 88.

les. Por ello se buscó que los nuevos métodos de alfabetización fueran más eficientes y racionales. Sin embargo, el esfuerzo de racionalización de la educación de los ilustrados fue bastante limitado.[8]

Una vez consumada la independencia y durante prácticamente toda la primera mitad del siglo XIX, la lectura —y la educación en general— siguió siendo considerada como el vehículo para formar ciudadanos virtuosos que hicieran posible el progreso del país.[9] Por ejemplo, José María Luis Mora creía que el edificio social debía cimentarse sobre la educación, porque "la cultura del espíritu suaviza el carácter [y] reforma las costumbres. La razón ilustrada es la que sirve de freno a las pasiones, y hace amar la virtud". Por su parte, Lucas Alamán indicaba en 1831 que debía fomentarse el ramo de la primera enseñanza porque de ello dependía la prosperidad de la nación. De acuerdo con Alamán, "sólo por este medio pueden formarse ciudadanos útiles y virtuosos, corrigiéndose males que no reconocen otro origen que la falta de educación religiosa y política de la clase más numerosa de la sociedad".[10]

Algún tiempo después, hombres como José María Lafragua, ministro de Instrucción Pública en 1847, seguían considerando de fundamental importancia que la población tuviera acceso a la educación y a la lectura porque de ello dependía "la conservación y el completo desarrollo de los principios democráticos".[11] A través de la lectura y de la escritura, indicaba Lafragua, "los artesanos, los jornaleros y los demás individuos que pertenecen a la clase pobre" podrían conocer los derechos y obligaciones que les eran propios.[12]

A lo largo del siglo XIX, existieron muchos proyectos para el establecimiento de un mayor número de escuelas primarias, de escuelas de artes y oficios y de gabinetes de lectura. Como indiqué en el tercer capítulo, en los primeros años que siguieron a la independencia se buscó crear escuelas para la instrucción

[8] Tanck, 1988, p. 90.

[9] La concepción utilitarista de la sociedad y por lo mismo de la educación formó parte del pensamiento liberal de José María Luis Mora y de Lorenzo de Zavala. Hale, 1985, pp. 152-192.

[10] Véase Mora, "Pensamientos sueltos sobre educación pública", en Staples, 1985, pp. 106-108 y Alamán, *Memoria del secretario de Estado y del despacho de Relaciones Exteriores e Interiores,* 1831, p. 41.

[11] Años antes, Lorenzo de Zavala había expuesto ya —en los mismos términos que Lafragua lo hizo en 1847— que la educación era el instrumento adecuado para el desarrollo de las instituciones democráticas. De acuerdo con él, "la educación de esas clases numerosas y su fusión completa con la masa general, es la obra que deberá conducir a la perfección, por la que suspiran los verdaderos amantes de la libertad". Zavala, 1985, tomo II, pp. 289-292.

[12] *Memoria de la primera secretaría de estado y del despacho de relaciones interiores y exteriores de los Estados Unidos Mexicanos, leída al soberano congreso... en diciembre de 1846 por el ministro del ramo, ciudadano José María Lafragua,* México, Imprenta de Vicente García Torres, p. 110.

particular de los artesanos, pero la falta de recursos se impuso como una realidad aplastante que impidió que se concretaran muchos de estos proyectos.[13] Probablemente, los proyectos para el establecimiento de gabinetes de lectura encontraron el mismo obstáculo, pues en 1847 Lafragua seguía pensando que era necesario abrir algunos

> pequeños gabinetes de lectura para los artesanos y demás personas poco acomodadas, y que formados de obras de artes, de educación política y religiosa y de los principales periódicos, servirían para despertar en unos, y fomentar en otros el gusto de la lectura, derramando poco a poco los conocimientos útiles en toda la sociedad [...] El día en que nuestros artesanos al salir de sus talleres, se dirijan a un gabinete de lectura en vez de tomar el camino a la taberna, la sociedad puede descansar tranquila.[14]

La cita anterior muestra que la idea de acercar a los artesanos a la lectura tenía como objeto que estos trabajadores tuvieran acceso a conocimientos útiles que, según se pensaba, servirían para el mejoramiento de la producción de sus manufacturas y consecuentemente para el progreso del país, pero, al mismo tiempo, es evidente que los gabinetes de lectura se consideraban como elementos de moralización que alejarían a los artesanos de vinaterías y pulquerías. Lo cual revela que las autoridades y ciertos grupos privilegiados buscaban imponer una "moralidad" —es decir, sus valores "morales"—[15] al resto de la población.

Es necesario hacer una acotación al respecto. Si bien es cierto que las autoridades y los grupos privilegiados se preocupaban por formar "ciudadanos industriosos" y que asignaban esta tarea a la educación, también lo es que la retórica sobre la educación contiene una fuerte carga ideológica, tradicional y paternalista, que permite observar la imagen que tenían estos grupos de "los otros".[16] En este sentido, es conveniente subrayar que en el *Semanario Artísti-*

[13] El decreto del 19 de diciembre de 1833 estableció que "la escuela de primeras letras, creada en el establecimiento de estudios ideológicos, se destine exclusivamente a la enseñanza de artesanos adultos, maestros, oficiales y aprendices". Véase Dublán, 1876, tomo II, pp. 235-236.

[14] *Memoria de la primera secretaría de estado y del despacho de relaciones interiores y exteriores...*, *op. cit.*, p. 120; Staples, 1988, p. 104.

[15] Sobre este problema véase "Origen y fundamento de la moral", Escalante, 1992, especialmente pp. 23-32.

[16] En torno a la necesidad de "descifrar" la dialéctica de la cultura, sus puntos de conflicto y formas de resistencia más o menos articulada, Thompson ha señalado que "debemos suplir esta articulación descifrando la evidencia del comportamiento y en parte dando la vuelta a los blandos conceptos de las autoridades dirigentes para mirar su envés. Si no lo hacemos, corremos el peligro de convertirnos en prisioneros de los supuestos de la propia imagen de los gobernantes". Thompson, 1989, p. 39.

co, en cuanto órgano de difusión de la Junta de Fomento y vocero de un sector particular del artesanado —el de los propietarios de taller—, compartía el cariz ideológico de estos grupos.

Por estas razones, la preocupación por el fomento de la educación de los artesanos ocupó un lugar destacado en el *Semanario Artístico*. La Junta de Fomento de Artesanos "había resuelto encargarse de la instrucción y propagación de materias que deben ilustrar a los artesanos, de regularizar sus ideas, organizar sus métodos, familiarizarlos con la lectura e inspirarles la afición a las artes, lo que podría conseguirse con la traducción de obras elementales artísticas, y su circulación por materias y ramos separados".[17] En correspondencia con los objetivos que dieron lugar a la formación de la junta, los redactores del *Semanario Artístico* dieron a conocer que:

El primer objeto que se propone [la junta] al publicar este semanario, no es otro que el familiarizar la lectura útil y provechosa hasta en las últimas clases de nuestros artesanos, y por lo mismo sólo se contraerá en los conocimientos que sean necesarios a todos, cualesquiera que sea el arte u oficio a que hayan dedicado sus tareas.[18]

Para cumplir con ese objetivo, el periódico fue dividido fundamentalmente en cuatro secciones, a saber: la de "educación moral", "variedades", "instrucción en general" y "fomento de las artes", aunque en algunos números se incluyó una sección sobre noticias del exterior que se consideraban de importancia para estos trabajadores.

Todo artesano que quisiera adquirir la publicación lo podría hacer pagando ocho reales por número y suscribiéndose en los lugares destinados para el efecto. Las suscripciones eran recibidas en diversos talleres u obradores de la ciudad y para facilitar su difusión se recibían suscripciones tanto de artesanos de la ciudad como de provincia.[19] Asimismo, se recomendaba la lectura colectiva de la publicación o que ésta se pasara de uno a otro artesano cuando no tuvieran los recursos para adquirirla, situación en la cual debió haber estado la mayor parte de los artesanos pobres ya que el jornal aproximado de un oficial era de 2 a 3 reales diarios en tanto que adquirir un ejemplar de esta publicación equivaldría al jornal obtenido en cinco días de trabajo.

[17] SA, tomo I, "Prospecto", 30 de enero de 1844.

[18] Los redactores consideraban que era necesario dar estas características al *Semanario* porque "la educación de los artesanos por desgracia, ha sido acaso de las más descuidadas en nuestro país". SA, tomo I, 30 de enero de 1844.

[19] Los propietarios de los talleres eran Severo Rocha (litógrafo), Agustín Díaz (zapatero), Desiderio Valdez (sastre), Teodoro Flores (herrero), José María Miranda (escultor), Federico Hesselbart (sombrerero), José Antonio Bernal (bordador), José Santos Pensado (pintor) y José María Cisneros (hojalatero). SA, tomo I, 30 de enero de 1844.

Tal como había sido señalado por la Junta de Fomento, el *Semanario Artístico* destinó un gran número de páginas a la difusión de conocimientos "útiles", es decir, a presentar a los artesanos artículos sobre técnicas o métodos propios para el mejor desempeño de sus oficios. En las secciones de instrucción en general y en la de fomento de la artes se incluyeron artículos del *Semanario Industrial de Madrid* que abordaban temas o aspectos diversos sobre procesos productivos de varios oficios, así como fragmentos de la historia científica de Francia. De acuerdo con lo que se indicó en el número del 6 de julio de 1844, era conveniente poner a disposición de los artesanos los conocimientos científicos para lograr el desarrollo de las "artes mecánicas".[20] Así, aparecieron recomendaciones sobre el curtido de las pieles, los tratamientos para la conservación de las maderas, los tejidos de lana o la elaboración de zapatos y recetas para conservar sin moho el hierro o el acero. También hubo artículos dedicados a los doradores, veleros, litógrafos, sombrereros, alfareros, amoladores, carpinteros y panaderos.[21] Aunque el *Semanario Artístico* insertaba en sus páginas este tipo de artículos y los dedicaba expresamente a los artesanos mexicanos, conviene destacar que un gran número de ellos eran tomados de publicaciones extranjeras y por lo mismo no estaban destinadas de origen al artesanado mexicano. De esta suerte, no resulta difícil imaginar las dificultades que los artesanos mexicanos podían encontrar no sólo para la comprensión de los procesos descritos sino para su aplicación.[22]

Por otra parte, estas secciones se ocuparon también de presentar disertaciones sobre la división del trabajo, la maquinaria, el progreso de la ciencia física y la mecánica, el trabajo de las mujeres y los niños en las labores artesanales y la historia y desarrollo de la industria.[23]

En los números en que fue abordado el tema de la división del trabajo se habló acerca de los inconvenientes que producía. Los términos que se usaron para referirse a la división del trabajo muestran que el trabajo artesanal seguía siendo considerado como una actividad superior a otro tipo de trabajo para el que no se requería de un aprendizaje. Por ello todavía se denominaba al conjunto de actividades artesanales como "artes mecánicas". Según se planteaba

[20] En este artículo se indicaba que la ciencia no debía ser un monopolio. SA, tomo I, núm. 22, 6 de julio de 1844.

[21] De igual forma, el *Semanario* presentó información sobre las fibras de algodón, lana, lino y seda. SA, tomo I, núm. 56, 12 de abril de 1845.

[22] De acuerdo con Anne Staples, durante la primera mitad del siglo XIX las publicaciones ofrecían una lectura de carácter informativa y moralista. En periódicos y revistas se publicaban traducciones de artículos europeos poco apropiados para el ambiente y los lectores ya que se requería de un grado de habilidad y conocimientos no comunes entre los trabajadores de México. Staples, 1988, p. 100.

[23] Sobre estos temas véase SA, tomo I, núms. 28, 44, 50, 55, 57, 58, 62 y 63.

en el *Semanario Artístico*, la excesiva división del trabajo reducía las artes u oficios artesanales a un nivel inferior. En suma, contra la excesiva división del trabajo y sus inconvenientes, se apelaba a las costumbres y se intentaba fortalecer los usos tradicionales.[24]

> Esta organización del trabajo, resultado de la civilización moderna, presenta sin duda, grandes inconvenientes, pues que limita la inteligencia de los operarios a los límites de una sola acción mecánica.[25]

Como se puede apreciar a partir de la lectura del periódico, se pretendía fomentar la industria en México a través de la educación de los artesanos. Por este camino se buscaba que el país lograra el desarrollo de una industria como la inglesa pero sin lo que se consideraba como sus "inconvenientes". Los progresos de la industria en Inglaterra —se decía en el número del *Semanario* que apareció el 22 de marzo de 1845— "han sido acompañados del de la pobreza y de los crímenes, que el aumento de las necesidades, unido al de la miseria, lleva siempre".[26] De esta forma, en el *Semanario Artístico*, como en el *Semanario de la Industria Mejicana* que editó Lucas Alamán desde 1841, se hablaba de los conflictos de la sociedad industrial y se reproducían "los argumentos prototípicos contemporáneos en pro de la industria".[27]

Aunque en el *Semanario*, como en otras fuentes del periodo, es posible encontrar un sinnúmero de referencias sobre la pobreza y miseria en que vivían los artesanos mexicanos, en esta publicación se indicó que la educación del artesano lo llevaría al verdadero conocimiento de su situación y a adquirir la fuerza necesaria para emplear con utilidad los recursos obtenidos por medio del trabajo. En correspondencia con estas ideas, se insistió en la necesidad de instruirlo y en la obligación que tenía el gobierno de "socorrer al hábil artista, al hombre laborioso que sin culpa suya se encuentra atrasado y menesteroso".[28] De acuerdo con el primer editorial de *El Aprendiz* —publicación también destinada a los artesanos cuyos editoriales fueron algunas veces incorporados en el *Semanario*—, la pobreza de estos trabajadores lejos de degradarlos debía conducirlos a la búsqueda del camino de la moralidad y las buenas costumbres.

[24] Thompson, 1989, pp. 44 y 45-46.

[25] "División del trabajo", SA, tomo I, núm. 28, 17 de agosto de 1844, p. 4. Véase también "Inconvenientes de la excesiva división de los trabajos en las artes y oficios", SA, tomo I, núm. 58, 7 de mayo de 1845.

[26] "Ventajas e inconvenientes de las máquinas", SA, tomo I, núm. 54, 22 de marzo de 1845.

[27] *El Semanario de la Industria Mejicana* también incluía artículos europeos. Charles Hale indica que la mayoría de los artículos eran sacados de Jovellanos, Campomanes e inclusive Colbert. Hale, 1985, p. 289, véase la nota número 81.

[28] SA, tomo I, núm. 21, 29 de junio de 1844.

El artesano que subsiste de su arte, contribuye a cada paso al aumento de la rique-
za y gloria de su nación [...] Ese artesano, mirado con orgullo y desdén, es sin
embargo un hombre positivamente necesario y útil [...] La pobreza activa y labo-
riosa jamás debe ser vista con desprecio: la pobreza aplicada e industriosa es gene-
ralmente honesta y virtuosa: tan sólo se hace merecedora de desprecio cuando se
entrega al ocio y al vicio.[29]

Como se puede apreciar, los artesanos eran considerados como hombres
útiles y necesarios a pesar de su pobreza, pero sólo lo eran cuando se dedicaban
a la práctica afanosa y constante de su oficio. En otras palabras, el artesano
pobre debía saber que de una actitud "positiva" hacia al trabajo dependía su
redención. Por ello, según esta visión, se señalaba que era indispensable formar
y adiestrar el cuerpo de los artesanos a ciertos trabajos así como propiciar el
desarrollo de su inteligencia para obtener el perfeccionamiento de las artes y
oficios. Sin embargo, había también que enseñarlo a "desechar el mal" tal como
lo hacía un padre al educar a sus hijos.[30]

Para lograr estos objetivos, se creía conveniente que los artesanos accedie-
ran a la instrucción de las escuelas y no sólo a los consejos morales y conoci-
mientos prácticos y útiles publicados en el *Semanario*. Como consecuencia
de esta lógica, el 30 de noviembre de 1844 el *Semanario* informó a los arte-
sanos sobre la apertura de una escuela nocturna "de artesanos adultos" a la que
podían asistir a recibir la instrucción primaria.[31] Asimismo, el *Semanario* insta-
ba a que se estableciera al menos una escuela de geometría y mecánica para los
artesanos en cada departamento del país. Los editores de la publicación creían
que en "ciudades" como Puebla, Querétaro, Texcoco, Morelia, Saltillo y otras,
debía existir un profesor que se encargara de impartir estos cursos. Según se
indicaba, la apertura de estas escuelas no implicaría grandes gastos: una vez
conseguido el local, sólo había que adquirir el mobiliario e iluminarlo ya que
las lecciones debían impartirse por la noche "cuando los alumnos hayan salido
de sus talleres". De cualquier forma —decían—, únicamente tenía que erogarse
la suma de 22 a 30 pesos mensuales que era lo que gastaba la Compañía
Lancasteriana de México en la iluminación del edificio de los Betlemitas que era
el lugar donde se encontraba la escuela nocturna para artesanos.[32]

[29] "Ingratitud y Merecimientos", *El Aprendiz*, 10 de julio de 1844 en SA, tomo I,
núm. 24.

[30] SA, tomo I, núm. 24, 20 de julio de 1844, p. 1.

[31] El aviso era el siguiente: "Escuela Nocturna de Artesanos Adultos: Los que suscriben,
socios de la Compañía Lancasteriana, directora de instrucción primaria, y miembros de la comi-
sión de vigilancia de la referida escuela, tienen el honor de participar al público, que desde la noche
del día 2 del inmediato diciembre, dará principio el curso nocturno de enseñanza". SA, tomo I,
núm. 43, 30 de noviembre de 1844.

[32] La iluminación de la "espaciosa sala" de este edificio se hacía por medio de bombas de gas

Igualmente, el *Semanario* destacó la conveniencia y utilidad que tendría para los artesanos el establecimiento de escuelas dominicales. Éstas evitarían que los trabajadores que no pudieran asistir a las escuelas nocturnas se quedaran al margen de los beneficios de la educación.

Estamos demasiado persuadidos de los saludables efectos que producirían en las clases operarias, y en su moralidad, las escuelas dominicales, y lo mucho que disminuiría la embriaguez, las riñas y otros desórdenes que se notan acaso con más frecuencia en los días festivos, especialmente en la clase baja de la sociedad que vive en la grosería, y que por sistema se dejaba antes embrutecer en la ignorancia.

La escuela, en suma, era el vehículo para dotar de buenas costumbres al artesanado y por ello el *Semanario* insistió en que el establecimiento de escuelas nocturnas y dominicales debía ser apoyado por todos los hombres de bien.[33]

¡Cuánto sería de desear que las autoridades, los principales vecinos, los jefes y directores de las fábricas y los maestros de los talleres, honraran con frecuencia a estas escuelas! Con esto sólo darían a la enseñanza un nuevo grado de interés a los jóvenes artesanos que verían con gozo y con reconocimiento, que sus maestros y sus jefes daban la debida importancia a la mejora y perfección de las facultades más preciosas de sus oficiales y operarios. En las cercanías de las grandes fábricas y de los grandes talleres, la enseñanza industrial (no hay que dudarlo) encontrará el más poderoso y generoso apoyo en la experiencia, en el crédito en la riqueza de nuestros principales fabricantes, y en los industriosos artesanos [...] El gobierno no necesita hacer grandes gastos siempre que quiera hacer efectiva esa protección, y generalizarla más allá de la industria algodonera, única hasta ahora que ha merecido su atención y patrocinio de un modo real y positivo.[34]

La idea de que la creación de escuelas nocturnas, dominicales y de "artes" proporcionaría una instrucción adecuada a las necesidades de los artesanos mexicanos (quienes constituían "las clases útiles, las más laboriosas y numerosas"),[35] formaba parte de la fe y el optimismo general en los beneficios de la educación, concepciones que prevalecieron durante la primera mitad del siglo XIX y que fueron claramente expuestas por las élites e ideólogos del periodo. El *Semana-*

colgantes y con velas de cebo que se colocaban en las mesas de escritura. Véase el "Semanario Artístico", SA, tomo I, núm. 54, 22 de marzo de 1845, p. 4.

[33] "Los artesanos miserables de México se atreven a dirigirse respetuosamente a los señores curas de las capitales y pueblos, a fin de que se dignen tomar bajo su piadosa y caritativa protección estas escuelas industriales, recomendándoselas en sus pláticas doctrinales, excitando a su fundación, bendiciéndolas con sus oraciones y honrándolas algunas veces con su presencia". *Idem.*

[34] SA, tomo I, núm. 54, 22 de marzo de 1845, p. 4.

[35] SA, tomo I, núm. 58, 7 de mayo de 1845, p. 2.

rio, como producto de su época y como resultado de un proyecto gubernamental de fomento a la industria, no sólo expresaba esa fe en la educación sino que con particular insistencia destacaba la necesidad de instruir a los trabajadores de las fábricas y talleres artesanales, ya que, de acuerdo con el *Semanario*, la falta de educación y moralidad eran las características que prevalecían entre los oficiales y operarios de los establecimientos manufactureros.

> Todos los que dirigen fábricas o talleres saben que la mayor dificultad que encuentran, y que a veces les es insuperable, proviene de parte de los operarios en los que no encuentran ni la capacidad ni la inteligencia necesaria para comprender lo que se les explica, ni la destreza en la acción que se requiere para ejecutar algún procedimiento [...] inevitables resultados de la falta de instrucción de los operarios [...] Se asombraría cualquiera si examinase el cálculo de lo que pierden todos los días las fábricas [y] talleres [...] a consecuencia de la ignorancia de los oficiales.[36]

Por otra parte, la cita anterior revela que quienes hablaban eran los propietarios de taller y buscaban educar para el trabajo a su mano de obra.

La sección de educación moral, y a veces también la de instrucción en general, estuvo destinada hasta la publicación del último número del *Semanario* (enero de 1846) a combatir las actitudes o "vicios" que se consideraban contrarios a la buena moral y a destacar las bondades que traía consigo el trabajo. El trabajo, como se observa en la cita con la que inicié este apartado, era elevado al rango de virtud, de tal forma que era éste y no la posesión de riquezas el que hacía la diferencia entre un hombre virtuoso y uno no virtuoso. En esta sección se reiteró una y otra vez a los lectores que la miseria de los artesanos sólo se alejaría por medio del trabajo y que las buenas costumbres y la práctica de los preceptos morales erradicarían la corrupción moral.[37]

> Nada conviene tanto al hombre como el movimiento: el trabajo excita el apetito, facilita y mejora la digestión y proporciona un sueño tranquilo, mientras la ociosidad sólo engendra debilidad y fastidio. El hombre, criado fuerte por Dios, para que trabajando pudiese sacar de la tierra su alimento, debe cumplir con su destino.[38]

Tal como se indicaba en el *Semanario*, el trabajo era "la gran palanca del poder humano en la tierra", a él se debía toda la riqueza y ello lo dotaba de nobleza elevando la dignidad de la virtud. Por tal razón —se decía a los lectores—, "levante el artesano esa frente inclinada a la tierra que riegan sus sudores:

[36] "Necesidad y ventajas de la instrucción", SA, tomo I, núm. 63, 5 de julio de 1845. La primera parte de este artículo apareció en el número 59 del *Semanario*.
[37] SA, tomo I, núm. 3, 24 de febrero de 1844.
[38] SA, tomo I, núm. 7, 23 de marzo de 1844, p. 2.

¿no es la obra misma de la creación la que en sus manos labran, acaban o conducen a los pies del creador? [...] A la sombra del trabajo y con los hábitos de regularidad que se hace contraer, el artesano honrado disfruta de mayores comodidades; está mejor defendido contra las pasiones [...] Los hombres laboriosos son generalmente amigos del orden".[39]

Así pues, la mayor satisfacción de todo artesano honrado se encontraba en la felicidad que proporcionaba la ocupación activa.[40] A través del trabajo se podrían satisfacer las necesidades humanas, y por ello el artesano debía ejercitarse en el empleo útil de los recursos que obtenía por medio del trabajo que era la base de toda fortuna. De acuerdo con el *Semanario*, el amor al trabajo y la necesidad de éste produciría inminentemente la necesidad de orden y de economía, ambos conducirían de forma natural a la "posesión" y ésta a la "propiedad" que era considerada como "la base de todo sistema social bien establecido".[41]

> El amor al trabajo evita, con la incesante ocupación, las ocasiones de cometer crímenes, no da lugar a la corrupción e inmoralidad con que se pervierten las costumbres en la compañía de los ociosos y mal entretenidos, sostiene las fuerzas del cuerpo y del ánimo, estorba la entrada de los vicios [...] trae consigo el odio a los trastornos y revoluciones en que se corre el peligro de perder lo que se ha acumulado con afanoso empeño.[42]

De esta forma, la concepción del trabajo como virtud y fundamento de la sociedad y del orden moral y político era la que debía prevalecer entre el artesanado, y por lo mismo había que desterrar toda actitud contraria que llevara al desorden y la inmoralidad. El trabajo, en suma, era una de las actividades, quizá la más importante, a la que el artesano debía dedicar su tiempo, pues se consideraba que con ello los trabajadores se alejarían de la "terrible tentación" de participar en los trastornos y "revoluciones" políticas. Esta concepción no es extraña ya que, como sabemos, durante la primera mitad del siglo XIX los

[39] SA, tomo I, núm. 10, 13 de abril de 1844, pp. 1-2 y núm. 11, 20 de abril de 1844, p. 1. La elevación del trabajo al rango de virtud y su concepción como la fuente de todo orden humano no fue privativa de México. En Francia, tal como lo ha mostrado Sewell, durante la década de los años cuarenta "se elogiaba el trabajo como nunca". Sewell, 1987, p. 222; véase también "Charles Poncy and the Poetry of Labor", pp. 236-242.

[40] "La felicidad", SA, tomo I, núms. 19 y 20, 15 y 20 de junio de 1844. Véase también los artículos "Amor al trabajo" en el número 12 del 4 de mayo, y "El ocioso y el virtuoso" del 2 de noviembre.

[41] SA, tomo I, núms. 20 y 21, 22 y 29 de junio de 1844.

[42] *El Mercurio Poblano*, 14 de septiembre de 1844, reproducido en SA, tomo I, núm. 35, 5 de octubre de 1844, p. 2.

pronunciamientos y levantamientos armados ocuparon un sitio importante en la historia del país.

Asimismo, se asumía que la dedicación constante sería el antídoto de la ociosidad, la embriaguez, el juego y el robo y por ello, éstos fueron temas ampliamente abordados en las páginas del *Semanario* que, como producto de su época y vocero de un grupo privilegiado de artesanos, incorporaba a su discurso la visión que se tenía de su sociedad.

En una sociedad tan heterogénea como la mexicana, los estratos altos establecían una línea divisoria entre la población "decente" de la cual formaban parte y la "chusma", "plebe" o "leperada", términos despectivos que con frecuencia fueron utilizados para describir a un amplio sector de pobres y marginados sociales a quienes se les atribuía una natural degradación moral y mayor propensión a los vicios. Esta división social, que tenía múltiples manifestaciones, hacía que existiera una clara diferencia en las formas y lugares de socialización entre uno y otro grupo, y por lo mismo no resulta extraño que a mediados del siglo XIX se criticara a los artesanos la frecuencia con que visitaban las vinaterías.[43]

> Los decentes tomaban sus copitas en las pastelerías francesas... [ya que] las vinaterías eran las cantinas de los borrachitos de frazada, quienes se conformaban con gastar sus cuartillos de chinguirito refino, de mistela, de arriba y de abajo o alcohol rebajado.[44]

La diferencia entre los "decentes" que tomaban sus "copitas" y los pobres "borrachitos" o entre las élites y la "clase baja que vive en la grosería" era parte del México que describió Antonio García Cubas. La marcada estratificación social y la concepción en torno a la necesidad de educar y moralizar a la sociedad, contribuye a explicar que se acusara a los artesanos pobres, en particular a los operarios y oficiales, de una inclinación natural a la embriaguez que era menester combatir por medio de la educación o, como se hizo en el *Semanario*, mostrándoles el sinnúmero de calamidades que podrían sufrir si sucumbían a la tentación de éste u otros vicios.

[43] El excesivo consumo de bebidas embriagantes de la población constituyó una fuente continua de preocupación de las élites y las autoridades desde los primeros años que siguieron a la conquista. Durante el periodo colonial pero sobre todo a finales del siglo XVIII, se pretendió limitar el consumo del pulque y otras bebidas a través de una gran cantidad de disposiciones y reglamentos, pero estas disposiciones tuvieron poco efecto porque el pulque representaba una fuente importante de ingresos para la corona. Aunque en el siglo XIX aumentó el número de pulquerías y vinaterías en la ciudad de México, no por ello se dejó de condenar la propagación del vicio de la embriaguez y la frecuencia con la que los "léperos" y "gente baja" visitaban estos lugares. Véase Taylor, 1987; Viqueira, 1987, pp. 214-219.

[44] García Cubas, 1950, p. 433.

Aunque la publicación estaba destinada a todos los artesanos, en algunos artículos se puede observar con claridad una mayor atribución de vicios y malas costumbres a los oficiales y aprendices. Sin embargo, al igual que algunos contemporáneos europeos, el *Semanario* responsabilizaba a los maestros de la degradación moral de sus subalternos. Por ejemplo, al hacer referencia al "horrible vicio de la embriaguez" —que era considerado como una de las causas del deterioro moral del hombre— se indicaba que "la costumbre de frecuentar la vinatería en los operarios, depende menos del arreglo de sus costumbres, que del poco cuidado de los fabricantes y maestros, en ocuparse de la disciplina de sus fábricas y talleres, y del buen porte de sus oficiales".[45]

Tal como se veía en la época, el exceso de consumo de bebidas embriagantes propiciaba innumerables inconvenientes: contribuía a la pobreza de los trabajadores quienes gastaban una buena parte de su jornal, si no es que todo, en adquirir sus bebidas en lugar de darle un mejor destino; una vez que tenían embotados los sentidos por el alcohol, fácilmente olvidaban su trabajo o taller y los compromisos contraídos con los clientes. Además —se decía—, no era difícil que estas personas perturbaran el orden con su escandaloso comportamiento en la vía pública y que cometieran delitos cuyo resultado lógico era la cárcel, el descrédito, la vergüenza y el total desamparo de sus familias. De allí que se recomendara al artesano moderar su inclinación a las bebidas y utilizar el tiempo en actividades de mayor beneficio para él y para su familia.[46]

De acuerdo con este discurso, si el artesano dedicaba su tiempo a trabajar lograría fortalecer su espíritu y con ello tendría la fuerza necesaria para alejarse de este vicio que, como otros, era producido por el ocio y la inactividad voluntaria.[47]

¡Artesanos, hijos naturales del trabajo! horrorizaos del triste estado a que se mira el hombre reducido por el ocio para que os cuidéis mucho de no llegar a deslumbraros en ningún tiempo por su falso brillo y engañoso descanso.[48]

La disposición al trabajo —característica que se decía era natural de los artesanos— debía constituirse en prioridad del hombre para evitar el "profundo dolor [con que] vemos por las calles de esta ciudad hombres que sin ocupa-

[45] Véase "La embriaguez", SA, tomo I, núm. 6, 6 de marzo de 1844, p. 1. En Francia, uno de los exponentes de esta concepción fue Louis Villermé. De acuerdo con Sewell, Villermé consideraba que la responsabilidad del vicio no correspondía a los obreros que "son constitucionalmente incapaces de resistir las tentaciones, sino a los propietarios de la fábrica que no siempre les apartan de las tentaciones". Sewell, 1987, p. 227.

[46] "Embriaguez", SA, tomo I, núm. 35, 5 de octubre de 1844.

[47] Véase "Los vagos" SA, tomo I, núm. 12, 27 de abril de 1844.

[48] SA, tomo I, núm. 39, 2 de noviembre de 1844, p. 2.

ción honesta de que subsistir, llenan el periodo de la vida en proyectos infames y tertulias inmorales".[49]

El juego, considerado como una de esas tertulias inmorales, constituía otro de los enemigos del artesanado: según se indicó, no sólo distraía a los artesanos del ejercicio de sus oficios sino que causaba su ruina, ya que el operario que estaba dominado por el amor al juego no tenía empacho en exponer a la suerte (la mayoría de la veces desfavorable) el jornal de un día o una semana, en empeñar sus herramientas y hasta su ropa. El juego, en suma, podía degradar a los artesanos al nivel de los vagabundos y pordioseros.[50]

Tal como se ha podido apreciar, los diversos artículos del *Semanario* tenían el claro objetivo de restructurar los hábitos y costumbres del artesanado. El artesano tenía que ser un individuo formal, cumplidor, honrado, laborioso y dotado de virtud moral. Estas obligaciones debían ser comunes a todos los artesanos independientemente de que fueran maestros, oficiales o aprendices, aunque el *Semanario* aconsejaba especialmente a los maestros lo siguiente:

> Si quieres ser buen artesano, procura adquirir tres cualidades: Primera, formalidad en el cumplimiento de la palabra. Segunda, destreza y habilidad en tu manufactura. [y] Tercera, baratura en tu obra [...] Trabaja todo el día, y haz que tus operarios trabajen igualmente. Desde que nace el sol hasta que anochece, no dejes tu oficina [...] No destines día determinado para vagar, diciendo que necesita descanso el que trabaja. Durmiendo ocho horas en el día, se descansa la tercera parte de la vida.[51]

El continuo ataque al ocio estuvo estrechamente vinculado a un cambio en la concepción del trabajo, pero también del tiempo. Tal como se exponía en el *Semanario*, todos los artesanos tenían el deber de conocer la importancia y el valor del tiempo aprendiendo a usarlo de forma conveniente, pues de lo contrario podían incurrir en el vicio perjudicial del "robo". Había que enseñarles a respetar la propiedad ajena y con ello el tiempo de otros, especialmente el tiempo de las personas para las que trabajaban. Lo que hace evidente que la publicación representaba, ante todo, la voz de los artesanos propietarios de taller.

> El convenio celebrado con un maestro de un taller o con el director de una fábrica, obliga al operario a emplear en el trabajo a que se ha comprometido el tiempo designado, y la regular dedicación y esmero en ejecutarlo. Si el primero cumple

[49] "Vagos", SA, tomo I, núm. 68, 3 de septiembre de 1845.

[50] "El juego", SA, tomo I, núm. 7, 23 de marzo de 1844. La idea de que el juego y la embriaguez eran actividades indeseables quedó claramente expresada en la legislación contra la vagancia y la persecución de que fueron objeto aquellas personas que se dedicaban a "perder el tiempo" al amparo de estos "horribles vicios"; al respecto véase el último apartado de este capítulo.

[51] "Instrucción para los artesanos", SA, tomo I, núm. 76, 13 de diciembre de 1845.

exactamente en satisfacer el premio o cuota del convenio, es indudable que el segundo contrae por el mismo hecho igual obligación, y con un cuarto de hora que robe a sus quehaceres dedicándose a otra ocupación, o distrayéndose en el ocio y la pereza, son otras tantas cantidades que le quita contra su voluntad.[52]

Los términos que se utilizaban en el *Semanario* para subrayar la importancia que el artesano debía dar al tiempo, guardan cierto paralelismo con el esfuerzo disciplinario y los cambios en la percepción del tiempo analizados por E. P. Thompson para la sociedad inglesa.[53] Tal como lo ha señalado este autor, en la industria manufacturera de pequeña escala y en el pequeño taller artesanal prevalecía la "orientación al quehacer". El predominio de la orientación al quehacer hacía que no existiera una división tajante entre vida y trabajo y que los ritmos de tiempo de trabajo y de descanso se entremezclaran. Sin embargo, al menos durante los últimos años del siglo XVIII y los primeros del XIX, los antiguos hábitos de trabajo fueron duramente atacados por una abundante propaganda moralista y disciplinaria en la que el tiempo era reducido al valor del dinero.[54]

El paralelismo entre el discurso del *Semanario* y el que analiza Thompson no debe sorprender ya que —a pesar de que en México no se había desarrollado una producción fabril que requiriera de mayor sincronización del trabajo como en algunos de los distritos ingleses— las élites mexicanas y un grupo de artesanos exitosos buscaban formar ciudadanos industriosos que habilitaran el progreso del país.[55] Además, en México se tenía noticia de los progresos o adelantos (como se decía en la época) de Inglaterra y otros países de Europa. Por otra parte, el *Semanario* incluía en sus páginas resúmenes de obras europeas sobre éste y otros temas.[56]

Desde esta óptica, las críticas al ocio y la vagancia, a la "perniciosa" costumbre de los artesanos de dedicar tiempo al consumo de bebidas o al juego y la falta de dedicación al trabajo, no sólo revelan el esfuerzo de las élites por disciplinar y "moralizar" al artesanado sino que en conjunto expresan cambios en la concepción del trabajo y del tiempo que se tratan de imponer. Estas nue-

[52] "El robo", SA, tomo I, núms. 17 y 18, 1 y 18 de junio de 1844.

[53] Thompson, 1989.

[54] *Ibid.*, pp. 245-247 y 259.

[55] En Inglaterra como en México, la educación se consideró como el vehículo para formar el hábito de la industriosidad. Asimismo, en los dos países se presentó una constante crítica moral de la ociosidad, aunque en la sociedad inglesa estuvo vinculada a la evolución de la ética puritana. Thompson, 1989, pp. 276-277 y 280.

[56] Por ejemplo, el 13 de julio de 1844 el *Semanario* incluyó en sus páginas un resumen de la historia de Miguel Lambert en el que se abordaba ampliamente el tema del tiempo y la conveniencia de no perderlo. SA, tomo I, núm. 23.

vas percepciones del tiempo y del trabajo provenían de las élites y no del conjunto de artesanos que, como sabemos, era sumamente heterogéneo. Eran las élites las que veían como un conflicto que los artesanos dedicaran buena parte de su vida a "pasar el tiempo" sin dedicarse a trabajar.

En este sentido, si se considera que el *Semanario* era una publicación para los artesanos pero no siempre la expresión particular de sus concepciones y sentimientos —o al menos no de las del conjunto del artesanado—, esto explica que el *Semanario* aconsejara a los maestros propietarios de talleres vigilar que su mano de obra no malgastara el tiempo. Asimismo, estos cambios permiten entender la naturaleza de los mensajes en torno al tiempo que el órgano de difusión de la Junta de Fomento enviaba a los artesanos.

> Siendo el tiempo un caudal de sumo precio, por desgracia no se le da todo el valor que tiene en sí. Un cuarto de hora que se pierda por la mañana y otro por la tarde, parecen de pronto casi despreciables: pero si se computan tres horas en la semana, o trece en el mes, al cabo del año causará pérdida de más de una semana.[57]

En este mismo tenor, *El Aprendiz*[58] aconsejaba a los trabajadores que usaran el descanso con moderación y que ejercitaran el "arte de emplear el tiempo" ya que éste era el "verdadero dinero". Por supuesto, emplear el tiempo significaba trabajar y todo lo que no era trabajo era considerado como pérdida de tiempo.[59]

> Sólo concluiremos recomendando a nuestros apreciables compañeros los artesanos [que] no olviden jamás, que el que más trabaja vive más, tiene una vida más tranquila y provechosa, y tiene más dinero para sí y para su familia.[60]

Para finalizar esta parte, es conveniente insistir que la publicación de la Junta de Fomento de Artesanos expresó los intereses de un grupo particular del artesanado. Este grupo de artesanos propietarios de taller probablemente compartió con el grupo de "nuevos industriales", como Lucas Alamán y Esteban de Antuñano, las concepciones acerca de la "moralización" de los trabajadores, la función atribuida a la educación así como la protección gubernamen-

[57] "El Robo", SA, tomo I, núm. 18, 8 de junio de 1844, pp. 1-2.

[58] Se sabe por el *Semanario Artístico*, que reprodujo en sus páginas algunos de los editoriales y artículos de *El Aprendiz,* que ésta fue una publicación destinada también a los artesanos y que apareció por las mismas fechas que el *Semanario.* Desafortunadamente, desconozco su origen ya que no existe ningún ejemplar en la Hemeroteca Nacional.

[59] El *Semanario Artístico* del 27 de julio de 1844 reprodujo en sus páginas el "bello editorial sobre los artesanos, el trabajo, el tiempo y el dinero" de *El Aprendiz* del 17 de julio. SA, tomo I, núm. 25.

[60] SA, tomo I, núm. 25, 27 de julio de 1844.

tal y el fomento de producción. Si esto es cierto podría decirse entonces que el liberalismo pragmático con su enfoque ecléctico del desarrollo (cuyo "plan estaba plagado de incongruencias doctrinales" que formaban parte de su esencia) del que habla Charles Hale, podría haber incidido, al menos en parte, en este grupo de artesanos.[61] Sin embargo, en el estado actual de la investigación sobre el tema sería extremadamente aventurada una afirmación de esta naturaleza.

A otro nivel, es claro que la educación, el trabajo y la moralidad fueron los temas que dominaron en la primera publicación destinada a los artesanos a mediados del siglo XIX. En las páginas del *Semanario Artístico* quedó plasmado el pensamiento utilitarista de la época. Los discursos moralistas a los que me referí antes fueron en conjunto uno de los caminos que se utilizaron para formar hombres industriosos que contribuyeran a la modernización del país. El *Semanario* expresó las ideas de un sector privilegiado del artesanado y, quizá sin proponérselo, contribuyó a poner en contacto a otros sectores de artesanos con ellos mismos y con su realidad. Por ello no se debe minimizar la importancia de esta publicación en tanto elemento de socialización ya que la lectura en voz alta de la publicación (cuyo tiraje fue de mil quinientos ejemplares),[62] así como el avance de la instrucción primaria, por muy reducido que pueda parecer a los ojos del presente, probablemente influyó en la socialización de los artesanos.[63]

Sin embargo, la educación y los "sabios" consejos morales no constituyeron la única vía para restructurar los hábitos de vida y de trabajo de los artesanos. La compulsión al trabajo encontró en la legislación y el ataque a la vagancia, como se muestra enseguida, otro camino mediante el que las élites pretendieron hacer de la población pobre ciudadanos "virtuosos".

[61] Hale indica que la forma que adoptó este liberalismo (que fue la que privó por lo menos desde la década de los años treinta y hasta 1847) recuperó la preocupación de revitalizar las manufacturas asignándole al Estado un papel fundamental en la economía y que, en este sentido, recuperaba algunos de los planteamientos de Campomanes. Asimismo, el autor señala que tanto Lucas Alamán como Esteban de Antuñano son representantes del "liberalismo pragmático" y que, por ejemplo, Antuñano sostuvo "que el trabajo material individual, dirigido por el mental en progresión, es el único sólido pedestal sobre el que se funda [y progresa]" y que, por lo mismo, "deseó instruir al pueblo en la economía política y, al mismo tiempo, sostener que el desarrollo económico nacional a través de la industria sólo podría conseguirse mediante una franca política de fomento gubernamental, que incluyera la concesión de privilegios a las clases productoras de la sociedad". Hale, 1985, p. 283.

[62] *Memoria del ministerio de Justicia e Instrucción Pública, presentada a las Cámaras del Congreso General por el secretario del ramo*, México, litografía de I. Cumplido, 1845, p. 30.

[63] En relación con los avances de la instrucción primaria de la ciudad de México en los primeros años de vida independiente, véase Tanck, 1988. En cuanto a la lectura en voz alta Roger Chartier indica que "la lectura puede también crear un lazo social, reunir alrededor de un libro [o un ejemplar del *Semanario*], cimentar una relación de convivencia". Chartier, 1992, p. 122.

Desde la segunda mitad del siglo XVIII, las autoridades coloniales mostraron gran preocupación por el aumento de la "ociosidad de la plebe" que, de acuerdo con Bernard Ward al promediar dicho siglo, respondía a la falta de empleo estable y a la incapacidad del sistema económico para asimilar a los hombres desempleados,[64] que eran vistos como "vagos e indigentes". Aunque la vagancia no era un fenómeno nuevo y existieron prohibiciones al respecto desde tiempos muy tempranos en la colonia novohispana, a partir de este periodo y hasta mediados del siglo XIX se emprendió con mayor vigor una fuerte campaña contra ella.[65] En el periodo transcurrido entre la real orden de 1745 y el bando de 1845 —ambos sobre vagos— la legislación en la materia sufrió algunas modificaciones. Los cambios se dieron sobre todo en cuanto a la concepción de la mendicidad no obstante que permanecieron constantes en ella la definición de la vagancia y las medidas para su corrección, aunque con el paso del tiempo fue convirtiéndose en una regulación que incluyó a otras clases de pobres para los cuales la ciudad de México no ofrecía oportunidades de empleo.[66]

En la ciudad de México, durante los últimos años del siglo XVIII y las primeras décadas del XIX, la persecución de los vagos estuvo estrechamente vinculada al control de los inmigrantes (cuyo flujo se incrementó por la crisis rural y el inicio del movimiento de Hidalgo), a la disminución de la inestabilidad social y al reclutamiento militar. Los artesanos faltos de empleo, o empleados sólo temporalmente, no escaparon a los intentos de control y, por lo mismo, se les incluyó en la legislación contra la vagancia.

Así, en la instrucción de corregidores de 1788 se indicó que "en la clase de vagos son también comprendidos, y deben tratarse como tales, los menestrales y artesanos desaplicados que, aunque tengan oficio, no trabajan la mayor parte del año por desidia, vicios u holgazanería".[67] Esta disposición y la necesidad de reclutar hombres para las milicias permitió que en la práctica se fuera vinculando la vagancia con el artesanado, sobre todo con los artesanos de menores recursos. Como lo deja ver la queja que José Antonio Alzate y Ramírez presentó al virrey, en 1797; los artesanos de la ciudad de México eran injustamente tomados como vagos, para que por medio de la leva pasaran a completar el regimiento de milicias. Si bien es cierto que desde la época colonial los artesanos formaban parte de los regimientos y milicias de la ciudad, y que participaban

[64] Martin, 1985, p. 104.

[65] Arrom, 1988c, pp. 71-87.

[66] Véase Di Tella, 1972, pp. 481-524; Moreno, 1981, pp. 327-330; Silvia Arrom señala que la lista de comportamientos prohibidos aumentó de 16 a 21 entre 1745 y 1845, Arrom, 1988c, p. 76.

[67] Artículo 33 de la cédula del 15 de mayo de 1788, citado en Arrom, 1988c, p. 75.

activamente a través de sus organizaciones en los grandes eventos y celebraciones públicas de la capital del virreinato,[68] la queja de Alzate expresaba que debido a las medidas tomadas por el comisionado de la ciudad los talleres se encontraban despoblados:

> porque a todos los maestros los obliga a presentar a sus oficiales y aprendices, y su voluntad ciega y aún algo más, resuelve cuál debe quedar reclutado de manera que el que tiene proporciones sale libre, y el infeliz que carece de dinero es el que sufre la suerte.[69]

A pocos días de que se consumara la independencia —en abril de 1821—, las autoridades del ayuntamiento de la ciudad de México fueron informadas de que por decreto de las cortes (1820) seguían en vigor las disposiciones contra vagos de 1745. De acuerdo con el artículo primero, los jefes políticos, alcaldes y ayuntamientos debían vigilar a los individuos que no tuvieran empleo, oficio o modo de vivir conocido, de tal suerte que "[...] los antes llamados gitanos, vagantes o sin ocupación útil; los demás vagos, holgazanes y mal entretenidos calificados en la Real Orden de 30 de abril de 1745 [...] serán perseguidos y presos, previa la información sumaria".[70] Más tarde, en 1827, se indicó que era obligación de los alcaldes y auxiliares de cuartel de la ciudad cuidar que no hubiera "vagos" ni "hombres mal entretenidos" en el cuartel a su cargo.[71] En ese mismo año el gobierno del Distrito Federal dispuso que se procediera a "coger" a los "vagos y mal entretenidos", y que la milicia del distrito debería aprehender a "[...] todos aquellos individuos que carezcan de oficio u otra ocupación honesta que provea su subsistencia o que *aun cuando sepan algunas artes y oficios no lo ejerciten* y pasen el tiempo en casas de juego, pulquerías, billares y otros lugares".[72] Estos individuos deberían pasar a formar parte de la milicia permanente en calidad de reemplazos.

Durante todo el año de 1827 abundaron las disposiciones contra vagos en el ayuntamiento. Por orden del gobierno del distrito, se pidió al alcalde de primera nominación que dispusiera que los miembros de la corporación procedieran a recoger a los vagos. Para la calificación de las personas aprehendidas, una comisión de cuatro individuos del propio ayuntamiento debía reunirse todos los días por la mañana.[73]

[68] Carrera Stampa, 1954, p. 156.

[69] AGNM, *Historia*, tomo 44, exp. 18.

[70] AHCM, *Vagos*, vol. 4151, exp. 2.

[71] Artículo 8º de la "Cartilla aprobada por el Ayuntamiento de México, para los alcaldes, auxiliares y ayudantes de cuartel", 31 de agosto de 1827, en Dublán y Lozano, 1876, tomo II, pp. 15-16.

[72] AHCM, *Vagos*, vol. 4151, exp. 4 (las cursivas son mías).

[73] Se recomendaba a la comisión actuar con imparcialidad y circunspección "[...] al graduar

El 3 de marzo de 1828, se decretó el establecimiento de tribunales especiales para la calificación de los vagos en el distrito y territorios; para el día 11 el Tribunal de Vagos de la ciudad de México ya había sido instalado y ejercía sus funciones.[74] En el decreto que dio vida a este tribunal se señalaba como "vagos y viciosos" a todas aquellas personas,

> I. [...] que sin oficio ni beneficio, hacienda o renta viven sin saber de que les venga la subsistencia por medios lícitos y honestos. II. El que teniendo algún patrimonio o emolumento o siendo hijo de familia no se le conoce otro empleo que el de las casas de juego, compañías mal opinadas, frecuencias de parajes sospechosos y ninguna demostración de emprender destino en su esfera. III. El que vigoroso, sano y robusto en edad y aun con lesión que no le impida ejercer algún oficio, sólo se mantiene de pedir limosna; [y] IV. El hijo de familia que mal inclinado no sirve en casa y en el pueblo de otra cosa que escandalizar con la poca reverencia u obediencia a sus padres, y con el ejercicio de las malas costumbres, sin propensión o aplicación a la carrera que le ponen.[75]

Desde la creación del tribunal en 1828 y hasta 1850, fue constante la participación de los funcionarios del ayuntamiento no sólo en la persecución de los llamados "vagos", sino también en los juicios. Los alcaldes y auxiliares de cuartel desempeñaron un papel importante y muchas veces de ellos dependió la detención de una persona, o bien que la sentencia fuera o no favorable al acusado. Por una parte, tenían la obligación de vigilar que en las zonas a su cuidado no hubiese "vagos y viciosos" pero, por la otra, parece que algunas veces antepusieron intereses o relaciones personales a esa obligación. Así lo señaló Isidro Olvera, encargado de los cuarteles menores 15 y 16, cuando sus auxiliares le informaron que en esos cuarteles no se habían encontrado vagos que remitir. Por lo que Olvera indicó en su informe que:

> [...] sólo el que no haya vivido en México podría creer, que en la mayor parte de los barrios de Santa Ana y el Carmen no se encontrara un vago, ¿y qué remedio para hallar la verdad en un asunto tan delicado y de tanta complicación? ...Yo

quienes son vagos o no para que este gobierno proceda a reemplazar el ejército sin necesidad de arrancar a la agricultura y artes ciudadanos honrados y útiles, libertando al mismo tiempo a esta populosa capital y demás lugares del Distrito de hombres que siendo en la vía mal entretenidos y ociosos pasarían a ser mañana criminales". Orden dada el 26 de febrero de 1827, AHCM, *Vagos*, vol. 4151, exp. 4.

[74] AHCM, *Vagos*, vol. 4151, exp. 6. El 8 de marzo en sesión de cabildo fueron nombrados para el tribunal los capitulares Piña y Quijano y el 25 se acordó también en sesión de cabildo "que los señores capitulares presenten un vago cada semana de su cuartel", AHCM, *Actas de Cabildo Originales*, vol. 148.

[75] Dublán y Lozano, 1876, tomo II, pp. 61-63.

conociendo lo odioso de un espionaje y lo ilegal de un cateo inquisitorial quise que mis auxiliares para desempeñar las superiores órdenes del Gobierno copiaran el artículo 6º de la ley, ...sin embargo nada se ha conseguido con este arbitrio. De mis tres auxiliares uno tiene un café y el otro una vinatería, y así de éstos no se puede esperar que denuncien a los que contribuyen para su subsistencia.[76]

Tal parece que algunos de estos funcionarios del ayuntamiento estaban conscientes, como el mismo Alzate en su momento, de que muchas de las personas que eran acusadas de vagancia no eran otra cosa sino lo que hoy conocemos como desempleados o subempleados. Por esa razón, el encargado de estos cuarteles señalaba que la aprehensión de los vagos era un asunto de gran complicación. En ese sentido señalaba también en su informe que había "pocas manufacturas en que pueden ocuparse nuestros artesanos", lo que daba como resultado que "sí se logran hombres que siendo tejedores, plateros, etcétera, y dicen que no trabajan porque no los ocupan [mientras] que hay tanto jugador público a quienes no se incomoda [esto, indicaba] es un conflicto inexplicable".[77]

A dos años de haberse establecido el tribunal, el gobierno del Distrito Federal hizo saber a los alcaldes auxiliares, por medio de una circular, que tenían la obligación de presentar semanalmente ante el tribunal correspondiente cuatro vagos.[78] En 1833 se pretendió aumentar el número de alcaldes auxiliares para tener mayor control sobre la población, y desde luego para evitar la proliferación de la "vagancia". Incluso se pensó en el nombramiento de auxiliares para cada una de las manzanas lo que ya era extremoso considerando que la ciudad tenía 245 manzanas y ello significaba un aumento extraordinario del número de funcionarios de la corporación municipal.[79]

Un año después se dictaron disposiciones para el levantamiento del padrón para elección de diputados. En ellas se establecieron prevenciones en contra de los vagos: se pretendía que al efectuarse el empadronamiento general todos los que resultaran sin oficio ni ocupación fueran presentados ante el Tribunal de Vagos, no obstante que existía un problema: ¿cómo determinar quiénes eran vagos y quiénes no en una ciudad donde una buena parte de la población trabajadora, como lo eran los artesanos, enfrentaba una situación de pobreza extre-

[76] Oficio de Isidro Olvera del 29 de abril de 1828. AHCM, *Vagos*, vol. 4151, exp. 5.

[77] AHCM, *Vagos*, vol. 4151, exp. 5.

[78] La circular de 1830 decía que la capital se encontraba "inundada de vagos, que por todos aspectos son perjudiciales al público" y que era obligación de los alcaldes auxiliares "tener conocimiento de la clase de gente que vive en sus respectivos cuarteles, y de su modo de vivir, observando a la vez la conducta de algunos individuos que se hacen sospechosos por su ociosidad". AHCM, *Vagos*, vol. 4151, exp. 19.

[79] AHCM, *Vagos*, vol. 4154, exp. 146.

ma? En ese sentido, las disposiciones indicaban que se debía buscar la mejor manera para determinar la vagancia de los detenidos por lo que se establecían las siguientes medidas.[80]

> 11. El síndico... tendrá muy presente cuanto sea conducente a depurar la verdad y a impedir que los vagos, que son el semillero fecundo de tantos crímenes, continúen mezclados con la sociedad, con los artesanos, comerciantes y demás individuos que la sostienen con su trabajo y su industria.

Los dos artículos siguientes revelan el especial cuidado con que se trató de reglamentar a los artesanos, y al mismo tiempo muestran la forma en que se buscó asegurar la separación de la población "decente", "trabajadora" e "industriosa" de los indeseados "vagos y viciosos" a los que se pretendía eliminar. Esta reglamentación sin duda muestra también que las autoridades del México independiente —herederas en gran parte de la concepción ilustrada del último cuarto del siglo XVIII—, intentaron compeler al trabajo a la población y en particular a los artesanos, con medidas de carácter preventivo.

> 12. Los maestros serán responsables de la conducta de sus oficiales y aprendices mientras duren en sus talleres y para admitirlos les exigirán una constancia de buen porte, seguridad y honradez, del maestro en cuyo taller hubiere antes trabajado el oficial o aprendiz que nuevamente contrate; [y] 13. Si antes no hubiere estado en otro taller, las seguridades que debe tener quedan a discreción del maestro, entendido de la responsabilidad que contrae.[81]

Resulta necesario subrayar la importancia que tienen estos artículos, pues en gran medida representan una reglamentación de las relaciones entre maestros, oficiales y aprendices que muestra cierta continuidad —como indiqué antes— con las disposiciones de las ordenanzas de los gremios. Vale la pena recordar que éstas establecían que el maestro era el custodio moral de sus aprendices y oficiales.[82] Por otra parte, estas disposiciones adquieren mayor significación en tanto que, como se ha indicado en el capítulo tercero, al decretarse la libertad de oficios, los gremios, y con ellos la regulación de las relaciones entre los artesanos, dejaron de tener un marco legal de acción en el ayuntamiento.

[80] Véase el decreto del 8 de agosto de 1834 en Dublán, 1876, tomo II, p. 716; y la disposición del gobierno del distrito sobre "Vagos o Empadronamiento General del año de 1834" firmado por José María Tornel el 11 de agosto del mismo año, AHCM, *Vagos*, vol. 4154, exp. 148.

[81] Dublán, 1876, tomo II, p. 716 y AHCM, *Vagos*, vol. 4154, exp. 148.

[82] Véase el capítulo III.

A partir de 1834, un gran número de los artesanos que comparecieron ante el tribunal fueron absueltos, pero quedaban bajo la custodia de un maestro con taller público al que se le encomendaba la enseñanza del oficio y el cuidado de su conducta. Esta obligación la adquiría el maestro mediante la firma de una carta-compromiso que aparece al final de las sumarias. Tal es el caso de José María Cordero, sastre de 16 años, que se inició en el aprendizaje del oficio a los 14, quien fue entregado al maestro Andrés Hernández para que trabajara en su taller público. Lo mismo sucedió al oficial de curtidor Pablo Camacho, que a los 22 años fue entregado a un maestro de su oficio que era propietario del taller público de curtiduría ubicado en el Puente de Santo Tomás.[83]

Durante todo este periodo fue muy común que los artesanos, oficiales y aprendices, desempleados o con empleos temporales llegaran al tribunal acusados de vagancia. Como es fácil suponer, cualquier individuo que se encontrara en pulquerías o vinaterías fuera de las horas permitidas o en horarios considerados de trabajo, podía pasar por vago, más aún si su vestido y comportamiento resultaban "sospechosos". Así sucedió con el tejedor Margarito Barrera al que en 1845 se le siguió causa por vago: Barrera fue detenido por encontrarse en una pulquería "en horas de taller".[84] También fue común que en el momento de efectuarse el juicio abundaran los testimonios a favor de los detenidos, lo que llevaba al tribunal a liberarlos o absolverlos.

Con el fin de remediar estos problemas, el 3 de febrero de 1845 se emitió el decreto que establecía un tribunal para juzgar a los vagos en todas las cabeceras de partido del departamento (artículo 1°). Dichos tribunales se formarían con uno de los regidores del ayuntamiento, "síndico del mismo cuerpo", y tres vecinos del lugar nombrados por la corporación el primer mes de cada año (artículo 2°). Aquellas personas calificadas de "vagos" se remitirían al prefecto de distrito y se liberaría a los que no lo fueran (artículo 8°).[85] En dicho decreto se repitió en gran parte la definición de vagancia de la real orden de 1745, con la diferencia de que para este momento la lista de actividades prohibidas aumentó de manera significativa.[86]

Desde luego, los artesanos quedaron incluidos; de hecho, en el artículo séptimo se estableció que el artesano sería considerado vago cuando "sin motivo justo deja de ejercer en la mayor parte del año, el oficio que tuviere",[87] aunque nunca se planteó con claridad que podía considerarse como

[83] Véase "Contra Pablo Camacho" y "Contra José María Cordero", septiembre y octubre de 1835, AHCM, *Vagos*, vol. 4154, expedientes 160 y 163.

[84] AHCM, *Vagos*, vol. 4156, exp. 280.

[85] Decreto del 3 de febrero de 1845. AHCM, *Vagos*, vol. 4778, exp. 303.

[86] Véase el apéndice 2.

[87] Decreto del 3 de febrero de 1845. AHCM, *Vagos*, vol. 4778, exp. 303.

un motivo justo. En este decreto se indicó también que aquellos que tuvieran más de 18 años y fueran encontrados vagos, serían destinados al servicio de las armas de ser aptos para ello; de no serlo, pasarían a las fábricas de hilados y tejidos, ferreterías o labores de campo, y en el caso de que existiera alguna dificultad, pasarían a algún obraje o establecimiento en el que se mantuvieran ocupados y seguros. De la misma manera, se estableció que los menores serían destinados al aprendizaje de un "oficio a un taller de zapatería, sastrería, herrería, u otro de igual clase en que quieran recibirlos, cuidando de que no se fuguen"; quedaba asentado que si había alguna dificultad para colocarlos en algún taller, pasarían a los hospicios o casas de corrección.[88]

Por otra parte, esta legislación señaló como vagos a los que se dedicaban al juego de naipes, rayuela o taba en lugares públicos, tabernas o zaguanes, así como a los músicos de vinaterías, bodegones o pulquerías.[89] La modalidad en esta legislación de regular formas de diversión y el uso del tiempo libre que leyes anteriores sobre el particular no habían incorporado, muestra que en el siglo XIX ciertas formas de recreo eran consideradas peligrosas en tanto que desviaban a los individuos de la actividad que se pretendía fuera la fundamental, el trabajo.[90]

En los años anteriores a 1845, hubo decretos, bandos, circulares o acuerdos de cabildo en los que se puede apreciar el interés de ciertas autoridades en que la población urbana se dedicara a trabajar, las disposiciones relativas a las vinaterías y pulquerías así como los horarios y días en que debían funcionar se encontraron en estrecha relación con ello. No es gratuito que en 1825 se discutiera en cabildo los beneficios que traía consigo el bando sobre vinaterías ya que contribuía a "contener los desórdenes" y beneficiaba a los maestros artesanos propietarios de taller quienes, según palabras de uno de los regidores, elogiaban el bando

porque desde que se promulgó han experimentado sus buenos efectos en sus respectivos oficiales, que desde entonces [1823] que les faltó proporción de salir de sus talleres a gastar en las vinaterías lo que les daban sus maestros han sido puntuales en sus trabajos y se han vestido, por sobrarles para este objeto y el de la subsistencia de sus familias, aquello que invertían en la bebida.[91]

Igualmente, se regularon con el mismo objeto otro tipo de actividades. En 1825 por ejemplo, un regidor del ayuntamiento propuso que fueran suspendidas las comedias que se presentaban por las tardes por:

[88] Véase capítulo quinto, artículos I y II de este decreto.
[89] Artículos XVII y XXI.
[90] Arrom, 1988c, pp. 78-80; Thompson, 1989, en especial p. 276.
[91] AHCM, *Actas de Cabildo Originales*, vol. 145-A, sesión de cabildo del 11 de abril de 1825.

el gravísimo perjuicio de distraer de sus respectivos ejercicios a los Artesanos... [y proponía que] no se permita que en las tardes de los días de trabajo haya semejantes funciones.[92]

La moción fue aceptada y el ayuntamiento procedió a recoger las licencias otorgadas para que no se efectuaran dichas comedias. Estas disposiciones de suyo elocuentes, fueron medidas que se tomaron de forma independiente pero que constituían parte de la embestida de las élites y autoridades contra los antiguos hábitos de vida y de trabajo de la población pobre.[93] En contraste con estas disposiciones, el decreto de 1845 reunió en sí mismo esta intención de acabar con la vagancia con la de regular el uso del tiempo libre de la mayor parte de la población al incluir un número importante de actividades prohibidas. Por otra parte, la repetición de lo que en 1745 se definió como vagancia, indica también la poca eficacia que en la práctica tuvieron las disposiciones legislativas al no reducir el número de "vagos". Los testimonios de contemporáneos de la época son a todas luces reveladores. Basta recordar el terror con que Francis Calderón de la Barca describió a los vagabundos y mendigos de la ciudad de México.[94]

Con el fin de acabar con los vagos de la ciudad, la ley del 28 de enero de 1845 estipuló que los alcaldes y auxiliares de cuartel, o en su defecto sus ayudantes, tenían la obligación de presentarse ante el tribunal para declarar todo lo que supieran sobre los acusados. El lugar de residencia indicado por el acusado era el que determinaba qué alcalde o auxiliar debía presentarse a hacer su declaración. De esta manera, la suerte de cualquier persona que llegó al tribunal dependió en parte de los funcionarios de la corporación municipal, aunque desde luego dependió también del testimonio de otros testigos.

Resulta evidente para este momento, que la legislación sobre la vagancia involucró y responsabilizó cada vez más al personal del ayuntamiento. Ahora no sólo debía cuidar de la buena conducta de las personas que vivían en su cuartel, sino que estos funcionarios tenían que certificar la buena o mala conducta de los acusados que llegaban al tribunal. Un año después, en el mes de marzo de 1846, Mucio Barquera, presidente de la asamblea departamental, dio a conocer el decreto por medio del cual se estableció que un regidor, nombrado por el ayuntamiento, sería el único juez de vagos (artículo 1°). Este documento

[92] *Ibid.*, sesión del 21 de febrero de 1825, pp. 121 y 138.

[93] Viqueira, 1988; Thompson, 1989, p. 277.

[94] Calderón de la Barca, 1984, p. 46; el vago y el mendigo fueron identificados durante el periodo con el "lépero"; podemos encontrar una descripción de ellos en las obras de Manuel Payno y Guillermo Prieto. Véase: *Los bandidos de Río Frío* (1986, pp. 87-89) y *Memoria de mis tiempos* (1906, pp. 228-230) respectivamente.

establecía que la información de los juicios debería "indispensablemente comprender un certificado del dueño de taller público en que trabaje el artesano", y que en el caso de que éste trabajara en su casa, el certificado lo debía extender el alcalde auxiliar del barrio en que habitara (artículo 8°).[95]

Con el fin de hacer efectivo el cumplimiento de la ley de 1845 y decreto de 1846, en el artículo noveno de éste se estipuló que "la falsedad en los certificados o declaraciones de los testigos" sería castigada con la cárcel o el trabajo en obras públicas.[96]

Ese mismo año, la prefectura del distrito azuzó a los miembros del ayuntamiento de la capital "encargándoles que por sí mismos en su respectivos cuarteles, y por medio de sus auxiliares y demás agentes de policía, procuren de toda preferencia la persecución y aprehensión de los vagos, que por desgracia abundan en esta capital, como se ven diariamente en las pulquerías y tabernas donde se encuentran aun en horas inusitadas". La prefectura, según decía el documento, esperaba la mayor eficacia de "los señores capitulares, su cooperación personal, y [la] de todos sus agentes, de cuyos buenos y felices resultados tendrán motivo para congratularse, manteniendo con esta benéfica medida la paz de la capital, desterrando de ella el germen de la inseguridad y desmoralización".[97] Palabras que a todas luces revelan cómo las autoridades trataron de imponer una disciplina de trabajo entre la población capitalina no sólo a través de propaganda moralista como la del *Semanario Artístico*, sino con medidas de carácter punitivo.

Los Artesanos ante el Tribunal de Vagos

Hasta bien entrado el siglo XIX, el Tribunal de Vagos se encargó de la calificación de las personas acusadas de vagancia. Sabemos que en el periodo comprendido entre 1828 y 1850, un gran número de individuos fueron detenidos. Sin embargo, en el Archivo Histórico de la Ciudad de México sólo aparecen las sumarias de 576 personas en dicho periodo.[98] La revisión de estos documentos

[95] En el mismo artículo se anotó que para aquellas personas que no se dedicaran al trabajo artesanal, el auxiliar de cuartel debía extender un certificado de buena conducta.

[96] Decreto del 6 de marzo de 1846. AHCM, *Vagos*, vol. 4779, exp. 334.

[97] "Excitación de la Prefectura para que los tres capitulares con actividad y empeño persigan a los [vagos] de esta ciudad." AHCM, *Vagos*, vol. 4782, exp. 404, 16 de abril de 1846. Louis Chevalier ha estudiado para Francia la relación entre la degradación moral y el delito. Chevalier, 1973.

[98] En los documentos que se encuentran agrupados en los doce volúmenes relativos a los vagos, que son los que comprenden el periodo de 1828 a 1850, aparecen listas de personas que llegaron al tribunal, pero no aparecen todas las sumarias. Véase, AHCM, *Vagos*, vols. 4151-4156 y 4778-4783.

permite valorar diversos aspectos sobre las personas a las que se les siguió juicio, de forma particular los de aquellos artesanos que comparecieron ante el tribunal.[99]

En primer lugar, es importante señalar que las mujeres quedaron excluidas de los trabajos del tribunal. El tiempo en que éste funcionó, y quizá porque en la propia legislación contra vagos no se indicó nada en torno al sexo femenino. Esto de ninguna manera quiere decir que la vagancia, tal como se entendía en la época, fuera privativa del sexo masculino. La comunicación que en 1841 recibió Diego Ramón Somera, encargado del Hospicio de Pobres, constituye una evidencia de que las mujeres pobres eran incluidas dentro del amplio grupo de población acusado de degradación moral. En ese año, el gobierno del departamento de México solicitaba informes sobre el estado en que se encontraba la casa de las Recogidas. El gobierno quería saber si esta casa podía albergar "a la multitud de mujeres ebrias y escandalosas que ofenden el pudor público con su indecente desnudez y lastiman los oídos con sus obscenas palabras".[100] Sin embargo, las mujeres nunca fueron llevadas al tribunal acusadas de vagancia.[101]

De los 576 hombres sobre los que las sumarias dan información, 83.8% llegó al tribunal acusado sólo de vagancia. Otros, además de esta acusación, fueron enviados por ebriedad, juego, riña y robo: en términos porcentuales éstos constituyeron 14.4. Los restantes (1.8%) fueron consignados únicamente por ebrios, jugadores, o por riña, sin que a estas acusaciones le acompañara la de "vago"; pero no hay que olvidar que la legislación contra la vagancia incorporaba actividades como el juego. De acuerdo con la información que obtuve, gran parte de los detenidos fluctuaban entre los 15 y 29 años de edad. El cuadro 23 muestra la distribución de los detenidos por grupos de edad.

Cerca de 70% tenía de 15 a 29 años al momento de prestar su declaración ante el juez del tribunal. Esta información es importante porque indica que un buen número de los detenidos se encontraba en edad de trabajar, individuos que supongo carecían de empleo, pues la mayoría indicó tener oficio o actividad. Pocos fueron aquellos que se dijeron sin oficio; del total de casos revisados

[99] Toda la información que presento a continuación, es el resultado de un primer análisis de la base de datos que formé a partir de la revisión de las 576 sumarias contra vagos que se encuentran en el Archivo Histórico de la Ciudad de México. Los datos consignados en cada una de ellas son: los generales del acusado (nombre, edad, origen, dirección, oficio u ocupación, estado civil), delito, la declaración del acusado y la parte acusadora, los generales de los testigos (que casi siempre son los mismos que los del acusado) y su declaración, la sentencia o veredicto del juez del tribunal, el resultado de la apelación en caso de haberla y documentos diversos como constancias de trabajo y buen comportamiento.

[100] "El Gobierno del Departamento de México a... Diego Ramón Somera", octubre 29 de 1841, AGNM, *Gobernación*, legajo 130, caja 1, exp. 5.

[101] Pérez Toledo, 1993.

CUADRO 23
Grupos de edad de los hombres juzgados por el Tribunal de Vagos
(1828-1850), 534 = 100%

Edad	Número	Edad	Número	Edad	Número
5 a 9	1	25 a 29	104	45 a 49	21
10 a 14	16	30 a 34	55	50 a 54	10
15 a 19	110	35 a 39	32	55 a 59	8
20 a 24	156	40 a 44	19	60 a 64	2

NOTA: no llegaron personas mayores de 60 años al tribunal entre 1828 y 1850. Del total de sumarias revisadas sólo en 43 casos no aparece la edad de los acusados.

FUENTE: elaboración propia a partir de las sumarias contra vagos. AHCM, *Vagos*, vols. 4151-4156 y 4778-4783.

sólo cuatro indicaron que no lo tenían. 24.8% se desempeñaba como albañil, comerciante o vendedor, en las labores del campo, y como sirviente, cargador, aguador y tocinero, entre otros, mientras que una parte considerable, 75.2%, declaró que eran oficiales o aprendices de actividades artesanales.

Muchos de estos artesanos indicaron que trabajaban en algún taller o en su casa; en otros casos señalaron que en el momento de ser detenidos no se encontraban trabajando por "no tener obra", o porque la persona para la que trabajaban no la tenía. Por ejemplo, Antonio Medina, maestro en sastrería, al presentarse a declarar en el juicio de Antonio Arias (oficial del mismo ramo), expresó que "hace cosa de un mes que no le da qué hacer [sic] por haberse escaseado [el trabajo], pero que le advirtió que lo ocuparía luego que hubiera obra".[102]

Sin duda, el elevado porcentaje de artesanos que fueron acusados de vagancia (véase gráfica 11) constituye un indicador del desempleo en la ciudad, pero también muestra cómo la pronunciada estratificación social y la división entre la población "decente" y "la gente baja" contribuía a que los artesanos constituyeran el mayor número de personas al que se acusó de vagancia. El desempleo y la pobreza, según indicó El Aprendiz, hacían que los artesanos fueran injustamente acusados y perseguidos. Los términos en que, en 1844, se presentó esta queja constituyen uno de los pocos elementos de que se dispone para acercarnos a la apreciación que los artesanos tenían sobre el castigo a la vagancia. Su importancia y elocuencia hacen pertinente incluirla prácticamente en su totalidad.

[102] Véase el juicio contra Antonio Arias de octubre de 1845. AHCM, *Vagos*, vol. 4156, exp. 260.

GRÁFICA 11
Hombres juzgados en el Tribunal de Vagos, 1828-1850

Artesanos 75.2%

Otros 24.8%

Y advertid además, que no haciendo una justa distinción los que viven por las riquezas de la fortuna accidental, entre el hombre que abraza el ocio por afecto, y el que se halla ocioso por falta de trabajo, en razón del estado actual de las cosas, os confunden con aquellos, os achacan sus defectos, y levantan la voz porque seáis perseguidos como viciosos y perjudiciales a la sociedad. Sabed, que las indignas costumbres del vicioso atraen sobre vosotros las quejas de los opulentos, sin considerar que no son todo lo que parecen por el traje humilde que los cubre; y que si muchas manos no están ocupadas en los talleres y otros ejercicios honestos y provechosos, no por esto emplean sus riquezas para ocuparos y remediar así los males de que se lamentan, el alivio de vuestra suerte, el aumento de sus riquezas, la extinción posible del ocio en quienes se aloja por necesidad y el fomento de las artes y oficios... y es por tanto una grande injusticia confundir al ocioso con el virtuoso, acaso nomás porque usen el mismo vestido de pobre... No es el hábito el que hace al monje. ¡Pero llegará el día, en que a pesar de un traje humilde y opaco brillen ricamente las virtudes de aquel que hasta hoy es juzgado como vicioso porque no se halla bien vestido![103]

En el periodo del que me ocupo, los zapateros, tejedores, sastres y carpinteros constituyeron cerca de 60% de los artesanos que fueron acusados de vagancia y presentados al tribunal. Los zapateros alcanzaron cerca de 30%, los tejedores 12.3, los sastres 11.6, y los carpinteros 6.3%. El restante 40% lo formaron individuos que ejercían una diversidad de oficios artesanales; sin embargo, es importante subrayar que 5.8% de este porcentaje se ejercitaba en oficios

[103] "El ocioso y el virtuoso", en *El Aprendiz*. Reproducido en SA, tomo I, núm. 39, 2 de noviembre de 1844, p. 2.

relacionados con la producción textil y otro 5.6 con los que trabajaban con el cuero. Por lo tanto, menos de 30% de los artesanos que llegaron al tribunal, ejercían un amplio número de oficios en diversas ramas productivas no vinculadas a la elaboración de textiles y productos de cuero y madera. De la de los alimentos, fueron detenidos panaderos, bizcocheros, reposteros, confiteros, entre otros. De las de metales preciosos y no preciosos, herreros, herradores, hojalateros, amoladores, armeros, batihojeros, carroceros, tiradores, y plateros. Esta cifra, es decir, cerca de 29% comprende también a los dedicados a la cerámica, el vidrio y la pintura, así como impresores, barberos y peluqueros. Por esto, desde luego, su número es mucho menor al de los zapateros, tejedores, sastres y carpinteros.

No es de extrañar que estos últimos fueran los que con mayor frecuencia llegaron al tribunal acusados de vagancia ya que, durante la primera mitad del siglo XIX, la mayor parte de los artesanos de la ciudad se encontraba agrupada en torno a las ramas de producción de los textiles, en la del cuero y la madera, y precisamente de ellas un buen número lo constituyeron los sastres y tejedores, los zapateros y los carpinteros, como lo mostré en el capítulo IV.[104] La información anterior indica que probablemente los artesanos dedicados a estos oficios se encontraban ante un mercado de trabajo limitado en la ciudad, y que por lo mismo eran más vulnerables a los cambios en la demanda de mano de obra.

Por otra parte, resulta difícil pensar que la queja por falta de empleo de los artesanos detenidos fuera sólo una excusa para evitar una sentencia desfavorable, pues del total de artesanos a los que se les siguió causa más de la mitad presentó por lo menos un testigo dedicado también a actividades de tipo artesanal. Una buena parte de esos testigos declararon ser maestros o propietarios de talleres públicos o de "rinconeras". De la lectura de sus declaraciones se deduce que existía una gran inestabilidad en el empleo. Casos como el del oficial en sastrería Marcial Hernández son muy comunes. A este sastre se le siguió causa en octubre de 1831. De acuerdo con su declaración y las de sus testigos, estuvo de aprendiz del oficio con los maestros Remigio y Benito Secundino Gutiérrez ambos propietarios de taller público. Con este último llegó a ser oficial y a trabajar como tal en su establecimiento; el alcalde auxiliar del cuartel 2 declaró que lo conocía como "oficial de sastre trabajando en su casa".[105]

[104] Véase el cuadro 10 de artesanos por rama productiva para 1842 en el capítulo IV.

[105] Contra Marcial Hernández, AHCM, *Vagos*, vol. 4152, exp. 71. En 1835 los testigos del carpintero Amado Díaz de 34 años declararon al juez de vagos lo siguiente: Juan Hernández (carpintero de 52 años) que "lo conoce de aprendiz y algunas veces lo ha ocupado" y Clemente Tavera (tejedor de 50 años) que "el reo es vendedor de prendas cuando no tiene trabajo en su oficio". Terminado el juicio, se liberó y entregó al acusado al maestro carpintero Patricio Pérez propietario del taller público de carpintería de la calle de Vergara núm. 7. AHCM, *Vagos*, vol. 4154, exp. 168.

Del total de zapateros acusados de vagancia, un poco más de la mitad de ellos (54.4%) contaron con testimonios de artesanos a su favor; en el caso de los tejedores fue 49% y en el de los sastres 62%. Una gran parte de los testigos eran de los mismos oficios que los de los detenidos, pero también hubo quien además de éstos contaron con testimonios de artesanos de otros oficios. A partir del decreto de 1845, cuando la legislación estableció que las causas seguidas debían contener "indispensablemente" un certificado, un buen número de los testigos que prestaron declaración a favor de los artesanos cumplió con el requisito; los certificados expedidos eran del tenor siguiente:

El C. Santos Ramírez, maestro profesor en el arte de herrería, con taller público en la Calle de las Moras. Certifico: que Feliciano Juárez, oficial en el arte de mi profesión, ha trabajado por mucho tiempo en mi taller.[106]

La información anterior se puede interpretar como una evidencia de que entre los artesanos de un mismo oficio, y aun de oficios diferentes, existía un sentimiento de solidaridad que los llevaba a salir en auxilio de aquél que se encontraba acusado de vagancia. Esta actitud también podría representar, por otra parte, un rechazo al intento disciplinario de la legislación contra la vagancia que no sólo compelía al trabajo sino que, además de regular el tiempo libre de una buena parte de la población capitalina, buscaba la restructuración de los hábitos de trabajo que en el caso del artesano se caracterizan por una menor separación entre vida y trabajo.[107]

Continuando con el análisis de las sumarias, se puede ver que del total de individuos enjuiciados, 50% eran solteros, 46% casados y sólo 4% viudos; en el caso de los artesanos las proporciones son prácticamente las mismas.[108] Las edades de los acusados inciden desde luego en la características de esta distribución. Estos porcentajes indican, asimismo, que la soltería o el matrimonio en ningún caso influyó para impedir que los artesanos fuesen acusados de vagancia, lo cual sugiere que la falta de empleo o la inestabilidad en el mismo alcanzó por igual a los artesanos independientemente de su estado civil.

Del total de individuos que llegaron al tribunal, más de la mitad de los acusados (53.8%) eran de la ciudad de México, en tanto que el restante 46.2

[106] Véase la causa seguida contra Feliciano Juárez. AHCM, *Vagos*, vol. 4782, exp. 399, marzo de 1846.

[107] Esto es lo que Thompson denomina "Orientación al quehacer" que es importante en las industrias locales pequeñas y domésticas y el caso del campesino y el artesano independiente. Thompson, 1989, pp. 245-259.

[108] Los artesanos solteros constituyeron 50.8% , los casados 45.5 y los viudos 3.7. De las 576 sumarias únicamente en 30 no se indica el estado civil del acusado, 21 de ellas correspondientes a artesanos.

procedía fundamentalmente de zonas que actualmente comprenden el Estado de México, el Distrito Federal, Puebla, Hidalgo, Guanajuato y Querétaro. Estos lugares forman por sí solos 82.3% de los migrantes, en tanto que 17.7 lo conformaban personas originarias de Jalisco, Michoacán, San Luis Potosí, Morelos, Zacatecas y Oaxaca, entre otros. El 26.7% provenía de lo que hoy es el Estado de México, 13.1 del Distrito Federal, 12.7 de Puebla, 10.3 de Hidalgo y Guanajuato respectivamente, y 9.2% de Querétaro.[109] En el caso de los artesanos, el porcentaje de los de la ciudad es ligeramente superior, pues éstos constituyeron 56.7%. Sin embargo, la distribución por estados de origen de los migrantes es prácticamente la misma que la del total de acusados. Como puede observarse, hay una mínima diferencia entre los detenidos que eran originarios de la ciudad y los que no lo eran; por otra parte, los lugares de origen de los migrantes detenidos muestran correspondencia con la información sobre artesanos migrantes que se ha expuesto en el capítulo anterior.[110]

Si partimos de la idea que he venido asumiendo, de que las personas que comparecieron ante el tribunal eran en buena parte desempleados o subempleados, esto bien puede indicar que la oferta de trabajo de la capital no alcanzaba a cubrir la demanda de trabajo de su población, y menos aún la de aquellos que se trasladaban a ésta en busca de un destino mejor. Vale la pena traer nuevamente a colación la apreciación del *Semanario Artístico* sobre este asunto: de acuerdo con él, la ciudad de México constituía un centro de atracción para los artesanos de otros lugares quienes creían encontrar en ésta "más abundante mano de obra", es decir, mayores oportunidades de trabajo. Sin embargo —indicaba el *Semanario* en junio de 1844—, "el decadente estado en que se ha visto nuestra industria manufacturera, no ha podido proveer de ocupación bastante a todos, y comenzando a sentir las privaciones y a aumentarse el hambre, desgraciadamente hemos visto en nuestros días la inclinación al robo entre los operarios, cuando antes era lo más extraño hallar entre los ladrones a un Artesano".[111]

En ese mismo sentido, el periódico *El Siglo XIX* señalaba en abril de 1845 que las fuentes de riqueza pública, entre ellas la industrial, se encontraban abatidas por la guerra y que ello contribuía a la falta de seguridad y moralización de la sociedad. De acuerdo con este periódico, la falta de empleo era la causa del aumento de los delitos:

[109] Sólo cinco extranjeros comparecieron ante el tribunal durante el periodo que estudio.

[110] Véase el cuadro 16 del capítulo IV.

[111] SA, tomo I, núm. 17, 1 de junio de 1844, p. 1.

Cuando las ocupaciones fructuosas se multipliquen, y que ganar el sustento por medios honrosos, seguros y honrados, no sea la suerte de unos pocos, sino de todos, nadie querrá ganar su sustento en una vida sembrada de penas y peligros... entonces los ladrones serán unos monstruos dignos de la opresora execración de los ciudadanos, y de la sangrienta venganza de las leyes; pero hoy no son los más de ellos, más que seres espantosamente desventurados, dignos de compasión de todo el que tenga un solo sentimiento de humanidad en su alma... El crimen, que es la llaga de las sociedades, no se cura cortándola con el hacha de un verdugo: se cura con el bálsamo de la caridad cristiana, con la acción suave e indefectible de la civilización.[112]

Otra referencia más a la escasez de empleos la aporta la representación que en 1846 hicieron veinticinco empleadas de la Fábrica de Tabacos. Estas trabajadoras se oponían a la mecanización de la producción de cigarros por temor a quedarse sin empleo y por ello decían: "en nuestra sociedad es indudable que la ocupación y el trabajo escasean aun para los hombres".[113] La falta de empleo o la inestabilidad en éste, cobra mayor sentido a partir del análisis de la sentencia, y más tarde el dictamen, emitido por el Tribunal de Vagos. En el periodo de estudio, del total de detenidos fueron absueltos o liberados más de 67%, aproximadamente a 8% se le dictaminó como "no vago", se le puso a disposición del prefecto (de acuerdo con la ley de 1845) y con toda seguridad se le liberó como lo recomendaba el tribunal; cerca de 10% fue liberado y puesto en un taller para que aprendiera un oficio, quedando bajo la responsabilidad del maestro o dueño del taller. En suma, más de 85% de los detenidos no cubrieron con los requisitos para ser calificados de vagos y, por lo mismo, no sufrieron los destinos señalados por la ley en la materia. De esta suerte, pocas fueron las personas que, como resultado de ser acusados de vagancia, pasaron al servicio de las armas, al de la marina o a la cárcel.

En el caso de los artesanos, el fallo del tribunal fue como se muestra en el siguiente cuadro.

De acuerdo con el cuadro anterior, 86.3% de los artesanos fueron liberados por el propio tribunal o por el prefecto, mientras que el porcentaje de los que con seguridad fueron condenados es mínimo. Lo anterior hace evidente que, artesanos o no, del Tribunal de Vagos no salieron brazos para el ejército o las milicias durante el periodo de 1828 a 1850.

Quizá por eso, en 1833 el ministro de Relaciones denunció "la facilidad con que se asegura que en [el tribunal] son absueltos los vagos, la mayor con que se dice que acreditan ocupación los que no la tienen, la ligereza con que

112 Véase "Seguridad Pública", *El Siglo XIX*, 6 de abril de 1845.
113 "Representación que las maestras...", p. 7 citada en Arrom, 1988a, p. 229.

CUADRO 24
Fallo del Tribunal de Vagos en los casos de los artesanos (1828-1850)

Fallo	Porcentaje
Liberados o absueltos	78.4
No vagos a disposición del prefecto	7.9
Vagos (no se sabe su destino)	5.6
Vagos (al servicio de las armas, a la marina, o a trabajos en cárcel u hospicio)	8.1
Total	100.0

FUENTE: elaboración propia a partir de las sumarias contra vagos. AHCM, *Vagos*, vols. 4151-4156 y 4778-4783.

son creídos".[114] Aunque, en todo caso, se puede atribuir a la legislación contra la vagancia, y no al tribunal, que la mayor parte de los detenidos fueran liberados, o se utilizara a éste para fines distintos a los encomendados por la ley.[115]

El problema de fondo era la falta de empleo, y éste no podía resolverse sólo mediante disposiciones legales por más que se buscara perfeccionarlas, como se hizo años después. Más aún porque esta legislación persiguió al "vago" como si éste fuera el culpable de su condición. Se podría pensar, tal como lo señaló el ministro de Relaciones, que la liberación de una gran parte de los detenidos era provocada por el descuido o la indulgencia de aquellos que estuvieron a cargo del tribunal. Sin embargo, la lectura de las declaraciones de los acusados y sus testigos indica otra cosa. Si bien es cierto que la legislación por sus características, y sobre todo por la interpretación que en muchas ocasiones se le daba, dio pie a que se detuviera a personas sospechosas de vagancia, lo es más que muchas de ellas en el momento de la averiguación demostraron no ser "vagos" o "malentretenidos". En este último sentido, abundan los testimonios y declaraciones de acusados y testigos que señalan que los detenidos trabajaban en tal o cual taller, en su casa o para alguna persona. Asimismo, aparecen las declaraciones de los alcaldes de cuartel y sus ayudantes (con mayor frecuencia a partir de 1845), que dan cuenta del lugar de residencia de los acusados, de sus costumbres y de la actividad que, permanentemente o de forma temporal, desempeñaban. Por otra parte, abundan también en las sumarias —sobre todo en las de los últimos años del periodo de estudio— los certificados o constancias de trabajo.

[114] Circular del 20 agosto de 1833, citada por Arrom, 1988c, p. 86.
[115] En algunas ocasiones el tribunal fue utilizado como vía de escarmiento para los hijos desobedientes, o para el esposo golpeador, infiel o desobligado, pero una vez que se celebraba el juicio, los padres o esposas decidían que con que hubieran llegado al tribunal el castigo era suficiente, y entonces declaraban en su favor.

Por lo mismo, vale la pena reiterar que durante todo el periodo del que me he venido ocupando, la falta de empleo fue una queja permanente. La elocuencia de los testimonios es evidente: en 1831, por ejemplo, el sastre Juan de Dios García declaró ante el tribunal que "trabaja en su casa, y cuando falta que hacer lo verifica en el obrador público con su maestro don Bentura... y con don Mariano Ordoñes en la calle de Cochero al frente de la casa donde cogen prendas". Este último fue llamado a declarar en el juicio de García y, después de reconocerlo, indicó que durante seis años había sido su oficial. Los otros testigos declararon que se le veía trabajar en diversos talleres.[116] En ese mismo año Luis Hunda, acusado de vagancia, dijo en su declaración que como su maestro no tenía trabajo que darle, expresó al gobernador su deseo de trabajar y le pidió que lo mandara al Hospicio de Pobres.[117] Casi veinte años después, en 1850, el sastre Manuel Hernández declaró que había trabajado en el taller de su maestro Simón, pero que en ese momento no se dedicaba a su oficio por no encontrar lugar donde ejercerlo.[118]

La información contenida en las declaraciones de acusados y testigos en el sentido de las anteriores constituyen, en suma, una evidencia a partir de la cual no es difícil concluir que una parte considerable de los detenidos, y en particular los artesanos, no eran sino personas que carecían de empleo permanente, y que la falta de éste los llevaba a ocuparse en algunos casos en actividades diferentes a las de su oficio. Por otra parte, hay que tomar en cuenta que la legislación sobre vagos, que ante todo tenía como objetivos el control de éstos, su "regeneración" o eliminación —y en ese sentido era, sin duda, un mecanismo de coacción—, reguló también el uso del tiempo libre de la población pobre de la ciudad, por lo que no debe extrañar el hecho de que, como sucedió, algunos de los que comparecieron ante el tribunal fueran detenidos jugando naipes o rayuela sin que por ello carecieran de un oficio o empleo por más inestable o temporal que fuera este último.

Finalmente, es necesario apuntar que las disposiciones y leyes contra la vagancia no fueron más que intentos poco afortunados porque no lograron disminuir, de hecho, la población desempleada que tanto preocupó a las autoridades y a la gente "decente" de la capital. Aunque en la práctica, sí se propició a partir de esta legislación un mayor control de la población urbana, ejercicio de control en el que los funcionarios del ayuntamiento (algunos de ellos también artesanos) se vieron involucrados de una u otra forma.

[116] Causa seguida contra el oficial de sastre Juan de Dios García, en 1831. AHCM, *Vagos*, vol. 4152, exp. 58.

[117] AHCM, *Vagos*, vol. 4152, exp. 73.

[118] Véase causa seguida a Manuel Hernández en julio de 1850. AHCM, *Vagos*, vol. 4783, exp. 443.

CONCLUSIONES

Al abordar el estudio de los artesanos, uno de los primeros objetivos que me impuse fue saber cómo y de qué manera los artesanos enfrentaron los cambios de los últimos años del siglo XVIII, el tránsito del país hacia la independencia y las primeras décadas de vida republicana. Asimismo, una de las ideas rectoras de este libro fue mostrar cómo los cambios y las continuidades tienen un peso específico en la historia y, para el caso, en la historia particular del artesanado de la ciudad de México.

Una de las hipótesis de trabajo que he postulado es que los artesanos no se extinguieron a raíz de la política reformadora de los Borbones ni durante los años que llevaron hacia el inicio de la vida independiente —incluido el decreto que concedió en 1813 la libertad de oficio—, y que continuaron siendo importantes económica y socialmente durante la primera mitad del siglo XIX.

En un nivel de análisis, la información de carácter estadístico permite evaluar la evolución de los artesanos capitalinos: en primer lugar, se puede apreciar que, a pesar de que la historiografía existente sobre el tema postula la "extinción" o "agonía" del artesanado mexicano durante el siglo XIX, al menos hasta 1842 la ciudad de México contaba entre su población a un buen número de artesanos que se dedicaban a la producción de gran variedad de artículos. Las cifras revelan que entre 1794 y 1842 el número de trabajadores manuales dedicados a la producción de manufacturas (incluidos algunos que prestaban servicios para los que se requería calificación, como los barberos y peluqueros) no disminuyó. Así, mientras en 1794 los artesanos constituían 29.3% de la población trabajadora y 8.9 de la población total estimada en este año, en 1842 los artesanos de la capital formaban un poco más de 28% de la población con ocupación, y 9.2 de la población total.

Más allá de estas cifras generales —que por sí mismas echan por tierra la idea de que los artesanos entraron en un proceso de extinción a partir del último cuarto del siglo XVIII—, el análisis de la evolución por rama productiva permite observar los cambios y las continuidades. Así, mientras los artesanos dedicados a la producción de textiles seguían constituyendo el mayor porcentaje de trabajadores del total de artesanos obtenidos en 1842 (tal como lo eran en los

últimos años del periodo colonial),[1] en cambio se observó un aumento conside-
rable de los artesanos dedicados al trabajo del cuero y, en menor proporción,
de los de la madera y los de la imprenta y papel. Sin embargo, para otras ramas de
actividad el número de artesanos disminuyó, como en el caso de los trabajadores
cuya materia prima eran los metales preciosos y no preciosos.

En segundo lugar, el estudio de los talleres muestra que, al igual que con
los artesanos, el número de establecimientos no cambió drásticamente durante
el periodo comprendido entre 1794 y 1842. Para el primer año, el total de
establecimientos estimados era de 1 520 y para 1842 la cifra que obtuve fue
de 1 535.

Aunque en algunos trabajos, como los que se dedican fundamentalmente
al estudio del periodo colonial, se señala que el ataque a los gremios y la legisla-
ción liberal que buscaba romper con el monopolio ejercido por los gremios
debió llevar a la proliferación de talleres,[2] las cifras que presento muestran que,
a pesar de la importancia que adquirió el capital comercial en los últimos años
del siglo XVIII, no se dio ese aumento considerable de talleres durante la primera
mitad del siglo XIX, situación explicable si se consideran las condiciones políti-
cas y económicas que prevalecieron en el país en las décadas que siguieron a la
independencia.

Por su parte, al observar las especificidades de los talleres por rama produc-
tiva resulta igualmente evidente que en el curso de los años que transcurrieron
durante este periodo se verificaron algunos cambios. Si bien el número de esta-
blecimientos en los que se producían textiles permaneció prácticamente igual
(380 en 1794 y 373 en 1842), en cambio se observó un aumento de 144% de
talleres en los que se trabajaba la madera, especialmente carpinterías, y, en me-
nor medida, un aumento también de los lugares en los que se trabajaba con el
papel y se hacían impresiones.

La información estadística vertida en el segundo y cuarto capítulos (y pre-
sentada de forma sintética líneas antes), me permite afirmar que los artesanos
y la producción artesanal seguían siendo importantes en términos sociales y
económicos durante la primera mitad del siglo XIX. Esta afirmación se sustenta
no sólo en la proporción de artesanos frente a la población capitalina con
ocupación sino en la diversidad de oficios y, por ende, artículos o servicios
producidos en la ciudad de México por ellos. En este sentido, el reducido nú-
mero de fábricas que existía al promediar el siglo XIX coexistía con la presencia
de una multitud de talleres y difícilmente podía sustituir al trabajo artesanal,
ya que los establecimientos fabriles en la ciudad eran pocos y los existentes

[1] Véase el capítulo IV del libro.
[2] Véase González Angulo, 1983 y Castro, 1986.

se dedicaban básicamente a la producción de textiles, cuando, reitero, la diversidad de productos que se requería para abastecer a la población urbana era considerable.

En este renglón, si bien es necesario no subestimar la competencia que significó para el artesanado mexicano la entrada legal al país de manufactura extranjera y el contrabando, una vez que México alcanzó su independencia, evidentemente los artículos del exterior —con excepción de los textiles—, estaban destinados a un sector reducido de la población capitalina, es decir, se trataba de productos que consumía la población con recursos económicos suficientes como para poder adquirirlos.

En suma, por lo antes expuesto, no resulta difícil concluir que los artesanos de la ciudad y su producción continuaron siendo de gran importancia a lo largo de la primera mitad del siglo XIX, a pesar de los cambios sustanciales que se verificaron en el periodo.

En relación con otra de las hipótesis que guió el análisis y la exposición de esta obra, la información de 1842 sobre los artesanos, los talleres y la distribución de ambos en la ciudad permite mostrar la continuidad del patrón colonial de ocupación del espacio urbano. En la década de los años cuarenta, la porción de la ciudad que abarcaba los cuarteles menores centrales correspondía a la cuarta parte del total de su espacio. En ella, es decir, en los cuarteles menores 1, 3, 5, 7, 9, 11, 13 y 14 (de un total de 32), vivía 37.4% de los artesanos avecindados en la capital y un poco más de 62% de éstos habitaba en los 24 cuarteles menores de la zona periférica. Esta información indica que una buena proporción del artesanado seguía viviendo en la zona central de la urbe, lo cual pone más que en duda la idea de que los artesanos fueron expulsados de la zona central de la ciudad como resultado del desarrollo del capital comercial y la subordinación de la producción al comercio.[3]

Aunque el análisis específico de la distribución de los artesanos por rama productiva en el espacio urbano muestra las particularidades de cada una de ellas, el análisis del lugar de origen de estos trabajadores apoya esta segunda hipótesis, la continuidad del patrón colonial de ocupación del espacio urbano. Un porcentaje elevado, 65.1%, de los artesanos que no eran originarios de la ciudad (en su mayor parte provenientes de lo que hoy es el Estado de México, Puebla, Hidalgo, Querétaro y Guanajuato) vivía en los cuarteles menores periféricos. Esta información, aunada a la anterior, me permite inferir que por lo menos hasta 1842 no se presentó en la ciudad —en relación con el artesanado— un proceso de segregación de clase y la separación radical entre hogar y lugar de trabajo. Esta característica, propia de las nuevas ciudades industriales inglesas, no se dio en la ciudad de México, lo cual es explicable si se considera que en la

[3] Estas afirmaciones se encuentran en González Angulo, 1983 y López, 1979 y 1982.

capital mexicana no se presentó, en este periodo, un rápido crecimiento demográfico. En este sentido, tal como lo apunta William Sewell para el caso francés,[4] no es improbable que la falta de crecimiento demográfico —a la que me referí al inicio de este trabajo—, a la que se sumó la larga tradición urbana, influyera para que la forma tradicional espacial y cultural de la ciudad mexicana se conservara durante las primeras décadas del siglo XIX.

Por otra parte, el resultado del análisis de la distribución de los talleres en el espacio urbano muestra que al promediar el siglo XIX el centro de la ciudad seguía siendo un lugar de producción por excelencia, pues reunía a más de la mitad de los talleres en los cuarteles menores centrales, con un total de 912 talleres que equivale a 59.4% del total de establecimientos obtenidos en 1842, cuando en 1794, esa misma zona contaba con 54% de talleres. Consecuentemente, ni artesanos ni talleres fueron expulsados hacia la periferia de la ciudad, lo cual sugiere que los patrones de ocupación del espacio urbano no se modificaron a pesar de los cambios que vinieron con la guerra de independencia y la adopción del régimen republicano.

Al asumir que los artesanos mexicanos no se extinguieron como resultado de los ataques a los gremios y que siguieron ocupando un lugar importante en la vida social y económica de la ciudad de México, por lo menos durante la primera mitad del siglo XIX, surgen muchas interrogantes.

Algunas de las preguntas que traté de responder (que se encuentran en estrecha relación con el objetivo principal de la investigación, así como con las otras dos hipótesis de este trabajo) tienen que ver, en otro nivel de análisis, y más allá de la información de naturaleza estadística, con la forma como los artesanos enfrentaron el ataque a sus corporaciones, tan importantes en el periodo colonial. Igualmente, busqué explicar qué sucedió con la organización corporativa de los artesanos una vez que el país alcanzó la independencia y cómo se modificó el mundo del trabajador manual calificado en los años posteriores.

La organización de los artesanos en gremios, como indiqué en diversas partes del trabajo, fue propia de la sociedad de antiguo régimen. A través de las corporaciones de oficio, con su estructura altamente jerarquizada y punitiva, que establecía una diferenciación formal y real entre maestros, oficiales y aprendices, los artesanos vinculados al gremio aseguraban una serie de prerrogativas y adquirían obligaciones que tenían que ver con el ejercicio del oficio así como con la producción y comercialización de sus productos. Igualmente, la estructura corporativa aseguraba, al menos en teoría, la calificación de los trabajadores quienes aprendían los secretos del oficio al pasar por un proceso de aprendi-

[4] Sewell, 1992, pp. 120-122.

zaje. En este sentido, la calificación —que tenía que ver con una concepción social del trabajo—[5] hizo de los artesanos un grupo social diferente al resto de la población trabajadora, aunque no por ello homogéneo.

No obstante que el artesanado de la ciudad de México se caracterizó por su heterogeneidad, su organización en gremios los hizo expresarse como comunidad en un doble sentido. Por una parte constituían una comunidad (corporación) legalmente reconocida que se insertaba en una sociedad también corporativa y, por otra, era una comunidad moral y espiritual en la que se trascendía al mundo material a través de una devoción religiosa común, expresada con mayor claridad en las cofradías. En ambos sentidos, estas corporaciones de oficio contribuyeron a desarrollar lazos de solidaridad entre los trabajadores de las artes y oficios, además de que formaron parte de la vida social, económica, política y cultural de la ciudad novohispana.

En el último cuarto del siglo XVIII, la influencia del pensamiento ilustrado español se tradujo en un ataque a los gremios; mucho se discutió en torno a su inconveniencia y en favor de la libertad de oficio. Como resultado, algunas ordenanzas fueron modificadas y algunos gremios fueron suprimidos. Finalmente, el ataque culminó con el decreto que estableció en 1813 la libertad para ejercer cualquier "industria u oficio sin necesidad de examen, título o incorporación a los gremios respectivos".[6] Sin embargo, vale la pena hacer hincapié en que este decreto, aunque asestó un golpe duro a los gremios, no los abolió sino que concedió libertad para que cualquier individuo ejerciera el oficio que quisiera sin tener que incorporarse a la estructura de las corporaciones artesanales. Desde esta óptica, es claro que el decreto español jamás prohibió la existencia de los gremios a diferencia de la ley d'Allarde que, en 1791, abolió las corporaciones de maestros en Francia y, mucho menos, dio lugar a una legislación más que prohibitiva —como la ley Le Chapelier— en relación con la formación de organizaciones ("coaliciones") de trabajadores.[7]

Aunque en los años previos a la consumación de la independencia de México el ayuntamiento capitalino interpretó este decreto como el fin de los gremios (y a partir de esto algunos historiadores han afirmado que desaparecieron), la información producida por algunas de las corporaciones de oficio muestra que, en los años inmediatamente posteriores a 1813 algunos artesanos agremiados pretendían que se hiciera cumplir sus ordenanzas, o bien, que recurrieron al ayuntamiento solicitando ser examinados en el arte de su ejercicio o permiso para establecer talleres. Más aún, en los años que siguieron a 1821,

[5] Sewell, 1987, 1992.
[6] Dublán y Lozano, 1876, tomo I, p. 412.
[7] Sewell, 1987.

otros artesanos (concretamente los herradores y albéitares en 1822) elaboraron un documento en el que solicitaban el cumplimiento de las ordenanzas de su gremio, lo cual indica que los artesanos interpretaron de forma diferente el decreto de 1813 —ratificado en 1820— y que para ellos su corporación seguía funcionando y tenía tanto sentido como sus ordenanzas.

Esta última afirmación se sustenta en algunos datos que, aunque se encuentran dispersos en fuentes de origen y naturaleza distinta, indican que los gremios tuvieron una vida más larga de la que la historiografía tradicional les ha conferido. La información obtenida de las actas de cabildo, y la que se refiere a la formación de las comisiones encargadas de los diversos asuntos que competían al ayuntamiento después de consumada la independencia, revela que de hecho los gremios sólo dejaron de existir como figura legal. Es decir, que los artesanos enfrentaron un vacío legal como resultado del establecimiento de una sociedad en la que, teóricamente, los derechos individuales y la propiedad —también individual— estaban por encima de los grupos.[8] Era una sociedad en la que se pretendía que el individuo ocupara un sitio importante, en la que el orden jurídico establecía una igualdad teórica y en la que la propiedad, y no los privilegios, se prefiguraba como su fundamento.

Sin embargo, de la desaparición del gremio como figura legal no se sigue su desaparición real. La continua referencia al papel del maestro artesano como "custodia moral" de aprendices y oficiales sirve para apoyar la tercera hipótesis de esta investigación. Es decir, que constituye un elemento que indica que la estructura corporativa de los gremios siguió normando, en la práctica, la vida y costumbres de los artesanos a pesar del vacío legal.

Esta hipótesis se sustenta, también, en otros elementos, en particular en los datos obtenidos de las sumarias contra vagos, así como en la evidencia que aporta el informe del ayuntamiento de 1833, cuyo origen tenía que ver con los esfuerzos que se hicieron para abrir una escuela de artes y oficios. En ese año, la corporación municipal informó al Ministerio de Justicia e Instrucción Pública que la costumbre prevaleciente en los talleres, en relación con el aprendizaje de los oficios, era que los padres entregaban a sus hijos por un periodo de tres o cuatro años —lo que era una práctica común en el periodo colonial— y que el maestro se encargaba de proporcionarles alimentación y vestido, lo cual implicaba que el proceso de aprendizaje del oficio que caracterizó a los gremios seguía vigente a mediados del siglo XIX. En ese mismo sentido, la referencia explícita que apareció en el órgano de prensa de la Junta de Fomento de Artesanos —el *Semanario Artístico*—, en 1844, en torno a la necesidad de que los "fondos

[8] Al respecto, en un trabajo reciente que estudia "los valores expresados en las conductas" se indica que "el individuo se construye en contra de las formas jerárquicas y corporativas". Escalante, 1992, p. 38.

de los gremios" pasaran a manos de una persona elegida por las autoridades de las juntas menores o de oficio, constituye otra evidencia más de que en la vida diaria de los artesanos las prácticas comunes al gremio tenían aún vida, como la tuvieron algunas de las cofradías de oficio, en particular las de los sastres, en esos mismos años.

Si bien es cierto que existen elementos suficientes como para asumir que los gremios continuaron existiendo durante la primera mitad del siglo xix, también lo es que las condiciones en que operaban eran muy diferentes. Por una parte, la situación política y económica del país después de obtenida la independencia contribuyó a que los artesanos y la producción artesanal se encontraran en una situación de desventaja frente a la competencia de manufacturas extranjeras. Por otra, la información disponible indica que las condiciones de vida del artesanado se deterioraron y que la ciudad no tenía la capacidad de ofrecer empleos a una parte importante de su población. En este sentido, no resulta aventurado afirmar que los artesanos llegaron a compartir, por su pobreza, las condiciones de vida similares a las de otros sectores sociales —como las de la población marginal—, como traté de mostrar al analizar la legislación contra la vagancia y las sumarias de los artesanos que llegaron al Tribunal de Vagos. En esas condiciones, no resulta difícil entender por qué los artesanos rechazaban una política arancelaria que favorecía la actividad comercial.

La cuarta hipótesis de este trabajo plantea que, las tradiciones y formas de organización y expresión corporativas de los artesanos se refuncionalizaron para hacer frente a esta situación. Es decir, que los artesanos adoptaron una mentalidad proteccionista —que era una rearticulación de la mentalidad corporativa de los gremios en tanto que recuperaba elementos tradicionales, que no conservadores, para emprender la defensa de su mundo— que contribuyó a desarrollar una conciencia colectiva en ellos. En efecto, son diversas las fuentes que indican que los artesanos rechazaban abierta o veladamente la política arancelaria que favorecía la importación de productos extranjeros y que buscaban que el gobierno protegiera y fomentara su producción, no obstante que el rechazo abierto no se manifestó claramente sino hasta la década de los años cuarenta, cuando, a instancias del gobierno, se creó la Junta de Fomento de Artesanos (1843).

Esta junta, si bien refleja el interés gubernamental por fomentar la producción de manufacturas en el país, muestra cómo en poco tiempo los artesanos la dotaron de un contenido particular y propio a ellos. En la junta y en las juntas menores por oficio se puede observar cómo los artesanos recrearon sus experiencias y formas de organización conocidas, es decir, sus experiencias corporativas. En primer lugar, la junta fue para el artesanado (o al menos para un sector de ellos) una organización pública y legalmente constituida que les brindaba, de nueva cuenta, la oportunidad de expresarse colectivamente, como artesanos. En segundo lugar, el estudio de la organización y el funcionamiento de

esta junta y de las de oficio —procesos en los que un grupo de artesanos capitalinos, los propietarios de taller, participaron activamente—, muestra que sus "viejas" experiencias tenían un sentido "nuevo" a mediados del siglo XIX. En relación con esto último, conviene señalar que las organizaciones artesanales creadas en 1844 recuperaron prácticas comunes a los gremios (como la organización dentro del marco del oficio) para defender su propia existencia.

Sin embargo, cabe señalar que los artesanos que se vincularon a la junta, aunque sólo era un sector del heterogéneo grupo de trabajadores manuales de la capital, se vincularon también al proyecto gubernamental y, por ende, se imbricaron con el poder, lo cual frenó, en estos años, su capacidad de articulación autónoma. Esto explica, al menos en parte, que la "conciencia colectiva" que se desarrolló en el artesanado durante la quinta década del siglo XIX careciera del carácter confrontativo de clase.

En este sentido, como traté de mostrar en los capítulos V y VI, la Junta de Fomento de Artesanos y el *Semanario Artístico*, si bien constituyeron elementos de socialización para los artesanos, también estuvieron atadas al peso de la tradición. Estos elementos tradicionales se observan en la continuidad del lenguaje, que revela la continuidad de formas de pensamiento propias del antiguo régimen, y se encuentran, por ejemplo, en la concepción que los artesanos tenían del trabajo. Para ellos, el trabajo artesanal, aunque manual, era un trabajo calificado, un "arte mecánica", que los hacía diferentes al resto de los trabajadores ordinarios y útiles a la sociedad. Esto es, que su trabajo cumplía una función social y que tenía que buscarse la unidad de los artesanos en beneficio del arte que les era común, de lo que se sigue la importancia que se dio al aprendizaje del oficio.

Así, en las juntas se recuperó el doble sentido de comunidad propio del gremio, desde luego, no sin alteraciones. La Sociedad o Fondo de Beneficencia Pública cumplió en cierta forma algunas de las funciones comunes a las cofradías de oficio al "atender a todos los socios inscritos en él en sus enfermedades, muertes, casamientos y bautismos de sus hijos".[9] Es decir, al recuperar prácticas de auxilio, solidaridad y "confraternidad" que les eran conocidas, lo cual contribuía a hacer del fondo una unidad de profunda solidaridad moral que, sin embargo, no era sólo una cofradía bautizada con otro nombre.

En relación con esto hay que agregar, finalmente, que la experiencia organizativa de la década de los años cuarenta del siglo XIX —en la que el proteccionismo formó parte de su "conciencia colectiva"— refuncionalizó las experiencias y tradiciones corporativas de los gremios de artesanos y fue un vehículo que permitió que el artesanado se relacionara entre sí al integrar una asociación voluntaria. Esta asociación, la primera de su tipo en la ciudad de México, asu-

[9] *Semanario Artístico*, núm. 3, 24 de febrero de 1844.

mió las características de una mutual y se convirtió en una experiencia previa que serviría para que, a pocos años de distancia, el artesanado formara asociaciones de nuevo tipo al deslindarse de la tutela gubernamental.

Para concluir, debo decir que en este intento por estudiar con "nuevos" ojos a los artesanos, muchas cosas han quedado en el tintero y muchas interrogantes están aún sin respuesta. Para comprender y explicar cabalmente cómo y en qué condiciones vivieron los trabajadores de la ciudad de México, y particularmente los artesanos, hace falta aún mucho trabajo e investigación. En este sentido, todavía considero que en muchos aspectos la historia del mundo del trabajo —especialmente la de la primera mitad del siglo XIX— sigue siendo un enigma sobre el cual el historiador debe descorrer el velo, lo que desde luego no significa que niegue la importancia de los trabajos que, de una u otra forma, han contribuido al avance de la historia sobre el tema.

Si este libro ha resultado sugerente y despertó la curiosidad del lector sobre lo que debería o sería necesario conocer y explicar, creo que habrá cumplido con uno de sus objetivos. Otro, y eso queda a juicio de los lectores, fue precisamente mostrar que los "viejos" y "olvidados" sectores de la sociedad requieren estudiarse a partir de ópticas diversas.

En el caso de los artesanos, hace ya algún tiempo que la historiografía europea sobre el tema ha emprendido el camino y ha mostrado las posibilidades de investigación, a través del uso variado y distinto de las diversas fuentes que permanecen en los archivos. Descubrir las particularidades del caso mexicano —incluso en cuanto a la disponibilidad o existencia de fuentes como las que han sido utilizadas para el estudio de otras realidades— para evitar el traslado mecánico de "modelos" ajenos a la realidad histórica específica de estudio depende, en gran medida, de cómo se conduzca la investigación y de que se reconozca el dinamismo de la historia. De allí la importancia que he dado en este trabajo a la forma en que se imbrican los cambios y las continuidades.

APÉNDICE 1[1]

OFICIOS

Adobero. Persona dedicada a la industria del adobe. Adobe. Ladrillo secado al sol (EI).

Alambrero. Alambre. Hilo tirado de cualquier metal (DLE).

Albayol. Albayalde. Carbonato básico de plomo. Es sólido de color blanco y se emplea en la pintura (DLE).

Alfarero. Fabricante de vasijas de barro. (EI).

Alfombrador. Viene como alfombrero. Persona que hace alfombras o las vende (EI).

Alimador. Que lima. Alimar. Limar (EI).

Almidonero. Viene como almidonador. Persona que almidona. Almidonar. Mojar ropa blanca en almidón disuelto en agua, y a veces cocido, para ponerla dura (EI).

Amolador. El que amuela y afila las herramientas en la muela. Es verbal del verbo amolar (DA). El que amuela o sirve para amolar (EI).

Apreciador. Que aprecia o tasa, tasador (EI).

Apresillador. Apresillado. Adornado con presillas (EI). Presilla. Cordón pequeño de seda u otra materia, en forma de lazo con que se prende o asegura una cosa (EI).

Aretero. Arete. Arillo de metal, casi siempre precioso, que como adorno llevan las mujeres atravesado en el lóbulo de cada una de las orejas (EI).

Armador. Persona que arma un mueble o artefacto. El que por su cuenta arma o avía una embarcación (EI).

Armero. Maestro y artífice que fabrica armas (DA). Fabricante de armas. Vendedor o componedor de armas. Persona encargada de limpiar, custodiar y tener corrientes las armas de las unidades del ejército, buques de guerra, etc. (EI).

Armillero. Armella. Anillo de oro. Armilla. Armella o aro (EI).

Arpillador. El que tiene por oficio arpillar fardos o cajones. Arpillar. Cubrir fardos y cajones con arpillera. Arpillera. Tela tosca hecha comúnmente de las fibras del maguey, y que sirve para abrigar fardos o cajones y defenderlos del agua (DM)

[1] Al final de cada concepto se encuentra entre paréntesis la fuente a la que éste pertenece. (DA) Real Academia Española, *Diccionario de Autoridades* (3 vols.), Madrid, Gredos, 1964 (Biblioteca Románica Hispánica). (DLE) Real Academia Española, *Diccionario de la Lengua Española*, 19a. ed., Madrid, Espasa-Calpe, 1970. (DM) Santamaría, Francisco J., *Diccionario de Mexicanismos*, México, Porrúa, 1959. (EI) Alonso Pedraz, Martín, *Enciclopedia del Idioma* (3 vols.), Madrid, Aguilar, 1958.

Aserrador. Que aserra. El que tiene por oficio aserrar. Aserrar. Cortar con sierra la madera u otra cosa (EI).

Barbero. El que tiene por oficio raer las barbas o afeitar (DA). El que tiene por oficio hacer la barba o afeitar (EI).

Barnizador. Que barniza (EI).

Batihojero. Viene como batihoja: batidor de oro y plata. Artífice que labra los metales reduciéndolos a láminas (EI).

Baulero. El que tiene por oficio hacer o vender baúles (EI).

Bizcochero. Persona que hace bizcochos por oficio y la que los vende (EI).

Bolero. Limpiabotas; persona que da bola al calzado, trabajador cuyo oficio es embetunar los zapatos (DM). Persona que ejerce o profesa el arte de bailar el bolero o cualquier otro baile nacional en España (EI).

Bonetero. Persona que hace o vende bonetes (EI).

Bordador. La persona que tiene por oficio el labrar sobre las telas con aguja, sedas, plata, etcétera (DA). Persona que tiene por oficio bordar (EI).

Botero. Persona que hace, adereza o vende botas o pellejos. Persona que los vende (EI).

Botonero. La persona que hace o vende botones (DA).

Bruñidor. Que bruñe. Bruñir. Acicalar, sacar lustre o brillo a una cosa, como metal, piedra, etc. Pulir (EI).

Calderero. Persona que hace o vende obras de calderería. Operario que cuida el cocimiento del caldo en las calderas de ingenios de azúcar (EI). En los ingenios de azúcar, operario que cuida del cocimiento y limpia el caldo o guarapo en las calderas (DM). El oficial que hace las calderas y todo género de vasos de cobre. Se llama también el que anda vendiendo por las calles sartenes, badiles y otros instrumentos caseros de cobre o hierro sin tener tienda pública (DA).

Campanero. Artífice que vacía y funde las campanas (DLE).

Canastero. Persona que hace o vende canastos (EI).

Candilero. Persona que hace o vende candiles. Es muy común entre los inmigrantes italianos, especialmente la ocupación de hojalateros, y como los objetos que mayor número hacen son candiles, de aquí ha venido el nombre de candileros, con que también los llama el pueblo (DM).

Cardador. El oficial que limpia y suaviza la lana con la carda. Carda. Se llama también a una tabla de una cuarta de ancho y media vara de largo, con unas púas de hierro largas y derechas, clavadas en ella, que sirve, y de que usan los pelaires para suavizar la lana (DA). Persona que carda la lana (EI).

Carpintero. El que trabaja y labra madera para edificios, y otras obras caseras (EI). Dícese de la persona que labra y trabaja la madera generalmente común (DA).

Carretero. El que hace carros y carretas, y las compone y también el que guía y gobierna las mulas o bueyes que las tiran (DA).

Carrocero. Lo mismo que cochero (DA). Constructor de carruajes (EI).

Casquetero. Casquete. Pieza de la armadura, que cubría y defendía el casco de la cabeza. Cubierta de tela, cuero, papel, etc., que se ajusta al casco de la cabeza. Media peluca que cubre solamente una parte de la cabeza (DLE). Casquete. Peluca (DLE).

Cedacero. Persona que por oficio hace cedazos o el que los vende. Cedazo. Instrumento compuesto de un aro redondo y de una tela que cierra por su hueco la parte inferior. Sirve para separar las partes sutiles de las gruesas (EI).

Cepillero. Cepillador. Que cepilla. Cepillar. Alisar con cepillo la madera o los metales (EI).

Ceramista. El que fabrica objetos de cerámica (EI).

Cerero. Persona que labra la cera o la vende (EI).

Cerrajero. Maestro u oficial que hace cerraduras, llaves, candados, cerrojos y otras cosas de hierro (EI).

Cerrería. Ver serrería. Taller mecánico para aserrar maderas (DLE).

Cintero. Persona que hace cintas, persona que las vende (EI). Persona que hace o vende cintas (DLE).

Cobrero. Artesano u obrero que trabaja en el cobre, que fabrica principalmente artefactos de cobre, pailas, casos, etc. Dícese también pailero (DLE).

Cohetero. Persona que tiene por oficio hacer cohetes y otros artificios de fuego (EI).

Colchonero. Persona que tiene por oficio hacer o vender colchones (EI).

Confitero. Persona que tiene por oficio hacer o vender todo genero de dulces y confituras (EI).

Cordonero. El que tiene por oficio hacer cordones. En la náutica, el que hace las cuerdas para los navíos (DA). Persona que por oficio hace o vende cordones, flecos, etc. Mar, el que hace la jarcia (EI).

Costurera. La que tiene por oficio hacer ropa blanca (DA). Mujer que tiene por oficio coser, o cortar y coser, ropa blanca y algunas prendas de vestir. La que cose sastrería (DLE).

Cristalero. El que trabaja el cristal o lo vende (EI).

Cuerdero. El que fabrica o vende cuerdas para los instrumentos músicos (EI).

Cuerero. Cuero. Pellejo que cubre la carne de los animales. Este mismo pellejo después de curtido y preparado para los diferentes usos a que se aplica en la industria (DLE).

Curtidor. El que tiene por oficio curtir pieles (EI).

Desbastadora. Desbastar. Labrar, acepillar, pulir madera, de forma que pueda servir a los fines o usos para que se trabaja. Gastar, disminuir, debilitar alguna cosa (DA).

Devanador. El que devana. Devanar. Reducir a ovillos las madejas de hilado, que están en la devanadera (DA). Que devana (DLE). Que devana (DA).

Dorador. El que tiene por oficio dorar (EI).

Dulcero. Confitero (EI).

Ebanista. El que tiene por oficio trabajar en ébano y otras maderas finas (EI).

Empuntador. El que empunta las agujas. Empuntar. Hacer la punta a las agujas y alfileres (EI).

Encuadernador. El que tiene por oficio encuadernar. Juntar o unir varios pliegos y ponerles cubierta (EI).

Ensayador. El que tiene por oficio ensayar los metales preciosos. Ensayar. Probar la calidad de los metales preciosos de los minerales (EI).

Entorchador. Entorchar. Retorcer varias velas y formar con ellas antorchas. Enroscar a un hilo o cuerda otro de plata u oro (EI).

Escarchador. Que escarcha. Máquina empleada en las casas de moneda para adelgazar las puntas de los rieles. Escarchar. Preparar confituras de modo que el azúcar cristalice. En la alfarería de barro blanco desleír la arcilla con agua (EI).

Escultor. Persona que cultiva el arte de la escultura (EI).

Espejero. El que hace espejos (EI).

Estampador. El que estampa. Impresor (DLE). El que estampa. Impresor (EI).

Estañero. Viene como estañador. El que tiene por oficio estañar. Estañar. Cubrir o bañar con estaño las piezas y vasos formados y hechos de otros metales para el uso inofensivo de ellos (EI).

Flebotomiano. Que se aplica al barbero, que después de examinado ejerce el oficio de sangrador, y hace otras cosas como fajar, echar sanguijuelas, ventosas, etc. (DA). Profesor de flebotomía, sangrador (EI).

Flequero. Fleco. Conjunto de hilos o cordoncillos colgantes de una pieza de tela o de pasamanería (EI).

Fortepiano. Músico, piano (EI).

Frazadas. Frazadero. El que fabrica frazadas (EI).

Fundidor. El que tiene por oficio fundir, derretir y liquidar los metales, los minerales u otros cuerpos sólidos (EI).

Fustero. Artífice que hace obras al torno. El que hacer tornos. Carpintero, tonelero. México: fabricante de fustes para sillas de montar. Fuste. Cada una de las piezas de madera que tiene la silla del caballo (EI).

Gamucero. Gamuza. Piel delgada que, adobándola, sirve para muchos usos (EI).

Grabador. Persona que profesa el arte del grabado (EI).

Guantero. Persona que hace o vende guantes (EI).

Guitarrero. Persona que hace o vende guitarras (EI).

Herrador. El que tiene por oficio que hierra en las caballerías. Maestro perito en herrar y curar caballos. El que aplica el hierro candente a las reses vacunas para herrarlas (EI).

Herrero. Artífice que labra y pule el hierro (DA). El que tiene por oficio labrar el hierro (EI).

Hilador. El que hila (* vol. 2, p. 158). Persona que hila se usa principalmente en el arte de la seda (DLE). Persona que hila se usa principalmente en el arte de la seda (EI). Hilar. Reducir a hilo el lino, cáñamo, seda, lana, algodón, etc. (DLE).

Hilandera. La mujer que tiene la habilidad o el oficio de hilar (DA).

Hojalatero. El que tiene por oficio hacer o vender piezas de hojalata. Lámina de acero estañada por las dos caras (EI).

Hornero. Persona que tiene por oficio cocer pan y templar para ello el horno (EI).

Impresor. Artífice que imprime (EI).

Jarciero. Jarcia. En el comercio se llama así a todo lo relativo a cables y otros objetos de fibra industrial. Jarciería. En términos comerciales, ramo de objetos de fibra, cables tejidos (DM). Jarcia. Aparejos y cabos de un buque. Jarciería. Conjunto de jarcias de una embarcación (EI).

Jaspero. Jaspear. Pintar imitando las vetas y salpicaduras del jaspe.

Jicarero. Persona que se ocupa de hacer, pintar y bordar jícaras, o cultivarlas. Despachador de las pulquerías que mide por jícaras el pulque que vende (DM).

Joyero. El que tiene tienda de joyería (EI).

Laminero. Que hace láminas (EI).

Latonero. El que hace o vende obras de latón (EI).

Limador. Especialmente el operario cuyo oficio es limar (EI).

Listonero. Persona que hace listones (EI).

Litógrafo. El que se ejercita en la litografía (arte de grabar o de dibujar en piedra una imagen o escrito para reproducirlo después) (EI).

Locero. Persona que hace y vende ollas y todas las demás cosas de barro que sirven para usos comunes (EI). Trabajador del barro o del barro enlozado, alfarero (DM).

Mantero. El que fabrica mantas o las vende (EI).

Maquinero. Mecánico entendido en el arreglo de las máquinas (EI).

Modista. Persona que tiene por oficio hacer trabajos y otras prendas de vestir para señoras. La que tiene tiendas de modas (EI).

Monedero. El que fabrica, forma y acuña las monedas (DA). El que fabrica moneda (EI).

Muñequero. Fabricante de muñecas y, por extensión, fabricante de santos, por lo común de madera, santero (DM).

Palero. El que hace o vende palas. El que ejerce el arte u oficio de la palería (EI).

Panadero. Persona que tiene por oficio hacer o vender pan (EI).

Pañero. Persona que vende paños (DLE).

Papelero. Persona que fabrica o vende papel (EI).

Paragüero. Persona que hace o vende paraguas (EI).

Pasamanero. El que hace pasamanos, franjas, etc. El que las vende. Pasamano. Género de galón o trencilla, cordones, borlas, flecos, y demás adornos de oro, plata, seda, algodón o lana, que se hacen y sirven para guarnecer y adornar los vestidos y otras cosas (EI).

Pastelero. Persona que tiene por oficio hacer o vender pasteles (EI).

Peinero. El que tiene tienda de peines o los fabrica (DA). El que fabrica o vende peines (EI).

Peluquero. El que hace pelucas y las peina (DA). El que tiene por oficio peinar, cortar el pelo o hacer y vender pelucas (EI).

Pielero. Peletero que compra o vende pieles. Hombre ambulante que compra las pieles de los conejos, liebres, etc. (EI).

Pintor. Persona que ejercita el arte de la pintura (EI).

Platero. Artífice que labra la plata (EI).

Plomero. Vulgarmente fontanero; persona que hace instalaciones sanitarias o cañerías (DM). El que trabaja o fabrica cosas de plomo (EI).

Rebocero. Vendedor de rebozos, y también fabricante de ellos, esto es obrero que los trabaja (DM).

Relojero. Persona que hace, compone o vende relojes (EI).

Repostero. El oficial en las casas de los señores, a cuyo cargo está el guardar la plata y el servicio de mesa, como también ponerla, y hacer las bebidas y dulces, que se han de servir al señor (DA).

Retratista. Pintor que hace retratos (EI).

Ribeteador. Que ribetea. Que tiene por oficio ribetear calzado. Ribete. Cinta o cosa análoga con que se guarnece y refuerza la orilla de un vestido, calzado, etc. (EI).

Sastre. El que tiene por oficio cortar y coser vestidos, principalmente de hombre (EI).

Sayalero. Persona que teje sayales. Sayal. Tela muy basta labrada de lana burda (EI).

Sedero. Concerniente o relativo a la seda. Persona que trata la seda o la labra (EI).

Sillero. Persona que se dedica a hacer sillas y venderlas (EI).

Sombrerero. El que hace sombreros y los vende (EI).

Taburetero. Taburete. Asiento sin brazos ni respaldo, para una persona. Silla con respaldo muy estrecho, guarnecida de vaqueta, terciopelo, etc. (DLE).

Talabartero. Viene como guarnicionero. Que hace talabartes y otros correajes (EI).

Tallador. El que en un juego lleva las barajas (DM). Grabador en hueco o medallas (EI).

Tapicero. Oficial que teje tapices o los adereza y compone. El que tiene por oficio poner alfombras, tapices o cortinajes, guarnecer almohadones, etc. (EI).

Tejedor. Persona que tiene por oficio tejer. Tejer. Formar en un telar la tela con trama y urdidumbre (EI).

Tintorero. El que tiene por oficio teñir o dar tintes (EI).

Tirador. En la imprenta el oficial, que pone la hoja o pliego en la prensa, y apretando con la barra, en el molde, saca o tira la hoja impresa. Tirador de oro. El oficial que le reduce a hilo (DA).

Tirantero. Tirante. Cada una de las dos tiras de piel o tela, comúnmente con elásticos, que sirven para suspender de los hombros el pantalón. Cuerda o correa que, asida a las guarniciones de las caballerías, sirve para tirar de un carruaje o de un artefacto (EI).

Tonelero. El que hace toneles (DLE).

Toquillera. Mujer que se dedica a hacer toquillas. Toquilla. Cierto adorno de gasa o cinta que se ponía alrededor de la copa del sombrero (EI).

Torcedor. Que tuerce (EI). Torcer a mano. En la industria tabaquera, torcer la hoja entre las manos y no en la tabla del torcedor (DM).

Tornero. Artífice que hace obras en el torno. El que hace tornos (EI).

Urdidor. Que urde. Urdir. Preparar los hilos en la urdidora para pasarlos al telar (EI).

Velero. Persona que hace las velas o las vende (EI).

Zapatero. El que por oficio hace zapatos (EI).

Zurrador. El que tiene por oficio zurrar pieles. Zurrar. Curtir y adobar las pieles quitándoles el pelo (EI).

APÉNDICE 2

En este decreto se señaló como vagos a:

I. El que vive sin ejercicio, renta, oficio o profesión lucrativa que le proporcione la subsistencia.

II. El hijo de familia, que aunque tiene algún patrimonio o renta, lejos de ocuparse con ésta, solamente se dedica a las casas de juego o de prostitución, visita los cafés, o se acompaña de ordinario con personas de malas costumbres.

III. El que habitualmente pide limosna estando sano y robusto, o con lesión que no le impide el ejercicio de alguna industria.

IV. El soldado inválido que se ocupa de pedir limosna sin embargo de estársele pagando sueldo.

V. El hijo de familia que no obedece ni respeta a sus padres o superiores, y que manifiesta inclinaciones viciosas.

VI. El continuamente distraído por amancebamiento o embriaguez.

VII. El que sin motivo justo deja de ejercer en la mayor parte del año, el oficio que tuviere.

VIII. El jornalero que sin causa justa trabaja solamente la mitad o menos de los días útiles de la semana, pasando los restantes sin ocupación honesta.

IX. El casado que maltrata a su mujer frecuentemente sin motivo manifiesto, escandalizando al pueblo con esta conducta.

X. El joven forastero que teniendo padres permanece en un pueblo sin ocupación honesta.

XI. El que aunque en su pueblo tiene por único ejercicio el pedir limosna porque quedó huérfano o lo toleran sus padres.

XII. Los que con linternas mágicas, animales adiestrados, chuzas, dados u otros juegos de suerte y azar, ganan su subsistencia caminando de un pueblo a otro.

XIII. Los que con palabras, gestos u acciones indecentes causan escándalo en los lugares públicos o propagan la inmoralidad, vendiendo pinturas o esculturas obscenas, aun cuando tengan ocupación honesta de qué vivir.

XIV. Los que comercian de pueblo en pueblo con golosinas que dan en cambio a los muchachos, si no justifican que la venta de ellos les produce lo bastante para mantenerse.

XV. Los que sin estar inválidos para el ejercicio de alguna industria, se ocupan de vocear papeles y vender billetes.

XVI. Los tahúres de profesión.

XVII. Los que tienen costumbre de jugar a los naipes, rayuela, taba u otro cualesquiera juego en las plazuelas, zaguanes o tabernas.

XVIII. Los que exclusivamente subsisten en servir de hombres buenos en los juicios, y los que vulgarmente son llamados tinterillos.

XIX. Los que con alcancías, vírgenes o rosarios andan por las calles, o de pueblo en pueblo pidiendo limosna, sin la correspondiente licencia del juez eclesiástico y del gobierno del departamento.

XX. Los que fuera de los atrios o cementerios de las iglesias colectan la limosna para las misas.

XXI. Los que dan música con arpas, vihuelas u otros instrumentos, en las vinaterías, bodegones o pulquerías.

SIGLAS Y REFERENCIAS

AHCM Archivo Histórico de la Ciudad de México
AGNM Archivo General de la Nación Mexicana
AHSS Archivo Histórico de la Secretaría de Salud
CEHM Centro de Estudios de Historia de México Condumex
ATSJDF Archivo del Tribunal Superior de Justicia del Distrito Federal
BN Biblioteca Nacional
SA *Semanario Artístico*

MEMORIAS Y PERIÓDICOS

Memoria Económica de la Municipalidad de México formada por orden del Excmo. Ayuntamiento en 1830, México, Imprenta de Martín Rivera a cargo de Tomás Uribe, 1830.

Memoria del secretario de Estado y del despacho de Relaciones Exteriores e Interiores, México, 1831.

Memoria o Manifiesto al Público que hace el Ayuntamiento de 1840, México, Impresión de Ignacio Cumplido, 1840.

Memoria del Ministerio de Justicia e Instrucción Pública, presentada a las Cámaras del Congreso General por el secretario del ramo, México, Litografía de I. Cumplido, 1845.

Memoria de la primera Secretaría de Estado y del despacho de Relaciones Interiores y Exteriores de los Estados Unidos Mexicanos, leída al soberano Congreso... en diciembre de 1846 por el ministro del ramo, ciudadano José María Lafragua, México, 1847, Imprenta de Vicente García Torres.

Diario del Gobierno de la República Mexicana.

Diario de México.

El Monitor Republicano.

El Siglo XIX.

Semanario Artístico. Publicado para la educación de los artesanos de la República Mexicana, México, Imprenta de Vicente García Torres.

BIBLIOGRAFÍA

AGUIRRE, Carlos
1983 "Tensiones y equilibrios en la producción artesanal en la ciudad de México en los siglos XVIII y XIX", *Iztapalapa*, IV: 9, pp. 7-24.

AGUIRRE ANAYA, Carlos y Alejandra MORENO TOSCANO
1975 "Migrations to Mexico City in the Nineteenth Century", *Journal of Interamerican Studies and World Affairs*, 17: 1 (feb.).

AGUIRRE ANAYA, Carmen y Alberto CARABARÍN GARCÍA
1987 "Formas artesanales y fabriles de los textiles de algodón en la ciudad de Puebla, siglos XVIII y XIX", en *Puebla de la Colonia a la Revolución*, México, Universidad Autónoma de Puebla, pp. 125-154.

AGULHON, M.
1992 "Clase obrera y sociabilidad antes de 1848", *Historia Social*, 12 (invierno), pp. 141-166.

ALAMÁN, Lucas
1985 *Historia de Méjico desde los primeros movimientos que prepararon su independencia en el año de 1808 hasta la época presente*, México, Fondo de Cultura Económica (edición facsimilar).

ALZATE Y RAMÍREZ, José Antonio
1831 *Gacetas de Literatura de México*, Puebla, México, reimpresas en la oficina del Hospital de San Pedro a cargo del ciudadano Manuel Buen Abad.

ANDERSON, Rodney D.
1988a "Raza, clase y capitalismo durante los primeros años de la Independencia", en CASTAÑEDA (ed.), pp. 59-73.
1988b "Raza, clase y ocupación: Guadalajara, 1821", en CASTAÑEDA (ed.), pp. 73-96.

ANNA, Timothy E.
1987 *La caída del gobierno español en la ciudad de México*, México, Fondo de Cultura Económica.

ARIAS, Juan de Dios
1982 *México a través de los siglos*, vol. VIII, México, Cumbre.

ARRILLAGA, José Basilio
1938 *Recopilación de Leyes, Decretos, Bandos... de los Supremos Poderes y otras autoridades de la República Mexicana*, vol. 3, México, Imprenta de J. Fernández de Lara.

ARROM, Silvia

1988a *Las mujeres de la ciudad de México, 1790-1857*, México, Siglo Veintiuno Editores.

1988b "Popular Politics in Mexico City: The Parian Riot, 1828", en *The Hispanic American Historical Review*, 68: 2, pp. 245-268.

1988c "Vagos y mendigos en la legislación mexicana, 1745-1845", en BERNAL (coord.).

BÁEZ MACÍAS, Eduardo

1967 "Planos y censos de la ciudad de México, 1753", *Boletín del Archivo General de la Nación*, VII: 1-2, pp. 209-484.

1969 "Ordenanzas para el establecimiento de alcaldes de barrio en la Nueva España. Ciudad de México y San Luis Potosí", *Boletín del Archivo General de la Nación*, X: 1-2, pp. 51-125.

BARANSKI, Zygmunt y John SHORT (eds.)

1985 *Developing Contemporary Marxism*, Londres, The MacMillan Press.

BARRAGÁN, Leticia, Reina ORTIZ y Amanda ROSALES

1977 "El mutualismo en el siglo XIX", *Historia Obrera*, 10, pp. 2-14.

BARRIO LORENZOT, Francisco del

1920 *Ordenanzas de gremios de la Nueva España*, México, Secretaría de Gobernación.

BASURTO, Jorge

1975 *El proletariado industrial en México. (1850-1930)*, México, Universidad Nacional Autónoma de México.

BATAILLON, Claude y Helène RIVERA

1979 *La ciudad de México*, México, Secretaría de Educación Pública (Sep-Setentas).

BAZANT, Jan

1964a "Evolución de la industria textil poblana (1554-1854)", *Historia Mexicana*, XIII: 4 (52) (abril-junio), pp. 473-516.

1964b "Industria algodonera poblana de 1800-1843 en números", *Historia Mexicana*, XIV: 1 (53) (julio-septiembre), pp. 131-143.

BAZARTE MARTÍNEZ, Alicia

1989 *Las cofradías de españoles en la ciudad de México (1526-1860)*, México, Universidad Autónoma Metropolitana-Azcapotzalco.

BERG, Maxine

1987 *La era de las manufacturas, 1700-1820. Una nueva historia de la revolución industrial británica*, Barcelona, Crítica Grijalbo.

BERLANSTEIN, Leonard R.

1991 "Working with Language: The Linguistic Turn in French Labor History. A Review Article", *Comparative Studies in Science and Society*, 33: 2 (abril), pp. 426-440.

BERNAL, Beatriz (coord.)

1988 *Memoria del IV Congreso de Historia del Derecho Mexicano*, tomo I, México, Universidad Nacional Autónoma de México.

BEZUCHA, Robert
1974　　*The Lyon Uprising of 1834. Social and Political Conflict in the Early July Monarchy*, Massachusetts, Harvard University Press.

BOYER, Richard y Keith DAVIS
1973　　"Urbanization in 19th Century Latin America", en *Statistic and Sources Suplement to the Statistical Abstract of Latin America*, California, Latin American Center University.

BRACHO, Julio
1990　　*De los gremios al sindicalismo: genealogía corporativa*, México, Universidad Nacional Autónoma de México.

BRADING, David
1985　　*Mineros y comerciantes en el México Borbónico*, México, Fondo de Cultura Económica.

BRACHET, Viviane
1976　　*La población de los Estados Unidos Mexicanos, 1824-1895*, México, Instituto Nacional de Antropología e Historia-Dirección de Investigaciones Históricas.

BRANTZ, Mayer
1953　　*México lo que fue y lo que es*, México, Fondo de Cultura Económica.

BRUM MARTÍNEZ, Gabriel
1979　　"La organización del trabajo y la estructura de la unidad doméstica de los zapateros y cigarreros de la ciudad de México en 1811", en LOMBARDO *et al.*

BURKHOLDER, Mark y D.S. CHANDLER
1984　　*De la impotencia a la autoridad*, México, Fondo de Cultura Económica.

CALDERÓN DE LA BARCA, Francis
1984　　*La vida en México*, México, Porrúa.

CARDOSO, Ciro Flamarión
1977　　*La industria en México antes del porfiriato*, México, Instituto Nacional de Antropología e Historia-Dirección de Investigaciones Históricas.

CARRERA STAMPA, Manuel
1949　　"Planos de la ciudad de México (desde 1521 hasta nuestros días)", *Boletín de la Sociedad de Geografía y Estadística*, 57: 2-3, pp. 265-427.

1954　　*Los gremios mexicanos. La organización gremial en la Nueva España*, México, EDIAPSA.

CARRILLO ASPEITIA, Rafael
1981　　*Ensayo sobre la historia del movimiento obrero mexicano 1823-1912*, tomo I, México, Centro de Estudios Históricos Sobre el Movimiento Obrero.

CASTAÑEDA, Carmen (ed.)
1988　　*Élite, clases sociales y rebelión en Guadalajara y Jalisco, siglos XVIII y XIX*, México, El Colegio de Jalisco.

CASTRO GUTIÉRREZ, Felipe
1986　　*La extinción de la artesanía gremial*, México, Universidad Nacional Autónoma de México.

CHARTIER, Roger
1992 El mundo como representación. Historia cultural: entre práctica y representación, Barcelona, Gedisa.

CHÁVEZ OROZCO, Luis
1938 Historia económica y social de México. Ensayo de interpretación, México, Ediciones Botas.
1965 El comercio exterior y el artesanado mexicano (1825-1830), México, Banco Nacional de Comercio Exterior.
1977 La agonía del artesanado, México, Centro de Estudios Históricos sobre el Movimiento Obrero.

CHEVALIER, Louis
1973 Laboring Classes and Dangerous Classes in Paris during the First Half of the Nineteenth Century, New Jersey, Princeton University Press.

COATSWORTH, John A.
1990 Los orígenes del atraso. Nueve ensayos de historia económica de México en los siglos XVIII y XIX, México, Alianza Editorial.

COOK, Sherburne y W. BORAH
1978 Ensayos sobre la historia de la población: México y el Caribe, México, Siglo Veintiuno Editores.
1980 Ensayos sobre la historia de la población: México y California, tomo III, México, Siglo Veintiuno Editores (Nuestra América).

CORNER, Paul
1985 "Marxism and the British Historiographical Tradition", en BARANSKI y SHORT (eds.), pp. 89-111.

DAVIES, Keith
1972 "Tendencias demográficas urbanas durante el siglo XIX en México", Historia Mexicana, XXI: 3 (83), pp. 481-525.

DI TELLA, Torcuato S.
1972 "Las clases peligrosas a comienzos del siglo XIX en México", Desarrollo Económico, 48, pp. 761-791.
1972 Politics and Social Class in Early Independent Mexico (copia Xérox).

DUBLÁN, Manuel y José María LOZANO
1876 Legislación mexicana o colección completa de las disposiciones legislativas expedidas desde la Independencia de la República, México, Imprenta de Comercio, 34 vols.

ELIAS, Norbert
1982 La sociedad cortesana, México, Fondo de Cultura Económica.

ESCALANTE, Fernando
1992 Ciudadanos imaginarios, Memorial de los afanes y desventuras de la virtud y apología del vicio triunfante en la República Mexicana –Tratado de moral pública–, México, El Colegio de México.

FLORESCANO, Enrique
1969 Precios del maíz y crisis agrícola en México (1708-1910): Ensayo sobre el movimiento de los precios y sus consecuencias económicas y sociales, México, El Colegio de México.

1980 *Bibliografía general del desarrollo económico de México. 1500-1976*, México, Secretaría de Educación Pública-Instituto Nacional de Antropología e Historia, 2 tomos (col. Científica núm. 76).

FRIEDRICHS, Christopher R.
1975 "Capitalism, Mobility and Class Formation in the Early Modern Germany", *Past and Present*, 69 (noviembre), pp. 24-49.

FROST, Elsa y Josefina VÁZQUEZ (comp.)
1979 *El trabajo y los trabajadores en la historia de México*, México-Tucson, El Colegio de México-University of Arizona Press.

GARCÍA ACOSTA, Virginia
1989 *Las panaderías, sus dueños y trabajadores: ciudad de México, siglo XVIII*, México, CIESAS.

GARCÍA CANTÚ, Gastón
1969 *El socialismo en México. Siglo XIX*, México, Era.

GARCÍA CUBAS, Antonio
1885 *Atlas pintoresco e histórico de los Estados Unidos Mexicanos*, México, Debray Sucesores (edición facsimilar de Inversora Bursátil, 1992).
1885a *Cuadro geográfico, estadístico, descriptivo e histórico de los Estados Unidos Mexicanos*, México, tipografía de la Secretaría de Fomento.
1950 *El libro de mis recuerdos*, México, Editorial Patria.

GARZA, Gustavo
1985 *El proceso de industrialización de la ciudad de México (1821-1970)*, México, El Colegio de México.

GAULDIE, Enid
1974 *Cruel Habitations. A History of Working-class Housing, 1790-1918*, Londres, George Allen & Unwid Ltd.

GAYÓN CÓRDOBA, María
1988 *Condiciones de vida y de trabajo en la ciudad de México en el siglo XIX*, México, Dirección de Investigaciones Históricas-Instituto Nacional de Antropología e Historia, Cuaderno de Trabajo 53.

GERHARD, Peter
1986 *Geografía histórica de la Nueva España, 1519-1821*, México, Universidad Nacional Autónoma de México.

GILMORE, N. Ray
1957 "The Condition of the Poor in Mexico, 1834", *Hispanic American Historical Review*, XXXVII: 2, pp. 213-226.

GINZBURG, Carlo
1991 *El queso y los gusanos*, Barcelona, Muchnick Editores.

GONZÁLEZ ANGULO, Jorge
1979 "Los gremios de artesanos y el régimen de castas", en LOMBARDO *et al.*, pp. 166-183.
1981 "Los gremios de artesanos y la estructura urbana", en MORENO (coord.), pp. 25-36.
1983 *Artesanado y ciudad a finales del siglo XVIII*, México, Secretaría de Educación Pública, Fondo de Cultura Económica.

GONZÁLEZ ANGULO, Jorge y Roberto SANDOVAL Z.
1981 "Los trabajadores industriales en la Nueva España, 1750-1810", en *La clase obrera en la historia de México. De la Colonia al Imperio*, tomo 1, México, Siglo Veintiuno Editores, pp. 173-238.

GONZÁLEZ ANGULO, Jorge y Yolanda TERÁN
1976 *Planos de la ciudad de México 1785-1896 con un directorio de sus calles por sus nombres antiguos y modernos*, México, Dirección de Investigaciones Históricas-Instituto Nacional de Antropología e Historia.

GONZÁLEZ NAVARRO, Moisés
1985 *La pobreza en México*, México, El Colegio de México.

GONZÁLEZ OBREGÓN, Luis
1979 *México viejo*, México, Promexa.

GORTARI RABIELA, Hira de y Regina HERNÁNDEZ FRANYUTI
1988 *La ciudad de México y el Distrito Federal. Una historia compartida*, México, Departamento del Distrito Federal-Instituto de Investigaciones Dr. José María Luis Mora.

1988 *Memoria y encuentros: la ciudad de México y el Distrito Federal (1824-1928)*, México, Departamento del Distrito Federal-Instituto de Investigaciones Dr. José María Luis Mora, 3 tomos.

GORTARI RABIELA, Hira de y Alicia ZICARDI
1991 *Bibliografía de la ciudad de México, siglos XIX y XX*, México, Instituto de Investigaciones Dr. José María Luis Mora-Instituto de Investigaciones Sociales de la Universidad Nacional Autónoma de México-Departamento del Distrito Federal.

GUEDEA, Virginia
1992 *En busca de un gobierno alterno: los guadalupes de México*, México, Universidad Nacional Autónoma de México.

GUTMAN, Herbert G. y Donald H. BELL
1978 *The New England Working Class and the New Labor History*, Urbana y Chicago, University of Illinois Press.

HABER, Stephen
1992 "La industrialización de México: historiografía y análisis", *Historia Mexicana*, XLII: 3 (167) (enero-marzo), pp. 649-688.

HALE, Charles A.
1985 *El liberalismo mexicano en la época de Mora (1821-1853)*, México, Siglo Veintiuno Editores.

HAMNETT, Brian
1985 *La política española en una época revolucionaria, 1790-1820*, México, Fondo de Cultura Económica.

1990 *Raíces de la insurgencia en México. Historia regional 1750-1824*, México, Fondo de Cultura Económica.

HERRERA CANALES, Inés
1977 *El comercio exterior de México, 1821-1875*, México, El Colegio de México.

HOBSBAWM, Eric J.
1969 "La marginalidad social en la historia de la industrialización europea",
 Revista Latinoamericana de Sociología, V: 2 (julio), pp. 237-248.
1974 "Labor History and Ideology", *Journal of Social History*, 7: 4, pp. 371-
 381.
1976 "De la historia social a la historia de la sociedad", en *Tendencias actuales
 de la historia social y demográfica*, México, Secretaría de Educación Pú-
 blica, pp. 61-94 (Col. SepSetentas, núm. 28).
1979 *Trabajadores. Estudios de la clase obrera*, Barcelona, Crítica Grijalbo.
1981 "La aristocracia obrera a revisión", en *Historia económica, nuevos enfo-
 ques y nuevos problemas*, Barcelona, Crítica Grijalbo.
1987 *El mundo del trabajo. Estudios históricos sobre la formación y evolución
 de la clase obrera*, Barcelona, Crítica Grijalbo.
HOBSBAWM, Eric J. y George RUDÉ
1985 *Revolución industrial y revuelta agraria. El capitán Swing*, Barcelona,
 Crítica Grijalbo.
HUMBOLDT, Alejandro de
1984 *Ensayo político sobre el reino de la Nueva España (1811)*, México, Porrúa.
ILLADES, Carlos
1990 "De los gremios a las sociedades de socorros mutuos: el artesanado mexi-
 cano. 1814-1853", *Historia Social*, 8 (otoño), pp. 73-87.
1995 *Hacia la república del trabajo: artesanos y mutualismo en la ciudad de
 México, 1853-1876*, México, El Colegio de México.
JONES, Gareth Stedman
1989 *Lenguajes de clase. Estudios sobre la historia de la clase obrera inglesa*, Ma-
 drid, Siglo Veintiuno de España Editores.
KEREMITSIS, Dawn
1973 *La industria textil mexicana en el siglo XIX*, México, Secretaría de Educa-
 ción Pública.
KICZA, John E.
1986a *Empresarios coloniales. Familias y negocios en la ciudad de México duran-
 te los Borbones*, México, Fondo de Cultura Económica.
1986b *Migration to Mayor Metropolis in Colonial Mexico*. A Paper for the 1986
 Syracuse University Symposium on Migration in Colonial Latin
 America.
KIRK, Neville
1992 "En defensa de la clase: crítica a algunas aportaciones revisionistas so-
 bre la clase obrera inglesa en el siglo XIX", *Historia Social*, 12 (invierno),
 pp. 59-100.
KOCKA, Jürgen
1992 "Los artesanos, los trabajadores y el Estado: hacia una historia social de
 los comienzos del movimiento obrero alemán", *Historia Social*, 12 (in-
 vierno), pp. 101-118.
KRIEDTE, Peter, Hans MEDICK y Jürgen SCHLUMBOHM
1986 *Industrialización antes de la industrialización*, Barcelona, Crítica
 Grijalbo.

LAURIE, Bruce
1989 *Artisans into Workers. Labor in Nineteenth Century America*, Nueva York, Hill and Wang American Century Series.

LEAL, Juan Felipe
1991 *Del mutualismo al sindicalismo en México*, México, Ediciones El Caballito.

LEAL, Juan Felipe y José WOLDEMBERG
1986 *La clase obrera en la historia de México. Del Estado liberal a los inicios de la dictadura porfirista*, tomo 2, México, Siglo Veintiuno Editores.

LIRA, Andrés
1983 *Comunidades indígenas frente a la ciudad de México. Tenochtitlán y Tlatelolco, sus pueblos y sus barrios, 1812-1919*, México, El Colegio de México-El Colegio de Michoacán.

LERNER, Victoria
1968 "Consideraciones sobre la población de la Nueva España (1793-1810), según Humboldt y Navarro y Noriega", *Historia Mexicana*, XVII: 3 (67) (enero-marzo), pp. 327-348.

LOMBARDO, Sonia
1978 "Ideas y proyectos urbanísticos de la ciudad de México: 1788-1810", en MORENO (coord.), pp. 169-188.

1982 *Antología de textos sobre la ciudad de México en el periodo de la Ilustración (1788-1792)*, México, Departamento de Investigaciones Históricas-Instituto Nacional de Antropología e Historia.

LOMBARDO, Sonia *et al.*
1979 *Organización de la producción y relaciones de trabajo en el siglo XIX en México*, México, Dirección de Investigaciones Históricas-Instituto Nacional de Antropología e Historia.

LOMBARDO DE RUIZ, Sonia y Alejandra MORENO T. (coords.)
1984 *Fuentes para la historia de la ciudad de México, 1810-1979*, vol. I (siglo XIX), México, Instituto Nacional de Antropología e Historia.

LÓPEZ MONJARDÍN, Adriana
1976 "Apuntes sobre los jornales de artesanos en 1850", en *Investigaciones sobre la historia de la ciudad de México II*, México, Dirección de Investigaciones Históricas-Instituto Nacional de Antropología e Historia, pp. 122-130.

1979 "El artesanado urbano a mediados del siglo XIX", en LOMBARDO *et al.*, pp. 176-183.

1978 "El espacio de la producción: ciudad de México, 1850", en MORENO (coord.), pp. 56-66.

1982 *Hacia la ciudad del capital: México 1790-1870*, México, Dirección de Estudios Históricos-Instituto Nacional de Antropología e Historia (Cuaderno de Trabajo 46).

MACGREGOR, Javier
1992 "La historia social: entre la globalidad y la especialización", *Iztapalapa*, 12: 26 (julio-diciembre), pp. 113-124.

MALDONADO, Celia
1978 "El control de las epidemias: modificación en la estructura urbana", en MORENO (coord.), pp. 148-164.

MARICHAL, Carlos
1990 "Las guerras imperiales y los préstamos novohispanos, 1781-1804", *Historia Mexicana*, XXXIX: 4 (156) (abril-junio), pp. 881-907.

MÁRQUEZ MORFÍN, Lourdes
1990 *La epidemia de tifo de la ciudad de México en 1813, una aproximación epidemiológica*, Ponencia presentada en el Simposio sobre Demografía del CEDDU de El Colegio de México, abril de 1990.

1991 *La desigualdad ante la muerte: Epidemias, población y mortalidad en la ciudad de México*, tesis de doctorado en historia, México, Centro de Estudios Históricos de El Colegio de México.

MARTIN, Norman F.
1985 "Pobres, mendigos y vagabundos en la Nueva España, 1702-1766", *Estudios de Historia Novohispana*, XXXII: 4 (128), pp. 524-553.

MCDONNELL, Lawrence
1991 "Sois demasiado sentimentales: problemas y sugerencias para una nueva historia del trabajo", en *Historia Social*, 10 (invierno), pp. 71-100.

MENTZ, Brígida von
1992 "La desigualdad social en México. Revisión bibliográfica y propuesta de una visión global", en *Historia Mexicana*, XLII: 2 (166) (octubre-diciembre), pp. 505-562.

MIÑO, Manuel
1983 "Espacio económico e industria textil: los trabajadores de la Nueva España, 1780-1810", *Historia Mexicana*, XXXII: 4 (128) (abril-junio), pp. 524-553.

1986 *Manufactura colonial*, México, El Colegio del Bajío, Cuaderno de Investigación 3.

1989 "¿Proto-industria colonial?", *Historia Mexicana*, XXXVIII: 4 (152) (abril-junio), pp. 793-818.

1990 *Obrajes y tejedores de Nueva España (1700-1810), la industria urbana y rural en la formación del capitalismo*, Madrid, Instituto de Cooperación Iberoamericana-Instituto de Estudios Fiscales.

1992 "Estructura económica y crecimiento: la historiografía económica colonial mexicana", *Historia Mexicana*, XLII: 2 (166) (octubre-diciembre), pp. 221-260.

1993a *La manufactura colonial. La constitución técnica del obraje*, México, El Colegio de México (Jornadas 123).

1993b *La protoindustria colonial hispanoamericana*, México, El Colegio de México-Fondo de Cultura Económica.

MORALES, Juan Bautista
1975 *El gallo pitagórico*, México, Porrúa (facsimilar de la edición de 1845).

MORALES, María Dolores
1978 "La expansión de la ciudad de México en el siglo XIX: el caso de los fraccionamientos", en MORENO (coord.), pp. 189-200.

1986 "La distribución de la propiedad en la ciudad de México 1813-1848", *Historias*, 12, pp. 81-90.

MORENO TOSCANO, Alejandra

1971 "El paisaje rural y las ciudades, dos perspectivas de la geografía histórica", *Historia Mexicana*, XXI: 2 (82) (octubre-diciembre), pp. 242-268.

1981 "Los trabajadores y el proceso de industrialización, 1810-1867", en *La clase obrera en la historia de México. De la Colonia al Imperio*, tomo 1, México, Siglo Veintiuno Editores, pp. 302-350.

MORENO TOSCANO, Alejandra (coord.)

1978 *Ciudad de México: ensayo de construcción de una historia*, México, Dirección de Investigaciones Históricas, Instituto Nacional de Antropología e Historia.

MÖRNER, Magnus

1992 "Historia social hispanoamericana de los siglos XVIII y XIX: algunas reflexiones en torno a la historiografía reciente", *Historia Mexicana*, XLII: 2 (166) (octubre-diciembre), pp. 419-472.

NACIF MINA, Jorge

1986 *La policía en la historia de la ciudad de México (1524-1928)*, México, Departamento del Distrito Federal.

NAVARRO Y NORIEGA, Fernando

1981 "Memoria sobre la población del Reino de la Nueva España", *Boletín de la Sociedad de Geografía y Estadística*, 2ª serie: 1, pp. 281-291.

NORIEGA, Cecilia

1986 *El Constituyente de 1842*, México, Universidad Nacional Autónoma de México.

OROZCO Y BERRA, Manuel

1973 *Historia de la ciudad de México desde su fundación hasta 1854*, México, Secretaría de Educación Pública.

PAYNO, Manuel

1986 *Los bandidos de Río Frío*, México, Porrúa.

PÉREZ TOLEDO, Sonia

1988 *La educación elemental de la ciudad de México y la formación de la conciencia nacional durante el porfiriato, 1876-1910*, tesis de maestría, UAM-Iztapalapa.

1992 "El pronunciamiento de julio de 1840 en la ciudad de México", *Estudios de Historia Moderna y Contemporánea de México*, XV, pp. 31-46.

1993 "Ciudadanos virtuosos o la compulsión al trabajo en las mujeres de la ciudad de México", *Siglo XIX*, 13 (enero-junio), pp. 137-150.

1994 "De cambios y continuidades: notas sobre la estructura del ayuntamiento de la ciudad de México después de la Independencia", *Iztapalapa*, 14: 32 (enero-junio), pp. 151-164.

PÉREZ TOLEDO, Sonia y Herbert S. KLEIN

1992 "La población de la ciudad de Zacatecas en 1857", *Historia Mexicana*, XLII: 1 (165) (julio-septiembre), pp. 77-102.

PERKIN, Harold
1973 "Social History", en STERN (intr. y ed.), pp. 430-455.
POTASH, Robert A.
1986 *El Banco de Avío de México. El fomento de la industria, 1821-1846*, México, Fondo de Cultura Económica.
PRIETO, Guillermo
1906 *Memoria de mis tiempos*, México, Librería de Ch. Bouret.
REYNA, María del Carmen
1982 "Las condiciones del trabajo en las panaderías de la ciudad de México durante la segunda mitad del siglo XIX", *Historia Mexicana*, XXXI: 3 (123) (enero-marzo), pp. 431-448.
RIVERA CAMBAS, Manuel
1882 *México pintoresco, artístico y monumental*, tomo II, México, Imprenta de la Reforma.
RODRÍGUEZ DE SAN MIGUEL, Juan
1978 *Curia filípica mexicana*, México, Universidad Nacional Autónoma de México (facsímil de la edición de 1850).
RUDÉ, George
1979 *La multitud en la historia. Los disturbios populares en Francia e Inglaterra, 1730-1848*, Madrid, Siglo Veintiuno Editores.
1981 *Revuelta popular y conciencia de clase*, Barcelona, Crítica Grijalbo.
SALVUCCI, Richard
1992 *Textiles y capitalismo en México. Una historia económica de los obrajes, 1539-1840*, México, Alianza Editorial.
SAMUEL, Raphael (ed).
1984 *Historia popular y teoría socialista*, Barcelona, Crítica (Serie General 134).
1991 "¿Qué es la historia social?", *Historia Social*, 10 (invierno), pp. 135-150.
SÁNCHEZ DE TAGLE, Esteban
1978 "La ciudad y los ejércitos", en MORENO (coord.), pp. 137-147.
SCARDAVILLE, Michael C.
1977 *Crime and the Urban Poor: Mexico City in the Late Colonial Period*, tesis doctoral, University of Florida.
1980 "Alcohol Abuse and Tavern Reform in Late Colonial Mexico City", *The Hispanic American Historical Review*, 60: 4, pp. 643-671.
SCHWARZ, L. D.
1985 "The Standard of Living in the Long Run: London, 1700-1860", *The Economic History Review*, 3 (agosto).
SEWELL, William Jr.
1974 "Social Change and the Rise of Working-class Politics in Nineteenth Century Marseille", *Past and Present*, 65 (febrero), pp. 75-109.
1987 *Work and Revolution in France. The Language of Labor from the Old Regime to 1848*, Nueva York, Cambridge University Press.
1992 "Los artesanos, los obreros de las fábricas y la formación de la clase obrera francesa", *Historia Social*, 12 (invierno), pp. 119-140.

SHAW, Frederick J.
1975 *Poverty and Politics in Mexico City, 1824-1854*, tesis doctoral, University
 of Florida.
1979 "The Artisan in Mexico City (1824-1853)", en FROST y VÁZQUEZ
 (comps.), pp. 399-418.
SIERRA, Justo
1977 *Obras completas. Evolución política del pueblo mexicano*, tomo XII, Méxi-
 co, Universidad Nacional Autónoma de México.
SOBOUL, Albert
1971 *Las clases sociales en la Revolución francesa*, Caracas, Editorial Funda-
 mentos.
1983 *Comprender la Revolución francesa*, Barcelona, Crítica Grijalbo.
SOLANO, Francisco de (ed.)
1988 *Relaciones geográficas del arzobispado de México. 1743*, tomo I, Madrid,
 Consejo Superior de Investigaciones Científicas.
SOWELL, David
1987 *"La teoría y la realidad*: The Democratic Society of Artisans of Bogota",
 The Hispanic American Historical Review, 67: 4, pp. 611-630.
STAPLES, Anne
1985 *Educar: panacea del México independiente*, México, Secretaría de Educa-
 ción Pública/El Caballito.
1988 "La lectura y los lectores en los primeros años del siglo XIX", en *Histo-
 ria de la lectura en México*, México, El Colegio de México, pp. 94-126.
STERN, Fritz (ed. e introd.)
1973 *The Varietes of History. From Voltaire to the present*, Nueva York, Vintage
 Books.
TANCK DE ESTRADA, Dorothy
1979 "La abolición de los gremios" en FROST y VÁZQUEZ (comps.), pp. 311-
 331.
1984 *La educación ilustrada (1786-1836). Educación primaria en la ciudad de
 México*, México, El Colegio de México.
1988 "La enseñanza de la lectura y la escritura en la Nueva España 1700-
 1821", *Historia de la lectura en México*, México, El Colegio de México,
 pp. 49-93.
[en prensa] *La alfabetización: medio para formar ciudadanos en una democracia, 1821-
 1840*, México, INEA, El Colegio de México.
[en prensa] *La educación de adultos, 1750-1821*, México, INEA, El Colegio de Mé-
 xico.
TAYLOR, William B.
1987 *Embriaguez, homicidio y rebelión en las poblaciones coloniales mexicanas*,
 México, Fondo de Cultura Económica.
TENENBAUM, Barbara
1985 *México en la época de los agiotistas, 1821-1857*, México, Fondo de Cultu-
 ra Económica.

THOMPSON, E. P.
1977 *La formación histórica de la clase obrera en Inglaterra: 1780-1832*, Barcelona, Editorial Laia.
1989 *Tradición, revuelta y conciencia de clase*, Barcelona, Crítica Grijalbo.

THOMSON, Guy
1988 *Puebla de Los Ángeles. Industry and Society in a Mexican City, 1700-1850*, San Francisco y Londres, Westview Press Boulder.

TUTINO, John
1986 *From Insurrection to Revolution in Mexico. Social Bases of Agrarian Violence 1750-1940*, Nueva Jersey, Princeton University Press.

VALADÉS, José C.
1984 *El socialismo libertario mexicano (siglo XIX)*, México, Universidad Autónoma de Sinaloa.

VAN YOUNG, Eric
1988 "Islands in the Storm: Quiet Cities and Violent Countrysides in the Mexican Independence Era", *Past and Present*, 118 (febrero), pp. 131-155.
1987 *The Rich Get Richer and the Poor Get Skewed: Real Wages and Popular Living Standards in Late Colonial Mexico*, Meeting of All-UC Group in Economic History Huntington Library/Caltech.

VÁZQUEZ, Josefina
1987 "Introducción. Dos décadas de desilusiones: en búsqueda de una fórmula adecuada de gobierno (1832-1851)", en *Planes a la Nación Mexicana*, libro dos: 1831-1834, México, Senado de la República-El Colegio de México.

VELASCO, Cuauhtémoc
1988 *Estado y minería en México (1767-1910)*, México, Fondo de Cultura Económica, SEMIP.

VILLASEÑOR, José
1987 "Orígenes del movimiento obrero mexicano (La Junta de Fomento de Artesanos: 1843-1845)", *Cuadernos de Estudios Latinoamericanos*, 1, pp. 5-47.

VIQUEIRA, Carmen y José I. URQUIOLA
1990 *Los obrajes de Nueva España, 1530-1630*, México, Consejo Nacional para la Cultura y las Artes.

VIQUEIRA, Juan Pedro
1987 *¿Relajados o reprimidos? Diversiones públicas y vida social en la ciudad de México durante el siglo de las luces*, México, Fondo de Cultura Económica.

WARD, Henry
1981 *México en 1827*, México, Fondo de Cultura Económica.

WOODWARD, Donald
1981 "Wage Rates and Living Standards in Preindustrial England", *Past and Present*, 91 (mayo), pp. 28-45.

ZÁRATE, Julio
1982 "La guerra de Independencia", en *México a través de los siglos*, tomo V, México, Editorial Cumbre.

ZAVALA, Lorenzo de

1985 *Ensayo crítico de las revoluciones de México desde 1808 hasta 1830*, México, Fondo de Cultura Económica.

ZEMON DEVIES, Natalie

1991 "Las formas de la historia social", *Historia Social*, 10 (invierno), pp. 177-182.

1993 *Sociedad y cultura en la Francia moderna*, Barcelona, Crítica Grijalbo.

ZUNZ, Oliver (ed.)

1985 *Reliving the Past. The Worlds of Social History*, Chapel Hill, The University of North Carolina Press.

ÍNDICE ONOMÁSTICO

Los hijos del trabajo.
Los artesanos de la ciudad de México, 1780-1853,
se terminó de imprimir en septiembre de 1996,
en los talleres de Corporación Industrial Gráfica, S.A. de C.V.,
Cerro Tres Marías, núm. 354,
se imprimieron 1000 ejemplares más sobrantes para reposición.
Tipografía y formación Grupo Edición, S.A. de C.V.
La edición estuvo al cuidado del Departamento
de Publicaciones de El Colegio de México.